평양미술 조선화 너는 누구냐

이 책을 쓴
나는

너는 누구냐
!
하고

쏘아볼
눈을
지닌

예
술
가
다

감성의 눈을 가진 자만이
이 책을 독파할 영광을
누릴 것이다.

평양미술 조선화 너는 누구냐

문범강
BG Muhn

서울셀렉션

이 책은
시각 자료의 집적이자 지적 궤적의 산물이다.

지구에 태어난 한 생명체의
비교적 억압받지 않은 영혼과
사색할 수 있는 영광의 흔적이다.

지적 궤적은 일견 타의 영향도 있었으나 대부분 나의 고유 유산이다.
이 유산은 이 생을 포함해 내가 경험한 숱한 생의 퇴적이다.
화가로서 현생을 지나가고 있는 '나'라는 생명체는
필연이라는 생명체의 연결고리를 저버릴 수
없어 이 집필물을 만들게 되었다.

학술적 표현은 되도록 피했다.
지극히 감성적이고 예술적인 자유혼의 갈망이
도도한 강물처럼 흐르길 바랐다.

서화 序畵

저만치 있는 평양미술을

가까이 당겨

보

았

다

예

술가의 사적인 접근과

학문적인 연구를

동시에 추구했다

한반도 우리 민족을

처음으로 심각하게

나의 사고

에

올

려 보았다

여기서도 비애를 건져 내었다

예술한다는 고약한 심사의

괴팍한 발로

發

露

.

.

.

목차

이 시각 집필물은 평양미술에 관한, 특히 조선화에 초점을 맞춘 책이다. 동시에 내가 경험한 조선, 한국, 중국, 미국의 미술과 연관된 역사와 문화 속에서 캐낸 출토물의 일부다.

고약한 운명이 아닐 수 없다.

한반도의 분단, 핵, ICBM, 유엔 제재가 핫 이슈로 연일 세계 언론 프론트 페이지에 오르는 한반도의 긴장 상황. 하지만, 이런 위기와 갈등의 와중에서도 문화는 논해져야 한다. 결국은 하나의 민족이라는 피의 논리로써 이 명제는 존중되어야 한다.

인간만이 지닌 정신력의 향유, 성찰. 그러나 성찰은 인류공동체의 아픔에 접목이 되지 않는 한 허구다. 허구에 발을 헛디디지 않기를 기원하며 집필했다.

핵과 대륙간탄도미사일, 가난과 폐쇄, 이런 단어로 대표되는 국가인 조선민주주의인민공화국의 문화를 논하면서 이 단어들이 지닌 무게를 어깨에 지고 사색해야 했던 지난 6년은 무척 비감한 시간이었다. 비감의 치맛자락을 수채화 물감이 퍼지듯 풀어헤친다.

반드시 한반도는 평화롭게 자리 잡을 것이라는 기원과 희망을 안고 한반도 문화유산의 일부가 될 평양미술을 논한다.

평양미술을 논하면서 나의 논리에서 조선 여성의 감성을 잃지 않으려 했다. 자연스러운 수줍음과 절제된 당당함은 조선 문화 곳곳에 배어 있는 인간적인, 너무나 인간적인 매력이다. 평양미술의 심장 조선화는 사람 냄새 물씬한 기막힌 신파다.

한반도 남과 북의 책방에 동시에 배포되어 읽히길 희망한다.

그러나 이 희망은 환청처럼 현실에서 유리되어 있음을 안다. 내가 남북 양쪽 미술에 세운 날이 꽤 날카롭다. 결코 한반도 전체에서 이 책에 대한 환대는 없을 것이기에 칼끝을 외롭게 응시할 뿐이다. 내가 세운 비평의 시각이 어느 정도로 공정성을 유지하는가가 집필자인 나의 최대 관심사다.

이 책의 몇 가지 시도

평양미술에 관한 원래의 저술 기획은 방대했다. '평양미술 바이블'을 집필하겠다는 의욕으로 600페이지 분량의 글을 시도하고 있었다. 각종 전시, 만수대창작사, 모사와 위작, 수인화, 화가의 삶과 죽음, 조선화 및 유화 그리고 산수화의 분석, 해외전시와 옥션 등을 망라한 평양미술계의 전반적 구조를 분석하려는 야심 찬 기획이었다. 그리고 실행에 옮겼다. 그러는 사이에 6년이라는 결코 짧지 않은 시간이 흘렀다.

우선 가장 핵심 부분인 '조선화'를 따로 분리해 먼저 출간한다. 《**평양미술** 조선화 너는 누구냐》라는 제목이다. 나머지를 묶은 두 번째 책은 평양미술에 관한 에세이 형식으로 나올 예정이다. 두 책 모두 한글판과 영문판으로 출간될 것이다.

첫째_ 전문 학술 저서의 난해하고 고루한 정형을 깨고자 했다. 어려운 전문 용어는 해설을 곁들였다. 전문가와 일반인, 중3 학생이 공유할 수 있는 책이 되도록 했다.

둘째_ 에세이를 곳곳에 넣어 내용의 유연성을 유지하고자 했다. 독자들은 여러 곳에서 나의 독단과 독설을 만날 것이다. 또한 자주 등장하는 각주는 나의 사고 세계를 들여다보는 내통자 역할을 한다.

셋째_ 가능하면 함경도, 전라도, 경상도 지역의 사투리를 서울 표준어로 바꾸지 않고 사용했다. 더 문학적이고 향토적이어서다.

넷째_ 화가인 내가 작품 창작을 밀쳐두고 이 책 집필에 6년을 집중하며 직접 디자인했으니, 이 책은 글로 만든 나의 회화작품이다. 따라서 곳곳에서 읽기에 그리 편하지 않은 페이지도 만나게 될 것이다.

마지막으로_ 한반도에서 태어나 한반도를 벗어나 살아가고 있는 한 예술가가 한반도에 바치는 헌정獻呈으로 이 책을 쓰게 되었음을 밝힌다.

나는 '필자'라는 어정쩡한 말을 거부한다. '나'라고 칭한 것은 당당하게 이 글에 대한 모든 책임을 지겠다는 확고함의 표현이다. 또한 예술가의 도도함을 감추고 싶지 않기에 이 단어를 서슴없이 사용한다. 서러운 예술가는 최소한의 도도함이라도 있어야 세상과 맞대할 수 있다.

TWO KOREAS:

호칭에
관하여

The Two Koreas : A Contemporary History는
단 오버도퍼Don Oberdorfer가 주 저자로, 로버트 칼린Robert Carlin이 합세해 공동집필한 책이다. 두 번에 걸쳐 개정판을 냈고, 2014년에 최종판을 완성했다. 미국인들이 남북의 첨예한 문제들을 파헤쳐 쓴 파란만장한 한국 근현대사다. 방대한 사료를 바탕으로 쓴 역저로, 그들의 노력에 경의를 표한다.
오버도퍼는 25년 동안 <워싱턴포스트> 기자로 활동했으며, 1972~75년 사이에는 동북아시아 지역 특파원이기도 했다.

이 책의 한국어 번역판은 《**두 개의 한국**》이란 제목을 달고 나왔다.
The Two Koreas를 '두 개의 한국'으로 번역한 것에 이의를 달 사람은 아무도 없을 것이다. 사실 '두 개의 한국'이라는 번역이 언어의 묘미상, 간략함을 추구하는 제목의 속성상, 그리고 한국인들의 인식상 제목으로는 보기가 좋다. 그리고 늘 그렇게 생각해 왔기에 그런 표현에 익숙해 있다. 그렇다고 오역이 정당화될 수는 없다.
'두 개의 한국'은 매우 부정확한 번역이다. The Two Koreas의 보다 공정하고 정확한 번역은 '두 개의 나라, 한국과 공화국'쯤이 되어야 바르다고 본다. 좀 더 억지를 부리면, '하나지만 두 개의 나라, 한국과 공화국'으로 번역할 수 있으리라. 한국은 공화국이 아니고, 공화국은 한국이 아니다. 그러므로 '두 개의 한국'은 부정확하다. 만약에 공화국에서 The Two Koreas를 번역했다면 '두 개의 공화국' 아니면 '두 개의 조선'이라고 역시 오역했을 것이다.

영어로, **Democratic People's Republic of Korea**(조선민주주의인민공화국)와 **Republic of Korea**(대한민국)의 표기에서 **Korea**를 추출하여 **Two Koreas**로 제목을 달았는데, 영어 표현엔 문제가 없다.
그러나 저자가 의미한 **Koreas**는 **한국(남한)**들이 아니다.
한반도The Korean Peninsula의 남북으로 분단된 두 나라를 얘기하고 있다.

이 책을 쓰면서도 남북을 지칭하는 문제는 무척 껄끄러웠다. 하지만 내 개인의 주관적 판단과 아울러 세계적 시각을 반영해 호칭을 정했다.

'북한'이라는 단어는 한국인들에게는 익숙하고 자연스러운 단어다. 또한 국제적으로도 North Korea라고 공공연히 언급되고 있기에 무난하게 들린다. 하지만, 엄밀히 따지면 '북한'은 정확한 표기가 아니다. 왜 그런가?

한국인들에게 감이 잘 안 잡히는 단어 하나를 소개한다. 한국에서 일컫는 '6·25' 혹은 '한국전쟁'을 북한에서는 '조국해방전쟁'이라 부른다. 38선 이남을 해방시켜야 할 '조국'으로 보는 견해다. 소름 끼친다고 느낄 필요까지는 없다. 영토에 대한 시각 차이일 뿐이다. 대한민국 헌법 역시 도서를 포함한 한반도 전체를 한국의 영토로 규정하고 있다. 남북 각각이 한반도 전체를 자기들의 영토라고 주장하는 데서 비롯된 견해일 뿐이다. 이런 견해는 시정되어야 한다.

2018년, 이 시각의 현실을 직시한다면 휴전선으로 나뉜 두 지역은 독립된 각각의 국가다. 한반도 전체를 자국 영토로 보는 것은 현실을 외면한 해석이다. 통일을 이룰 때까지 두 지역은 엄연히 독자적인 두 국가로 보아야 한다. 남조선과 북한이 아닌, 대한민국과 조선민주주의인민공화국이다.

**내가 세운
호칭의 규정:**

**한반도
휴전선 이남을
대한민국 또는 한국,
휴전선 이북은
조선민주주의인민공화국
또는 줄여서
공화국이나 조선으로
표기한다.**

더불어, 영어 North Korea를 한국어로 번역하면 '북한'이라고 표기해야 한다는 개념은 한국 사람들의 의식 속에 고정되어 버린 잘못된 인식이다. 휴전선 이북은 북한이 아니다. '북쪽의 한국'이 아닌 것이다. 공화국 역시 한국을 '남조선'이라 표현하는 것을 한국인들은 익히 들어왔지만, 한국인 중에서 일상 대화나 공식 자리에서 자국을 남조선이라 부르는 사람은 아무도 없다. 한국 역시 '남쪽의 조선'이 아니기 때문이다.

한 국가의 문화적 특성을 논하는 이 책에서는 가능하면 '북한'이라는 단어를 사용하지 않으려 했다. 편의성에 대항하는 공정성의 내세움이다.

휴전선 이북은 대부분 조선, 혹은 공화국이라 칭할 것을 예고한다.

조선화는 동양화인가

조선화朝鮮畵: 한국화를 일컫는 북한말

국어사전에 나와 있는 조선화의 정의다.
책임감이 결여된 해석이다.
한국화는 조선화가 될 수 없으며, 조선화는 결코 한국화가 아니다.

그렇다면

너는
누
구
냣
!

조선화는 과연 동양화인가

동양화, 한국화 그리고 조선화

중국의 종이 역사와 함께 시작되었음 직한 '종이 위의 그림'인 동양화. 나라마다 국수주의 바람이 불어 **한국화, 중국화**(줄여서 국화國畫라고 한다), **일본화** 그리고 **조선화**로 불리기를 강요당한 동양화는 그냥 종이 위의 그림일 뿐이다. 나라 이름을 앞에 붙인다고 그림 내용이 천양지차이지 않다. 약간 다른 특징이 눈에 띌 정도다.

그러나 내가 내린 이 정의 또한 틀렸다. 고의로 부정확성을 부추긴 정의다. 조선화의 행보와 동시대 현상을 점검하면 조선화는, 특히 인물을 다루는 주제화일 경우 중국, 일본, 한국의 인물을 주제로 한 동양화와 현저하게 다른 독보적인 위상을 점하고 있다.

동양화라는 단어는 현시대가 외면하기 십상인 단어다. 낡은 느낌이 드는 것 역시 당연하다. 각국의 동양화가들은 현대라는 물살을 피해 가면 곧 괴멸이나 당할까 두려워 동시대의 시류에 합승한다. 그런가 하면, 전통을 버릴 수 없다고, 전통을 벗어나는 방법을 모른다고, 아니면 전통의 계승이 보람된 작업이라며 짙은 먹 냄새를 고수하는 동양화가들도 동시대의 기류 곁에서 묵묵히 자기 길을 가고 있다.

한국화라고 부르는 한국의 동양화는 한국 전체 화단에서 비주류다. 그 흔한 아트페어에 당당히 걸리는 한국화는 드물다. 거의 없다고 해도 과언이 아니다. 세계에 내놓을 한국을 대표하는 작품 중에 동양화는 없다고 해도 그리 틀린 말이 아닐 정도다.

남관과 이응로를 거명할지도 모르겠다. 작품성을 떠나 두 작가가 활동했던 프랑스를 벗어나서는 그들의 작품이나 작가명은 세계 미술사에서 미미하다. 이들 작가의 역량 문제가 아니다. 더 큰 무리가 필요하다. 더 큰 힘을 보여줄 수 있는 다수의 한국 화가가 절실하다. 한국 내에서의 동양화 문제는 스스로의 작업에 치열하게 고민하고 도전하며 발전해 온 작가 수가 부족하다는 점이다.

이런 상황에서도 한국화 화단에 나의 시선을 잡는 네 명의 작가가 있어 약간은 안도한다. 박대성, 이은실, 이진주, 최영걸이 그들이다. 홍콩 크리스티 경매에서 높은 낙찰률을 보이는 최영걸의 극사실 작품은 상업적으로 성공한 동양화의 예다. 그러나 상업적 성공이 작품성 심도와 반드시 일치하지는 않는다.

사회주의 사실주의와 조선화

예술이든 과학이든 '세계 최첨단'이라고 하면 항상 귀가 솔깃해지는 이유는 '최고'와 '독보성' 때문이다. 과연 공화국 문화계나 과학계를 통틀어 세계 최첨단을 달리는 분야가 한 곳이라도 있는가. 폐쇄, 억압, 독재, 가난 그리고 핵으로 대변되는 공화국 환경에서 세계 최고라는 단어가 붙을 분야는 없어 보인다.

그러나 있다. 조선화가 그 장본인이다. 나의 공화국 미술 연구는 사실상 조선화에 매력을 느껴 시작되었고 연구를 지속할수록 이 분야를 탐닉하게 된 이유가 분명해졌다.

한국화와 마찬가지로 세계 미술사에서 조선화에 관한 언급은 전혀 찾을 수 없다. 그러나 사회주의 사실주의 미술의 특징을 논하는 부분에서 조선화의 영역은 조만간 확보되리라 예감한다. 외부 세계에 노출되지 않고 있는 폐쇄성만 제거된다면, 조선화는 일반 동양화에 대한 편견을 무너뜨릴 스펙을 적잖게 장착하고 있기 때문이다.

사회주의 사실주의
소련에서 시작되었으며, 소련에서의 이 예술 흐름은 대충 1930~90년대로 잡고 있다. 이 흐름은 미술뿐 아니라 문학, 음악 등 모든 예술 활동에 해당하며, 국가의 통제 아래 사회주의 국가 이념을 반영하거나 조장하는 선전이 주목적이다. 다시 말해, 예술은 이상화된 사회상 또는 프롤레타리아(무산無産계급)의 생활상을 찬양하며 사회주의 혁명을 이룩하기 위한 도구다.

미술사를 개관해보면, 사회주의 사실주의에 대해 한 가지 오류를 범하고 있다.

사회주의 사실주의는 1990년대에 끝난 미술 흐름이 아니다. 2018년 이 시점에도 아직 사회주의 사실주의 예술을 꽃피우고 있는 조선민주주의인민공화국 미술이 있기 때문이다. 공화국 미술이 외부에 활발히 노출되지 않았다는 사실에 그 오류의 책임을 물어야 한다. 공화국 미술 중에서 특히 조선화는 여러 측면에서 조명되어야 할 특이한 미술 장르며, 조선화 70년을 개관한다면 세계 미술사의 사회주의 사실주의 대목은 공화국 미술에 관한 서술로 두어 페이지를 할애할 만하다.

오직 한 구멍을 뚫고 내려간 조선화의 시간

조선화가 오늘에 와서 독보적인 위상에 올라설 수 있게 된 토양은 다음과 같다.

첫째, 폐쇄적 체제
둘째, 멈춰진 시간
셋째, 우리식 자긍의 착암기鑿巖機

1945년 한반도가 일본의 식민 지배*에서 해방되면서 사실상 남북은 갈렸다. 38도선을 경계로 이북은 소련군이 이남은 미군이 점령하여 군정을 시작했다. 이후 이북은 1948년 9월 9일 조선민주주의인민공화국이라는 독립 정부를 창건했다. 그로부터 한국과는 완전히 별개의 국가로 나뉘었다. 폐쇄적 체제가 시작되었고 이 체제는 외부를 차단하는 공고한 울타리를 쳐서 시간이 앞으로, 옆으로, 사방으로 흘러가는 것을 막았다. 시간은 앞만 보고 달려가지는 않는다. 시간은 앞으로 가면서 사방을 간섭하며 주위와 같이 나아간다. 하지만, 조선에서는 공간뿐 아니라 시간마저 가두어졌다.

갇힌 시간은 전진하지 못하고 서성이게 되었다. 서성이다 멈추어 선 시간, 공화국의 시간. 역사의 시간은 지속적으로 흘러갔지만 공화국의 시계는 멈추었다.

전진을 멈춘 채 갈 곳이 없는 시간은, 방향을 아래로 잡아 파고들었다. 땅속 깊이 착암기로 뚫고 내려갔다. 착암기의 지속적 돌파력은 '**우리식 사회주의 최고**'라는 자긍지상주의自矜至上主義가 착암기 속의 압축공기 역할을 하여 가능했다. 아래로 파고 내려간 시간, 70년 응축의 시간은 다름 아닌 조선화의 사실주의 천착으로 응집되는 시간이었다. 오직 한 구멍을 뚫고 내려간 조선화의 사실성은 마침내 끓는 마그마를 뽑아 올리게 되었다.

불 뿜는 용암에서 피어난 한 송이 이글거리는 꽃, 조선화!

* 언제부터인가 '일제 강점기'라는 말이 일제 식민기를 대체하여 쓰이고 있다. 대단한 위험이 도사린 표현이다. 역사를 바르게 보려는 의지가 전혀 느껴지지 않는다. 치욕스러운 일이지만 한국은 분명 일본의 식민지였다. 그것도 36년간이나. 그 사실을 '강점'이라는 모호한 표현으로 덮으려는 의도가 비친다. '강점'이란 단어는 '강제로 점령'한 후 점령자(일본)와 피점령자(한국)의 관계를 명백하게 정립하지 못하고 있다. 왜냐하면 강제 점령의 행위 자체 또는 점령된 상태 외에 다른 외연外延은 유보되고 있기 때문이다. 반면 '식민'은 '통치하는 과정'이 포함되어 있기에 두 단어는 결코 호환될 수 없다. '강점'에는 '창씨개명'이나 '위안부'라는 비굴, 유린의 뉘앙스가 들어설 여지가 보이지 않는다. 누구나 인지하는 사실을 자의적으로 편하게 고쳐 부르는 것은 바른 역사의식이 아니다. '식민, 위안부'라는 아픈 상처를 되새기면서 그런 역사를 되풀이하지 않도록 다짐하는 편이 역사의 진실성을 존중하는 발상이라고 본다.

정희진 외 3인의 집체작, 「혁명적 군인정신이 나래치는 희천2호발전소 언제건설전투장」(부분), 조선화

위 그림 「희천2호발전소」는 폭 5미터의 대형 집체작이다. 동양화로 나타낼 수 있는 입체감, 특히 얼굴 표정의 미묘한 3-D효과는 공화국 조선화의 특징인 동시에 조선화가 이룩한 독보적 경지다. 섬세한 디테일과 선묘가 제시하는 미학적 성취가 '동양화'라는 고정관념의 전형을 부수고 있다.

"장자오허蔣兆和[1]가 추진한 중국 인물화의 서양식 발전도 공화국 조선화의 극치한 묘사에 고개를 숙이지 않을 수 없다."

이는 베이징 현지 미술계에서 나온 말이다.[2] 화선지 위에 먹과 물감으로 표현한 조선화는 땅속 깊숙이에서 끓고 있는 마그마를 뽑아 올린 결과물이라고 한 나의 표현은 결코 도에 넘치는 예찬이 아니다.

[1] 장자오허蔣兆和(1904~1986). 민중의 삶을 자신만의 사실주의 화풍으로 창작하여 중국 수묵 인물화의 새로운 장을 열었다는 평가를 받는 20세기 최고의 중국 인물화가. 대표작으로 「유민도」를 꼽는다.

[2] 베이징청년국제문화예술협회 회장인 왕지에王喆의 발언이다. 그는 화가이면서 이 협회를 설립하여 왕성하게 활동하고 있다. 불교, 중국 문화대혁명, 조선 미술, 중국 술 등에 박식하고, 사안에 대해 깊이 이해하고 있어 나는 그를 만나 대화 나누는 것을 즐긴다. 많은 문화인이 그를 존중하여 그와 나의 만남에 동참하곤 한다. 그는 말한다. "이제 중국에서는 조선화와 같은 그림이 나올 수 없다"고.

최창호, 「백두산 산정에서」(부분), 조선화

외견상 조선화는 그대로다, 해방 이후 지금까지. 초창기 1950~60년대의 조선화와 오늘의 조선화를 비교하면 큰 맥락에서는 달라진 것이 없다. 화조는 화조요, 산수는 산수 그대로다. 여전히 화조화를 그리고 아직도 풍경화(산수화)를 그린다. 그 당시에도 지금도 주제화를 그리고 있다. 이런 맥락에서 조선화는 시간의 정체성停滯性이 강하다.

이 정체성이 조선화 답보의 문제이면서 동시에 혁신이 되었다. 아이러니다.
앞으로 나갈 수 없자 생존의 길을 아래쪽으로 파기[착암] 시작했다. 조선화가 사실주의 미술이 도달할 수 있는 동양화 최고의 경지*를 성취하게 된 배경에는 사방이 막혀버린 시간의 정체성이 크게 기여했다.

최창호는 정희진과는 상당히 다른 쪽에서 대상에 접근한다. 정희진의 조선화는 방정하면서 밝다. 최창호의 조선화는 인간 내면에 동면한 귀기鬼氣를 건드린다. 이른바 '몰골' 기법의 귀신 구름 조화를 부릴 줄 아는 작가다.

* 이런 비학자적인 독단을 앞으로 더러 만날 것이다. 나의 독선은 학술계의 반발을 부를 것이다. 나는 학자들이 조심하면서 피력하는, 보험금 두둑이 든 견해를 단연코 거부한다. 자고자대自高自大가 판치는 내 글을 그냥 그대로 현대 미술로 치부하면 무난하리라. 일반의 이해를 방기하는 지난至難한 현대 미술에 비하면 나의 독단은 차라리 한여름에 들이켜는 콜라 한 잔이 될 것이다.

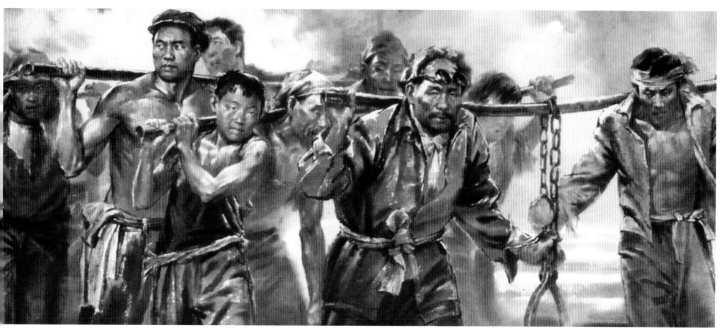

김성민, 「지난날의 용해공들」(부분), 조선화

조선화는 동양화의 전통적인 먹선을 중시하지 않고 색채 위주로만 발전했다는 비평이 공화국 밖, 특히 한국에서 있어 왔다. 조선화에 내려진 이런 판정이 얼마나 성급한 결론이었는지를 김성민의 조선화 「지난날의 용해공들」이 대변한다.

이 작품은 과감한 먹선의 활달한 움직임과 먹의 자유분방한 표현 방법인 몰골과 입체감을 간파하는 테크닉이 살아 꿈틀거리는 70년 조선화 역사의 최고 걸작이다.* 한국화, 중국화의 역사를 통틀어 내가 본 작품성 최고의 인물화 작품이기도 하다.

한 점의 미술품 앞에서 배고픔을 잊고 다리가 아플 때까지 서 있을 수 있다는 것은 인간이 만든 예술이 자유혼을 부추기는 데는 종교보다 더 큰 역할을 한다는 확신을 하게 한다.

* 보통 이런 경우, 실수를 저지르지 않고 겸양과 신중함이 깃든 학자의 태도로 '**최고 걸작 중의 하나**'라고 표현하지만 나는 주저 없이 이 작품을 최고 작품으로 꼽는다. 많은 전문가의 얼버무리는 식의 표현을 나는 단연코 거절한다. 나의 의견에 당당하고 싶다. 그리고 보험 들지 않은 나의 단언을 몽땅 책임질 것이다. 나의 겁 없는 판정은 뛰어난 수백 점의 조선화를 직접 관찰하고 내린 결과다. 또한 한국과 중국의 동양 인물화를 곰곰이 들여다보면서 오랫동안 삭힌 미감으로 서슴없이 내린 판결이기도 하다. 나의 판결에 이의를 제기할 새로운 변호사가 나타나 주었으면 한다. 그와 함께 지금은 사라진 40도짜리 평양술 큰 병 하나를 비우면서 작품을 논할 수 있는 낭만의 밤이 우리에게 정녕 올 것인가.

조선화는 꽃이다.

인간이 사는 지구 언덕에 오롯이 피어난
간난의 꽃. 나도 없고 너도 없는,
그러다 모두가 모인 그곳에 솟아오른

꽃
.

조선의 미술은

꽃
한 송 이
를

피워 올리기 위해 비바람을 뚫고 혁명의 깃발을 휘날리며 진
군해왔다. 100미터가 넘는 집체화를 만들기도 하고 인간이
즐길 수 있는 높이를 벗어나는 거대한 동상을 제작하는 역
량을 지닌 집단 에너지가 공화국 미술의 특징이기도 하지만,
이 꽃
.
한
송이
를
피
우
기
위 해

이 모든
총 재
체 존
가
한
다
.

2018년을 기점으로 되돌아본다면, 공산주의 체제의 사회주의 사실주의 미술을 가장 성공적으로 형성시킨 국가는 소련도 아니고 중국도 아니다. 바로 공화국이다. 그 이유는 공화국처럼 70년이 넘도록 철저하게 시간을 멈추고 가두어둔 체제가 유사 이래 없기 때문인데, 바로 이 시간의 정체성이 조선화를 세계에서 독보적인 경지의 미술 장르가 되게 한 원천 에너지 제공자 역할을 했다.

이
념
이
빛
은
아이러니
가
아
닐
수
없
다.

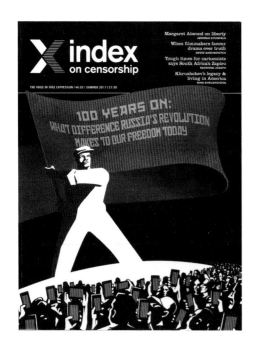

내가 조선화를 칭송하는 것으로 알고, 이 친구 정신이 좀 돈 것 아닌가 할지도 모른다. 사실 내가 약간 미치기는 했다. 광기는 아닐지라도 반 미치지 않고는 당시 그 험난한 곳을 6년간이나 들락거릴 수 없었기 때문이다. 그것도 지구 반 바퀴를 돌아서. · · · 종교적 신앙을 바탕으로, 또는 휴머니즘의 거룩함을 내세워 절박한 인간들을 도와주려는 마더 테레사의 숭고한 정신은 나와는 거리가 있다. 내 속에 그런 정신이 조금 남아 있다 하더라도 그보다는 좋은 작품에 눈이 멀어 있었다.

지금은 없어진 직업이지만 예전에 병아리 암수를 1초 안에 감별하던 신의 한 수를 지닌 감별사들이 있었다. 나의 심각한 잘못은 이들처럼 미술작품의 감별에 찰나를 지체하지 않는다는 것이다. 그렇다고 나를 맹신하는 건 결코 아니다. 내 속에 도사린 감별사적 감각을 따라갈 뿐이다. · · · 사이버 시대의 혜택인지 유럽에서 가끔 이메일이 날아온다. 본인이 소장한 공화국 미술품의 감정과 가격을 나에게 문의하는 내용이다. 이럴 경우 나의 감별 능력을 과신하면 안 된다는 것을 직감한다. 대충 작품의 품격에 대해서만 언질을 주고 시장성 언급은 자제한다.

공화국 미술 전문가라는 타이틀이 어느덧 내 이름 앞 수식어로 치장되기 시작했다. 영국의 글로벌 잡지인 *Index on Censorship*이 2017년 5월 나에게 글을 청탁하면서 나는 유럽에 North Korean art expert란 걸맞지 않은 타이틀을 내걸게 되었다.
영국 런던에 본부가 있는 계간 잡지 *Index on Censorship*. 소련혁명 100주년을 맞아 그 혁명이 오늘 우리의 자유에 어떤 영향을 미치고 있는가 하는 특집을 다루면서 나에게 조선 미술에 대한 글을 요청한 것이다.
너무나 뜻밖의 제안이었지만 조선화를 세계에 알리고자 하는 나의 취지와 맞아 초고를 보냈다. 그 후 편집자와 서너 차례 의견을 주고받았다. 얼마 후 2017년 여름호가 발간되었는데, 잡지 목차를 넘기면 제일 먼저 나오는 페이지에 내 글이 게재되었고, 작품 사진도 대대적으로 실렸다.

놀라움이 우선 앞섰다. 무엇이 나의 글을 국제적인 잡지의 첫머리를 장식하게 만들었는가. 이 잡지는 '자유 표현의 목소리The Voice of Free Expression'라는 기치를 앞세우며 세계적으로 저명한 지성인들의 글을 게재해 온 묵직하면서도 아방가르드한 인식을 지닌 계간지다. 잡지의 편집자는 내 시각이 다른 학자와 달라 매력을 느꼈다고 한다. 조선 미술에 대한 내 견해가 기존의 고정관념을 뒤엎는 것이라고 한다.

평양미술에 관한 고정관념

Colouring inside the red lines

46(02): 8/11 | DOI: 10.1177/0306422017715961

North Korea art expert **BG Muhn** goes behind the scenes to talk with the nation's artists and debunks some national stereotypes

OUTSIDE NORTH KOREA many people only know of the country's weapons testing and human rights violations. Given the common portrayal of a brainwashed society, many assume North Korean art is all state-ordered, uniform, functional and lacking artistic merit. But several recent exhibitions in both the UK and the USA have brought work from the Hermit Kingdom to the rest of the world and people's reaction to the art mirrors my own.

When I first went to North Korea to research the country's art I was totally stunned both by how art functions in the country and how good some of the work is. This was back in 2011. Now, nine trips later, I am still just as fascinated. Art is huge in North Korea. The biggest art exhibition, the National Art Exhibition, takes place in April every year in Pyongyang and attracts large crowds, though exact numbers are hard to come by. Many other government-sponsored exhibitions occur throughout the country. Some are for amateur artists and some are for professional artists.

Art is not just confined to exhibitions. It's on the streets, from the huge bronze statues of the "Great Leaders" and the

ABOVE: Six artists lived and worked alongside construction workers for a month before painting The Miracle of Chongchon River

「청천강의 기적」이 잡지의 첫 번째 기사로 두 페이지에 걸쳐 펼쳐진다. 잡지 편집 상태를 알 수 없었던 나는 잡지를 처음 펼쳤을 때 이들의 파격적인 당돌함에 적잖이 놀랐다.

ABOVE: Clockwise from top left. North Koreans view paintings at the National A I Exhibition; a portrait of a worker; Yontan Shinwon Temple, an example of the little-known tradition of 'literary art'; a propaganda poster depicting Chollima, a mythical flying horse common in Korean culture

ubiquitous murals with slogans on them to propaganda posters pasted on buildings and billboard-like structures. And it's in people's homes. Some of this art is simply for aesthetics, but most serves a *purpose*, to re-inforce citizens' ideas of patriotism and motivate them to do their best for the country.

As masters of the nation's ideology, artists are revered. They receive a decent salary and are often bestowed titles in recognition of good work. As a result, they face intense competition and years of training in order to be selected in a state-run studio, such as Mansudae Art Studio, the world's largest art studio with nearly 4,000 staff members.

North Korean art has its roots in Socialist Realism, the official Soviet art form institutionalised by Stalin. It veers away from the abstract. Kim Il Sung, first leader of North Korea, often said: "Art that people don't understand is not art." During my travels to Pyongyang, I spoke with a number of artists, including two highly respected artists, Choe Chang Ho and Kim In Sok. I asked Kim whether he knew about abstract art. He replied: "We know about that, but it doesn't fit

with our society because people don't understand it." When I interviewed Choe about hyperrealism, a genre of painting or sculpture resembling a photo, his reply was similar to Kim's: "That kind of expression is unnatural and unpoetic, and therefore people will not be able to relate to it," he said.

In North Korea, few artists consider themselves propaganda tools. Propaganda art (*sonjonhwa*) comes under the umbrella of what is known as reproduction art (*chulpanhwa*). On top of this, paintings in oil, acrylic and traditional ink wash (*chosonhwa*) are categorised as fine art (*hwoihwa*).

Art has always occupied a central role in North Korea. After the Korean peninsula was divided into North and South in the 1950s, North Korea came under the influence of the Soviet Union. North Korean art was then significantly influenced by the Soviet Union. For example, in 1953 a Korean descendent in the Soviet Union, Varlen Pen, who was an artist and art professor at Repin Academy, was dispatched to Pyongyang and appointed dean of the Pyongyang Fine Arts University. He was tasked with educating

art students and faculty. Pen's influence was enormous. He instigated the tradition of "field sketching" or "direct rendering of objects", which has become part of art education in North Korea.

At the same time Kim Il Sung was consolidating his power against internal rivals and he started to distance North Korea from the Soviet Union. The concept of the *Juche* ideology was born. *Juche* ideology, which is commonly translated as "self-reliance", is central to North Korea. It blends the idea of the individual as the master of their own fate with the idea of the group as masters of the revolution. As part of the *Juche* ideology campaign, after Varlen Pen left in 1954, all the statues from the Soviet Union he used were destroyed and replaced with images of Koreans.

Since the mid-1950s, North Korean art has been saturated by the ideology of *Juche*. It means art is used as a vehicle to educate and motivate the people in line with the governmental policy, persuading them that the country's interests and their individual interests are one and the same.

Individual artists who are members of an art studio have a quota of paintings they must produce each month. Once they have submitted those works, they can spend time within certain boundaries. Otherwise they face being ostracised from the art community, or worse. In the 1960s a well-established oil painter made the mistake of expressing the leader's image in a way that was deemed inappropriate and was forced to labour in a remote factory for 14 years. For many artists though, they wouldn't even consider painting the Kims in a negative light. They are seen as deities by most and people bow reverently at the statues and paintings of the leaders.

In addition to individual works, North Korean artists work collaboratively on huge paintings. When an event of import occurs, such as building a dam, a group of artists will go out to the area and will help with the

project manually, all the while beginning to sketch images of the project, which will then form part of a wider collaborative work.

There is, surprisingly, some room for creativity. Over multiple visits to Pyongyang, I built working relationships with North Korean museum staff, state run art studio officials, artists, as well as faculty members and students. As I scrutinised the art, particularly traditional ink wash painting on

For many artists though, they wouldn't even consider painting the Kims in a negative light

rice paper (*chosonhwa*), I found evidence, within circumscribed themes, of a high degree of creativity and skill. Looking at artworks at Mansudae Art Studio and Choson Art Museum, the mastery of brushstrokes and innovative solutions to artistic problems are evident. Within boundaries, I witnessed artists' passion to be creative, individual and to excel. In that sense, North Korean artists are not so different from artists anywhere else in the world.

Born in South Korea, BG Muhn is an artist and art professor currently at Georgetown University. He is writing a book on North Korean art and curated an exhibition of North Korean Socialist Realism art last year in Washington

BELOW: Two North Korean men look at a painting at the National Art Exhibition in Pyongyang

개재된 도판은 내가 제공한 이미지 수십 장 중에서 잡지사가 임의로 선택한 결과다.
국가전람회 장면과 최창호의 「로동자」, 그리고 운봉 리재현의 반짝이는 선비화가 나란히 등장한다.

조선화는 동양화인가

그렇다면 조선 미술에 대한 외부의 고정관념은 무엇이었는가. 크게 두 가지이다. **첫째, 조선의 모든 예술은 선전 목적으로 만들고 있다. 둘째, 그러므로 예술성을 찾을 수가 없다.** 그런데 내 견해가 거기에서 벗어난다는 것이다. 단순히 다른 견해를 발견했다고 유럽 전역에 배포되는, 지성을 앞세우는 '인쇄'된 잡지에, 그것도 제일 앞 페이지에 내세울 수 있었던 대담함은 무모하게까지 보였다. 특종이라고 게재한 원고가 오히려 잡지사의 명예에 치명타를 가할 자충수가 될 위험까지 있었다.

전쟁이 터졌다. 실상을 전하는 보도가 난다. 전선에서 타전되어 오는 정보를 바탕으로 후방에서 작성된 기사와, 전장에 종군기자로 나가서 현장을 취재하여 생생함을 전하는 기사는 모든 감각, 특히 시각, 청각, 후각에서 월등히 다르다. 아마도 *Index on Censorship*은 나를 종군기자로 여긴 모양이다. 그들의 판단은 과녁을 벗어나지는 않았다. 나의 원고를 줄이는 과정에서, 그러나, 이들은 중요한 과오를 범했다. 한반도의 분단을 1950년 한국전쟁 이후로 잘못 기재했다. 초고엔 분명 1945년 이후라고 명기했건만. 나는 이 오류를 지적했고, 그에 대한 사과도 받았다. 인터넷판이라도 바로 잡아 달라고 요청했지만, 인쇄판과 다르게 편집할 수가 없다는, 정직하지만 답답한 답변이 왔다.[*]

비신사적 사례

2017년 여름, 나는 삼청동 극동문제연구소의 해외초청학자로 서울에서 지내게 되었다. 이 연구소에서 두 번째 레지던시다. 나날이 아열대기후로 변하고 있는 서울에 간신히 적응하며 머물던 8월 초, 공교롭게도 다시 영국에서 전화 인터뷰를 요청하는 이메일이 날아왔다. 이번엔 로이터통신*Reuters*의 Fanny Potkin 기자였고, 우리는 한 시간 반 동안 공화국 미술에 대해 통화했다(2017. 8.10).

흥미로운 것은, 조선화에 관한 한 나는 이미 유럽의 공화국 미술 전문가들에게 기피 인물이자 외경 대상이라는 사실이다. 나의 두 가지 과오 때문이다. 첫째는 한반도의 언어와 문화를 꿰뚫고 있다는 태생적 잘못이고, 둘째는 내 속에 존재하는 감별사 능력이 그것이다. 여기에 한 가지를 더한다면 이 두 과오에 물불 가리지 않고 투자하여 내 삶의 고귀한 6년을 헌신했다는 잘못이다. 학문의 세계는 고귀하지 않다. 학문을 탐구하는 길은 고귀할지 몰라도 학자들은 서로를 경계하고 자신의 탐구에 적이 될 수 있는 다른 학자를 밀치는 비신사적 사례를 많이 보아 왔다. 나는 한반도에서 태어났다는 사실에 조선화를 연구하면서 깊이 감사하고 있다. · · · 이 책에서 다른 학자의 글을 인용하는 예가 거의 없음을 지적하는 편집인의 비판을 굳이 나무라지 않는다. 남의 길을 따라가기로 했다면 나는 처음부터 이 길에 들어서지 않았을 것이다. 처녀림에 내디딘 발자국을 한반도의 후학들이 햇불 들고 따라온다면 언제든지 지도를 그리는 데 주저하지 않을 것이다.

[*] 잡지가 서점에 나오기 바로 며칠 전 잡지사에서 팟캐스트Podcast 인터뷰를 요청해 왔다. 동영상 대화 앱인 줌Zoom을 통해서 영상 대화를 나눴다. 이번 호 기고에서 가장 인상적인 4명이 선정되었다. 캐나다의 시인이며 환경 보호론자인 Margaret Atwood, 나 BG Muhn, 우즈벡의 저널리스트였다가 지금은 영국의 *BBC World Service*에서 근무하는 Hamid Ismailov, 그리고 영국의 Susan Reed 등이었다. 다음 링크에서 4명의 인터뷰 음성을 들을 수 있다. https://soundcloud.com/indexmagazine/summer2017

2015년 어느 날 FBI로부터 연락이 왔다. 만나자고 한다. 평양을 들락거렸더니 요시찰 인물이 된 모양이다. 내 가족은 난리가 났다. 도대체 어떻게, 얼마나 나이브하게 일을 하고 다녔으면 미 연방수사 대상에 올랐는가 하면서. 나는 기분이 무척 불편했다. 그리고 일주일 동안 사색에 몰입했다. 분석해 보니 몇 가지로 요약되었다. 첫째, 내가 그간 해온 미술연구 관련 업무가 불법이었던가? 둘째, 미국의 국익에 반하는 행위를 했었나? 마지막으로, 공화국의 정치적 이익을 위해 어떤 행위를 했었나?

인간의 불편함과 불안감은 그 감정의 조성 원인을 분석함으로써 많은 부분 완화될 수 있다. 대응 방법도 생긴다. 나는 수사요원을 만났다. 두 사람이 나왔다. 미국 대학교수라는 사회적 신분이 있고, 공화국 미술을 대학 등 공공장소에서 강연해 왔고, 문화 교류를 위해 많지도 않은 개인 재산을 거덜 내고 빚까지 낸 이 마당에, 내 얼굴에서 억울한 웃음이 자조가 되어 번져 나왔다. 수사요원들과의 만남은 비교적 수월하게 넘어갔다.

지성의 무덤 위에 고告함

인간이 얼마만큼 자유로울 수 있는가 하는 문제는
생명으로 태어난 순간부터 자유로울 수 없을 만큼 따라다녔다.
예술하고자 뛰어든 이 생에서 어쩌다 공화국 미술을 건드리게 되었고
그로 하여 눈치 보며 몇 년을 살아가노라니, 이것이 무엇인가.
인간의 당당함이란 무엇인가.

진부하면서도 적용하여 실행하기에 극히 부정확한 **종북** 개념에 대해 잠시 눈길을 주고자 한다. 대한민국에서 종북은 공화국에 대한 '고무, 찬양' 의도가 있는 행위나 발언을 하는 사람 또는 그런 성향을 일컫는다. 한국적인 특수 상황이 빚어낸 지극히 추상적인 개념이다. 종북 딱지가 붙은 인사들 중에 실제로 휴전선을 넘어 공화국에서 영주권을 취득해 살겠다고 실천에 옮긴 사람은 지난 50년긴 인론 보도싱 오직 서너 명에 불과한 것으로 안다. 또한 정확한 통계는 없지만, 북의 적화통일에 동조할 한국인의 숫자 역시 손꼽을 정도일 것으로 본다. 본인이 원하건 원치 않건 종북이란 이름표가 이마에 붙여진 인사들 중에 과격한 성향을 띤 사람도 물론 있다. 실제로 북을 고무, 찬양하는 사람도 있다. 그러나 대부분의 종북은 개인의 진보성이 남보다 앞섰거나 아니면 본인이 처해 있는 환경이 불만에서 기인한 추상적 **종북**이다.

한국적인 특수 상황이란 전제를 앞서 달았는데, 이 전제는 통일이 되기까지 대한민국이 지닌 피할 수 없는 숙명이며 한국인에게는 대단한 불행이다. 1945년 8월 15일 이후 오늘까지 70년이 넘는 기간에 수많은 목숨이 반대편의 힘에 의해 처단되었다. 한반도 현대사는 '이념'으로 얼룩진 피의 역사다. 단순한 이념만의 문제는 오히려 신선할 수가 있다. 거기엔 철학과 인간성에 대한 나름의 비전이 있기 때문이다, 민주주의든 공산주의든. 그 비전의 실행성이 비현실적으로 드러남에 따라 거대한 공산주의 주체인 소련도 1991년 무너졌다. 자본주의에 대한 비판이 날카로운 이 시점에도 그 개선책으로 공산주의를 들먹이는 지성은 없다. 비전의 비실천성 때문이다.

그런데, 비전의 장막 뒤에 숨어 막강한 파워를 발휘하는 실체는 정권이다. 정권은 이념의 행위화를 자행恣行하면서 강력한 실천성을 지닌다. 따라서 정권은 결코 추상적이지 않다. 한반도 현대사를 이념으로 인한 피의 역사라고 보는 이면에는, 이념 그 자체에서 비롯된 일이기는 하나 정권으로 귀결되는 권력 장악 및 체제 유지가 핵심 추동력으로 작용해 왔음을 강조하고자 한다. 권력 장악에 대한 집념이 이념을 표상화, 행동화해 많은 무고한 생명을 앗아가기도 했다. 진보, 보수의 순수한 개념적인 담론은 사라지고, 권력과 어느 권력이 내 개인의 이익에 더 부합하는가에 치중하여 보수로 몰기도 하고 종북으로 낙인찍기도 한다.

극히 이상적인 추론이지만, 나 자신의 이득을 배제한 후 인권과 인류 공동체에 대한 자비에 이르게 될 때 보수도 진보도 공론에 불과할 것이다. 냉정하게 보면 권력과 이에 편승한 사적인 이익 추구로 불필요한 개념을 만들고, 이를 자기방어와 진지 공고, 쟁취의 수단으로 사용하려는 인간의 비열함에서 한반도의 불행은 이어지고 있다.

권력, 그 비열함에 대하여

인간은 스스로의 비열함을 역사를 통해 인지하고 있다. 자신의 이익을 고수하고자 타인의 생명을 앗는 치밀함에서 인간의 비열함은 조직성을 띠기도 한다. 정치에서 그 치밀과 조직성은 짙고 음험하다. 미국, 러시아, 영국, 브라질, 사막의 중동 국가, 중국, 일본, 한국 등 어느 국가를 막론하고 정치적 음모는 권력 쟁탈과 체제 유지를 위해 자행되어 왔다. 지금도 계속되고 있다. 인간 역사가 유지되는 한 미래에도 지속될 것이다. 정치적 음모는 그 체제의 파워로 인하여 늘 막강하다. 휘슬 블로워whistle blower의 항거 호루라기 소리는 멀리 퍼져나가지 못하고 만다. 그 현상은 늘 그래왔다. 어쩌다 휘슬이 역사의 전환을 가져다주는 촉매 역할을 하기도 했지만, 대부분은 큰 영향을 미치지 못했다.

내가 공화국 미술에 대해 집필하고 있는 도중에 많은 한국 지인이 권력의 비열함에 대해 나에게 경고를 해주었다. 나의 안위를 위해서.

반공교육을 철두철미하게 받으며 한국에서 성장한 나는 미국 시민권을 취득하면서 한국 국적을 자진 포기했고 지금은 세계인으로 살아가고 있다. 공화국 미술을 논하는 데 있어서, 나의 사색을 자유롭게 펼치는 지적 활동에 주눅이 들게 하는 지인들의 나에 대한 우려는 내 속에 있는 분개의 촉이 달린 화살을 꺼내 들게 한다. 지인들에게 향하는 화살이 아닌, 인간의 비열함을 향해 겨누는 화살. 나의 지인들은 상당한 지성들이다. 누가, 무엇이, 이 지성들에게 나의 안위를 염려하게끔 만든 것인가. 아직 원고를 탈고하기 전, 미처 내 글을 읽어 보지도 않은 그 지성인들이 단지 공화국 미술이 주제라는 이유로 책을 쓰고 있는 당사자보다 더 지레 겁을 먹고 있었다.

지성은 고뇌한다. 고뇌하는 지성이 행동까지 한다면 그 사회는 격이 높다.
행동하는 지성을 수용하는 사회는 선진이다.
충분한 부의 축적을 이룩한 중국이 아직 선진이 될 수 없는 이유는 명백하다.
그렇다면 이 시점에서 한국은 과연 선진인가 자문한다.

조선화의 어머니는 누구인가

어쩌다 나는 화가의 본업에서 벗어나 미국 내에서 하버드대학, 컬럼비아대학, 존스홉킨스대학 등 여러 대학과 뉴욕 롱아일랜드의 Water Mill Center for Robert Wilson 등 문화기관에서 조선화 강연을 지속적으로 해오게 되었다. 강연 후 으레 뒤따르는 청중과의 질의응답이 상당한 긴장감을 불러일으키곤 한다. 생방송의 에너지를 선호하는 나의 성정에 맞기도 해 이 시간을 즐기는 편이기도 하다. 다양한 청중, 그 중에는 미술 전문가들도 있다. 대부분 전문가는 조선 미술의 다양한 표현이나 테크닉 상의 탁월함을 조선 자체의 우수한 특성으로 선뜻 수용하지 않으려 한다. 조선 미술이 소련이나 중국의 영향을 대단히 받았을 것이라는 견고한 고정 관념으로 인하여 조선의 미술을 깊이 음미할 수 있는 문으로 선뜻 들어서기를 주저하고 있었다.

이 책을 집필하기로 마음 먹은 이유 중 하나가 바로 여기에 있다.

공화국 미술, 특히 조선화(그리고 한국화, 중국화)를 둘러 싼 · · ·

· 소련, 중국, 한국, 조선 네 나라의 정치, 인문학, 지정학적 영향의 조명
· 현존하는 사료 발굴을 바탕으로 상호연관 관계의 재정립
· 미학적 비교 분석 등 가능하면 과학적이고 거시적 평가를 도출하여,
새로운 시각을 제시하려는 데 있다.

그리고 거의 모든 연구 과정을 현지 답사를 토대로 했다.
평양과 베이징, 어렵기는 둘 다 마찬가지였다. 평양은 그곳에 발 디디기까지 복잡한 절차가 따랐고 베이징은 언어가 통하지 않아 쉽지 않았다. 평양은 특히나 이념의 숨 막히는 긴장감 속에서 겪어야 했던 심리적 옥죄임이 컸다. 새로운 자료의 발굴과 이를 세상에 알리는 보람이 몸과 정신의 어려움을 어느 정도 상쇄해 주긴 했지만 연구 과정은 지난했다.

중국은 조선화에 어떤 영향을 끼쳤나

예술세계에서 어느 한 위대한 작품은 갑자기 하늘에서 떨어지거나 땅에서 솟아나지 않는다. 어머니가 있게 마련이다. 예술은 서로 소통하고 영향을 주고받게 된다. 예술끼리만 소통하고 영향을 주고받는 것은 아니다. 인간이 경험하는 주위의 모든 것이 다 영향을 미칠 수 있다.

피카소의 「아비뇽의 처녀들」은 여러 면에서 대단한 작품이다. 그런데 이 작품은 어머니가 최소 서넛은 된다. 아니면 한 아내가 여러 남편과 통정해서 얻은 한 생명이라고 보는 편이 내용의 진실에 더 가깝다. 아프리카 남편, 유럽 남편, 미술사 남편 등. 여러 곳에서 영향을 받았다. 어느 아버지의 피를 받았다든지 또는 복잡한 혈통의 자식이라는 것이 사실일지라도 그것을 불편한 진실이라고 보지는 않는다. 영감을 주고받는 것이 예술의 속성이다.[1] 그 과정을 밝히는 것을 업으로 하는 미술사학자들에게 연구할 자료를 풍부하게 제공할 뿐이다.

그래서 이런 얘기가 나올 수도 있다.

다시 잠시 중국으로 넘어가 본다. 1900년대 중국 미술계를 장악한 두 거장인 장자오허莊兆和와 쉬베이훙徐悲鴻의 작품이 초기 조선의 동양화에 영향을 미쳤다고 보는 견해가 나올 수 있다.[2] 국경이 맞닿아 있는 같은 공산주의 국가, 두 국가 모두 동양화가 활발한 나라, 또한 공산주의 체제하에서 인물을 위주로 한 사실주의 미술을 한다는 것을 근거로 중국의 영향을 들먹일 수 있다. 그럴 수도 있겠다고 생각할 만한 솔깃한 얘기다.

그러나 서로의 실제 작품들을 비교하며 관찰하면 영향받았다고 주장할 만한 근거는 어디에서도 찾을 수 없다. 두 국가 간의 관계를 고려할 때 가능성의 정황이 형성될 수는 있지만, 실증이 없는 허무한 공론이다. 미술직품에서 '영향'이란 두 가지 측면에서 타당할 수 있다. 첫째는 사료史料, 둘째는 미학적 분석이다. 이 두 가지 중 한 가지에서라도 확증이 있으면 영향을 언급해도 타당하다. 사료적으로 증거를 들 수 없다면 미학적 분석으로 타당성을 찾아야 한다. 어느 한 가지에서도 증거를 추출할 수 없다면 추측은 허구로 마무리된다.

[1] 거울신경세포mirror neuron라고 부르는 두정엽頭頂葉, parietal lobe 안쪽 부분, 뇌섬엽insula 앞부분에 있는 신경세포들이 타인의 행동과 감정을 따라하거나 관찰할 때 매우 활성화한다고 한다. 이 과학적 사실은 이미 100년이 되어가는 해묵은 것이지만, 다시 생각해 보면 예술가는 거울신경세포가 유난히 발달한 사람들인지도 모른다. 그뿐만 아니라 본 것을 교묘하게 비틀어서 자기 것으로 만드는 재주가 뛰어난 사람들이다.

[2] 미국에서 나의 조선화 강연에 참석한 미술 전문가 중에는 이런 막연한 추측을 바탕으로 질문하는 사람도 있다.

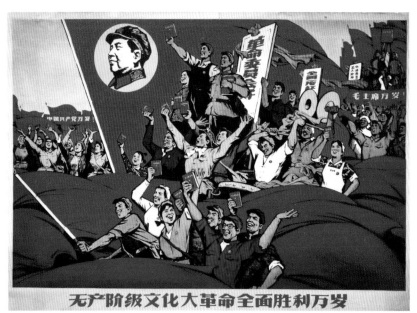

「무산계급 문화대혁명 전면 승리 만세」, 선전화, 1969, 54x77cm, 흑룡강성 출판

모든 것을 마오쩌둥 주석에 귀의하자는 중국공산당 선전화, 1968, 77x53cm, 인민미술출판사

장자오허는 사실주의 화풍을 바탕으로 민중의 삶, 특히 어둠과 아픔을 그려냄으로써 자신만의 화풍을 이룩하였으며 중국 수묵 인물화의 새로운 장을 열었다. 그의 작품을 높이 평가한다. 그러나 공화국의 조선화는 장자오허에게 의탁한 징후가 전혀 없다. 장자오허의 어둡고 암울한 색채와 현실에 대한 냉정한 시각은 social realism의 대표적 케이스다. 조선의 밝고 명랑한 색채, 그리고 서정적 시각은 socialist realism의 전형이다.[1]

또 한 가지 범하기 쉬운 우愚는 위에 언급한 조선화에 등장하는 밝은 색조와 관련한 문제다. 중국 문화혁명 시기에 제기되었던 미술에서의 밝은 색채 도입이 조선화에 영향을 주었을 가능성을 생각해 볼 수 있다. 왜냐하면 조선화는 색채의 강조가 늘 논의되었고 실제로 적용되었기 때문이다. 그러나 이러한 추정은 사료 대조에서 열세를 면하기 어렵다. 문화혁명 시기의 중국 동양화(수묵담채화)는 문화 말살 정책으로 존재감이 없었다. 특히 문화혁명이 시작된 1966년부터 마오의 2인자였던 림뱌오가 비행기 사고로 돌연사한 1971년까지 중국의 미술은 천편일률적인 마오쩌둥 숭상으로 전국을 뒤덮듯 했다.[2]

[1] 미술사의 이 두 흐름은 영어 표현은 비슷하지만, 완전히 다른 개념이다. social realism은 현실을 직시한 결과물이니 '현실직시주의'로 번역 될 만하고 socialist realism은 문자 그대로 '사회주의 사실주의'다. 후자는 미화와 굴절의 렌즈로 현실을 표현하고, 전자는 렌즈 없이 현실의 어두운 면을 표현한다. 냉철히 보면, 사회를 미화하거나 어두운 면만을 강조한다는 점에서 둘 다 프로파간다의 속성을 지니고 있다.

[2] "The art of the Cultural Revolution may be divided into two periods that correspond with the political history of the movement. The first period lasted form its outbreak in 1966 until the mysterious death of … Lin Biao, … in September of 1971. This phase produced visual art primarily focused on … codifying the cult of Mao, …"(*Art in Turmoil: The Chinese Cultural Revolution, 1966-76*, Julia F. Andrews, edited by Richard King, UBC Press, 2010, p.30)

결론적으로 동양화의 색채를 운운할 당시 중국 동양화의 저변은 결코 넓을 수 없었다. 문혁 기간 중국 동양화는 역사에 포박되어 발전을 도모할 자유가 전혀 없었다. 전반적인 색감에서도 문화혁명 당시뿐 아니라 현대에 이르기까지 한반도의 색감과 상당한 차이가 있다. 붉고 파란 원색을 주로 사용하는 중국과 중간 색조와 고아한 색감을 선호하는 한반도(남북을 통틀어)의 성향은 본질적으로 다르다.[1]

조선화 발전에 가장 큰 영향을 준 장본인은 조선 자체의 체제다.

지금까지의 연구와 분석으로 내린 결론은 조선화 발전에 가장 큰 영향을 미친 장본인은 조선 자체의 체제라는 사실이다. 외부로부터가 아니라 내부에서 발생했다.

이 점은 1980년대 한국 민중미술의 생성과 비슷하다. 민중미술 운동은 스스로 탄생했고, 내부에서 진화하며 발전했다.[2] 민중미술의 발생을 당시 확고한 터전을 잡고 있던 예술만을 위한 예술의 대표 흐름인 단색화 거부 운동으로 보는 측면도 있으며, 독재 정권 시기와 맞물려 미술의 사회적 참여, 현실 의식 회복으로 전개된 미술 양상으로 보기도 한다. 단색화의 특징이 미술 창작 자체를 정신적 수행의 과정[3] 또는 순수 미의식의 추상적 표현을 목적으로 했다면, 민중미술은 그와 반대되는 개념을 추구하면서 '의도적인 촌스러움' '감추지 않은 유치함'을 서슴지 않고 작품으로 드러내 보였다. 그러나 민중미술은 미술계 전반을 장악하지 못했고, 국가의 정치 성향이 변함에 따라 퇴조하지 않을 수 없는 숙명을 지니고 있었다.

한국의 민중미술과는 달리 조선 미술, 특히 주제화는 사회주의 체제 속에서 현재까지 그 존재감의 위용이 대단하다. 체제가 방패가 되었을 뿐 아니라 후원자·보필자 역할까지 해왔기에 장수하고 있다. 초기 조선 미술계의 내적 구성도 도움이 되었다. 월북 화가와 일본 미술대학 유학파 등 인적 자원도 괜찮게 포진하고 있었다. 특히 조선화 쪽에서는 리석호와 정종여, 김용준 등 뛰어난 작가군을 보유하고 있었다.

'국화'라 부르는 중국의 수묵화와 공화국의 미술. 반드시 짚고 넘어가야 할 관계처럼 보인다. 그러나, 조선화가 국가 장려 정책의 힘을 받아 꽃을 피우기 시작한 1970년대를, 같은 시기의 국화와 비교하거나 상호 연관성을 모색하는 것은 결론적으로 말하자면 불필요하다. 그 시기 두 국가 역사의 방향이 정반대의 길을 택했기 때문이다. 공산주의 국가에서 역사의 방향은 곧 미술의 방향이기도 했다. 다음에서 두 국가의 역사가 각각의 미술에 어떤 흐름을 조성했는지 구체적으로 살펴본다

[1] 한국의 현대 동양화에서 중국의 색감에 상응할 만한 원색을 강하게 사용한 대표 작가가 김기창과 박생광이다. 강한 색조가 작품을 지배하는 경우 우선은 시각적으로 크게 어필한다. 그러나 작품의 깊이는 강한 색이 주류를 이룰수록 반비례한다. 한국적 전통의 계승 및 진화라는 진부한 테마를 좀 더 깊숙이 파고들 필요가 있다. 한국의 민화는 먹의 검정이 틀을 잡은 후 원색의 강함이 간간이 스치지만 중간 색조의 배열이 전체를 아우르기에 감상의 매력을 잃지 않고 있다. 또한 문양은 형태의 간소화 내지는 추상화를 이루었으며, 각종 동물 그림에서는 해학적 조형 감각이 드러난다. 넓게는 '키치' 작품의 범주에 속하지만, 시각적으로는 상당히 업그레이드된 예술이다. 단지 이런 시각적 인식만으로 접근한다면, 민화는 「모나리자」보다 수준이 결코 낮지 않은 키치다. 사색의 여지가 더 있기 때문이다.

[2] "민중미술은 무엇보다도 1980년대라는 시대적 배경 속에서 예술의 문화적·정치적 컨텍스트를 문제 삼고 자생적·지역적 맥락에서 성장한 미술운동이었다."《민중미술, 모더니즘, 시각문화: 새로운 현대를 위한 성찰-성완경의 미술비평》(열화당, 1999, p.15.)

[3] 2000년대 초 박서보 선생을 신촌 근교에 있는 선생의 화실에서 만나 대화를 나누었는데, 그는 본인의 작업 과정이 감정을 제거한 정신수련의 한 방법과 같다고 했다.

문화대혁명: 문화와 지성은 고개 숙이고

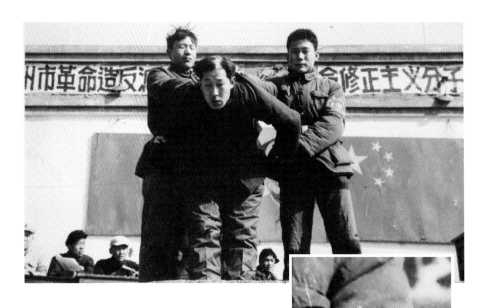

이 한 장의 흑백사진.[1] 문화혁명의 서슬이 시퍼런 시절, 글이나 썼을 듯한 한 청년이 홍위병에게 끌려 나와 처형당하기 직전 모습이다. 인민들 앞에 죄목이 드러난다. '혁명수정주의분자'라는 한자가 벽에 붙어 있고 두 청년 사이로 마오쩌둥의 초상과 오성기가 보인다.

'홍위병紅衛兵' 완장. 완장을 팔에 두르면 모든 행위를 면책받는 듯 서슴없다. 한국전쟁에서도 같은 양상을 보여주었다.

공산주의 혁명노선에 반대하거나 다른 의견을 들고나오는 사람을 수정주의자라 불렀고 숙청 대상이 됐다. 문화혁명은 여러 측면에서 고찰할 수 있지만, 여기서는 문화에 초점을 맞추고자 한다. 마오 주석은 지식인들이 무산계급의 실상을 체험해야 한다는 의도로 수많은 문화 지성을 농촌으로 몰아내었다. 과거 숭상하던 문화재도 파괴 대상이 되었다. 1966~76년 사이 중국은 인성 피폐의 대문화 공황기를 맞게 된다. 이 시기에 공화국의 조선화는 융성기를 맞았다. 하지만 중국은 쉬베이훙의 영향을 받은 장자오허의 위축된 활동 이외에는 일반적으로 수묵 인물화의 두드러진 발전은 생각할 수도 없는 문화 파괴의 거친 물살이 휘몰아친 10년이었다.[2]

1 베이징 골동품시장의 겨울은 춥고 을씨년스러웠다. 몸을 움츠리고 걷다 어느 상점에서 발견한 사진 한 장에 흥정이 붙었다. 주인 여자는 사진 가치를 빤히 알고 있었기에 100달러 이하는 어림도 없다고 한다. 주인 여자는 손으로 목을 가르는 시늉을 몇 번이나 하면서 사진 속 끌려 나온 청년의 처형을 암시한다. 한 생명의 목숨을 놓고 가격 흥정하는 것도 할 짓이 못 되어 요구하는 돈을 다 지불했다. 어쩌면 인터넷 어디선가 같은 사진이 떠돌지도 모르겠다. 이 흑백사진을 단 한 장만 인화하지는 않았을 것이기 때문이다.

《모주석어록毛主席語錄》(중화인민공화국, 1964)과 팔에 차는 완장, 가슴에 다는 흉장, 어깨에 얹는 계급장, 모자에 붙이는 모장 그리고 똑같은 유니폼. 인간을 집단화시키고 무력과 잔혹성을 부추길 수 있는 가장 효율성 높은 표식.

지금도 중국인들은 문혁에 대해 공식적인 장소에서는 언급하기를 회피하거나 껄끄러워한다. 그들이 교육을 상당히 받은 지식층이라도. 학교에서도 문혁에 대한 역사교육을 하지 않는다. 중국 내에서 문혁에 대한 진실한 토론이 자유로울 때 비로소 중국은 민주국가의 문턱을 넘어설 것이다.

문화대혁명은 문화말살혁명이었다

홍위병은 잔인하고 서슴없었다. 인성이 수성獸性으로 바뀌는 계기는 단순하게 설정될 수 있다. 획일화된 체제 속에서 세뇌되거나 같은 유니폼을 입은 동료가 적으로부터 공격받아 피 흘리며 죽어가는 모습을 보는 순간 인간의 본능은 본래 모습인 동물의 것으로 쉽게 전환될 수 있다. 200만 년 이상의 세월 동안 진화하여 순치되어 왔지만 인간 내 잠재된 수성. 홍위병에게 죄명을 씌우는 것은 부당하다. 제도가 포악성을 방임했지만, 그 제도를 이끈 지도자가 잔인의 핵심 에너지였다.

잠자고 있던 젊은 수성을 깨운 자가 바로 그···마오 선생이었다.

2 **문화대혁명과 중국전통 담채 인물화:** 나는 이 책의 내용을 가능한 조선 미술에만 초점을 맞추어 집필하고자 했다. 중국을 완전히 제외하는 것이 석연치는 않았지만, 공화국 자체만으로도 방대했고 굳이 광활한 중국을 잘못 건드렸다간 헤어나지 못할 것 같은 불안감 때문이었다. 그런데 예기치 않은 일이 생겼다. 2013년 하버드대학에서 조선 미술 특강을 마친 후 질의 응답시간이 있었다. 청중석의 한 백인 여성으로부터 "왜 공화국의 조선화만 독특하다고 하느냐, 중국의 수묵화도 좋은 게 많은데" 하는 질문이 튀어나왔다. 나의 대답은 즉각적으로 나왔다. "미안하다. 내가 아직 두 국가의 동양화를 비교해 보지는 않았다." 답은 그렇게 했지만, 내면으로는 부끄러워 얼굴이 화끈했다. 백인이 수묵화를 언급하다니, 그리고 내가 아직 자신 있게 비교해 보지 않은 분야를 건드리다니. 그 여성은 영국인으로 공화국 미술책(*Art under Control in North Korea*, Reaktion Books, 2005)까지 저술한, 당시 보스턴미술관의 동양 미술 담당 큐레이터 Jane Portal임을 나중에 알았다. 나의 수치심을 자극한, 현재는 런던으로 돌아간, Jane의 발언으로 결국 이것도 운명이라 생각하고 베이징을 다섯 차례 오가며 두 국가의 미술을 비교 연구하게 되었다. 감사해야 할 스승은 도처에 있다. 여기 몇 페이지는 Jane, 그녀에게 바친다.

조선화의 어머니는 누구인가

(학생 홍위병 증언) 우리만의 혁명을 찾게 된 것입니다. 그래서 우리 학생들은 그 기회에 뛰어들었죠. 우리 홍위병들은 붉은 깃발을 움켜쥐고 줄을 맞춰서 거리를 일직선으로 행진했죠. 그건 우릴 이끄는 희망의 횃불 같았습니다. 우린 모두 그 분위기에 도취해 다들 흐느끼기 시작했어요. 붉은 깃발을 들고 한목소리로 구호를 외쳤죠. 가슴속에서 피가 끓었어요. 부르주아적인 것은 부수거나 비판했어요. 옷차림까지 그 대상이 되었어요. 상하이에서 파마머리를 한 여성을 보았을 때 그 여자의 머리카락을 잘라 버렸죠. 홍위병들은 모두 가위와 칼을 가지고 다녔어요. 양복이나 넥타이를 걸친 걸 보면 전부 압수했죠. 홍위병은 세상에 무서운 것이 없어서 심지어 경찰서에 쳐들어가자는 말까지 나왔어요. (전 박물관 직원 증언) 홍위병들은 말도 없이 몰려와 무조건 때려 부쉈지요. 아무리 단단한 것이라도 망치질해서 끝내는 부숴버렸고요. 몇 미터 높이의 불상을 끌어 내리고, 낡고 오래된 상점 간판을 갈가리 찢어버렸어요. (화가 증언) 문화혁명 이전부터 가지고 있던 제 그림을 전부 빼앗아 갔어요. 그걸 모두 찢어서 제지 공장에 보내 버렸죠.

중국 자체 내에서 마오에 대한 평가가 역사적 사실에 입각해 내려질 수 없는 상황에서 그의 흉상이나 입상이 조각으로 만들어져 골동품상에서 상품화되어 있다. 돌, 청동, 목재로 찍혀 나오고 깎여 나온 마오의 수가 중국 인구만큼이나 많아 보였다. 언젠가 마오가 정당한 심판을 받는다면 그 많은 조각은 어디로 갈 것인가. 단순한 역사적 향수물로 숨겨둘 것인가. 질겁한 나머지 폐기 처분할 것인가.

골동품 상점에 늘어서 있는 마오쩌둥의 청동 또는 대리석 조각들

베이징 외곽의 판자위안潘家園 골동품 시장은 모조품과 진품이 뒤섞여 눈요기할 수 있는 장터다. 오래된 잡지나 고서적은 진위를 의심할 필요가 없기에 이 시장은 귀한 역사 서적의 보고다. 이곳을 다섯 번 방문하여 필요한 자료를 구했다. 중국어 못 배운 점을 못내 아쉬워하면서 종이에 가격을 적어 필담으로 흥정까지 했다. 중국 문혁 시기의 미술이 공화국의 조선화 융성기와 맞물리기에 이 시기 자료는 사료의 대조 검토에 많은 도움을 주었다.

2014년 11월 나는 판자위안 골동품 시장에서 《인민화보》를 뒤적이고 있었다.

마오쩌둥의 문예좌담 연설

베이징에서 나도 《모주석어록》*을 한 권 사 왔다. 한자의 뜻이 그리 어렵지 않고 영문번역이 함께 들어 있어 내용 해독에 도움이 된다. 마오쩌둥의 예술에 관한 생각을 펼쳐보았다. <제32장 문화예술> 편에 그의 생각이 들어 있다. 가진 자와 갖지 못한 자, 유산계급과 무산계급의 불평등을 허물고 평등한 사회주의를 만들자는 혁명이념 아래 예술의 역할도 그에 부합되어야 한다고 주장한다.

"현재 세계적으로 보면 모든 예술은 일정한 계급이나 정치이념에 종속되어 있다는 것을 알 수 있다. 예술만을 위한 예술, 계급을 뛰어넘는 예술, 정치와 병행하거나 독립된 예술은 실제로 존재하지 않는다. 무산계급의 예술은 그들 전체 혁명사업 중 일부분에 지나지 않는다. 이것은, 레닌이 말한 것처럼 전체 혁명이라는 기계의 톱니바퀴와 나사못일 뿐이다."

(1942년 5월 옌안 지역 문예 좌담 연설에서 / 번역: Jenny Moon)

《부흥지로》에서 찾아본 문혁 시대의 미술

중국국가박물관에서 386페이지의 두꺼운 양장본으로 출간한 《부흥지로》. 청나라 말부터 근세에 이르기까지 중국의 역사를 공산주의 시각으로 망라한 소개서다. 나의 관심사는 문화혁명에 관한 자료였다. 중국은 책을 잘 만드는 나라다. 이 책도 역사적인 사진과 자료로 근사하게 엮여 있다.

그러나 문혁 기간 10년이 뭉텅 잘려 흔적도 없이 사라져 텅 비었다. 전혀 언급이 없다. 기대를 잔뜩 안고 방문한 국가박물관에서 문혁 시대의 미술에 대한 실마리를 한 올도 찾지 못한 채 허전한 마음으로 돌아 나오게 되었다.

* 서방에서는 작은 빨간 책The Little Red Book, 중화인민공화국에서는 붉은 보서紅寶書라고 불렀던 《모주석어록》. 이 책은 마오쩌둥 선집 및 강연, 지시 사항에서 중요한 말을 뽑아 전 33장으로 나눠 펴낸 책이다. 빨간 표지의 포켓 판 크기인데 린뱌오가 국방상으로 재직할 때 인민해방군에서 편집하여 자신이 서문을 달아 출판했다. 이 책의 목적은 문화대혁명 동안 마오의 사상을 중국인들에게 스며들게 하기 위함이었다고 한다. 문화대혁명이 일어나자 홍위병을 비롯한 모든 사람이 이 책을 행동 지침으로 삼았는데 마치 성경 같이 여겼다고 한다. 문혁 동안에 이 책은 누구나 휴대해야 하는 것이 불문율이었다. 이 기간 동안 이 책은 학교나 군대에서 광범위하게 학습되었으며, 모든 산업 현장에서도 이 책이 행동 규범이 되었다. 뿐만 아니라 이 책에 실린 어구가 모든 장소에 붉은 글씨의 표어로 내걸렸다. 심지어는 선전 포스터의 인물들도 이 책을 항상 휴대하고 있는 모습으로 그려졌다. -위키피디아

그래서 나는 관 주도의 기관보다는 민 주도의 시장으로 발걸음을 돌리게 되었다. 판자위안의 골동품 시장을 찾은 이유였다. 문화혁명은 4대 구습을 타파하자는 구호 아래 펼쳐졌다. 즉, 낡은 사상, 낡은 문화, 낡은 풍속, 낡은 습관이 없애야 할 대상이었다. 거리의 상점 이름도 혁명적인 것으로 개명되었다. 수묵화는 당연히 없애야 할 문화 잔재였다. 특히 인물이 들어간 동양화, 즉 중국화(국화)의 전통은 맥이 끊겼다. 장자오허의 「유민도」(1947) 이후 30년 가까이 동양화로 그린 인물 그림 전통은 단절되다시피 했다. 일본 유학파였고 문혁 시기 전에 타계한 푸바오스傅抱石(1904~1965)의 몰골 신기에 가까운 산수화 전통도 문혁 시기에 사라졌다. 그런데 산수에서 대단한 작가인 푸바오스마저도 인물화에서는 거필擧筆할 수준의 작품을 창작하지 못한 아쉬움이 있다. 유화를 그리다가 1970년대에 중국 수묵화를 시작한 우관중吳冠中(1919~2010)은 이미 중국 수묵화의 현대화에 관심을 가지게 되어 전통 수묵화, 특히 인물화는 지리멸렬한 상태로 10년 이상의 공백기를 맞게 된다.

왕성렬王盛烈의 1957년 작품 「8여투강」은 도안성이 두드러진 구륵 기법의 작품이다. 선묘를 강하게 부각해 도안성이 뛰어나고, 그리하여 당연히 회화성은 추락하게 된다. 이 작품은 쉬루의 「전전협북」과 함께 문혁 이전의 작품으로, 이 시기의 중국화는 점차 쇠퇴하여 존재 상실의 위기를 맞게 된다.

쉬루石魯(1919~1982)의 1959년 작품 「전전협북」은 추상성이 가미된 몰골의 좋은 예다.

《연환화보》 표지와 콜비츠의 작품 및 만화

하지만 이 시기 중국에서 괄목할 만한 발전을 보인 장르가 있었다.

1954년 4월 21일 발간된《연환화보》는 놀랍게도 이미 판화로 유명한 독일 작가 케테 콜비츠 Käthe Kollwitz(1867~1945)의 작품세계를 소개하고 있다. 나는 미국에 미술 유학을 가서 이 작가의 판화를 마주했을 때 무척 강렬한 인상을 받았다. 중국 미술사를 연구한다면 아마도 그녀의 작품은 이보다 훨씬 전에* 중국에 소개되었을 것으로 짐작된다. 왜냐하면 항일투쟁 시기에 나온 중국 목판화 작품에서 콜비츠로부터 영향을 받은 것으로 추정되는 구도와 강렬함이 발견되기 때문이다.《연환화보》에 게재된 만화는 간결하면서도 뛰어난 인체 데생으로 스토리텔링을 잘 소화해 내고 있다.

같은 시기 한국에서는 김성환이 「고바우 영감」이란 신문 만화(1955. 2. 1. <동아일보> 연재 시작)를 연재했다. 그 역시 간결한 4컷 만화로 여러 신문을 거치며 2000년 9월 29일까지 한국인들에게 익숙한 캐릭터를 창조해 내었다. 「고바우 영감」이 재치 있고 상징성이 넘치는 간략함으로 풍자했다면, 당시 중국 만화는 소설을 그림으로 바꾸어놓은 듯한 동영상의 시초를 보여주고 있다. 또한 공화국이나 한국에서는 그다지 다양한 만화가 나오지 않았지만 중국은 셀 수 없을 정도로 많은 이야기가 만화로 꾸며졌다. 스토리를 받쳐주는 미술 수준이 대단했다.

리화, 「노도와 같은 분노」, 1947, 판화, 20x27.5cm

리화李樺(1907~1995)의 「노도와 같은 분노」는 등장인물의 인종이 바뀌었을 뿐 케테 콜비츠 판화의 역동성이 그대로 드러나 있다. 그러나 사실 콜비츠의 영향을 받았다고는 하지만 리화의 창작력은 대단하다. 강력한 추동력이 깃든 군중의 운동감은 저항과 혁명의 기상이 진동한다. 이런 힘 있는 판화를 조선에서는 찾을 수 없는데, 외부와의 단절과 비타협이 주 원인으로 보인다. 물론 조선화에서는 오히려 이 단절이 독특한 장르를 탄생시킨 밑거름이 되었지만.

리화, 「중국이여 절규하라!」, 판화

* 관과 민이 따로 노는 나라, 중국. 국가적으로는 문혁의 진실을 덮으려 하고 해당 자료를 공개하지 않지만 백성들은 그 자료를 수입의 수단으로 활발히 거래하고 있다. 넓은 땅과 헤아릴 수 없는 중국의 인구, 그 속에 숨겨진 자료는 무진하다.
나의 짐작이 맞았다. 골동품 노천상에서 나는 리화의 「중국이여 절규하라!」(1935년 작으로 알려짐)라는 목판화를 한 점 구했다. 당시엔 중국 목판화의 진수를 모르고 있었지만, 나는 금방 그의 판화가 보통이 아닌 작품으로 여겨져 구입하게 되었다. 후일 견문을 넓힌 뒤 이미 한국에도 학자들에 의해 리화의 작품이 소개된 것을 알게 되었다. 중국 목판화의 발전에는 루쉰魯迅의 공적이 지대하다. 《케테 콜비츠와 노신》 (정하은, 열화당, 1986)

공화국 미술 I: 1950년대 공화국의 정치적 상황

공화국에서는 1950년대 중반 정치 혼란이 평정된 후
미술이 서서히 융성기로 자리 잡을 토대를 마련하게 된다.

여기서 잠시 만수대창작사와 1950년대 중후반의
정치 상황에 대한 조명이 필요하다.

(중국과 분명히 다른 상황이 펼쳐지기 때문이다.)

2015년과 2017년 여름, 두 차례에 걸쳐 나는 서울 삼청동 소재 극동문제연구소의 해외초청 학자 자격으로 연구소에서 머물며 이 책의 상당 부분을 집필하고 다듬었다. 이 기간은 나의 공화국 미술 연구에 중요한 역할을 했다. 우선 이 연구소에서 공화국 군사, 경제, 여성학 등 다양한 분야의 연구 교수들과 만나면서 한반도 역사와 공화국 미술 간의 연결고리를 탐구할 기회를 얻었다. 그리고 좀 더 겸손한 자세로 공화국 미술을 연구하게 되었다.

공화국 미술을 살펴보기 위해서는 만수대창작사가 창립된 1959년을 축으로 당시 상황을 간단히나마 살펴보는 것이 필요하다. 사회주의 사실주의 미술로 발전한 공화국 미술을 조명하기 위한 역사적 출발이며, 전체 맥락을 이해하는 데 도움이 될 것으로 보이기 때문이다.

어느 국가나 큰 전쟁의 폐허로부터 가장 먼저 개선하고자 하는 사회 부문은 국가 경제의 회복이다. 공화국은 남쪽 한국과의 경쟁을 염두에 두지 않을 수 없는 상황이었다. 따라서 중공업 개발을 앞세운 경공업, 농업 경제정책을 독려했다. 당시 김일성 수상은 인민경제발전 5개년계획을 세워 1957년부터 시도하려 했다.

공화국의 만수대창작사*는 한국전쟁이 휴전협정을 맺은 후 6년 만인 1959년 11월 17일에 창립되었다. 그 후 1970년 초에 김정일 위원장에 의해 조각창작단을 모체로 하고 중앙미술제작소를 비롯한 미술창작의 모든 분야를 포괄하는 새로운 미술창작기지가 완성되었다. 만수대창작사라는 이름은 김정일 국방위 위원장이 냉녕했다.

1959년 전후 시기의 조선 내부 사정을 보면 미술을 위한 배려나 정책을 내놓을 수 있는 상황이 아니었다. 그 당시 김일성 수상은 노동당 내에서 발생했던 반대파의 불협화음을 간신히 잠재운 후였으며, 사실상 소련, 중국과 등거리 외교를 하면서 중공업 발전을 계획하였기에 정황상 만수대창작사 발상은 터무니없을 정도로 의외였다. 여기에서 공산주의 정책의 일환을 감지할 수 있다. 선동의 도구, 선전의 무기로 시각 미술을 통한 신속하고도 강력한 정책 전달이 필요했을 것이다.

* **만수대창작사**: 국가미술창작기관으로는 세계 최대 규모의 군집창작소다. 다음 저서에서 자세히 분석할 예정이다.

여기서 잠시 노동당 내에서의 숨 가빴던 1956년 상황을 들춰 본다. 부수상 겸 재정상 최창익[1] 및 박창옥[2]을 비롯한 김일성 반대 세력이 1956년 조선로동당 전원회의에서 수정주의와 종파의 자유를 주장하며 김일성 수상을 공개적으로 비판한 전대미문의 사건이 터졌다. 이 반기 사건의 간접적 원인 제공은 같은 해 초(1956년 2월)에 열렸던 소련의 제20차 공산당 대회였다. 이 대회에서 새 집권자인 흐루쇼프Khrushchyov 서기장은 전 집권자인 스탈린Stalin 숭배를 비난하는 폭탄 연설을 했다. 1917년 소련의 공산혁명 발생 후 39년만에 일어난 가장 큰 반혁명적 발언이었다. 흐루쇼프의 발언은 스스로 공산체제를 부인하는 듯한 내용이었다. 과격한 내용으로 그 파장이 컸다.

흐루쇼프의 연설은 스탈린 추종자인 마오쩌둥으로부터는 강력한 반발을 사는 것에 그쳤지만, 다른 모든 공산주의 국가에는 공산주의 체제 존립에 대한 위기감을 가져왔다. 1956년 10월 23일 부다페스트에서 자유를 갈구하는 시민들의 함성으로 스탈린 동상을 파괴하면서 시작된 헝가리 혁명과 1956년 6월에 시작하여 10월에 대대적인 노동자들의 자유화를 외친 폴란드 봉기가 대표적 사건으로 둘 다 흐루쇼프의 발언이 가져다준 파장이 빚어낸 결과였다. 공화국 역시 잠시나마 흐루쇼프에 동조하는 기류가 흘렀다.

소련 흐루쇼프의 반 스탈린 발언은 공화국 내에 포진한 반 김일성 세력이 김일성 수상에 도전할 수 있는 이념적 기반에 힘을 실어주었다. 반대 세력의 기세가 역사를 바꿀 수 있는 분위기로 서서히 고조되면서 1956년 평양의 여름은 달구어지고 있었다.

△ 북조선임시인민위원회 김일성 위원장이 8.15 해방 1주년 축하연을 8월 15일 오후 8시, 구철도호텔에서 개최한다는 내용을 담아 신민당 최창익 앞으로 보내온 초청장(1946.8.13)

▷ 소련 유학 중이던 아들 최동국이 아버지 최창익에게 보낸 편지의 봉투 앞뒤. 한국전쟁이 발발한 지 4일 후 날짜인 <평양 1950.06.29> 소인이 찍혀 있다. 편지는 1949. 12. 11, 스웰드로브스크 법률대학 기숙사에서 보낸 것으로, 6개월 만에 평양에 도착한 서한이다. 역사 책에서만 만날 수 있는 인물의 가족 간 서한은 현실감을 불러올 수 있어 소개한다.

1 최창익은 해방 전 중국 옌안 지방을 거점으로 항일운동을 하던 세력인 소위 연안파의 일원이다. 주요 인물로 김두봉, 윤공흠 등이 있었다. 조선신민당을 창설했다.
2 박창옥은 소련에서 파견된 소련 교포 세력인 소위 소련파의 일원이다. 주요 인물로 허가이 등이 있었다.

소련 문서에도 1956년 7월 평양 주재 소련대사관에 김일성 수상(이하 김 수상)의 반대 세력인 연안파의 출입이 잦아졌다는 내용이 있다. 모반謀反을 성사시키기 위해선 소련의 후원이 절대적으로 필요했기 때문이다. 당시 김 수상은 동유럽과 소련을 공식 방문하던 중이었다. 소련이 원하는 방향으로 공산주의 정책을 펼치지 않은 김 수상은 이미 소련의 제거 대상이 되어 있었다. 하지만, 막판인 8월 2일 아침 소련 정부가 평양의 소련파에게 보낸 전문에는 소련의 입장이 강경에서 완화로 바뀌어 있었다. 김 수상을 너무 몰아붙이면 소련이 표방한 '탈스탈린주의'의 결과로 인해 발생한 헝가리, 폴란드의 공산주의에 대한 무장 반발과 같은 일이 공화국에서도 발생할 수 있을 것이라는 우려 때문이었다. 더불어 공화국이 중국 쪽으로 기울어질 수 있는 빌미를 만들고 싶지 않았기 때문이기도 했다. 이는 안드레이 란코프 교수Andrei Lankov의 지적이다.*

그리하여 역사는 최창익, 윤공흠의 연안파 및 박창옥의 소련파가 외려 김일성파의 공세에 몰려 숙청당하는 방향으로 흘러갔다. 소위 8월 종파사건(6월에 발생해 8월에 매듭지어졌다고 해서 붙여진 이름)이라고 불리는 정치 사건이었다. 당시 소련의 흐루쇼프 서기장은 이런 상황을 주시하면서도 김 수상을 강력하게 억압할 수 없는 상황이었다.

여기서 중요한 역사적 시도 하나를 간파할 수 있다. 소련은 김 수상을 앞세워 공화국을 위성국가로 통치하려고 했지만 뜻대로 되지 않았고, 처음부터 소련의 영향력을 반대해 왔던 김 수상은 독립적인 자주노선을 확립하게 되었다. 이는 시사하는 바가 크다.
정치적으로는 일인 독재체제의 출발이었고, 인식적으로는 '우리식 사상'의 촉발促發을 불러왔다. '우리식 사상', 즉 주체의식의 '우리식 전개'는 김정일 위원장 시기에 더욱 강화되었지만 그 시초는 이미 김 수상이 두 강대국으로부터 독립적 노선을 택하면서 시작되었다.
'우리식 사회주의' 발상은 미술에도 적용되어 지금에 와서는 세계 어느 곳에도 찾아볼 수 없는 사회주의 사실주의 미술의 독자적 전형을 완성하게 되었다.

* 극동문제연구소의 교수진은 전문지식이 대단한 프로들이었다. 특히 당시 연구소 소장이며 경남대학교 부총장이었던 윤대규 법학박사가 그의 저서 《북한에 대한 불편한 진실》(도서출판 한울, 2013)을 통해 펼친 공화국에 대한 그의 전반적 혜지慧智는 나의 사고 영역을 넓혀주었다. 어느 사회나 이런 지성은 고귀한데, 그는 한국 정부의 불투명한 대공화국정책이 어둠 속에서 헤매던 2015년 당시, 길을 밝혀줄 수 있는 촛불 같은 존재였지만 '정부'의 그 누구도 그의 불빛을 보지 못했다. 애써 외면했을지도 모른다. 아직도 반공교육의 영향으로 주눅 들어 있는 대다수 한국인의 의식을 감안하면 극동문제연구소는 파격적이었다. 자유롭고 활발하게 공화국 연구가 진행되고 있었으며 각계각층의 전문가를 초청해 강연을 매주 열고 있었다. 평양과학기술대학의 농생명대학 김필주 학장의 공화국 농촌의 현실에 대한 강연(2015. 5. 18) 등 이론 분야를 떠나 실제적인 현장을 체험할 수 있는 장을 마련하고 있었다. 또한 국제적인 행사 역시 대단한 규모와 잦은 빈도로 개최되고 있었다. 이러한 다이내믹한 연구소의 긍정적 에너지를 한국 정부가 대공화국 정책에 활용하지 못하고 있는 점이 아쉬웠다.
안드레이 란코프는 한국학을 강의하는 러시아 사학자로 국민대학 교수이다. 나는 그의 영문 기고를 미국에 있을 때 가끔 접하고 현장성에 입각한 그의 시각을 참신하게 생각해 왔다. 2015년 6월 13일의 특강은 1950~60년대의 공화국, 중국, 소련의 삼각관계에 관한 내용이었는데, 란코프 교수는 옛 소련의 문서를 접할 수 있는 몇 안 되는 학자로 그의 한반도 연구는 한국 역사 속에 묻힌 정보를 발굴하고 확인하는 귀중한 업적을 남기고 있다. 한반도의 역사, 특히 1950년대의 자료를 인용하는 데 세계 역사학계는 란코프 교수의 연구에 의탁하는 바가 지대하다. 한 사람의 시각에 편중하는 것은 학문의 방향에 편협과 위험을 초래하기 쉽다. 하지만 발굴된 사실을 존중하는 것은 정당하다.

조선화의 어머니는 누구인가

공화국 미술 II: 조선화의 발생과 융성

문화혁명 시기의 중국 미술 상황을 아주 간단히 살펴보았다. 또한 같은 시기 조선 미술의 초석을 형성한 공화국 내의 정치 소용돌이를 따라 돌아보았다.

중국은 잦은 내우內憂, 문화대혁명의 거대한 공백, 그 이후 밀고 들어 온 서양 미술로 생긴 혼돈과 방황 속에서 전통 수묵 인물화의 길을 잃고 말았다. 그에 비해 조선 미술은 강력한 체제 속에서 집중 육성되고 집단적 교육체계를 통해 지속적으로 발전해 왔다.

마오가 천명한 **'예술만을 위한 예술은 실제로 존재하지 않는다'**라는 표현은 사회주의 사실주의 미술의 근간이다. 공화국 미술 역시 이 주장에서 크게 벗어나지 않는다. 그러나 같은 공산주의를 표방한 이웃 국가인 중국과는 다른 양상의 사회주의 사실주의 미술을 전개한 공화국의 조선화는 체제를 바탕으로 커다란 기운을 지닌 국가 미술로 발전하게 되었다.

공화국 미술, 특히 조선화의 발생과 융성은 자생적이었는가?

조선화가 중국의 영향을 다분히 받았을 것이라는 추측은 조선 민족(한민족)의 문화적 창의성을 애써 폄하하려는 자아위축적 발상이다. 아니라면 아주 평범하고 간단한 논리가 적용된 결과다. 즉, 경제적으로 문화적으로 궁핍한 공화국에서 감히 이러한 눈부신 미술의 발전이 외부의 영향 없이 어떻게 가능할 수 있었겠는가, 상상할 수도 없는 일이고 수긍할 수 없다는 생각을 충분히 할 수 있다. 이런 견해와 편협한 단정은 과학적으로 증명되지 않는 한 학술적인 터전을 마련할 수 없다. 사료와 미학 분석은 과학의 학술적 명칭이며, 그것의 중요성이 재삼 강조된다.

한국에는 공화국 미술계의 초석이 된 1950년대의 작가들에 관한 사료가 어느 정도 정리, 축적되었지만 미학적 분석은 처음부터 없었다. 이념으로 분단된 문화는 쉬운 접근을 허용치 않았기 때문이기도 했다. 분단이라는 지형적 분리보다는 이념이라는 무형의 분리가 더 큰 견제 역할을 한 결과다. 여기에 덧붙여 조선은 체제 강화용 미술에 집중하게 되어 표현 양상의 확장이 제한되었고 다양한 표현을 수용하기 시작한 한국으로부터 결과적으로 점점 멀어지게 되었다.

한반도 전체를 하나의 문화권으로 간주한다면—그리고 '하나'라는 개념은 통일이라는 실질적인 통합이 이루어져야 비로소 가능하지만—결국 조선화도 한반도의 문화유산으로 귀속될 터인데, 불행하게도 한국에서는 조선화 연구가 이루어질 수 없는 상황이 지속되고 있다. 2007년 말 이후 평양 방문을 실질적으로 차단한 정부를 맞게 되면서부터 문화의 단절은 깊어졌다.

조선화의 발생과 융성이 자생적이라는 공화국 미술계의 생각은 정당한가

외부와의 단절이 지속되고 있는 것이 가장 큰 이유이겠지만, 오늘날 공화국 조선화의 양상이 괄목할 만한 경지를 이루고 있다는 점은 극히 제한된 전문가들만 알 뿐 바깥에 알려져 있지 않다. 이미 지적했듯이 문화적·정치적·지리적으로 가장 가까운 한국에서 오히려 이 같은 점을 전혀 파악하지 못한 채 어둠에 깊이 잠겨 있다. 게다가 아무도 궁금해하지 않는다. 이상하지 않은가.

대북관계가 소원했던 과거 정치권 속에서도 한민족의 문화는 소통이 되었어야 했다. 아무도 책임지지 않으려는 '공무원적' 발상이 많은 싹을 잘라 버렸거나, 아니면 아예 씨조차 뿌리지 못하는 풍토를 조성했으니, 사람을 탓할 것인가, 제도를 탓할 것인가.

앞서 공화국과 중국의 수묵 인물화 비교는 중국 측의 문화 말살로 인한 자료 불충분으로 비교 자체가 불가능하다고 언급했다. 중국으로부터의 영향은 종이와 붓, 그리고 물감 정도였다. 중국으로부터 어떤 영향을 받았을 것이라는 정황적 추론은 미학 분석의 결여와 사료적 증거 부실로 법정에 오르지 못하고 기각이란 판정을 받을 수밖에 없다.

나는 이 문제를 좀 더 신중히 다루기 위해 2016년 3월 평양의 조선미술박물관 강승혜 학술과장과 대담을 나누었다. 그녀는 여러 지면을 통해 조선화에 대한 글을 기고하고 있는 이론가이며 조선화 서적을 저술한 학자다. 혹시 조선화가 중국의 영향을 받은 어떠한 측면이 있는가라는 나의 질문에 평소에 조용한 그녀였지만 단호한 대답이 나왔다. 조선화 전문가로서 그런 얘기는 들어본 적도 없다고 한다. 또한 조선화가이면서 역시 조선화 서적을 저술한 리광영 조선미술박물관 관장을 만났을 때 그 역시 나의 이 질문에 말도 안 된다는 의견을 보였다. 조선화는 고구려 무덤벽화에서 그 시원을 찾을 수 있다는 강력한 견해를 피력했다. 이런 조선 내부 전문가들의 견해는 인터뷰로 확인해 나갈 것이다.

내가 본 조선화의 발전 과정은 명료하게 다가왔다. 조선화는 조선 민족의 감성에서 태어났다. 외부로부터의 영향이 아니라 조선 민족의 감성이 조선화를 키워낸 어머니의 젖줄이었다.

변월룡과 공화국 미술

1950년대 소련은 공화국을 위성국가로 간주하고 본격적인 원격통치를 시도했다. 역사는 거대한 바퀴다. 바퀴가 어디를 향해 굴러가고 있는지는 바퀴에 매달려 있을 때는 알 수가 없다. 지나간 흔적을 관찰한 다음에야 판단할 수 있는 게 역사다. 한반도의 바퀴는 1950년대 초반 극히 불안정한 윤궤輪軌를 남기고 있었다. 한국전쟁 후 아직 휴전협정도 채 맺기 이전의 상황에(1953년) 소련은 한인 2세 화가 변월룡을 공화국 교육성 고문관으로 파견한다. 변월룡은 공화국의 미술교육 발전을 위해 온몸을 던진다. 변월룡의 미술교육에 대한 헌신과 공화국 미술 지도자들과의 밀접한 교류를 보여주는 역사적 사료가 발굴되었다. 중국과의 관계에서는 아직 이런 문헌이나 학문연구를 찾아볼 수가 없다.

그러나 변월룡으로부터 받았던 소련의 영향마저도 즉시 철회되기에 이르렀다. 어떻게 이미 받은 영향을 되돌리는가. 공화국의 특성이다.

변월룡이 가져다준 서양 석고상은 조선인 석고상으로 대체되었고 표현은 조선식에 집중되었다. 영향받았던 기록은 말소抹消되고 사람들은 입단속을 하게 되었다. 조선 본연의 자세를 되찾기 위해 물질적, 정신적 청소가 이루어졌다. 석고상 등 소련의 잔재가 물러가고 조선 민족 감성에 어울리는 표현법의 개발과 심화의 봉화가 오르기 시작했다. 이즈음 공화국은 정치적으로도 소련의 간섭정치에서 벗어나기 시작했고, 미술도 자체 발전의 길로 접어들었다. 1950년 후반에 이미.

현재 평양의 모든 미술가 교육기관인 학생소년궁전, 평양미술대학 등
에서는 조선인 석고모델만이 사용되고 있다.

여기서 변월룡에 관해 조금 짚고 넘어갈 필요가 있다. 그가 공화국에서 일정 기간을 지낸 후 소련으로 돌아가 제출한 <조선민주주의인민공화국 출장보고서 초안>에서도 보이듯이 공화국 미술의 초기 발전에 미친 그의 공적은 대단했다. 이 사안에 대해 나는 2016년 3월 평양에서 공화국 미술계의 주요 인사와 대담을 나눈 적이 있었다. 그는 변월룡의 존재를 알고 있었고, 그의 작품이 조선미술박물관에 소장되어 있다는 암시를 주면서 변월룡 판화의 우수함에 대해 언급했다. 그러나 그 이상은 더 첨언하지 않았다. 그만큼 터부taboo 시 되는 인물이거나 아니면 정보가 희석되었거나 대부분 말소되었던가 했을 것이다.

조선화와 변월룡

조선 미술에 영향을 미친 변월룡에 관한 연구는 문영대 선생이 러시아에서 발굴한 자료를 기초로 집요함과 열정으로 완성한 역저인 《우리가 잃어버린 천재화가, 변월룡》(컬처그라퍼, 2012)에 잘 정리되어 있다. 선생은 이 책을 통해 완전히 잃어버릴 뻔했던 미술사의 중요한 한 시점을 완벽히 재현해 내었다. 간략히 옮겨 본다.

변월룡Пен Варлен(1916~1990)은 러시아 연해주에서 이주 한인의 자식으로 태어났다. 레핀미술대학을 졸업한 후 35년 동안 동대학 교수로 재직한, 재능이 출중한 화가였다. 1953년 공화국 교육성 고문관으로 파견돼 15개월 동안 공화국에서 생활하면서 평양미술대학 학장을 역임했다. 변월룡이 초기 공화국 미술에 끼친 영향은 거의 절대적이었다. 현재의 평양미술종합대학을 통한 인재 양성은 1953년 그가 다진 체계로 가능했다. 미술의 기본인 데생을 특히나 중요시한 그의 교육지침은 오늘날까지 공화국 화가들에게 전통으로 내려오고 있다.

조국에 대한 그의 애정이 남달랐던 점도 있지만, 소련에서 미술교육을 체계적으로 받은 탁월한 미술가인 변월룡은 공화국 미술의 1세대인 정관철, 문학수, 정종여, 김용준, 김주경 등에게 위대한 스승, 존경받는 동료이었다. 그뿐만 아니라 이기영, 한설야, 최승희 등 1950년대를 주름 잡았던 예술인들과 폭넓은 유대관계를 형성했으며, 그들의 초상화를 그리기도 했다. 이 모든 사료는 문영대 선생이 수차례에 걸쳐 러시아를 방문하여 발굴한 변월룡과 공화국 미술가들이 주고받았던 개인 서찰과 변월룡의 소련 가족들의 증언을 통해 고증되고 있다.

변월룡을 발굴하고 그의 작품에 대한 방대한 자료를 바탕으로 문영대 선생은 '우리가 잃어버린 천재화가'란 타이틀을 그의 이름 앞에 수식했다. 그러나 과연 '천재화가'란 수식이 적합한가. 변월룡의 드로잉, 그리고 드로잉의 에센스를 담고 있는 에칭(동판화)을 보면 '천재'란 수식어가 그리 부끄럽진 않다. 기실 렘브란트를 흠모한 그의 에칭은 렘브란트를 뛰어넘는 경지를 보여주기도 한다. 특히 에칭의 사이즈 면에서 렘브란트를 쉽게 넘어선다. 에칭은 한때 눈에 핏망울이 맺히게 파고 들어간 나의 전공이었다. 변월룡의 에칭은 호방하면서 섬세한 맛이 교감하고 동시에 넘치는 힘이 느껴져 작품성이 탁월하다. 반면 그의 유화는 '천재'라고 부르기엔 섣부른 면이 있다. 색감, 데생의 정확성, 짜임새 있는 구도 등은 훌륭하다. 사회주의 사실주의를 표방하는 군중을 묘사한 작품은 역동성이 보인다. 그러나 붓터치는 완전히 숙성된 대가로서의 면모가 보이지 않는 아쉬움이 있다. 결과적으로 유화로는 완벽한 마스터피스를 창출하지 못했다. 유화의 투박함보다는 판화와 드로잉의 날카로움에서 그의 예술력이 더 우수하게 표출되고 있는 듯하다. 전반적으로 변월룡의 발굴은 한반도 미술사의 획기적인 수확이다.

2015년 여름, 나는 문영대 선생의 책을 서울에서 읽으며 몇 번이나 가슴에서 눈물을 흘렸다. 안타까운 시대 상황과 인간이 만들어낸 이념이라는 허무한 틀 속에서 귀한 생명과 재능이 스러져간 인간 정신계의 낭비에 대한 눈물이었다.
변월룡의 영향처럼 지나간 역사에서 중국과의 관계로부터도 조선 미술에 관한 부정할 수 없는 사료가 차후 발견된다면 나는 가차 없이 나의 단견을 수정할 것이다. 그러나 조선화의 독단적 행보를 지켜보면 어느 국가로부터 영향받았을 것으로 추측하는 것마저도 어불성설일 정도다. 그만큼 독자적인 발전을 해왔다.

공화국 미술 III: 조선화에 관한 공화국 자체의 시각

변월룡의 노력으로 발전의 터전을 이룩한 공화국 미술 역사의 한 자락을 더듬어 보았다. 이제 조선화의 태동·발전을 공화국 내부에서는 어떤 시각으로 보고 있는지 간단히 살펴본다.

정기풍 교수와의 토론: 조선화의 태동과 발전사

Q 해방 전후 공화국의 문화적 흐름은 어떠하였는가?

일제로부터의 해방(1945년) 이전에는 민족교육의 토대가 이루어질 수 없는 상황이었다. 해방 후 일제 잔재를 청산하기 위한 움직임이 활발했다. 이 무렵 조국해방전쟁(한국전쟁)이 일어났다. 해방 전부터 외국 유학을 다녀온 엘리트들이 미술, 문학, 음악 등 예술 분야를 비롯해 기술, 건축 등에서 영향력을 미치기 시작했다. 새로운 문물의 소개로 긍정적인 점도 있었지만 우리에게 맞지 않는 면도 있었다. 전쟁 후 잿더미 속에서 일떠서는 동시에 외국에 대한 환상도 존재하게 되었다.

평양 김철주사범대학 사회정치학과 정기풍 교수와 토론(2013년 11월)한 내용 중에서 미술, 특히 조선화의 태동과 발전사에 관한 요지를 간추려 소개한다.*

예술의 발전과정은 정작 창작하는 예술가들은 잘 모르고 지나칠 수 있다. 특히 공화국처럼 횡적인 소통이 원활하지 못한 사회의 경우, 예술가 개개인은 해당 분야에만 열중할 수밖에 없다. 따라서 예술이 정치 변화 및 사회 변천과 더불어 어떠한 다이내믹스를 지닌 채 발전해 왔는지에 대해 넓은 안목을 지니기 어렵다. 오히려 정기풍 교수같이 국가 정책과 사회 전반을 연구하는 사회정치학자가 예술을 포함해 한 국가 전체 상황의 변천 과정을 두루 꿰뚫는 다방면에 걸친 식견을 지닐 수 있다. 실제로 그는 미술사에 대한 해박한 지식과 막힘없는 언변으로 나의 궁금증에 대답해 주었다.

정기풍 교수와의 첫 만남은 사실 좀 난감했다. 평양미술을 연구하러 수천 리 길을 날아왔는데, 사회정치 전반에 관한 브리핑이 한 시간 이상 이어졌다. 기왕 듣게 된 거 열심히 경청하면서 빠른 속도로 노트에 필기까지 하는 성의를 보였다. 그와의 첫 조우는 2013년 11월 19일에, 두 번째 만남은 2년 4개월이 지난 2016년 3월 7일에, 두 번 다 평양에서였다. 두 번째 만남에서도 그는 미리 통보도 하지 않고 스케줄을 짜 자신의 2차 강의를 듣게 했다. 워낙 역사나 기본 상식이 일천한 나는 정기풍 교수의 강의 내용이 억지스러운 부분이 있긴 했지만 새로 배울 점도 있어 충실하게 들었다.

* 다른 학자들의 글을 인용하는 것을 굳이 회피하려는 나의 태도는 학자로서의 접근과 거리가 멀다. 이런 태도를 질타하는 정형적 사고를 나무랄 수는 없지만 나의 현물 사고체계와는 많이 다르다. 그것은 목숨 걸고 적진 깊숙이 침투한 요원이 노획해 온 적의 기밀문서를 펼쳐 놓고 전쟁 상황을 분석하는 사령부의 작전 테이블 위에, 전쟁 이론서 여러 권을 들이밀면서 이것이 늘 해오던 의례인데 살피라고 한다면, 이 제시가 과연 얼마나 현명한 일인가를 가늠해 볼 필요가 있을까, 하는 질문과 같다. 대단히 위험한 나의 사고는 예술가의 특권으로 누리는 어쩔 수 없는 방종이다. 예술가의 방종은 하늘이 내려다 준 특혜의 옷을 입고 인간세계를 진화시키려는 부질없는 노름이기도 하다. 예술가는 오만(傲慢)과 자대(自大)의 화투패를 들고 죽어도 고!를 외치는 고스톱판의 왕자다.

김철주사범대학 사회정치학과 정기풍 교수(오른쪽). 평양 해방산호텔 면담실. 2016년 3월 7일.

Q 조선화는 어떤 모습으로 발전해 왔는가?

동양화는 전통적인 측면에서 보면 수묵화다. 그러나 먹만 중시하는 이 전통은 새 시대에 맞지 않는다. 시대적 요구에 따라 채색화를 장려하게 되었다. 시대가 침체할 때는 화법도 어둡게 나타난다. 사회가 점차 발전하는 환경에 맞추어 담채화로 발전시키는 과정에 '조선화'라는 하나의 유파라고나 할까, 그런 경향이 자리잡게 되었다. 이것은 1950년부터 바람이 불어 1960년대에 접어들어서는 조선화가 확고히 자리 잡게 되었다. 이때부터 대학에서도 조선화를 장려하기 시작했다.[1]

미술계에서는 석고모델을 통한 기초 미술수업을 하였는데, 소련에서 무상으로 석고상을 지원해 주었다. 그러나 서양인의 모습을 그리는 필법에 익숙해지면서 조선인을 표현하는 데는 문제가 있다는 것을 이내 깨닫게 되었다. 국가 발전 전략상의 문제로 떠올랐다. 조선 사람에게 맞는 미술을 주체적으로 발전시켜야겠다는 의식이 생겼다. 조선화는 1970년대로 들어오면서 크게 발전하게 되었다. 대가로 인정받는 작가들이 늘어나기 시작했다. 조선화에 관심이 쏠리니 자연히 다른 분야, 즉 유화는 쇠약해지기 시작했다.

여기서 잠시 조선화 재료 얘기를 해야겠다. 1980년대 말, 90년대 초에 서양화 재료인 리퀴텍스Liquitex[2]가 유입되었다. 리퀴텍스는 조선화에 사용해도 아주 좋은 안료다. 기법은 조선화, 안료는 리퀴텍스를 사용하니 아크릴화[3]라고 해야 하나.

[1] 1961년 4월 14일 김정일 위원장과 김일성종합대학 경제학부 학생들과의 담화에서도 이 시기 조선화에 대한 중요성을 확인할 수 있다. "조선화는 우리 인민의 전통적인 미술 형식"이라고 조선화의 역할을 부각시켰다.(《주체예술의 위대한 년륜》, 예술교육출판사, 2002, p.17)

[2] 공화국에서 부르는 리퀴텍스Liquitex는 미국 물감 회사인 The Binney and Smith Company의 제품명으로 아크릴릭acrylic 물감이다. 이 회사는 미국 어린이들이 사용하는 크레욜라crayola 크레용을 만드는 곳으로 유명하다. 정기풍 교수가 말한 연도와는 달리 공화국에 리퀴텍스가 소개된 것은 1970년대였다.

강승혜 박사와의 인터뷰: 조선 미술사와 조선화 역작

정기풍 교수를 만나기 5개월 전, 미술 분야 전문가의 견해를 이미 들었다. 2013년 6월 27일, 평양 조선미술박물관 학술과장이면서 연구사를 역임하고 있는 강승혜 박사이다. 한국으로 치자면 미술관의 학예실 실장이다. 그녀는 조용함 속에 인자하면서도 강직함이 배어 있는 분이었다. 오랜 체제 속에서 굳어진 내면의 강함은 조선 여성의 공통적 특징이기도 하다.

평양 조선미술박물관 학술과장 강승혜 박사.

우리는 국보급 고화가 가득 찬 미술박물관 2층 전시실에 마주 앉아 대화를 나누었다. 미술관의 고화 전시장 창문 아래 놓인 작은 탁자를 사이에 두고 마주 보고 앉았다. 창문으로 시원한 바람이 간간이 불어온다. 평양의 여름은 습도가 높아 더위가 무겁다. 하지만 창문을 통해 불어오는 바람은 체감온도를 금세 낮추어 주었다. 어디서 매미 소리도 들리는 듯 잠시 시간을 잊은 듯했다. 어릴 때 시골 초등학교의 담임선생님을 40년 만에 찾아뵙고 지나온 세월에 관해 얘기를 나누는 영화의 한 장면 같은 아스라한 착각이 들면서, 평양에 있다는 긴장감도 잠시 놓아버렸다.

강승혜 박사가 들려주는 미술사와 조선화 역작 두 점에 관한 얘기는 익히 잘 알려진 내용이지만 조선미술박물관 학술과장이라는 전문가에게서 다시 들으니 새롭다. 한반도 미술사에 등장하는 굵직한 단어들과 조선화 역사를 간략하게 정리하였다.

3 유화물감과는 달리 아크릴릭은 수용성 물감으로 재료가 지닌 장점이 많다. 나는 아크릴릭 전문가다. 아크릴릭 물감 중에서 리퀴텍스 상표를 제일 선호한다. 그런데 공화국뿐만 아니라 한국에서도 '아크릴릭acrylic'이란 말을 '아크릴acryl'로 부르고 있다. 화학 성분으로는 크게 틀린 말은 아니지만, '아크릴'은 세계에서 통용되는 재료 명칭은 아니다. 아마도 발음의 편의상 그렇게 부르는 듯한데, 한국같이 눈부시게 발전한 국가에서 왜 이런 부정확한 용어가 편하게 사용되고 있는지 알 수 없다.
정기풍 교수가 아크릴릭이 조선화, 즉 동양화에 사용해도 되는 훌륭한 재료라고 했지만 꼭 그렇지만은 않다. 동양화 안료에는 아교가 배합되어 있다. 아크릴릭 물감에 들어 있는 아크릴릭 폴리머acrylic polymer가 아교와 비슷한 역할, 즉 물감이 마르고 난 후 다시 물의 영향을 받지 않는 비수용성 역할을 하기 때문에 아크릴릭 물감을 고려참지(한지) 위에 사용하는 것이 좋다고 생각할 수도 있다. 그러나 그것은 얇게 발랐을 때 해당하는 얘기다. 아크릴릭 물감은 마르고 나면 일종의 비닐종이plastic sheet 같은 성질을 지니므로 두껍게 칠하면 번들거려 동양화의 담백한 맛을 잃기 쉽다. 실제로 만수대창작사에서 군데군데 아크릴릭을 사용한 조선화를 보았는데, 재료의 이질감으로 동양화의 아름다움이 깨져 있었다.

공화국에서는 1947년 미술전문학교가 처음 세워지고 1949년에 국립미술학교로 개칭되었다가 나중에 평양미술대학*으로 승격되었다. 동양화의 본질은 따르지만, 나름의 민족적 특성이나 사회적 미적 감각을 반영하려는 움직임이 일어 1947년경 조선화라고 부르기 시작했다. 1971년 2월 제11차 국가미술전람회를 통해서 조선화의 방향을 제시하는 계기가 마련되었다.

이 전시를 참관한 김정일 위원장이 출품된 작품 중 채색이 많이 들어간 그림들을 언급하며 '조선화에 색이 많이 들어간 채색화가 조선 인민의 감성에 맞는다. 앞으로 조선화에 채색을 많이 하여야 하겠다.'라는 지시를 내렸다고 강승혜 박사는 말한다. 조선화의 세 가지 예술적 특징은 **힘, 아름다움, 고상함**이며, 조선화의 세 가지 기법적인 면은 **선명, 간결, 섬세**라고 강 박사는 강조한다.

정영만과 김성민의 작품에 대하여

정영만의 「강선의 저녁노을」(108쪽 참고)은 풍경화지만 순수 자연을 그린 것이 아니다. 강선에 있는 제강소를 담았는데, 화면의 3분의 2를 붉은 노을로 배치하고, 중경에 제강소 모습을 실루엣으로 처리해 전체 모습이 하나의 함선이 진격하는 것처럼 형상했다. 이 작품은 노동 계급의 강철을 뽑는 쇳물과 같은 뜨거운 마음을 표현했다. 사회주의 주체 의식을 풍경화로 나타낸 (최초의) 주제화라는 데 의의가 있다. 진채로 사람들에게 감명을 줄 수 있음을 보여주었다.

김성민의 「지난날의 용해공들」(146쪽 참고)은 그가 40대 전에 그린 정력적인 그림이다. 국가적으로도 1970년대에 이어서 1980년대에 조선화의 전성기를 이루면서 화가의 기량을 한껏 발휘한 작품이다.

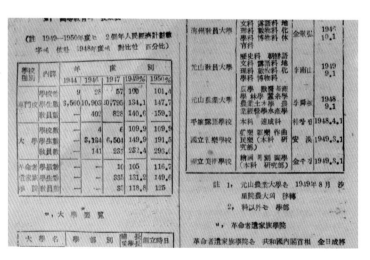

* 1950년에 발간된 《조선중앙년감》에 의하면 현재의 평양미술종합대학 전신인 국립미술학교는 1949년 3월 1일에 창립되었고, 초대 학장이 김주경이었다. 최승희의 남편 안막은 문인이었는데, 음악에도 조예가 있어 국립음악학교 초대 학장직을 맡았다는 흥미로운 사실도 실려 있다.

'평양미술대학'은 2016년 말에 '평양미술종합대학'으로 학제가 다시 승격되었다. 산업미술에 대한 수요가 급증하면서 기존에 존재하던 산업미술학부를 따로 독립시켜 산업미술 단과대학으로 분리할 수도 있었으나, 이 학부 자체를 강화하면서 대학 급수를 종합대학으로 승격시키게 되었다.

한국의
공화국
미술
연구

이성적
즐김

현재 조선 미술을 연구하는 학자는 세계적으로 조명해도 극히 제한적이다. 한국 내에서는 박계리, 윤범모 교수가 활발하게 활동 중이다. 박 교수는 많은 논문을 발표하면서 네덜란드의 공화국 미술 전시 도록 서문을 담당하는 등 해외에서도 인지도가 높다. 윤 교수는 1998년 평양에서 작품성 있는 조선 미술을 일차 일별한 전문가다. 총체적으로 볼 때, 한국의 조선 미술 학자 수는 많지 않다. 이와 달리 유럽에서는 열대여섯 명의 학자가 상당한 관심을 표명하며 연구하고 있다. 이 중 Koen De Ceuster 교수가 가장 적극적이다. 같은 민족, 같은 언어, 비교적 같은 문화를 공유하고, 지리적으로 아주 근접한 한국에서 조선 미술 전문학자 수가 유럽보다 적다는 사실은 웃지 못할 아이러니다. 여기엔 이념이 높은 장벽을 치고 있다. 또한 다양성 있게 발전하는 양상을 보이지 않는 조선 미술에 대한 매력의 반감도 중요한 역할을 한다.

그렇다면 유럽 학자들이 한국 학자들보다 공화국 미술에 더 관심 있는 이유는 무엇인가. 유럽 국가 대부분은 조선과 외교 관계를 수립하고 있다. 내왕이 자유롭다. 대부분의 한국 국민이 2018년 전까지만 해도 전혀 방문할 수 없었던 평양이지만, 유럽인에겐 언제든지 가능하다. 하지만 자주 왕래할 수 있다고 조선 미술을 연구할 필요가 굳이 있는가? 연구 가치가 있기 때문인가? 단지 희귀성의 매력 때문인가? 유럽학자들이 해온 지금까지의 연구결과를 보면 그리 탐탁지 않다. 그러나 그 에너지에 박수를 보낸다. 미국은 어떤가. 미국에서 공화국 미술 연구는 황무지다. 개척자가 서넛은 필요한 실정이다.

한국은 중국을 통해 들어온 공화국 미술 서적을 바탕으로 당의 정책 중심으로 펼쳐진 미술에 대한 학술적 고찰은 할 수 있었지만, 작품의 심층 분석이나 조선화의 미학에 관해서는 피상적인 관찰에 머물고 있다. 특히 1990년 이후의 공화국 미술 자료는 결핍 상태다. 새로운 자료의 조명이나 분석이 거의 전무할 수밖에 없었던 것은 남북의 정치 갈등으로 관계가 소원했기 때문이다. 1990년대 이후 공화국의 조선화는 한층 더 눈부신 발전을 해왔다. 그러나 한국의 연구는 1990년대 이전에 머물러 있다. 2018년을 기준으로 볼 때, 한국은 지난 15년간의 조선화 근황을 전혀 모르고 있다고 해도 과언이 아니다. 조선 미술작품의 한국 유입은 주로 개인 루트로 이뤄졌다. 중국과 조선의 접경 지역에서 흘러나온, 그리고 간간이 교포 화상이 직접 조선에서 몇 점씩 수집한 조선화를 대할 기회가 있었을 뿐인데 이 또한 문제점이 많다. 이렇게 흘러나온 작품은 작품성 문제, 진위 문제 등이 있다. 결과적으로 한국에서의 조선화 연구는 자료 부족으로 불행히도 현재 거의 연구가 진행되지 않고 있다. 한반도 문화라는 대전제에 입각해 조속히 해결되어야 할 시급한 사안이다. 나 개인이 단독으로 이 일을 감당하기엔 짐이 너무 무겁다. 조선 미술 연구 지원과 조선 미술품의 한국 전시 유치를 과감히 오픈하는 정부의 현명한 정책이 절실하다. 많이 늦었지만 지금이라도 시작한다면 그만큼 손해를 덜 볼 것이다.

지난 70년간의 강력한 반공 정책의 결과로 한국 사회 전반은 이념 개방을 두려워하는 듯하다. 자신감이 부족하다는 생각이 든다. 반공 정책은 주권을 수호하기 위해 필요한 정책이었지만, 이제는 한국이 모든 면에서 조선보다 월등히 앞서 있다. 충분한 자신감으로 조선의 '주제화'도 지나가는 시대의 산물 중 하나로 간주하며 이성적으로 즐길 때가 되었다고 본다.

조선화의 어머니는 누구인가

1950~60년대의 조선화

조선화는 1970년대를 발전의 융성기로 잡는다

조선화를 논하면서
시발의 역사적인 발자취를 더듬어
고구려 시대부터 언급하는 방식은
첫째, 고리타분하다.
그러기에 둘째, 재미가 없다.

(고구려 무덤 벽화와 조선화의 연결성은
다음 저서에서 탐구할 것이다.)

이 책에서는
활짝 핀 조선화의 개화기를 소개하면서
핵심으로 뛰어들고자 한다.

1960년대 말, 1970년대 전반을 거치면서 조선화는
매력이 듬뿍 담긴 꽃봉오리를 터뜨렸고
1970~80년대에 마력을 뿜어내게 된다.

마력은 마법의 힘이 서서히 달아오른
1950~60년대가 있어서 가능했다.
1950년대 말 정치적 소용돌이가
1970년대의 돌연변이를 발생시킨 원동력이 되기도 했다.

살펴본다.

1950~60년대의 조선화를 잠시 보다

중국에서 동양화(전통 중국화)가 간신히 몸을 피해 숨도 제대로 못 쉬고 있을 무렵, 즉 문화혁명의 돌풍에 휩쓸려 크게 도약하기는커녕 나락으로 떨어져 맥이 거의 다 끊겨버린 시기에, 돌연 색채를 입고 이념을 뒤집어쓴 채 조선의 동양화, 이름하여 조선화라 칭하는 몬스터가 나타났다. 1960년대 말, 1970년대의 일이다. 1970년대를 조선화의 융성기로 보고 있지만, 융성이라는 말보다는 '돌연 출현'이 어쩌면 더 적합한 표현인지도 모르겠다.

동시대 미술의 거장 리히터Gerhard Richter의 긁고 미는 작품을 나는 돌연 출현이라고 본다. 그 속에 겹쳐진 미술사의 내공이 있을지언정 그의 밀고 긁는 작업은 돌연변이다. 신선하다. 1970년대 조선화의 발전을 같은 맥락으로 본다.

앞으로 전개될 양상을 곧 보겠지만, 1970년대 이후의 조선화는 흥미진진하다. 많은 측면에서. 그런데 1970년대 이전에 어떤 조선화가 공화국에 존재하였기에 갑자기 1970년대를 기점으로 대단한 도약을 한 듯 구분하는가.

1950~60년대의 공화국 조선화는 한마디로 표현하자면 따뜻한 작품들이다. 작품이 따뜻하다는 말은 첫째, '정감이 간다, 좀 촌스럽다'는 의미고 둘째, '변화보다는 전통의 이어짐이 상당히 강하다'는 의미도 포함되어 있다. 어찌 보면 '정감'과 '전통'은 서로 내통하는 에너지가 많다. 정감과 전통을 품은 따뜻한 조선화 속에는 김용준, 황영준, 정종여 그리고 리석호가 들어 있다. 이들의 육체적 시발점은 남쪽인 한국이었다. 한국전쟁이라는 한민족의 처절한 드라마 와중에 북쪽을 선택한 화가들이었다. 남쪽 화단에서는 큰 손실로 볼 수도 있겠지만, 그들이 북에서 성취한 작품세계를 조명하면서 한반도 전체를 하나의 문화권으로 볼 때, 실제로 잃은 것은 없다. 오히려 특수 환경 속에서 따뜻하게 피어올랐고 그 현상을 주시할 따름이다.

1950~60년대의 조선화를 따뜻한 미술로 본다면 1970년대 이후는 차가운 미술로 다가온다. 그러나 단지 찬 느낌만은 아니다. 냉기 속에 신파를 담고 있다. 조선화의 특화가 이루어진 시기였다. 먼저 1950~60년대의 조선화를 기략해 보기로 한다. 위에 언급한 4인 중 세 작가의 작품을 중심으로, 그리고 이 시기 반드시 거론해야 할 작품 몇 점에 대해 짚고 넘어간다. 그리고 이 부분을 '스터디 케이스'라 칭하겠다.

스터디 케이스 I 근원 **김용준**

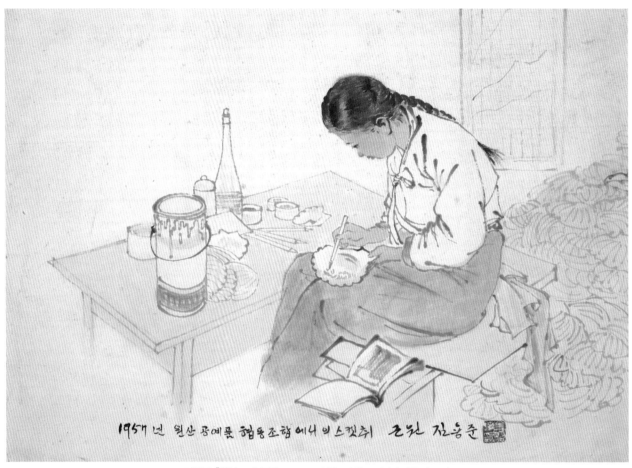

김용준, 「원산 조개 공장」, 1957, 조선화, 평양 조선미술박물관 소장

「원산 조개 공장」은 이 시기의 따뜻한 그림 중 대표적인 작품이다. 초기 조선화의 풋풋한 담채 맛이 잘 드러나 있다. 미술가들이 노동의 현장으로 나가서 스케치하는 현지실습을 강조한 조선의 전반적인 미술 정책의 일면도 엿볼 수 있다.

김용준, 「춤」, 1957, 조선화, 171X86cm, 평양 조선미술박물관 소장

김용준은 「춤」*으로 널리 알려져 있다. 그러나 「춤」은 상당히 비회화적인 작품이다. 절제된 표현을 높이 평가할 수도 있지만, 그로 인하여 흐드러진 조선화 특유의 회화성은 위축되고 있다.

* 「춤」의 원작은 1957년에 제작되었고, '1958년 2월 하순, 원작 「작품 제二」에 의하여 모사함'이라는 제사가 그림 왼편에 들어가 있다. 원작이 훼손 또는 유실되었다는 것인지 정확히 밝히지는 않고 있다.

김용준, 「벽화운동」, 1958, 조선화, 평양 조선미술박물관 소장

김용준은 1958년 조선미술가동맹 대표단 일원으로 중국을 방문하였다.[*] 이때 그린 간결한 담채 작품들로 개인전을 열기도 했다. 「벽화운동」은 간단한 공터 스케치인데, 구도의 안정성이 돋보인다. 특히 오른쪽 아래의 붉은 낙관은 이 그림의 백미다. 왼쪽 위 붉은 중국공산당 표식의 대각선 아래쪽에 선정한 낙관 위치는 서로를 견인하는 역할을 하며 강한 운동감을 만들고 있다.

[*] 《조선력대미술가편람》(리재현, 증보판, 문학예술종합출판사, 1999, p.247)

김용준, 「소나무」, 1958, 조선화, 평양 조선미술박물관 소장

평소 흠모해온 벽초 홍명희의 71세를 기리기 위해 그 렸다는 제사題辭가 붙어 있는 「소나무」는 빼어난 맛이 감돈다. 상단에 꺾인 구도는 범상치 않은 숙고가 있었 으리라 짐작된다. 무엇보다 가장 돋보이는 면모는 소 나무 외피의 표현이다.

리석호 몰골의 담대함에는 미치지 못하나 묘사를 허 무는 자의성恣意性이 난무한다. 근원의 조선화 기량 중 높은 위상을 보이는 부분이다. 비슷한 해에 그린 「춤」 에 비해 조선화 맛이 깊다.

김용준, 「항주 서호에서」, 1958, 조선화, 평양 조선미술박물관 소장

바위의 대담한 외곽선과 물결의 간결한 표현이 대조를 이루는 작품이다. 「춤」과 마찬가지로 주 등장물을 작품 한가운데 배치한 답답한 구도이기에 매력이 크지 않다. 이런 구도는 관찰자의 시선이 한 곳에 박히게 되어 금세 질리게 된다.

동양화를 기법에 따라 남종화, 북종화로 분류하기도 하는데, 남종화는 먹 위주로 약간의 담채를 사용하는 묵화라고 보면 되고, 북종화는 채색화이다.

대부분 학자나 먹을 고수하는 화가들은 채색화를 얕보는 경향이 있다. 특히 동양화의 '전통'이나 '정통'을 논할 때, 남화 중에서도 선비화의 정신적인 '사의'를 높이 사, 먹을 색 위에 두고자 한다.
부질없는 짓이다. 먹이면 어떻고, 채색이면 어떻겠는가. 작품 자체를 두고 평가할 나름 이지 색의 유무로 작품의 높낮이를 가늠한다는 것은 사념思念만으로 공론空論을 이끌 고 가려는 것과 같고, 이는 마치 쏟아지는 빗속에서 좋은 비, 나쁜 비를 가려 보려는 것 과 같다.

먹 위주의 동양화에서 흰색의 표현은 '흰 물감'을 사용하지 않고 종이의 원래 색(흰색)을 남겨둠으로써 즉, 그 부분에 먹이나 색을 칠하지 않음으로 생기는 종이 색 그 자체가 '흰 색'이 되었다. 이 과정엔 종이뿐 아니라 '물'의 관련이 크다.

'물[水]'은 동양화에서 특별한 감성으로 작용한다. 시詩는 표현하고자 하는 대상의 정확 성을 포착하기보다는 그것의 상징을 건져 올려 사유를 부추기는 데서 묘미를 찾을 수 있다. 물은 담채의 시적 변용을 불러올 수 있다는 점에서 동양화의 중요한 인자이다. 먹 의 퍼짐과 스밈, 명암 대비의 자연스러움과 파격, 재료 사용의 용이성은 물이 매개체로 작용하기에 가능한 인성 친화적 활용이다. 여기에 닥나무 속껍질로 만든 종이는 먹이 부 리는 조화를 포용하는 데 넉넉함을 지니고 있다.

물水

물은 동양화의 시적 매력

물은 먹, 그리고 적당한 채색과 더불어 동양화의 특질인 인간 감성과의 교류를 습윤한 사유로 이끌 수 있기에 시적 매력을 품고 있다.
이 모든 운용의 최고 혜택자는 투명성이다. 동양화의 맛은 화면의 투명성에서 느낄 수 있다. 아무리 짙은 먹이 몇 겹을 이루더라도 질감은 투명하다. 먹이나 물감은 '겹'이나 '층'을 이루기보다는 모이거나 흐트러지는 물의 유려함을 타고 종이 속으로 스며들며 퍼 지는데, 이 조화가 동양화의 시적 변용이다. 이에 비하면 유화의 재료는 덜 친인성적이 고, 상당히 작위적이다.

반면, 동양화의 유려한 투명성을 멀리하는 그림들이 있는데 민화, 특히 '책가도'가 그렇 다. 이들은 물감층이 불투명하다기보다는 딱딱하고 꽉 짜인 표현의 정형성에서 유려한 투명성과 거리를 두고 있다. 민화는 흐드러진 회화성의 결핍이 특징이기도 하다.

스터디 케이스 II 청계 정종여

정종여, 「찔광이*와 국화」, 1963, 조선화, 평양 조선미술박물관 소장

병중에
치자 하나를
풀어 채색을 시험한
누른 국화 한 포기
화필이 매말나
뜻대로 되지 안네
1963년 3월 27일
종여

약용 또는 염료로 사용되는 치자는 흰 옷감에 물들이면 정종여의 누런 국화색이 난다. 잠시 몸
이 안 좋아 화필을 놓았더니(화필이 메말라) 작품이 뜻대로 잘 되지 않는다는 심경이 화제畫題에 나
타난다. 1950년대 말 유려했던 필체의 서명이 1960년으로 들어서면서 강직한 모습을 보인다.
정종여(1914~1984)의 작품은 한국의 유족, 국립현대미술관, 일본 등에 상당수 소장되어 있다
고 들었다. 그러나 한국에서 그의 작품에 대한 평가는 호수의 물처럼 조용하다. 어느 전문가도
나서는 사람이 없다. 이는 공화국 미술 작품 전반에 걸친 현상이다. 그가 월북 작가란 이유로
그의 존재감은 한국 화단에서 미약하다. 그러나 공화국에서는 대단한 작가로 칭송되고 있다.

*** 찔광이:** 장미과에 속하는 '산사山査나무'에 가을에 붉게 열리는 열매이다. '산사자'라 부르며 주로 약으로 사용한다. '산사자'를 조선
에선 '찔광이'라 한다.

정종여, 「쏘가리」, 1961, 조선화, 25x35cm, 평양 조선미술박물관 소장

1961년 여름
제4차 당대회전
작품창작 사생을 갓다가
묘향산 강가에서
아이들이 잡은 것을 그리다
정종여

작가의 명성은 대부분 그 작가의 작품 가격과 비례한다. 자본주의의 냉엄한 현실이다. 정종여의 작품 가격이 한국에서 고공행진을 할 리 없다. 작품의 진위 분쟁도 있지만, 남쪽에서 활동하다 월북한 작가들은 한국에서는 반쯤 잊힌, 그러나 완전히 잊혀질 수도 없는 운명을 지니고 있다.

정종여, 「한 쌍의 새」, 1957, 조선화, 33x86cm, 평양 조선미술박물관 소장

정종여의 위 작품 모사작이 인터넷에 올라와 있는 것을 보았다. 공화국 미술을 아끼는 어느 소장가가 자신이 쓴 글과 함께 직접 올린 소장품이었다. 글의 내용을 보니, 그 그림이 진품이라는 자부심을 가지고 있었다. 「한 쌍의 새」는 평양 조선미술박물관의 국가 소장품이다. 인터넷에 올려진 그림은 원본을 상당히 잘 모사한 작품이었다. 공화국의 위작, 모사에 대한 특이한 인식은 에세이 형식의 나의 다음 저서에서 심도 있게 다룰 것이다.

1950~60년대의 조선화 대표작

<스터디 케이스 III 리석호>를 만나기 전에 이제껏 외부에 알려지지 않았던 이 시기 조선화 몇 점을 소개한다. 또한 이미 잘 알려진 작품 중에서 이 시기 대표작을 골라 1970년대와 연결을 시도한다. 서상현, 유충상, 채남인 3인의 조선화를 먼저 소개하면서 이 시기 조선화의 양상 일부를 조명한다.

서상현, 1958, 조선화, 평양 조선미술박물관 소장

채색을 배제한 수묵화의 잔잔함이 읽힌다. 펼쳐진 정경의 고요함은 경계를 서고 있는 초병마저 완만한 산등성이의 일부로 흡수해 고즈넉한 한 폭의 풍경화를 만들고 있다.

유충상, 1962, 조선화, 평양 조선미술박물관 소장

채남인, 「림당수」, 1959, 조선화, 98X41cm,
평양 조선미술박물관 소장

유충상은 일제 식민지 시기에 무기를 탈취하는 소년의 모습을 통해 공화국 미술에 지속적으로 등장하는 일제 항거 주제의 서막을 알리고 있다. 채남인은 조선 후기 소설 《심청전》의 한 장면을 그리고 있는데 표현상의 특이성이 눈에 띈다. 빗줄기 묘사에서 1960년대 이후 조선화에 나타나는 묘사법과는 정반대의 접근이다. 채남인은 빗줄기를 검은 선으로 처리했는데 후기 조선화에서는 거의 예외 없이 흰색으로 표현되고 있다.

노상목, 연대 미상, 조선화, 평양 조선미술박물관 소장

왼쪽으로 강하게 휘어진 나뭇등걸의 거친 모습은 겨울 북풍의 사정없음을 보여주고 있다. 나무를 몰골 기법으로만 표현했기에 몰골이 안겨주는 가공되지 않은 분방함이 휘갈겨 니타나고 있다. 북풍의 눈보라를 뚫고 나아가는 어린 소녀의 상황은 강인한 의지가 없다면 불가능한 인간 집념의 임계저항을 느끼게 한다. 작품 속 배경 설정이 작품의 미학을 앞지르고 있다.

나는 챙기기를 고집히고 조선미술박물관에서는 내놓기를 꺼린 노상목의 조선화. 공화국에서조차 이미지가 너무 거칠다고 외부에 노출하기를 저어했지만, 기어이 받아내었다.*

* 기어이 받아낸 나의 마음은 안도했지만 편치만은 않았다. 작품 이미지를 보는 순간, 이건 놓치고 싶지 않다! 어떻게든 가져가야겠다는 마음이 들어 거의 생떼를 쓰다시피 해서 USB에 담아왔다. 나의 날강도 같은 행위에 나 스스로 놀랐고 한동안 불편했다. 나는 작품 분석에서는 레이저 같은 집중력과 동서양의 미학을 서슴없이 낚아채 서슬 퍼런 독단을 부리지만 인간관계에서는 그리 독하지 못한 편이다. 웬만하면 손해 보고 만다. 그러나 작품에 대한 강한 욕심은 인간관계를 앞지르기도 한다. 그런데 공화국에서 나처럼 이미지를 낚아채듯 가져오는 우악스러움이 통할 수 있다고 상상이나 하겠는가. 어림없는 소리다. 못다 한 얘기는 다음 저서에서 털어놓기로 한다.

주귀화(1930~)는 함경남도에서 출생하였지만 서울서 효제국민학교와 경기여자중학교를 다녔다. 한국전쟁 시 의용군에 입대하였다가 부상당하기도 했다. 1957년 평양미술대학 조선화과 첫 졸업생이기도 했다. 「외출준비」와 「재봉대원들」(1961)이 대표작이다. 그의 조선화는 여백의 포용이 뛰어나다. 사물의 핵심 표현에 치중한 동양화의 전통과 맞물려 있다고 보인다.

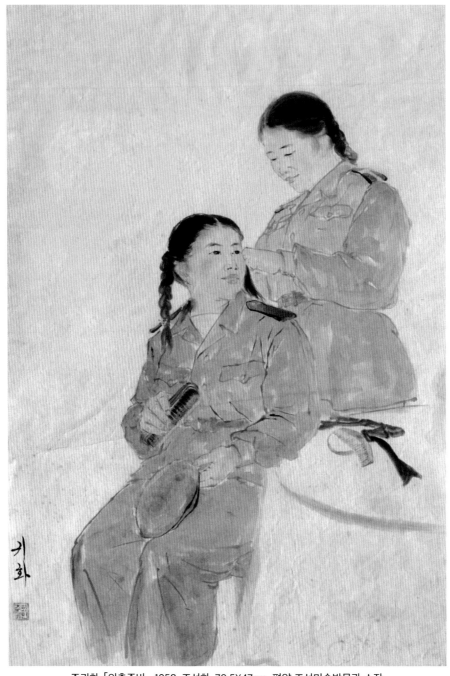

주귀화, 「외출준비」, 1958, 조선화, 70.5X47cm, 평양 조선미술박물관 소장

평양미술 조선화 너는 누구냐

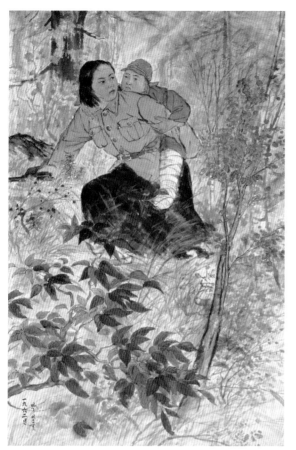

1950년대 말~60년대 조선화는 사물의 입체감 표현을 오늘날의 조선화와 같은 수준으로 발전시키기 전 단계였기에 자연히 간결한 선묘에 치중했다. 박영숙과 김두일의 조선화에서 그러한 특징이 잘 나타나고 있다.

박영숙, 1962, 조선화, 평양 조선미술박물관 소장

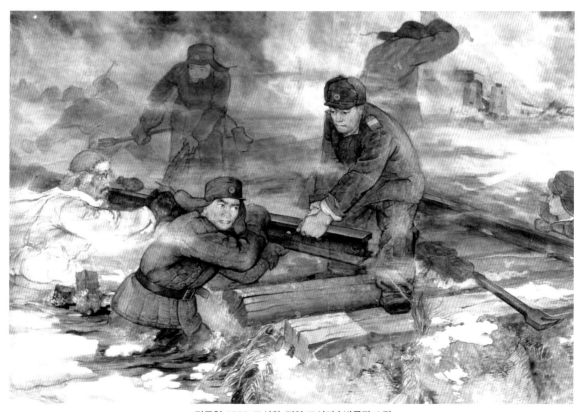

김두일, 1966, 조선화, 평양 조선미술박물관 소장

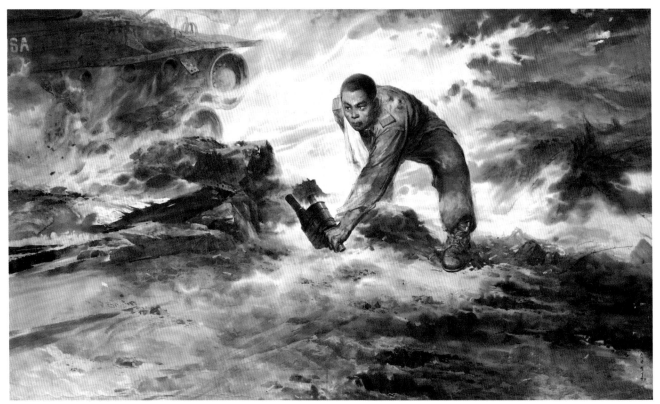

정영만, 「불사조」, 1966, 조선화, 156X265cm, 평양 조선미술박물관 소장

정영만은 공화국 조선화 화단에서 독보적 위상을 점했던 작가였다. 그의 표현 스타일의 변화
무쌍함은 거의 리히터Gerhard Richter를 연상시킨다. 사실주의 하나만을 붙들고 정영만이 파
고들어 간 집중력과 무쇠라도 녹일 듯한 집념은 아마도 자유 세계의 그 어느 작가도 선뜻 그
의 옆에서 서성이지 못하게 할 것이다. 그는 예술가였지만 예술혼을 뜨겁게 불사른 이념의 투
사였다.

「불사조」는 1966년 제9차 국가미술전람회에 출품한 작품이다.* 입상 여부는 밝혀지지 않았지
만, 현재 조선미술박물관의 소장품인 것을 미루어 입상을 유추할 수 있다.

정영만(1938-1999)
《조선》(화보. 1998년 7월호)에 실린 정영만의 생전 모습. 나는 정영만을 직접 만나 보지 못했다.
그러나 공화국 미술을 연구하면서 그를 '불꽃'이라 부르기 시작했다. 그의 예술혼은 파랗게
타오르는 불꽃이었고, 그는 그 불꽃을 스스로 삼키고 순직했다.
정관철-정영만-김성민으로 이어지는 공화국 미술계의 최고 리더인 만수대창작사 부사장과
조선미술가동맹 중앙위원회 위원장을 지냈다.
개인의 영광이 최대 창작 목표인 나를 포함한 공화국 외 모든 지역의 작가들은 정영만의 작
가 혼을 탐내 봄 직하다. 누구든 그의 창작 열의에 버금가는 불꽃을 지필 수 있다면 개인의
영광은 반드시 성취될 것이다.

* 《정영만과 그의 창작》(평양 문학예술종합출판사, 2000, p.118)

정영만, 「금강산」, 1965, 조선화, 163X291cm, 평양 조선미술박물관 소장

정영만은 이념적으로 백두산을 그의 심장만큼 뜨겁게 달구어 내었고, 한편으로는 금강산을 사랑하고 노래하는 데 주저하지 않았다. 그는 1960년대 중반부터 1990년대에 이르는 30년 간 조선화의 근간을 세운 기둥이었다. 그가 디딘 조선화의 영역은 사뭇 경이롭다. 전투, 혁명, 이념, 산수에 이르는 다양한 주제를 때론 도안적으로 때론 장쾌하게 다루었다. 도안적 표현은 비회화적 접근이고, 주로 '수령형상화' 작품에 해당된다. 장쾌한 표현은 조선화의 장점을 극대화시킨 시적인 장엄함의 열어젖힘이다. 이는 주로 1980년대 후반 이후의 산수화에서 나타나는 특징이다. 그는 이 두 양극을 자유로이 오가며 조선화 파장의 폭을 무한대로 넓혔다.

"지난 시기 미술가들의 금강산 그림들은 명산들의 부분을 그리거나 전경을 그리는 경우에도 시점을 높이 세우지 못하였다. 그러나 정영만의 「금강산」은 시점을 높이 세우고 바다로부터 시작한 금강산의 천하절경을 회화적인 구성 속에 자연스럽게 엮어나가면서 장엄하게 펼쳐 주었다. 이것은 금강산 형상 창조에서 새로운 혁신으로 되었다. 기법적 측면에서 볼 때 역시 이 작품은 종래의 산수화의 표현방법에 치우치지 않고 아침의 시간적 계기에 따르는 색채 변화와 명암 관계를 충분히 고려해줌으로써 형상의 진실성을 보다 확고히 담보하였다. 조선화 「금강산」은 당시 우리나라 풍경화의 대표작으로 되었으며 한때 우리나라 화폐 5원에 그대로 옮겨졌다."*

* 《정영만과 그의 창작》(평양 문학예술종합출판사, 2000, p.119)

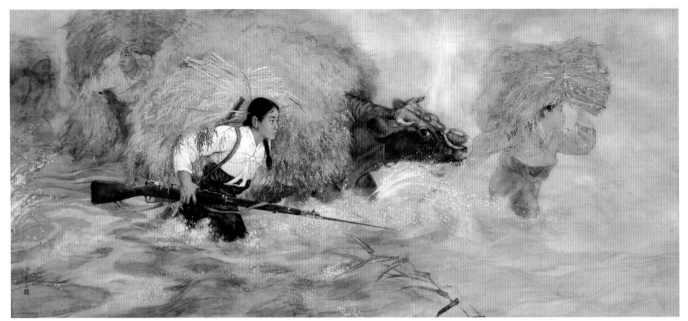

김의관, 「남강마을의 녀성들」, 1966, 조선화, 121X264cm, 평양 조선미술박물관 소장

27세 젊은 시절에 이 그림을 그린 김의관(1939-)은 당시 평양미대를 졸업한 지 막 4년째가 되던 해였다. 김의관 자신의 회고를 통해 조선 미술가들의 창작 환경을 엿볼 수 있다.

"나는 어느 날 강원도 고성군의 한 녀성 일군을 만나 … 남강마을 녀성들은 치마폭에 낫을 싸가지고 다니며 적구에 들어가 벼가을을 하여 … 나는 남강마을 녀성들이 … 전쟁 시기 발휘한 그들의 슬기롭고 용감한 모습을 보여주려 하였다. 창작 경험이 부족하였던 때에 … 정종여, 리석호 선생들이 수시로 드나들면서 많은 조언을 주었다. 그때 정종여 선생은 조선화 「풍어」를, 리석호 선생은 「소나무」를 그리고 있었는데, 그들의 창작과정을 직접 보게 된 것은 나의 작품에서 대담한 선의 활용을 위한 고무로 되었다. 남강마을의 사품치는 물결과 같은 것은 사실상 선배 화가들의 도움이 없이 해결될 수 없는 것이었다. 나와 같은 미술가에게 있어서 차례진 영광은 결코 나 개인이 받아 안을 수 있는 그러한 독점물이 아니다."[*]

김의관은 이 그림을 1970년에 사이즈를 대폭 축소(82.5x183cm)하여 하나 더 그렸다. 화가들이 본인 작품을 모사하여 한두 점 더 그리는 일은 공화국에서는 종종 있는 일이다. 외부 판매를 목적으로 모사하는 것은 아니다. 모사는 외국 등 여타 곳에서의 전시를 위해 제작한다는 원칙이 있다. 공화국 미술의 모사에 관한 문제는 외부 세계에서는 공유하기 어려운 의식이 깔려 있다. 이에 대한 자세한 내막은 다음 저서에서 밝힌다.

[*] 《조선력대미술가편람》(1999, p.660-661)

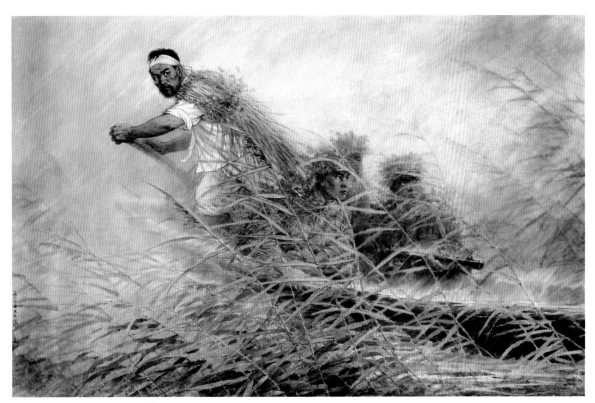

리창, 「락동강 할아버지」, 1966, 조선화, 130X200cm, 평양 조선미술박물관 소장

창작가로서 후반부에 들어서서는 주로 소나무를 많이 그렸던 리창(1942-) 화백은 화가로서 입문 시절인 24세 약관의 나이에 완성한 「락동강 할아버지」로 1966년 국가미술전람회에서 1등 상을 수상했다. 평양미술대학 소선화과를 졸업(1963년)하고 당시 김철주사범대학 교수로 근무하던 신인 작가 리창을 스타덤에 올려놓은 작품이기도 했다. 공화국 사회에서 '스타덤'이란 단어는 어울리는 표현은 아니다. 하지만 이 작품이 지니는 묘미에 조선화 화단은 흥분했고 그의 이름 두 글자가 조선화 화단에 각인된 해였다.

이 작품의 묘미란 정적의 숨 막히는 긴장감을 역동적으로 표현했다는 데 있다. 병사들의 경계의 눈초리, 사공의 부릅뜬 눈망울에서 긴장감이 고조되고 있다. 고요 속에 스며들어 쏟아지는 빗줄기만이 정적을 흔들 뿐이다. 시각적으로 사공의 숙인 자세와 비바람에 휘어진 갈대 방향의 대각선은 작품에 역동성을 부여하고 있다. 이런 역동적 방향에 빗줄기는 반대 방향으로 허공을 긋고 있는 구도가 두 번째의 묘미다.

1950~60년대의 조선화

이후 리창은 많은 영상 작품*을 제작하는 영광을 안게 되었으니 스타덤에 오르는 계기를 만들어준 작품이라 해도 과언이 아니다. 물론 개인의 영광이 우선시 되지 않기에 개인이 성취한 업적은 국가의 이름으로, 전체의 한 부분이 되어 작게 빛날 뿐이다.

이 장에서 소개한 「락동강 할아버지」, 「남강마을의 녀성들」 그리고 「불사조」 등 한국전쟁을 테마로 창작한 작품에는 관통하는 하나의 특징이 있다. 한국군과의 직접적 육박전 장면이나 살육 모습이 나타나지 않는데, 이는 「진격의 나루터」, 「마지막 부탁」 등 1960년대 후반~70년대에 이르는 작품에도 일관되게 나타나는 현상이다. 상대를 직접 제압하거나 목숨을 앗는 장면이 등장하는 일본, 미국을 주제로 한 작품(선전 포스터화를 포함)과는 상당히 다른 양상이다.

조선화에서, 특히 1960~70년대에 강하게 표출되는 감성은 '초연'과 '숭고'라는 승화된 인간 감정의 절제이다. 직접 드러내기보다는 상황을 빗대거나 상징을 앞세워 집약된 유추를 통해 전체 상황의 전달을 꾀하고 있다. 1950년 말부터 인물 조선화에 나타나는 이 현상은 작품의 품격을 업그레이드시켜주는 중요한 구성 인자 노릇을 하고 있다. 아쉽게도 현대 조선화에서는 이 감성이 희박해지고 있거나 아예 상실되었다. 현대 조선화가 잃어버린 고품격이다.

*** 영상 작품과 1호 작품:** 공화국 화단을 둘러싸고 생긴 미스터리 중 하나가 **1호 작품**에 관련된 소문이다. 이 소문은 공화국 화단 내부에서 생긴 것이 아니다. "국가 리더의 초상 작품을 가리켜 1호 작품이라 부르고 그런 작품을 창작하는 작가를 1호 작가라고 부른다"는 소문의 발상지는 다름 아닌 한국이다. 그럴듯한 말이다. 하지만 팩트를 흐리는 가짜 뉴스에 지나지 않는다. 공화국 화단의 신비성을 부추기기에 적합한 표현으로 보이지만, 사실이 아니다. 지도자의 초상은 **영상 작품**이라고 부르고 1호 작품이란 말은 공화국 화단에서 존재하지 않는 어휘다.

<시사저널>(1992. 1. 2)의 아래 기사는 명백한 오류다.
"내외통신 91년 6월 14일 자에 따르면, 만수대창작사에는 최근 김일성 부자의 형상물 제작을 전담하는 '1호 작품과'가 특별히 운용되고 있다고 한다. 1호 작품이란 북한의 각 가정에 건 김 부자 초상화를 비롯해 모든 출판물의 김 부자 형상, 김 부자의 동상과 석고상 그리고 김일성 배지 등을 말한다. 이 작품들은 당성 및 기량을 평가받아 선발된 500여 명의 1호 작품 미술가들에 의해서만 제작된다."

스터디 케이스 Ⅲ 일관 **리석호**

《조선화 화가 리석호의 화첩》(예술교육출판사, 1992)에서

리석호(1904~1971)는 한국의 조선 그림 연구가들에게 잘 알려진 화가다. 그러나 그의 작품 미학이 심도 있게 조명받은 적은 없었다. 리석호는 전통의 계승자다. 이 말을 되짚어 보면, 그는 매난국죽의 심미에 탐취하는 선비화의 배턴을 이어받은 화가다. 그래서인지 주제화는 「운양호 격퇴」(1961) 등 극히 적은 수를 그리는 데 그쳤다(《조선력대미술가편람》, p.249). 즉, 혁명의 깃발을 앞장서 들지 않았고 사상의 선봉에 서지 않았다. 그의 내면은 알 수 없으나 작품으로 만나는 리석호는 이념에 깊이 관여한 흔적이 보이지 않는다. 최소한 내가 아는 그의 작품들은 그렇게 말하고 있다.

리석호를 전통의 계승자라고 했지만 단순한 계승자가 아니다. 그는 선비화를 몇 단계 승화, 업그레드시킨 담채화의 우사인 볼트Usain Bolt다. 그는 한반도 담채화를 최첨단화했고 '몰골화'의 걸물을 상당수 건져 올린 비상한 계승자다. 리석호가 건져 올린 몰골 담채를 마주한 것은 나의 조선화 연구에서 기대 이상의 수확이었다. 세상에 알려지지 않았던 리석호의 비범함을 대할 기회를 준 평양 조선미술박물관의 수장고 측에 감사드린다.

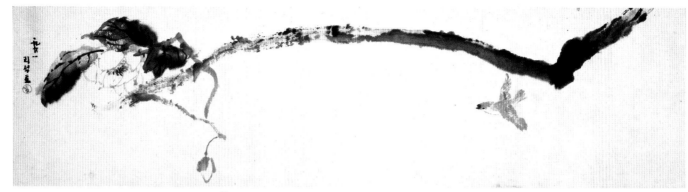

리석호, 「목란과 참새」, 1961, 조선화, 28X100cm, 평양 조선미술박물관 소장

백목련, 모란 등으로 부르고, 영어로는 magnolia로 표기하는 봄에 피는 흰 꽃. 조선에서는 '목란'이라 부르는 조선의 국화國花다.

구도를 통해 본 리석호의 심미안

그림을 그리다 보면 나 역시 가끔 위의 리석호 작품과 같은 구도를 택하기도 한다.

그러나 사실 가로나 세로, 한쪽이 지나치게 긴 이런 구도는 상당히 불편하다. 이 불편함은 인간이 시각적으로 포착할 수 있는 범위에서 벗어나는 임의 구조를 대할 때 느낀다. 인간이 포착하는 시각 범위란 머리를 움직이지 않고 두 눈으로 정면을 관찰할 때 보이는 구조다. 이때 눈에 보이는 범위의 가장자리를 틀로 잡아보면 대충 세로 : 가로 = 3 : 4의 비율이 된다. 카메라의 뷰파인더, TV 화면, 영화관 화면, 대부분의 인화된 사진, 컴퓨터 화면 등이 3 : 4의 비율로 구성된 이유는 인간의 두 눈앞에 보이는 일상의 시각 비율이 그러하기 때문이고, 그 비율에 길들어 편안함을 느끼기 때문이다. 미술대학에서 사용하는 거의 모든 종이, 캔버스 역시 3 : 4의 비율로 제작되어 있다. 그러기에 리석호의 위 그림 포맷은 불편한 구도로 여겨진다. 이런 구도를 만날 경우 인간은 다행히도 이 구도에 익숙해지려고 노력하게 된다.

그 런 후, 시각적 불편은 이내 사라지고 작품 속을 들여다보게 된다. 질 문 하 나
그 러 면 왜 이런 불편한 시각적 구조의 화면을 처음부터 선택 하 는 가?

변화를 추구하고자 하는 예술가의 괴팍성 때문이다.
시각적 불편을 감수하고서라도
화가의 괴팍성은 이를 부추긴다.

이제 그림 속으로 들어가 본다. 목련의 나뭇가지가 꺾인 부분(붉은 타원)은 이 작품에서 작가가 상당히 고심한 지점이다. 이 작품을 평범한 구도에서 획기적으로 탈피할 수 있게 한 리석호의 기량이 돋보이는 꺾임 장치임을 일깨운다. 자연에서는 나뭇가지가 이렇게 나 있는 경우가 드물다. 길고 밋밋한 화폭에 생기를 불어 넣어주는 대가의 기막힌 반전 감각이다.

여기에 불현듯 참새 한 마리가 있는 듯 없는 듯 날아든다. 자칫 시각적 무게가 과중하게 보일 수 있는 왼쪽의 구도 부담을 오른쪽 참새 한 마리가 덜어준다. 참새가 가로지를 중앙 아래 공간을 상상해 보라.
아무것도 없는 텅 빈 공간은 ⁓⁓⁓⁓⁓⁓⁓ 가상의 날갯짓으로 채워질 것이다.

그림 속 참새의 등장. 거의 절대적으로 확신한다. 참새는 애초에 설정된 등장인물이 아니라는 것을. 나뭇가지가 꺾인 부분의 고심한 흔적이 순간의 본능적인 반전이었다면, 참새의 날아듦은 아마도 다음날이나 그 후의 결단이었을 것이다. 이런 경우 참새에 가한 먹의 농담이나 공간 위치가 적절하지 않았다면 이 작품은 바로 이 두 요인 중 하나로 인하여 실패작이 되었을 것이고 리석호는 이 작품을 세상에 드러내놓지 않았을 것이다.

이 창작 과정이 동양화의 숙명이다. 그래서 많은 동양화가가 미리 구도도 정하고 밑그림인 하도도 그린다. 그런데 리석호의 작품에서는 그런 기미가 느껴지지 않는다. 즉흥곡의 악상이 떠올라 피아노 건반을 두들겨 그 자리에서 음악을 만든 듯한 신선감이 도처에 가득하다.

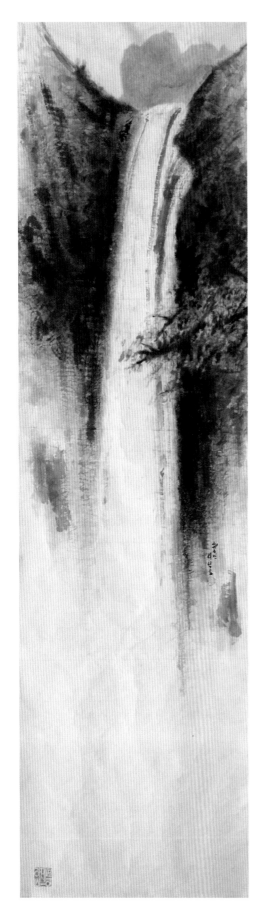

「구룡폭포」

폭포 위
옅은 청색의 나타남은

가히 추상적 내습이다.

무엇인가.
하늘인가.

리석호의 추상성은
작품
·
곳
·
곳
·
에
서
·
예기치 않게
출
몰
한
다
·

작품에 등장하는 의외성은 예술에서의 괴물성이다. 예술의 괴물성은 궤도의 정형성을 벗어난 신비한 상상의 돌연한 궤적이기에 일반은 경악한다. 그 궤적을 따라가는 길은 익숙지 않기에 불편을 동반하지만 신선감을 유발한다. 예술의 괴물성과 고귀함으로 리석호는 동양화사에서 재평가받아야 할 작가다.

리석호,「구룡폭포」, 1965, 조선화, 291x81cm, 평양 조선미술박물관 소장

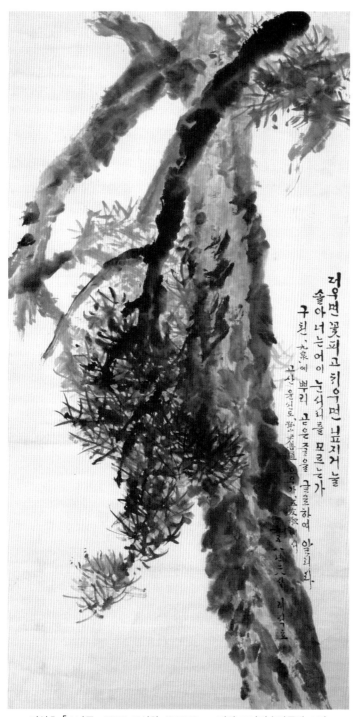

리석호, 「소나무」, 1958, 조선화, 139X69cm, 평양 조선미술박물관 소장

이 소나무는 그림이 아니다.

아마도 리석호가 거나하게 취한
가운데 먹을 찍어 붓 가는 대로
화선지 위에 뭉개기도 하고,
스며들게도 한 촌스러운 투박함이
민낯으로 내밀고 있다.

다듬지 않은 질박이
정교를 다스린다.[1]

그림 아닌 듯한 그림이,
있는 그대로 다가올 때,
그림은 묵직한 예술로 태어날 수 있다.
윤선도의 시를 옮겨놓은
리석호의 글씨체는 정식으로 배운 붓글씨
체가 아님이 여실하다.[2]

정성껏 썼지만
근원 김용준의 한글 궁서체의
단아함에서 보이는
'정식'이 없다.

글씨체가 어눌하다면 이런 모습일까
모양을 부리지 않은 그림과 함께
못남이 같이 어울려
묵향이
그윽
하
다
.

1 리석호는 위의 소나무 그림을 내심 흡족해했던 모양이다. 그의 아내가 먹을 갈고 자신이 그림을 그리는 모습의 흑백 사진(p.75) 속에 위 그림이 족자로 벽에 걸려 있는 것을 볼 수 있다.

2 어떤 자료에서는 리석호가 붓글씨를 열심히 배웠다고 하지만 그런 흔적을 발견할 수 없다.

다음에서 리석호의 작품 19점을 소개한다. 몰골과 추상의 유희가 난무하는 그의 작품에 관한 나의 설명이 오히려 사족이 될까 우려한다. 한반도의 1950~60년대는 허전했다. 특히 동양화 분야에서 전통의 업그레이드나 실험정신은 보기 드물었다. 남북이 예민하게 대치했던 그 시기에 북에서는 리석호의 조선화가 한반도 동양화의 허전함을 메꾸었다.

유쾌하지 않은 상기: 새삼스러운 일은 아니지만

이 책에 나오는 모든 조선화 작품의 저작권은 나에게 있음을 서두에 명시했다. 이 책에서 처음 소개되는 1950~60년대 작품들과 더불어 리석호 작품은 평양 조선미술박물관의 특별 허가를 받아 싣게 되었다. 이 작품들의 원저작권자는 조선미술박물관이지만 나에게 전권을 부여하였다. 물론 전권이란 이 책과 나의 조선화 강연에 국한해서다··· 여기서 저작권과 관련된 얘기를 하나 하려고 한다.

사회주의 사실주의 미술을 비교하려고 2017년 1월 중순, 쿠바에 갔다. 쿠바의 피델 카스트로는 생전에 김일성 주석과 친숙한 관계를 유지한 소위 혁명 동지였기에 양국 간에 미술 교류가 있었는지 무척 궁금했다. 아니면 소련 사회주의 미술의 영향을 살펴볼 수도 있었다. 거의 아무 사전 지식 없이 무작정 쿠바를 찾았다. 결론부터 말하면, 쿠바에서 조선과의 미술 교류나 소련의 영향으로 보이는 흔적은 찾기 어려웠다. 쿠바는 조선과 비교하면 완전히 다른 사회주의 문화 바탕을 지니고 있었다. 1959년 쿠바혁명이 일어나기 전부터 이미 서구 문물은 자기들 세상처럼 쿠바를 넘나들고 있었다.

이 얘기를 꺼낸 포인트는 조선과의 미술 교류나 소련의 영향은 없었지만 그래도 쿠바에는 사회주의 색채가 묻어나는 미술품이 존재하지 않았을까 하는 기대가 있었고, 실제로 많지는 않지만 그런 작품을 여러 점 눈에 담을 수 있었다는 점이다. 그중 하나가 시골 노점에서 발견한 2013년에 발간된 책자였고, 그 속의 사진들은 사회주의 미술의 한 양상을 보여주고 있었다. 주로 길거리 빌보드를 촬영한 사진이었는데, 카스트로의 이미지가 들어 있기도 하고 사회주의 미술의 특징 중 하나인 슬로건이 이미지와 함께 들어 있었다. 이제 그런 빌보드가 거리에서 거의 사라졌지만.
책에 게재된 사진 몇 점을 이 책에 소개하고 싶어도 저작권 문제로 마음대로 게재할 수 없어 각방으로 원작자를 찾아본 적이 있었다. 결국 허탕으로 끝나 이 책에 소개하지 못하게 되었다. 저작권은 이제 누구나 존중해야 할 근엄한 룰이 되었다. 조만간 조선의 작품도 저작권 허락 없이는 함부로 게재할 수가 없는 시기가 도래할 것이다.

리석호, 「가을의 비로봉」, 1966, 조선화, 25X16cm, 평양 조선미술박물관 소장

수채화의 말끔한 맛을 지닌 가을의 금강산. 터져 나올 법한 먹의 마법을 억누르고 나대지 않으며 등장한 중경의 준필*皴筆에 경의를 표한다.

* 중경의 준필은 비계飛階, scaffolding를 연상시킨다. 높은 곳에서 공사할 수 있도록 임시로 설치한 가설물 같은 뼈대로 산의 구조를 형성하고 있다. 동양화에서 산이나 바위의 표현을 전통적으로 주름[준 皴]이라 부르는데, 위 그림의 중경은 말의 이빨 모양을 닮았다고 해서 붙여진 마아준馬牙皴 기법으로 볼 수 있다. 근경 수풀의 왕성함에 비해 단아한 견고성을 보이고 있다.

A 리석호, 「가을의 비로봉」, 원본 B 리석호, 「가을의 비로봉」, 흑백으로 변경

리석호를 통해 본 색과 먹 ― 마주할 것인가, 내칠 것인가

먹인가 색채인가. 흑백인가 컬러인가. 공화국 초기 조선화 화단에서 문제 삼았던 화두다. 이 쟁점은 색채의 우위로 막을 내렸고, 달아올랐던 논쟁이 잦아든 지 45년. 더는 논란이 되고 있지 않다. 화려한 색조가 조선화의 주류다. 하지만 먹이 치고 들어온다 해도 배척하지는 않는다. 작품의 미감을 우선할 따름이다.

좀 더 근원적인 질문으로 돌아간다. 먹이면 어떠하고 채색이면 어떠한가. 물론 미술 창작에서 이 질문은 거의 동양화에 해당한다. 동아시아 동양화 역사에서 선비 정신을 앞세울 때는 먹이 우선이었다. 중국에서는 북종화(채색화)와 남종화(먹 위주의 담채)로 구분하기도 했다. 동양화를 벗어나면 사진의 흑백과 컬러를 논할 수 있다.

동양화의 흑백과 채색의 핵심에는 물의 연관성이 크다. 물의 습윤 정도에 따라 먹이 춤추기 때문이다. 먹의 춤사위는 퍼짐과 응축의 자유자재한 몸놀림이 물을 따라간다. 채색 역시 마찬가지다.

C 리석호, 「가을의 비로봉」, 흑백 변경 후 콘트라스트를 강하게 만듦

동양화에서 먹인가 채색인가의 문제는 결국 먹 위주로 그림을 그릴 것인가, 색을 과감히 사용할 것인가의 선택인데, 정답은 없다. 그러나 미감의 해석이 다를 수 있으니, 리석호의 금강산 그림을 예로 들어 살펴본다.

우선 A와 B를 비교해 보자. B는 A를 그대로 흑백으로 전환했다. 명암 콘트라스트를 변경하지 않았다. 이 경우, A가 단연 우세하게 다가온다. 색채가 흑백 대비보다 훨씬 존재감이 있다. 물론 리석호가 먹으로만 그렸다면 B처럼 그리지는 않았을 것이다. 작품의 맥이 빠져 있고 수묵의 운치와 대상의 상대적 거리감 설정도 뚜렷하지 않다. 비범한 리석호가 이런 것을 놓칠 리 없다. 맥이 빠져 있다는 말은 명도 콘트라스트가 강하지 않다는 말이기도 하다.

여기서 하나, 리석호가 화선畵仙이라 해도 한 가지 우를 범하고 있다. 색의 명암 해석이 완벽하지 않다는 점이다. 흑백 상태의 B 그림을 보면 그가 아직 과거에 머물고 있음을 알 수 있다. 그러나 그를 탓할 수는 없다. 색채와 명암의 함수관계는 1900년도 초반 미국 화가 Albert Munsell에 의해 정립되었지만, 미술에 인식되기는 훨씬 후의 일이다.

이 인식이
　　　　한반도에
　도래한 것은
그 후 거의 백 년이 더 걸린 듯 보인다. 왜냐하면 아직도 동시대 화가들의 이에 대한 인식이 명확하지 않아 보이기 때문이다. 이제 근경이 흑백 명도 차이를 강하게 만든 위의 C를 주시할 차례다.

작품 근·중·원경의 거리감이 살아나 훨씬 생기가 돈다. A와 C를 비교했을 때의 선호는 상당히 개인적일 수 있다. 이럴 경우, A와 C 중 어느 작품이 더 동양화의 맛을 내는지 궁금하지 않은가. 내 개인적인 취향은 C 쪽이다. 좀 더 억지를 부린다면 A에서 먹이 더 강하게 들어갔으면 한다. 근경에 말이다. 이를테면 C 상태에서 채색이 가해졌다면, 조선화의 맛이 한층 더 돋워졌을 것이다. 묘비 하나 서 있지 않은 땅, 그 속에서 이 말을 들은 리석호가 일어나 박장拍掌하려 한다. 또한 이런 점도 있다. 흑과 백의 묘사가 신묘하게 버무려졌을 때 그 어떤 채색의 화려함도 흑백에 범접하지 못한다는 사실. 이 경우 유화는 해당되지 않는다. 목판화도 아니다. 흑백 사진과 동양화에서만 그 흑백의 신묘가 현현될 수 있다. 물의 역할이 지대하다.

리석호, 「금강산」, 1961, 조선화, 29x100cm, 평양 조선미술박물관 소장

앞서 분석한 「가을의 비로봉」과 이 작품은 같은 1960년대 작품인데 왜 이렇게 다른가.
예기藝技가 끓어 넘치는 작가 중에 이런 정반대의 작품이 나타나는 경우가 더러 있다.

이 작품이 괴기한 느낌이 드는 것은 이처
럼 근경의 형상이 중경 및 원경과는 너무 달라서 당혹감을 주고 있기 때문이다. 예고 없이 치
고 들어온 짙은 먹의 펀치로 이 작품은 고금을 통해서 찾아볼 수 없는 근·중·원경의 부조화를
야기하고 있다. 이 부조화가 부추기는 괴기성은 일찍이 동아시아 먹의 유희에서 전래된 바가
없다. 리석호의 비범이 자아낸 돌연변이다.

오늘 리석호를 만나 그의 예기藝奇를 훔쳐보니 도둑고양이처럼 숨죽이고 훔쳐본 먹이에 충
만하다.

근경과 배경을 분리하여 돌연변이의 시각적 파격을 살펴본다.

예기치 못한 일격, 근경의 먹 침투

앞에서 근경과 배경의 형상에 어우러질 수 없는 부자연스러움이 존재하기에 괴이하다고 보았으나 사실은 근경에 모든 연유가 있다. 근경 처리를 보라. 거대한 곰팡이가 피어오르고 있지 않은가. 짙은 녹음이 부린 먹의 심술인가. 시각예술가의 음흉함이 돋아나고 있다. 화가는 이런 음흉을 드러낼 수 있어야 비로소 화선 자리를 점할 수 있다. 예술가의 음흉은 권력가, 재산가의 그것과는 비교될 수 없을 만큼 깊고 무섭다. 고작 눈앞의 부와 권력을 취하는 영악으로는 상상할 수 없는 우주의 자산을 탐내고 있기 때문이다. 인간 뇌의 확장이라는 자산을.

근경을 제거하면 배경은 웬만하고 평범하다. 배경이 평범한데도 이 작품이 시각적 불편함을 야기한 것은 예상을 벗어나는 근경의 파격* 때문이다. 이 파격이 절대적 위력을 지니고 있다.

*** 파격破格**: '일정한 격식을 깨뜨린다'는 평범한 단어지만 格은 고정관념이다. 고정관념은 '익숙함'을 둥지로 삼고 있다. 시각적 익숙함을 제거[破]하는 과정이 곧 미술의 창의와 내통하는 일. 그러나 이 과정엔 고통과 혼란이 따른다. 고통은 창작자의 몫이고 혼란은 관람자가 떠안는다. 창작과정의 고통과 창작 후의 혼란은 장기적으로 시각예술의 진화를 불러온다. 리석호는 시각예술의 진화자다.

리석호, 「물촉새」, 1965, 조선화, 33X24cm, 평양 조선미술박물관 소장

부리가 길고 등이 검푸른, 물가에 사는 새를 조선에서는 물촉새라
한다. 조선화에 많이 등장하며 후배인 김상직, 정창모도 즐겨 그렸
다. 단아한 그림 하단에 예닐곱 · · · · · · ·으로 나타난 수
면. 물을 그리지 않고 물을 완성한 리석호.

리석호, 「괴석과 까치밥 열매」, 1965, 조선화, 18X45cm, 평양 조선미술박물관 소장

뒤에 정영만의 「강선의 저녁노을」 분석에서 주홍이라는 색깔 사용의 운명적 위험성을 만나게 되겠지만, 리석호는 이 위험성을 이미 깨닫고 있었음이 분명하다. 먹이 근처에서 서성이지 않으면 주홍은 입술연지 이상의 의미를 지니기 어렵다는 것을.
주홍 입술연지의 화려함은, 천박함을 동시에 지닌 치명성을 동가로 품고 있다.

리석호, 조선화, 평양 조선미술박물관 소장

1950~60년대의 조선화

리석호, 「매화만발」, 1960, 조선화, 44x90cm, 평양 조선미술박물관 소장

붓을 들고 이만큼 놀 수 있다면 한 생 화가 짓 하는 것도 해볼 만하지 않겠는가 · 컨트롤된 자유와 방종,

그의 붓질은 필선筆仙의 경계를 훌쩍 넘었다 · · · · 그의 죽음은 몇 안 되는 필선의 마중을 받았다.

이마에 송골송골 땀 맺히는 유월과 ·

그의 무덤은 없고 ·

평양 대성산 언덕바지 ·

목 도 리 휘 날 ^리 게 하 는

리석호는 죽어서도 그리 서럽지 않을 만큼 붓질을 원껏 하고 갔다.

· · · · · · · 행여나 하고, 그의 무덤을 찾는다.

· · · · · · · · · · 손끝 아려오는 섣달에도 가 본다.

· · · · · · · · · · 묘비 하나 서 있지 않다.

· · · · · · · · · 애국렬사릉엔.

북 서 풍 만 외 지 인 을 낯설게 할퀴고 지 나 간 다.

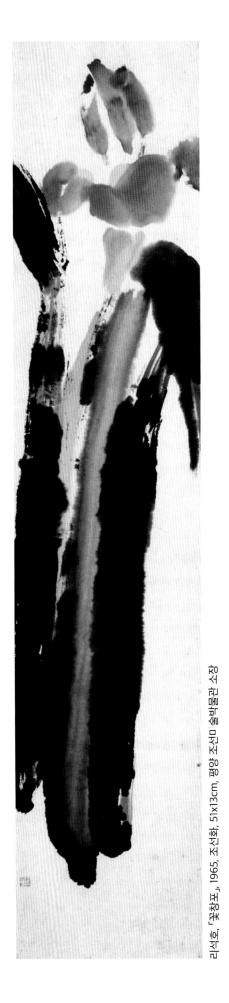

1950~60년대의 조선화

리석호, 「물바람」, 1964, 조선화, 평양 조선미술박물관 소장

물인가 바람인가. 붓이 춤추어 결을 일으킨다. 형상이 소용돌이 속으로 사라지고 먹칠 에너지
가 추상을 섬긴다. 이념의 형상은 보이지 않는다. 물이 있고 바람이 있을 뿐.

먹을 찍은 붓이 유희한다. 붓 놀음도 이쯤 되면 근엄한 농탕질이다. 한반도 1950~60년대 동
양화는 이 한 점으로 근대를 뛰어넘어 당대를 이미 품었다.

리석호, 「솔」, 1965, 조선화, 86x60cm, 평양 조선미술박물관 소장

리석호, 「솔」, 조선화, 평양 조선미술박물관 소장

여기에 작품을 싣지는 않았지만 리석호를 언급할 때마다 소개되는 작품인 조선미술박물관
소장 국보 작품 「소나무」(1968, 조선화, 253x131cm)가 있다. 조선미술박물관에는 미안한 얘기지
만, 그 작품은 이 책에 소개하는 리석호의 빼어난 작품 반열에 오를 수 없다.

이 두 소나무는 묵언으로 감상만 할 따름이다. 역시 대단히 미안한 얘기지만, 중국 그 넓은 땅
어디에서도 이런 소나무의 존재를 보지 못했다.

리석호는 그의 추상성으로 동양화의 패권을 차지했다.

리석호, 조선화, 21x40cm, 평양 조선미술박물관 소장

구도를 보면

그리 성공적인 짜임새가 아니다.

국화의 오른쪽 의미 없는 공간을

지나치게 크게 할애했다. 또한 주요

세 가지 등장물, 즉 쓰르레기, 바위, 국화가 거의 횡으로 나열되어 있다. 이

말은 화면이 바위 뒤로 깊이 있는 거리감을 형성하지 못하고 있다는 뜻이다.

종이나 캔버스에 그림을 그리는 화가는 화판이 지닌 2-D 평면에

3-D 형상과 함께 그 형상이 공간을 점유하게 만들어야 하고, 공간의 점유에

거리감을 조성해야 한다. 이것이 이런 작품을 하는 작가의 숙명이다.

여기엔 추상과 개념미술도 예외가 될 수 없다. 화판에서 공간과 거리감을 상실한 작가는

그가 비록 개념미술을 하는 작가일지라도 작품성에서 깊이를 찾기가 어렵다. 개념이 비주얼을

능가하는 위치에 놓인다면 그것은 이미 시각예술의 범주에 속하지 않기 때문이다.

평범한 듯한 그림에 나타난 곤충의 역할은 단순한, 있으나 마나 한 조연배우인가.

치바이스, 리석호를 만나다

'치바이스Qi Baishi'로 서구에 잘 알려진 제백석齊白石(1864~1957)은 시서화에 능통한 세계적인 예술가이다. 93세인 1953년 '중국인민예술가' 칭호를 받았고, 97세에 중국국가화원 명예원장으로 임명되었다. 사후인 1963년에 '세계10대 문화거장'에 선정된 작가이기도 하다. 치바이스는 중국의 자랑이며, 중국인이 화신畫神처럼 받드는 인물이다. 셀 수 없는 위작이 만들어지고 있는 점이 이를 방증한다.

구름이 옅게 낀 2017년 8월 13일, 서울 예술의전당에 그의 대단한 작품을 만나러 갔다. <치바이스 – 목공에서 거장까지> 전에 133점이나 걸렸다.

> 치바이스 평가에 보편성을 부여하기 위해
> 나는 리석호를 곁에 두었다.
> 어차피 인간 세상은 겨룸이 존재한다.
> 두 거장에게서 튀어나오는 예기의 불꽃을 관전觀戰한다.

치바이스에 대한 신랄한 비판을 출판사 편집인은 못마땅해한다. 중국인들이 거장으로 숭상하는 치바이스에 감히 진검을 겨누었으니, 중국 마케팅이 쉽지 않을 터이다. 하지만 허실을 논할 뿐이다. 예기가 번쩍인다면 무명작가의 작품이라도 칭송하는 내 칼끝이 치바이스라고 피해 가지는 않을 것이다. 치바이스에 관한 평가는 터무니없이 올라 있다. 그의 예술성에 태클 거는 사람은 없다.

예술가는 예술 기질을 지닌 채 태어난다. 그러나 제대로 된 예술가가 되려면 교육이 필수다. 천재라도 반드시 검증받은 스승에게서 트레이닝을 받아야 한다. 예술가의 재능은 태생적이지만 트레이닝 없이는 결코 세상을 움직이는 예술가가 될 수 없다. 이에 대한 예외가 없다는 사실은 예술의 역사가 증명한다.

치바이스는 불행하게도 트레이닝을 제대로 받지 못 했다. 스승 없이 스스로 사물을 그리며 홀로 터득한 경지가 그의 예술이다. 그의 예술은 엿보이는 추상성으로 높이 평가받을 수 있었다. 치바이스는 기본이 허술하다. 예술성은 좀 아둔하다. 그런데도 세상은 그의 예술에 관대했고, 예우했다.

치바이스 작품의 격은 리석호 작품과 견주면 더욱 여실하게 드러난다.

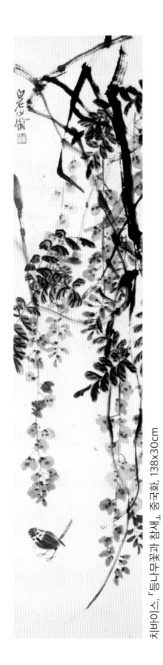

치바이스, 「등나무꽃과 참새」, 중국화, 138x30cm

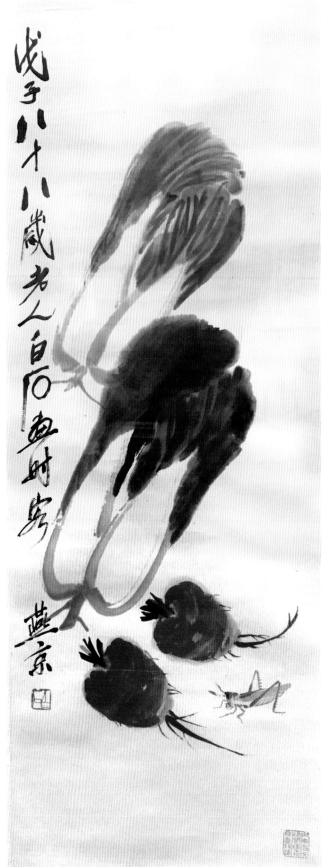

치바이스, 「채소와 풀벌레」, 1948, 중국화, 중국호남성박물관 소장

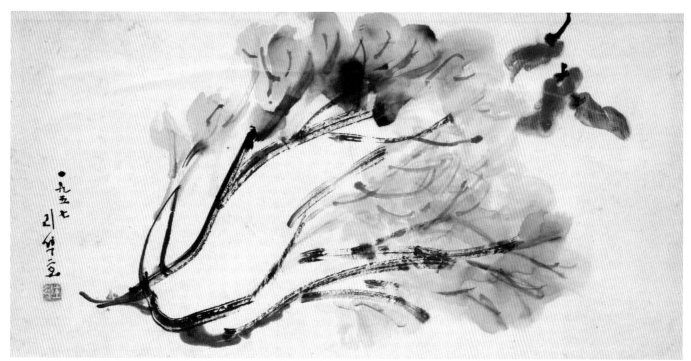

리석호, 「배추와 고추」, 1957, 조선화, 13.8X28.5cm, 평양 조선미술박물관 소장

단순한 이 정물화 한 점이 리석호를 '범凡'에서 '비범非凡'의 작가로 비승飛昇시키고 있다. 많은 조선화 화가가 김장철을 그려왔다. 정창모와 김승희가 대표적 작가였다. 특히 김승희는 이 주제를 즐겨 담았다. 그러나 그 누구도 리석호의 배추를 빼 박지는 못했다.

배추를 뼈대로 그려낸 리석호는 중국이 자랑하는 치바이스도 다다르지 못한 화선畵仙의 경지에 성큼 들어섰다.

치바이스, 「등나무꽃과 참새」(부분) 왼쪽 담채를 수묵으로 변환하여 오른쪽 리석호를 만나다.

수묵담채*를 들고나온 치바이스와 수묵만 들고나온 리석호가 참새로 화化해 대면하고 보니—
치바이스는 참새에 대한 시각視角의 기록을 남겼고, 리석호는 참새를 시詩로 변용시켜놓았다.

시는 기록에 비해 사유 깊이의 품이 넓다. 중국의 화신畵神과 조선의 화선畵仙이 그림으로 만났
지만 격조의 차이로 동석에 등좌登座할 수 없게 보인다.

* **수묵水墨**: 물과 먹. 동양화에서 물을 적절히 사용하면서 먹의 농담을 조절하여 사용한다는 의미가 담겨 있다. 색을 사용하지 않는다. 예전
에는 문인화 양식으로 대표되었지만, 그 범주가 흐려진 지 오래되었다. 먹을 어떻게 표현하는가 하는 적용법에서 농묵, 담묵, 발묵, 파묵 등
의 테크닉으로 나뉜다.
　　담채淡彩: 연한 색을 사용하여 그리는 양식. 여기에 먹을 가미하면 **수묵담채**라고 부를 수 있다. 통상 담채는 수묵담채와 동의어로 사용되
고 있다.

리석호, 「참새」, 1962, 조선화, 14x25cm, 평양 조선미술박물관 소장

물과 먹이 빚어내는 조화는 흐트러지기도 하고 맺어지기도 하고, 때론 안개처럼 한없이 피어나기도 하고 물기 없는 꺽꺽한 모습 가운데서 이뤄질 수 있다. 그리고 이 모든 과정을 어떻게 어울리게 조절하느냐에 따라 대가의 솜씨가 빛을 발한다. 평양 조선미술박물관 좁고 긴 복도 한 벽에 걸려 있는 리석호의 「참새」는 화조화의 다이아몬드다. 왼쪽, 수묵으로 변환시킨 치바이스의 참새를 보면 리석호의 금강석이 더욱 빛을 발하는 것을 알 수 있다.

치바이스 Qi Baishi 는 중국 우표로도, 영어로 된 세계인물사전에도 등재되었는데 조선의 리석호 Ri Sok Ho 는 이름 한 줄 거론이 없다.

한반도의 이 분야 학자들은, 남북을 막론하고 이 사실에 분개해야 할 것이다. 자신의 힘의 부족에 대해서. 직무유기에 대한 도의적 책임은 물을 길이 없어 어쩔 수 없지만.

치바이스, 「잠자리와 연」, 중국화, 38.5x30cm

치바이스의 잠자리가 점유하는 공간을 주시할 필요가 있다. 적절한 위치를 점했다. 두 개의 연 대궁 사이를 뚫고 낙하하는 순간의 포착이 적당하다. 잠자리의 날개에 시선이 가지 않을 수 없다. 극세밀 묘사! 이는 치명적인 묘사다. 연 대궁을 보라. 거친 갈필의 선이 농담의 변화 없이 그어져 있다. 먹 조화의 묘미는 농담의 변화에서 진미를 느낄 수 있는데 여기서는 단조로움으로 일관되어 있다. 또한, 전혀 세밀한 묘사 없이 형체를 표현하고 있다. 이 환경에 극세밀의 잠자리를 등장시켰다. 불균형이 날개를 타고 부조화에 꽂힌다. 잠자리 자체의 묘사는 위에서 바로 내려다본 모습으로 3-D의 입체감이 부실하다. 입체가 세밀에 현혹되어 박제 표본標本이 되었다.*

* 왜 중국 역대 최고 화가 중 한 사람인 치바이스의 작품에 신랄하게 날을 세우고 있는가. 그의 이름이 늘 들먹거려지고 옥션에서 엄청난 수치를 기록하고 있기에 과연 정당한지 한번은 정식으로 평가해 보고 싶었다. 대학생 때부터 가지고 있었던 생각이기도 했다. 그러나 리석호를 만나지 않았다면 실행에 옮기지 못했을 것이다.

리석호, 「수련」, 1959, 조선화, 20X100cm, 평양 조선미술박물관 소장

날개 달린 생물의 등장. 그것도 날개를 활짝 펼친 비행 상태의 생물은 작품 전체에 가변적 역동성을 제공한다. 극도의 옅은 담채로 생물체를 포착한 리석호는 화면을 조율하는 연출가로서의 솜씨가 비상하다.

치바이스의 잠자리는 적절한 위치를 납작한 평면으로 포착했고,
리석호의 잠자리는 절묘한 3차 공간을 입체로 점하고 있다.

화선畵仙의 영접을 받으며 화계畵界로 떠나는 리석호의 화정畵精을 따라 고추잠자리
한 마리 활공한다.
 낮 게

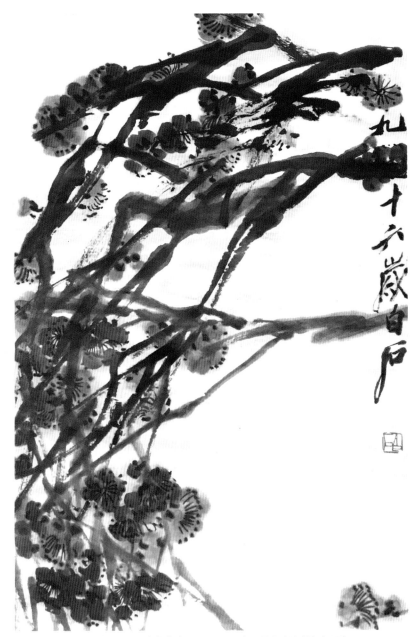

치바이스, 「붉은 매화(홍매)」, 1956, 중국화, 중국호남성박물관 소장

¿¿¿

치바이스와 리석호, 매화로 다시 마주한다.

치바이스의 중국화와 리석호의 조선화. 부질없는 겨룸을 지켜보았다. 그것이 잠시 동안의 눈의
부딪힘이라도 민족을 우선하고 예술의 격을 논하는 마당이라면 치졸한 게임일지라도 한 치의
양보가 없는 이치가 세상 물정이다. 이 게임엔 정당성과 보편성이 레퍼리의 휘슬이다.

리석호, 「홍매」, 1966, 조선화, 42X56cm, 평양 조선미술박물관 소장

!!!

사족을 삼간다. 고목에 생을 점지한 매화를 탓할 나름이다.

게임에서 레퍼리의 편파 판정이 문제가 되기도 한다. 관중의 아우성과 야유가 터져 나온
다. 여기 치바이스와 리석호의 네 게임에서 야유가 나온다면 나는 레퍼리의 자격을 박탈
당하고 말 것이며, 그 자격정지를 겸허하게 수용할 것이다.

1970년대의 주제화

50-60년대를 돌아 보면서 따뜻한 작품을 만났다 리·석·호 를
재음미하는 계기를 맞은 것은 실로 큰 수확 이 었 다 이
제 60년대 말 - 70년대를 거 처
80년대, 90년대를 지켜보고 200
0 년 대 에 접 어
 든
후 당 대
에 이르는
조 선 화
 의
본격적 논의로
진
입
한
다

줄잡아도 50년을 너끈히 커버하는 긴 시간이다. 지난 반세기 동안 세계 미술은 미사일 같은 속도로 지나갔다. 한국 미술 역시 동승하여 쾌속의 짜릿함을 느끼며 50년을 개울 건너듯 건너뛰었다. 지나고 나면 짧다. 하지만 시간을 파헤치고 들어가면 상황은 다르다. 그 사이 무수히 많은 미술 운동과 흐름이 있었다. 미술계의 우상, 기린아, 옥선의 기록 경신자들이 쏟아져 나왔다. 나라마다, 큰 도시마다 아트페어라는 대중 미술시장이 우후죽순으로 생겨났다. 세계대전과 같은 대량 에너지의 출렁임이 없던 50년이었다. 미술시장의 부침이 있었지만 현대 미술은, 동시대 미술은 동력을 잃지 않고 지속적으로 움직였다. 이에 반해 공화국 미술은 미사일의 속도를 타지 않았고 자만과 자체 만족으로 시간의 흐름에 역행해 왔다. 이 역행이 낳은 결과는 어떤 것인가. 그 결과물의 속사정을 파헤친다.

너는 허풍인가

리석호는 화선이 되어 떠났다. 남은 조선화는 동시대의 세찬 물결을 외면한 채 폐쇄 속에서 자화자찬의 기를 키워왔다. 조선화는 허풍인가. 아니면 진정성 있는 고찰 대상인가.

공화국의 미술은 외부에서 인식하고 있는 것보다 훨씬 다양하고 범위가 넓다. 그 핵심은 사회주의 사실주의를 표방하는 미술이다. 이 미술의 특징은 삶의 처절한 현장인 이념을 대변하는 미술이다. 이념미술을 통칭 주제화라고 한다.

공화국 미술의 꽃은 조선화다.
조선화의 넥타nectar, 화밀**는 주제화다.**

주제화는 특히 인물들이 온갖 드라마를 만들어내는 작품을 중심에 둔다. 혁명, 전투, 사회주의 사상 고취, 바람직한 인민상, 미화된 일상생활 등을 담고 있는 미술작품이다. 이 숭에서도 주제화의 정수는 혁명과 전투 내용을 담은 작품이다. 혁명과 전투는 전쟁터뿐만 아니라 건설 공사장, 제철소, 농토에서도 발현되고 있다. 모내기도 전투로 표현하는 그들의 삶의 현장은 그만큼 절실하고 치열하다.

조선화를 분석한다: 「강선의 저녁노을」을 통해 본 주제화

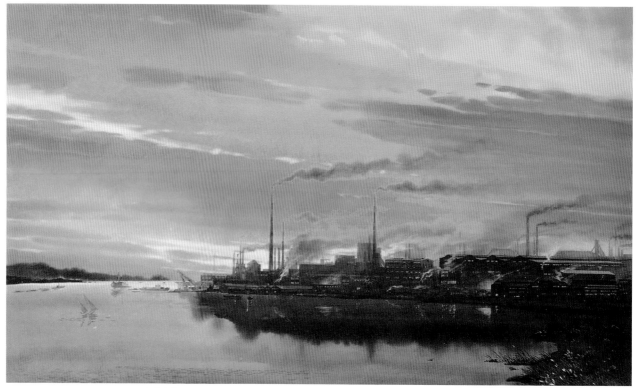

정영만, 「강선의 저녁노을」, 1973, 조선화, 97x117cm, 평양 조선미술박물관 소장

왜 「강선의 저녁노을」인가?

공화국 조선화를 논할 때 반드시 거론되는 작품이 「강선의 저녁노을」이다.
그럴만한 가치가 있는 작품인지 분석한다. 정영만이 1973년에 창작했다.

이 그림은 일견 무척 평범하다. 내세울 게 거의 없어 보인다. 해 질 녘의 공장지대 모습일 뿐
이다. 그런데 왜 이 작품을 조선화 미술사에서 획기적 전기를 마련한 위대한 작품이라 하
는가. 타당한 얘긴가. 공화국 내, 외부에서 한결같이 언급하고 있지만, 아직 그 미학을 정확
히 분석한 적이 없었다. 여기서 미학 분석을 최초로 시도한다. 미학은 심리학이 거들기도
하지만 거의 과학이다.

「강선의 저녁노을」의 미학 분석을 위한
몇 가지 핵심 포인트

Ⅰ 작품에 인물이 등장하지 않는다.

 그러나 거의 모든 주제화는 인물 중심이다.

 전쟁, 혁명, 근로, 농업뿐만 아니라 일반 가정사에서도 사람이

 주가 되어 스토리를 엮어가는데 이 작품엔 인물이 없다.

Ⅱ 핵심 주제가 중경에 자리 잡고 있다.

 카메라 샷으로 치자면 렌즈를 와이드 앵글wide angle로 설정해

 중심 피사체를 중경에 두고 있다.

Ⅲ 구도는 어떤 역동성을 지니고 있는가.

Ⅳ 노을의 붉은색은 미학에서 저주받은 색이다. 극복했는가.

Ⅴ 영향이 있었는가.

Ⅵ 허점은 어디에 있으며 무엇이 문제인가.

조선화에 담긴 시각적 구조와 미학적 의미를 파헤친다는 것

작품을 있는 그대로 감상하지 않고 벗기고 쪼개는 '분석'이란 행위는 애초부터 불경不敬한 공격적 발상이다. 특히 그 행위가 노골적인 적의로 차 있거나 부당한 추앙에 물들어 있다면 미술작품을 분석히는 전문적 비평은 추락의 가속도를 높일 뿐이다. 자칫 조선화에 대한 나의 분석이 적의나 추앙의 어느 한 편으로 쏠리는 경향이 생길까 경계한다.

이념에 젖어 있는 미술작품을 논하면서 순수한 '미술적' 요소만을 논의하기가 어렵다는 점을 감안하더라도 그 '미술적 요소'를 애써 외면하고 폄하하려는 의도는 배제되어야 한다. 논거 대상이 될 수 있는 모든 미술적 요소를 이념에 대입시켜 작품을 분석한다면 작품은 이념의 종이 되어, 결과적으로 순수한 미적 에너지마저 질식시켜버리는 참담함을 나는 감딩하지 않으려 한다.

인간이 만든 종교와 이념이라는 두 개념은 여러 면에서 고집스러운 속성이 강하다. 고집은 타협을 불허하고 독단을 휘두른다. 비타협과 독단은 예술가의 특성이 될 수 있을지언정, 인간이 만든 어떤 개념의 속성이 되어서는 인간사에 이득이 되지 않는데도 사람들은 그 함정에 빠져 많은 소모적 투쟁을 벌여왔다. 조선화를 논함에 있어서 나 역시 이 함정에 발을 헛디디지 않을까 한 발 한 발을 조심스레 내디딘다.

작품분석 ǀ 작품에 인물이 등장하지 않는다

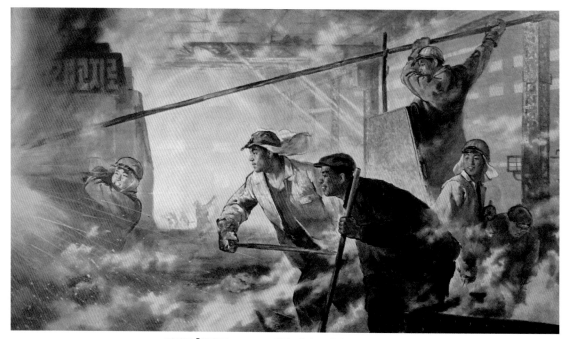

최계근, 「용해공」, 1968, 조선화, 평양 조선미술박물관 소장

최계근의 작품 「용해공」처럼 인물이 등장하는 것이 주제화의 정형이다. 제철소에서 일하는 용해공들의 얼굴 표정, 몸의 제스처를 통해 강력한 생산 의지와 사회주의 건설의 보람을 표현한다.

「강선의 저녁노을」은 이 통념을 깼다.
역동하는 인간 움직임을 철저히 배제하고 평범한 풍경화를 선택했다. 평범에서 반전을 꾀하는 음모가 어스름 속에 도사리고 있다.

작품분석 II 핵심 주제가 중경에 자리 잡고 있다

작품분석 III 구도는 어떤 역동성을 지니고 있는가

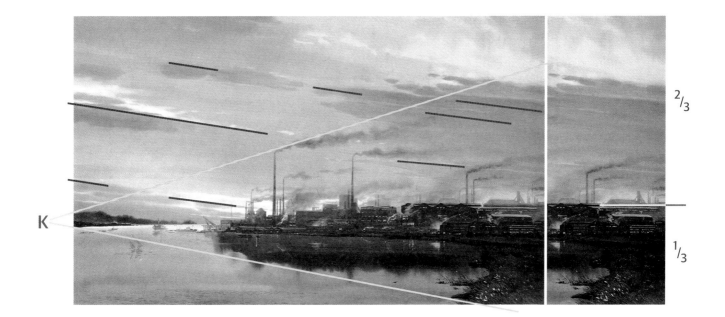

중심 피사체를 중경에 두면 전체가 일목요연하게 잡힌다. 그리고 피사체에 포커스를 맞추고 있다.

제철소의 전체 모습을 하나의 군함처럼 잡아 굴뚝 연기 방향과 물 위의 그림자(푸른 선) 배치 등으로 마치 군함이 왼쪽을 향해 전진하는 듯한 운동감을 만들고자 한 의도가 읽힌다. 그러나 왼쪽 소실점 K를 향해 이동하는 운동감만을 강조하지는 않는다. 너무 한쪽으로만 치우치는 운동감에 역방향 운동감인 구름 배치(붉은 선)가 절묘하다.

이는 관찰자가 무의식중에 느끼는 주운동감(군함)의 당당한 다이내믹스뿐만 아니라, 대항운동감(구름)을 잠입시킴으로써 한쪽으로만 쏠리는 방향에 역방향의 숨심을 잡아주어 은연중 균형감을 느끼게 한다. 구도의 미학에서 고단수의 테크닉이다.

화면을 $^2/_3$, $^1/_3$ 로 상하 분할하는(노란 선) 구도는 화가들에게는 지겹도록 주입되어 온 구조감각이다. 황금분할, 안정감 등 미사여구가 따르는 구도이기도 하다. 그러나 사실 이 구도는 언제나 화면에 신선감을 불어넣어 준다.

작품분석 IV 노을의 붉은색은 미학에서 저주받은 색이다. 극복했는가

생각해 보라. 전통 동양화에서 적赤과 주홍朱紅을 사용하는 경우가 얼마나 되는가. 혁명의 상 징인 붉은색을 존중하는 공산주의 체제의 조선에서조차 그림에 등장하는 붉은색은 깃발(인 공기 포함), 쇠를 뽑아내는 과정에 이글거리는 쇳물과 그것을 원광으로 해서 번지는 붉은색 정 도다. 또한 이런 작품들은 사람이 주연으로 등장한다. 그러기에 붉은색이 많아도 포커스는 사 람에게 쏠리게 된다.

사람을 벗어난 작품에서 붉은색 사용은 가을의 정취를 그리는 감, 이른 봄의 홍매, 가을 산의 단풍 등 제한적이고 부분적이다. 붉음이 주가 되어 전체를 장악한 동양화는 동양 미학에는 없 다. 이 작품이 등장하기 전까진.

「강선의 저녁노을」에선 붉은색이 조연이 아닌, 그림 전체를 쥐고 흔드는 주연이다.
붉음을 주연으로 캐스팅한 결단은 동양 미학에서는 가히 혁명이다.

그것이 저녁의 노을 색이기에 당연히 붉은 것이 아닌가 할지도 모른다. 천만에. 붉은 저녁노을은 태양계에서는 어디나 있어 왔다. 지구에서는 하루에 최소한 한 번은 경험한다. 핵심은 그 색을 잡아다 그림에 넣는다는 생각이다. 더구나 동양화에 그런 생각을!

색에 대한 이 혁신적인 생각이 바로 동양화의 혁명이다.

그런데 이 색을 사용하는 것이 왜 혁명까지 될 수 있는가. 그것은 주홍이 자칫 저속한 색감으로 치부될 수 있는 치명적 결함을 안고 있기 때문이다. 가을에 주홍으로 물든 산세의 운치를 묘사한 것을 보며 어딘지 저급하다*고 느꼈다면 그 이유는 주홍에서 찾아야 한다. 채색 동양화로 감을 아무리 잘 그려도 품위를 높일 수 없는 가장 큰 이유는 주홍 때문이다. 유화든 동양화든 주홍은 화가의 팔레트에서 제한적으로 구사돼야 할 '주홍글씨'다. 그러나 주홍을 혐오할수만은 없다. 푸른색과 섞어 혼색을 만들 때, 그리고 주홍을 한정적으로 사용했을 때 주홍이 화폭에 미치는 기여도를 무시할 수 없기 때문이다.

「강선의 저녁노을」은 이렇게 어려운 주홍으로 하늘 끝 간 데 없이 온통 뒤덮고 있다. 어스름한 저녁의 대동강 수면의 검은 색조 위에도 어렴풋이 하늘의 주홍이 반사된다. 그래서 이 작품은 위험한 벼랑에 서 있는 작품이다. 자칫 천 길 낭떠러지로 추락할 주홍의 저급성이 도사리고 있기에. 시각時刻이 추락할 뻔한 생명을 살렸다. 저녁시각. 잠시 머문 저녁의 찰라. 온통 주홍의 하늘로 둘러쳐진 제철소가 드러낸 검은 어둠, 그리고 수면에 투영된 그림자를 어두운 단색 또는 먹으로 나타냈다. 살·앗·다, 그래서. 저급한 주홍의 위상을 업그레이드시킬 수 있는 것은 단색의 어둠밖엔 없다. 먹이 절대적인 역할을 하는 케이스다. 정영만의 절체절명의 위기는 모면됐고 이 작품은 사회주의 세계에서 종이 위 그림의 황태자 자리에 등극하게 되었다.

* 무슨 소린가? 나는 단풍이 물든 산을 그린 작품을 보면 아름답게 느끼는데, 저급이라니! 이런 항변이 나올 수도 있을 것이다. 클래식 음악에 심취한 사람은 오케스트라의 연주에서 각 악기 소리를 따로 분별해낼 수 있다. 특정 분야의 진화된 능력의 발현이다. 미술작품에서 작품성을 논할 때 이 비슷한 진화된 시각 능력이 잣대로 적용된다. 내가 미술공모전에서 심사할 때, 작가와 작품에는 많이 죄송하지만, 각 작품당 채 3초가 걸리지 않는 순간에 선별한다. 그냥 그렇다.
모든 원색은 대부분 급수가 낮은 색채다. 그중에서도 주홍의 급수가 최하 등급을 차지한다. 색의 세계에 오래 머문 후에 터득되는 이 감각은 탈과학이다. 과학은 증명되어야 빛을 보지만, 이런 감각은 그냥 내면에서 빛날 뿐이다. 예술의 빛은 함몰의 광채, 무형언의 위대한 변론이다. 이런 변론을 독선이라 치고. 그런데 한편으로는, 저급이지만 주홍으로 물든 저녁놀을 바라보면 장엄미를 느끼게 된다. 그 첫째 이유는 인간 일상사가 늘 그런 붉음으로 물든 색조를 띠지 않고 있기에 희소가치와 함께 '하늘'이라는 높은 공간에 대한 막연한 외경감, 둘째는 놀라운 주홍색이 곧 사라져버린 후 어둠이 그 공간을 차지할 것이라는 경험에 의한 약간의 두려움 때문이다. 이 두려움이 장엄을 만든다. 장엄은 무서움 뒤편에 머무는 찬란한 불꽃.

1970년대의 주제화

작품분석 V 영향이 있었는가

무엇이든 최초가 중요하다. 정영만의 「강선의 저녁노을」, 이 작품은 정영만의 파란 불꽃 같은
작가 정신이 용해되어 마침내 쇳물을 끓여내 탄생시킨 불후의 명작이 되었다.

어둠이 깃드는 대동강가에 연기를 뿜으며 자태를 드러낸 강선제강소는 화면구도의 $2/3$ 분할
과 검은 군함의 서진徐進으로 장엄과 숭고미가 화면 전반에 도도하다.

이 작품이 조선 화단에 등단한 이후 미술계는 술렁이었다. 붉은색만 가지고도 좋은 작품을 창
작할 수 있다는 가능성이 생각의 변화를 촉발하게 되었다. 이후 특히 자연 풍경에 붉은 저녁
노을이 유행하게 되었다. 그러나 평범한 자연의 묘사에서 주홍은 역시 운명적으로 작품의 격
을 하향 조준하게 만드는 주범이 될 수밖에 없다.

김성근, 「해금강의 파도」(부분), 1994, 조선화

작품분석 VI 허점은 어디에 있으며 무엇이 문제인가

그림 A

그림 B

두 가지를 지적한다.

· 앞에서 '장엄과 숭고미가 흐른다'며 최대의 찬사를 했다. 그런데 그림 A에 표시한 왼쪽 아래 강물에 띄운 돛단배 두 척은 이 찬사를 무색하게 만들고 있다. 돛단배는 불필요한 치기稚氣며 옥에 티다.

· 그림 B에 표시한, 제철소에서 새어 나오는 푸른 연기와 아래쪽 강변에 돋아난 억새 같은 흰 풀의 처리가 조선화의 아름다움을 앗는다. 조선화는 투명*을 위주로 불투명을 제한적으로 사용해야 하는 재료상의 한계를 지니고 있다. 이 한계성이 조선화(일반 동양화를 포함)의 단점인 동시에 장점이다.

불투명이 지나쳐 물감이 너무 두터우면 갈라지는 문제가 생기기도 한다. 또한 동양화의 특성인 '물의 담백성'을 잃기 쉽다. 푸른 연기와 흰 풀은 불투명 아크릴릭 색감 혹은 석채로 보인다. 아크릴릭이 두터우면 동양화 안료의 무광 투명성이 주는 느낌과는 다른 번들거림과 투박함이 경계 대상으로 떠오를 수 있다. 이 부분에서 작업과정의 치밀함과 투명색채의 테크닉상 심화가 한층 더 요구된다.

* 동양화 물감의 투명성은 담채淡彩로 대변된다. 글자 그대로 엷게 칠한 동양화를 말하는데, 채색이 짙게 들어갈 수도 있다. 조선화는 담채다. 색을 짙게 사용하는 선우영의 산수화는 진채眞彩라 부른다. 담채의 특징은 물감이 표면에 스며들어 두껍지 않은 것이 특징이다. 이와 반대되는 개념으로 불투명성을 나타내는 석채石彩를 들 수 있다. 암채巖彩라고도 부르는 이 재료는 한국에서는 민화, 탱화 등에서 널리 사용되어 왔지만, 회화에서는 천경자에 의해 널리 알려졌고 그는 이 재료를 실험적으로 사용한 이 분야의 선구자였다. 민화, 탱화에서의 암채 사용은 주로 원색 강조를 위해 사용되지만 물감의 층이 얇다. 반면 천경자의 경우는 암채와 아교로 두꺼운 층을 이루는 특이한 화풍을 이뤘기에 전통적 동양화의 영역을 벗어났다고 볼 수 있다.

1973년 이전의 주제화 분석 I 「무장획득을 위하여」

「강선의 저녁노을」이 인물을 등장시키지 않은 채 사회주의 이념을 표현한 대표적인 주제화였음을 살펴보았다. 이제부터 주제화의 핵심 구성요소인 인물이 들어간 조선화를 분석하고자 한다. 인물이 들어간 대표 작품들을 열거하면 다음과 같다.

1958년 「고성 인민들의 전선원호」(정종여)
1961년 「간석지 개간」(리률선)
1966년 「락동강 할아버지」(리창), **「남강마을의 녀성들」**(김의관)
1968년 「무장획득을 위하여」(조정만), **「용해공」**(최계근)
1970년 「기통수」(황병호), **「진격의 나루터」**(김용권), **「로흑산의 용사들」**(리완선)

물론 위 작품들 외에도 조선화로 창작된 작품성이 충실한 주제화가 상당수 있다. 그중 위에서 열거한 작품들은 조선화의 맛이 가장 많이 살아 있는 1973년 이전의 주제화들이다. 이 중 작품성이 독특한 1968~70년 사이의 작품을 먼저 분석하고, 뒤에 **「부탁을 남기고」**(1977)와 **「지난날의 용해공들」**(1980), **「보위자들」**(2005) 등을 소개하겠다.

위에 언급한 작품 중 조선화의 융성기인 1960년대 말부터 최근까지, 약 50년 사이의 문제작을 골라 분석한다. 작품 선정은 가급적 외부에 공개된 횟수가 적거나 거의 알려지지 않은 작품을 위주로 한다. 근접 촬영한 자료가 많아 작품 분석에서 붓 터치나 기타 디테일을 설명하는데 도움이 되었다.

그 · ^다 ^같 만 _것
러나 총은 이미 발사되었고 들_흔 ·
총구를 떠난 총알이 눈 속을 뚫고 허공을 가르고 있다.
함에도 그림은 여전히 정적 속에 묻혀 있다. 깊이 내려 앉은 적막이 작품을 한 편의 시로 만들고 있다.

조정만, 「무장획득을 위하여」, 1968, 조선화, 101x226cm, 평양 조선미술박물관 소장

「강선의 저녁노을」에서와 마찬가지로 이 작품에서도 강한 대각선 설정을 어렵잖게 만날 수 있다. A(두 사람의 눈과 눈), B(뗏목의 기욺), C(파도의 각도).

주운동감의 강한 A, B, C 대각선 설정은 작품의 역동성과 활력을 부각시키지만, 그림이 왼쪽으로 기운 듯해 균형감을 잃기 쉽다. 여기에 제동을 걸 대항 운동감의 설정으로 작품의 균형을 잡는다. 총부리가 향한 방향이 그 역할을 한다.

화면 삼등분은 작품 전체의 안정감과 장엄함을 설정하는 큰 역할을 한다. 화가는 이런 은밀한 장치를 늘 염두에 두고 작업한다. 많은 습작괴 시행착오를 거쳐 역작 한 점이 비로소 탄생한다.

이 작품의 또 다른 재미는 보이지 않는 적의 설정이다. 상황으로 짐작건대, 임무 완수 후 탈출하고 있다. 눈발 속에서 파도를 헤치는 엄 숙 함 이 적 막 속에 흐 른 다.

을
· 적 정 이성총 의 발 한 가 선 · · ·
· · · · · 디 어

1973년 이전의 주제화 분석 II 「기통수」

황병호, 「기통수」, 1970, 조선화, 123x203cm, 평양 조선미술박물관 소장

'기통수機通手'란 전령傳令, 즉 연락병이다. 기밀통신을 황급히 전달하는 포화 속의 장면을 이보다 더 리얼하고 스릴 있게 설정할 수 없을 정도로 긴박감을 최고조로 설정했다. 1970년대 조선화 융성기의 대표작 중 하나다. 탄탄한 데생력과 가슴 조이는 긴장감을 표현한 작품 중에서 단연 돋보이는 작품이다. 훗날 판화가로 이름을 날렸던 황병호의 초기 조선화다.

구도는 직선 원근법linear perspective의 전형이다. 르네상스 시기에 개발된 이 원근법은 먼 거리감을 설정하는 데 가장 용이한 시각적 도구다. 소실점(v)을 향해 배치한 가상선의 각도가 많이 벌어질수록 속도감이 배가된다.

위 작품 구도는 소실점을 작품에 근접한 곳에 설정하여 먼 거리를 단축하여 보여줌으로써 속도감의 극대를 추구한 예다.

황병호의 「기통수」는 조선 미술의 회화적戱化的 요소가 두드러진 작품이다.

쉬르리얼리즘의 세계로 관객을 몰고 간다. 현실에서 가상의 초현실로 훌쩍 뛴다. 위험성이 도사린다. 초현실의 세계를 천진하게 표현하게 되면 만화로 전락할 수 있는 함정을 스스로 파게 되는 위험이 존재한다.

나는 이 작품이 넌져주는 희회성, 즉 눈이 재미를 느끼게 하는 강력한 연극성에 점수를 준다. 그러나 만화의 세계와 초현실 예술작품의 영역을 두고 볼 때, 이 작품은 만화 쪽으로 기울기에 차라리 선전화로 보는 게 더 무난하다. 하지만 1970년도에 동양화로 이런 우수한 만화를 창작한 나라는 동아시아 3국 어디에도 없었다.

1973년 이전의 주제화 분석 III「진격의 나루터」

김용권, 「진격의 나루터」, 1970, 조선화, 113x218cm, 평양 조선미술박물관 소장

1971년 2월 23일 제11차 국가미술전람회에서 수상하여 조선미술박물관에
국보로 소장된 작품이지만, 작가의 서명이나 낙관이 없는 점이 특이하다.

도하작전渡河作戰을 벌이는 주역인 감시원 완장을 두른 여성과 인민 병사의 얼굴 표정을 보
라. 이들은 급박한 상황의 주역이 아닌 듯 보인다. 포탄이 주위에 떨어지고 있다. 당황과 불
안의 심리가 얼굴에 표현되어야 상황에 더 맞을 것인데, 이 두 사람에겐 그런 기색이 보이지
않는다. 어느 상공에 시선의 초점을 맞추고 있는가. 서로 낯선 청춘남녀의 수줍음인가. 그렇
게 보이진 않는다.
전쟁과 혁명이라는 한정된 주제 속에서도 서정성과 인간 내면의 숭고성을 표출하고자 하는
조선 미술, 특히 조선 주제화의 특징 중 하나다. 이 특징은 1960~70년대에 강하게 나타나
고 있다.

「진격의 나루터」의 구도를 미학 측면에서 분석하고자 한다.
시각예술에서 구도는 작품성을 받쳐주는 뼈대 역할을 하기에 언제나 중요한 구성요소다.

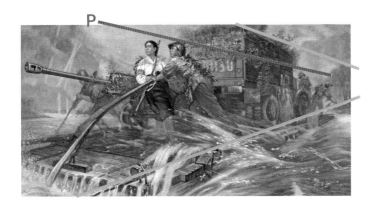

이 작품도 직선 원근법을 주축으로 거리의 급격한 단축에 따른 속도감을 유발한다. 속도감은 긴장감을 동시에 수반한다. 고속으로 질주하는 차 속에서 긴장하게 되듯, **P**의 설정(인물끼리의 연결)으로 그 힘이 배가되고 있다. 물론 미술작품에서의 속도감은 어디까지나 시각적인 효과다.

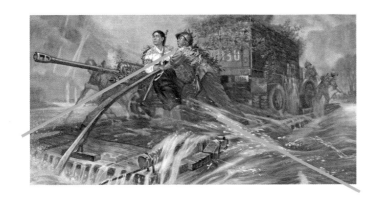

이 작품은 대항 운동감을 보다 더 역동적으로 설정하고 있다. 덮치는 파도와 노 젓는 방향은 강력한 대항마 역할을 한다.

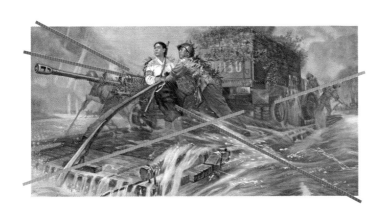

그뿐만이 아니다. 덮치는 파도의 방향은 보기 드물게 X자 구도를 구축하게끔 설정되었다. 이런 구도는 무척 클래식하다. 고전 명작 중에서 이러한 구도를 가진 작품이 수도 없이 많다. 구도로서는 거의 완벽함을 이루고 있다.

주제화의 특이한 감성을 살펴본다

> 주제화에서 발현된 총체적인 감정의 결정체는 **초연**超然이다.
> 초연이 있음으로 작품은 희화성에도 불구하고 **숭고함**을 잉태하게 된다.

현대인들이 과거를 회상하며 '우리가 잃어버린 것들'에 대해 가끔 반추하는 경우가 있는데, 현대의 조선화를 관찰하면 이런 반추가 무척 적절하게 느껴진다. 조선화에서 1960~70년대에 특히나 강하게 어필하는 감성이 바로 초연과 숭고함이다. 「진격의 나루터」는 그 감성을 나타낸 대표적 케이스에 해당한다. 현대 조선화에서는 이 감성이 희박해지고 있거나 아예 상실되었다.

이 시기의 주제화는 **비장·결연·희화**悲壯·決然·戲化를 인물의 표정을 통해 드러낸다. 조선 미술작가들이 작품에 도입하는 감정 승화의 한 방법이다. 이런 감정은 작품 전체가 설정한 상황, 이를테면 역경이나 고난 등의 상황과 일치하지 않게 전개된다. 조선의 주제화를 깊이 들여다보면, 역경이나 고난을 헤쳐나가는 과정에 그 상황과 부합되지 않는 인간 감정을 표현한 작품이 많다. 역경을 만났을 때 초조·불안·공포 등의 감정이 동반되어야 그 상황을 좀 더 극적으로 설명할 수 있을 것인데, 그렇게 표현하지 않는다. 오히려 묵묵하게 고난을 극복해가는 초탈·인고의 승화된 모습이 많은 주제화 작품에 등장함을 알 수 있다.

공화국이 척박한 환경에서 오랫동안 버텨낼 수 있었던 것은 무형의 버팀 에너지가 있었기 때문이다. 그것은 인민 개개인의 가슴속에 지금도 타고 있는 **지조와 자존**[*]이라는 불꽃이다. 주제화에서 자주 접하는 근엄함은 일상의 인간 자존이 예술작품에 발현된 예증이다. 이 인간 자존은 그것마저 저버린다면 더 이상 생존의 의미가 없는 최후의 보루다. 공화국 외부의 인간 자존은 공화국의 그것에 비하면 사치에 불과할 것이다.

여기서 조심스럽게 파악해야 할 한 가지 과제가 있다.

- 역경을 거치면서 나타나는 승화된 인간 감정의 표현
- 농민과 노동자들이 노동의 현장에서 희열하는 모습

위 두 모습에 어떤 차이가 있는가 하는 문제이다. 두 상황 모두 초현실적이다. 정확히 말하면 전자는 초현실적이고 후자는 비현실적이다. 둘 다 현실에 상식적으로 반응하지 않고 있다는 점에서는 같다.

노동의 고단함에도 불구하고 농민과 노동자들이 한결같이 웃고 있는 조선의 그림들. 이런 비현실적인 요소 때문에 프로파간다로 불린다. 진실이 결여된 선전화. 현실을 직시하여 표현하지 않고 미화하기 때문이다. 이 문제는 사회주의 사실주의 미술이 안고 있는 치명적인 결함인 동시에 역설적으로 매력이기도 하다.

여기서 한 가지 주목해야 할 요소가 있다. 조선의 비현실적 선전적 표현은 문화혁명 시절의 중국이나 구소련의 사회주의 사실주의 미술의 표현과는 문화적 바탕이 다르다는 점이다. 바로 앞에서 언급한 조선의 자존이라는 문화적 요소다.

조선에는 아직도 유교의 원모습이 그대로 살아 있다. 봉건주의를 타파하고자 한 사회주의 혁명의 기치를 생각한다면 역설적인 문화적 요소다. '사회주의 교양'으로 불리는 조선 사람들의 예절은 남의 시선을 지나치게 의식한다. 미술에도 이런 의식이 반영되고 있다. 유교 발생지인 중국의 미술에도 나타나지 않는 유교적 감성은 척박한 생존의 현장에서 형성된 자존감과 함께 미묘한 인간 정서의 깊이를 표출하고 있다. 조선화의 가장 두드러진 특성 중 하나다.

[*] **조선의 자존**: 내부적으로는 고난을 버티고 인간적 존엄을 지키는 에너지 역할을 하고 있지만 대외적으로는 자연스럽지 못한 양상으로 나타나기도 한다. 외교적인 상황에서 공화국이 소위 '생떼' '생트집' '고집불통' 등으로 대변되는 국제적 이단아로 낙인이 찍히게 된 바탕이 바로 체제적 폐쇄와 더불어 '자존'에 대한 일방통행적 주장 때문이다. 현명한 외교는 쌍방이 서로를 이해하면서 자국의 이익을 챙겨야 하는데 공화국은 외부를 너무 차단해 왔고 외부는 공화국 문화에 아주 무지하다.

1973년 이전의 주제화 분석 IV 「로흑산의 용사들」

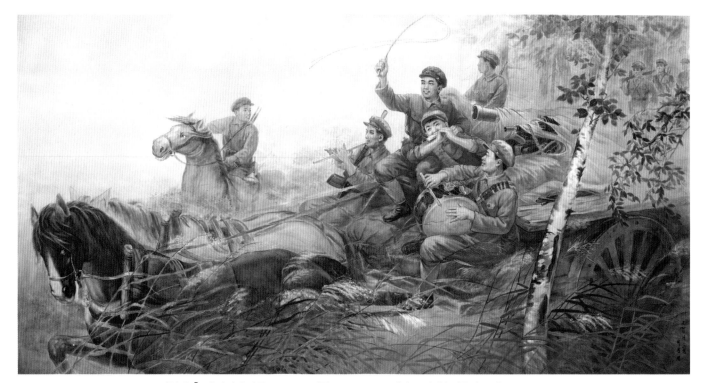

리완선, 「로흑산의 용사들」, 1970, 조선화, 121x230cm, 평양 조선미술박물관 소장

「로흑산의 용사들」은 「진격의 나루터」와 마찬가지로 1971년 2월 23일 제11차 국가미술전
람회에서 수상하여 조선미술박물관에 국보로 소장된 작품이다.

굳이 구도를 분석하지 않아도 왼편의 말 두 필에서 오른편 위쪽으로 향하는 대각선 구도의
역동성을 느낄 수 있으리라.

이 작품이 지닌 핵심 요소는 희화戱化다. 현상을 코믹하게 터치하고 있다. 1935년 로흑산* 전
투에서 박격포와 기관총, 보총을 노획해 실은 항일유격대의 유흥 장면이다. 그것도 달리는
마차 위에서. 얼마나 쉬르리얼한가. 강한 연극성이 판을 짜고 있다. 조선의 주제화에 등장하
는 희화성은 초현실이면서 참현실이다.

* **로흑산老黑山**: 러시아 국경선에 가까운 흑룡강성 동녕현의 지세가 험한 산.

살바도르 달리와 조선화의 초현실의 현실

살바도르 달리Salvador Dali의 초현실 세계와 조선화의 초현실 표현은 상당히 거리가 있다. 달리의 초현실은 꿈속에서나 가능한 이미지를 사실적 필치로 그린 세계이지만, 공화국 조선화의 초현실은 현실의 이미지를 극화劇化시킨 케이스이다. 현실의 극화는 일상에서 가능은 하지만 거의 발생하지 않을 것 같은 상황의 연출을 말한다. 달리의 경우는 일상에서 결코 발생할 수 없는 상황의 사실적 표현이다.

따라서 달리의 그림은 현실과 괴리가 있지만, 조선의 초현실은 현실과의 합일점을 모색한다. 전자는 가공의 세계에 대한 판타지를 중시하고 후자는 인간 세계의 스토리텔링에 중점을 둔다. 조선의 초현실적 세계는 조선화가 사실주의적 표현을 극치까지 발전시키는 과정에서 체제를 공고히 하기 위한 현실 미화現實 美化와 오랫동안 외부세계로부터의 폐쇄 단절에서 비롯되었다. 단절은 고립을 낳았고 고립은 외로운 상상력을 불러왔다.
이 상상력은 현실에서의 이상향의 표현이기도 하다.

「로흑산의 용사들」(부분)

쉬르리얼리즘의 희화성을 떠나 두 가지 면에서 이 작품의 재미를 챙길 만하다. 앞으로 나아가는 말의 눈동자를 보라. 눈빛은 이 작품을 감상하는 당신을 향하고 있다. 무대 위의 배우가 관객과 대화를 시도하듯 깊고도 강렬한 눈길을 던지고 있다. 말의 눈동자가 감상자를 향해 맞춰져 있는 보기 드문 연출, 주제화의 한 특징으로 많은 작품에서 발견된다.

그다음 주목할 요소는 군상의 어우러짐이다. 회화에 등장하는 군중은 어떤 하나의 목적을 향해 같은 행동이나 움직임을 보이는 특징이 있다. 화가는 등장인물 대부분을 하나씩 개별적으로 스케치한 다음, 개개의 인물을 군중의 구성요소로 화폭에 배치하여 작품을 만든다. 이 과정은 주로 화가의 상상력으로 이루어지는데, 개별적으로 만든 스케치를 하나의 목적으로 한 장소에 묶으려는 과정에서 등장인물들 간의 유대관계가 부자연스러운 경우가 생길 수 있다.

여기서, 한반도가 이념의 갈등 속에서 부대끼던 1940년대 말 즈음, 해방의 추억을 떠올려 그린 이쾌대의 「군상 I -해방고지」(1948)를 언급할 필요가 있다.

남에서 이쾌대로 태어나 북에서 리쾌대로 생을 마감한 화가

이쾌대, 「군상 I -해방고지」, 1948, 캔버스에 유화, 181X222.5cm, 개인 소장 (사진 제공 국립현대미술관)

이쾌대의 군중화

이쾌대는 대단히 매력적인 작품을 창작한 한국 근대미술사에서 빼어난 작가다. 한국전쟁 당시 자진 월북으로 작품 세계의 연속선이 사라진 것은 한국 미술사의 대불행이다.

이쾌대는 당시 드문 군중화를 그려 주목받았다. 이쾌대의 군중화는 그가 활동한 시대 상황을 감안할 때 획기적이라 할 수 있다. 서구 혁명화의 영향을 받은 것으로밖에 추정할 수 없는 까닭은 등장인물의 반신 나체, 육감이 드러나는 여성의 의복, 남녀 간의 신체 접촉 등 1940년대 말~50년대의 한국 근대화에서는 유사한 궤적을 찾을 수 없기 때문이다.

그러나 어쩌면 이 추정은 불공정할지도 모른다. 이쾌대가 돌연 그만의 상상력으로 이런 군중화를 창작하지 못할 까닭 역시 없기 때문이다. 이 부분은 미술사가들에게 의탁한다.

「군상 I -해방고지」와 「로흑산의 용사들」의 인물상

이쾌대의 작품 「군상 I -해방고지」는 한국의 1950년 이전 작품에서는 찾아볼 수 없는 장중함을 지닌 군상화이다. 한 가지 아쉬운 점은, 군중 속 개개인의 관계가 상호 유대감이 느껴지지 않아 어색하다는 것이다. 같이 붙어 있지만 개체는 분리되어 각자 유영하는 느낌이다.

그러나 「로흑산의 용사들」은 조선을 벗어난 외국의 군중화에서 통상 느껴지는 인물 간의 괴리감이 거의 나타나지 않는다. 물론 조선의 군중화라고 다 그런 것은 아니다. 하지만 군중화가 60년 넘게 조선 미술 작품의 주류로 자리 잡게 되면서 조선의 군중화는 인물 상호 간 상당히 자연스러운 유대감을 성취하게 되었다. 조선 주제화의 장점 중 하나가 뛰어난 스토리텔링인데, 그것은 전체 작품에서 인물 간의 상호 호흡을 일체감 있게 융화시키는 그들만의 능력에서 비롯한다.

유화의 인물 묘사에서 면과 선

2016년 덕수궁 석조전에서는 <거장 이쾌대> 전이 열렸다. 그의 진면목을 파악할 수 있는 좋은 전시였다.

이쾌대 회화의 매력은 테크닉의 아이러니에서 비롯된다. 그의 유화는 인물 묘사에서 그만의 독특성이 돋보이는데, 이는 이쾌대가 선묘를 강조했기 때문이다. 회화에서 선의 형태가 뚜렷이 도드라지면 신선미가 살아난다.

그러나 회화가 드로잉을 압도할 수 있는 것은 바로 드로잉에서 강조되는 '선'을 최대한 흡수하여 '면'으로 만들기 때문이다. 이 특징은 다빈치, 카라바조, 렘브란트를 거치는 거장의 회화에서두 나타나듯 서구 회화에서 암묵의 규칙으로 이어졌다. 현대 인물 회화의 거대한 산을 이룩한 영국의 루시언 프로이드Lucian Freud(1922~2011)의 작품에서는 면이 붓 터치로 분리되면서도 오히려 면의 강조가 역력하다.

회화에서 면에 100% 의존하지 않고 선묘를 살릴 경우 회화성은 떨어지는 반면 신선한 매력이 살아난다. 20세기 미국의 앨리스 닐Alice Neel(1900~1984)의 회화와 마찬가지로 이쾌대는 선묘를 강하게 화면에 남겨둠으로써 드로잉의 참신성이 공존하는 회화 작품을 만들었다. 그러나 앨리스 닐과 이쾌대는 '정통'의 묵직한 중후함에서는 멀어진 느낌이다. 정통과 전통은 비슷하면서도 다르다. 예술에서 전통은 파괴할 만한 체계다. 정통은 많은 부분 과학이 스며든 세월을 간직한 면모가 있기에 파괴보다는 진화, 발전을 꾀하는 편이 현명하게 보인다. 서구 회화는 철저히 과학에 바탕을 두는 그들의 의식구조에서 발전했다. 그러기에 600년이 흐른 오늘에도 그 정통성을 부정하기 어렵다.

1970년 후반의 주제화「부탁을 남기고」와 소결小結

박룡삼,「부탁을 남기고」, 1977, 조선화, 125x168cm, 평양 조선미술박물관 소장

주인공은 훈장과 메달을 가슴에 단 군인. 대전차 수류탄을 들고 있다. 이미 머리엔 상처를 입었고 왼팔마저 다친 상태다. 그래도 기어이 결단을 내리고 확연한 의지로 따라오며 말리는 나이 어린 여군을 밀친다. 이들 뒤엔 올망졸망 아이들이 다섯이나 보트에 탄 채 울부짖고 있다. 뒤쪽 계곡물은 연신 떨어지는 포탄으로 물기둥을 만들고 있다. 영화의 스틸 컷을 연상시키는 강력한 최루성 신파의 한 장면이다.

신파, 즉 작품 전체에 밴 승화되지 않은 서정성이 내레이션을 직접적으로 전달할 만큼 물씬하다. 원초적 서정성 중시는 조선의 예술이 생경한 로맨티시즘에 기반한 것임을 보여준다. 이 점은 인민의 감성에 호소해야 하는 예술의 기본 임무와도 상통한다.

「부탁을 남기고」(부분. 표정의 디테일 캡처)

이 작품의 진실성은 많은 조선화 걸작에서 나타나는 인물 표정의 리얼함에서 찾을 수 있다. 목숨을 각오한 병사의 결연함과 이를 말리는 여군의 애절함을 절실히 전해주는 표정의 캡처는 조선화가 성취한 쾌거다. 모든 동작에서 실제 모델을 세워 철저하게 현장감을 포착하는 것이 조선 미술 제작과정의 근간임을 염두에 둔다면, 사진을 사용하지 않았던 1970년대 상황에서 조선 화가들의 절박함과 형상의 정확성은 간과할 수 없는 요소다.

1970년대 주제화에 대한 소결小結

- 조선화로 제작된 1970년대의 주제화는 멜로드라마적 요소를 풍부하게 품고 있다.
- 외부 미술과는 무척 다르다. 구소련, 중국의 사회주의 미술과도 거리를 두고 있다.
- 동양화 기법상 실험성이 단연 돋보인다.
- 제한된 주제 속에서도 주제화에 드러난 아이디어와 창의성은 결코 외면할 수 없는 요소다.
- 이 시기 조선 미술은 신파적 요소를 굳이 숨기지 않은 채 비장감과 쉬르리얼리즘의 긴장감을 놓치지 않고 있다.

한 가지 근본적인 질문을 던지고 싶다.

조선화 「기통수」에서 보여준 상상력과 일반적으로 일컫는 예술작품에서의 상상력에는 차이가 있는가. 있다면 어떤 차이인가. 그리고, 상이점을 발견한다면 그래서 무엇이 문제인가.
위의 질문은 아래 질문들로 연결이 될 수 있다.

과연 사회주의 국가에서 진정한 의미의 미술이 존재하는가?
'예술을 위한 예술' '자유분방한 표현' '예술가의 무제한 자유의지로 창조된 예술' 이런 개념에 우리는 익숙하다. 평양에도 그런 미술이 존재하는가?

이 질문들은 내가 미국에서 조선 미술을 강연할 때 청중에게서 수없이 받은 질문이다. 나는 이렇게 대답한다.
"Of course not!"

그러면서 나는 또 이런 주석을 붙인다.
조선의 내부 상황이 외부 세계의 상황과 비슷한 여건이 형성될 수 없기에 그 상황을 있는 그대로 수용하는 폭넓은 인식을 지성이라 부를 수 있고, 예술에 관해서도 같은 인식이 적용돼야 공정하다고 본다. 모든 사물을 있는 그대로 바라본다면 사물의 고유미를 발견할 수 있다.

이 내재적 접근의 핵심은 이렇게 귀결될 수 있다.

조선에는 우리가 알고 있는 미술과는 다른 미술이 존재한다.
그리고 그 미술은 묘미가 있다.

Of course not!

사회주의 국가에서 진정한 의미의 예술이 존재할 수 있는가?

여기서 예술의 상상력이 펼쳐질 수 있는 환경에 대해 생각해 보자.

상상력의 바탕은 자유의지다. 자유의지는 그것을 가능케 해주는 환경이 우선 전제되어야 한다. 그런 환경으로부터 경험을 통해 상상력을 인큐베이팅할 수 있다. 인간의 인지 능력이 시작되는 유아기부터 성장기, 성숙기를 거치는 동안 인지 능력과 경험은 기하급수적으로 늘어난다. 외국 여행, 영화, 문학작품 등은 인지 범위를 탈국지적으로 넓히는 데 도움을 준다. 심리적으로는 꿈을 통해서 무의식의 세계에 접근할 수 있다. 꿈 역시 현실 경험과 대부분 밀접하다. 이런 모든 경험과 무의식 세계의 접촉을 모태로 인간은 상상력을 발휘할 수 있다.

범위를 극단적으로 좁힌 케이스로 위의 상황을 대입한 두 작가의 경우를 보자.

케이스 A

앞에서 언급한 환경을 거의 모두 경험한 A라는 화가가 현재 미국에 살고 있다.

케이스 B

앞에서 언급한 환경을 거의 경험하지 못했거나 극히 제한적인 범위만 경험한 B라는 화가가 현재 조선에 살고 있다.

상상력 발현을 전제로 비교한다면, 케이스 A와 케이스 B는 서로 비교 대상이 될 수 없다. 조선 화가 B를 향해 "당신은 어찌하여 미국 화가 A와 같은 상상을 하지 못하는가?" 하고 묻는다면 그것은 정당하지도 않을뿐더러 매우 비지성적이다. 다시 말해, 조선 화가 B는 미국 화가 A와 같은 상상력을 배양할 수 있는 환경에 놓여 있지 않기에 결론적으로 그런 상상력을 발현할 수 없다. 그렇다면 다음과 같은 질문에 대한 역질문이 다시 가능하다.

'예술을 위한 예술' '자유분방한 표현' '예술가의 무제한 자유의지로 창조된 예술' 이런 개념에 우리는 익숙하다. 평양에도 그런 미술이 존재하는가? 라는 질문을 지속적으로 하는 이유는 무엇인가?

그것은 아마도 아래 세 가지 이유 중 하나 때문이라고 볼 수 있다.

1. 조선 화가 B가 활동하는 사회 상황을 대충은 감지하고 있지만 현실감 있게 다가오지 않기 때문일 것이다.
2. 질문자는 미국 화가 A의 상황에 너무 익숙해 다른 상황을 상상하기 어렵기 때문일 것이다.
3. 조선 사회를 미숙한 사회, 발전되어야 하는 저성숙 사회로 보는 견해를 바탕으로 수준 높고 자유스러운 외부의 환경을 불어넣어 발전시키고자 하는 시각으로 접근하기 때문일 것이다.[1]
(또는 모두 다 때문일 수 있다.)[2]

[1] 이런 견해를 조선 내부에서는 '제국주의적 견해'로 간주한다. 다른 사회를 있는 그대로 인정하지 않고 우월감으로 접근하는 태도를 조선에서는 경멸하고 경계한다.

[2] 지난 6년 동안 공화국 미술에 관한 강연을 미국의 여러 대학과 문화센터에서 해오면서 만난 사람들의 99%가 1, 2의 범주에 속했다. 인식이 부족한 그들을 탓할 수는 없다. 조선의 미술을 제대로 접할 수 있는 채널이 없었고, 소개해주는 전문학자도 없었기 때문이다. 그러나 무엇보다도 가장 큰 이유는 조선의 폐쇄성이 그 원인이다.

초두에 던진 나의 질문으로 다시 돌아가 보자.

조선 화가와 외부 화가의 상상력 차이가 분명 존재한다는 것을 조선 화가들이 처한 환경을 통해서 알아차릴 수 있게 되었다고 가정하자.
그렇다면 그 상상력의 상이점 때문에 우리 인식에 무슨 문제가 생길 수 있는가?

아무 문제도 발생하지 않는다, 지성인이라면. 외부인들이 조선의 특수 환경을 이해하기만 한다면 문제는 있을 수 없다. 이해한다면, 조선은 다른 상황 속에 놓여 있다는 것을 알게 될 것이다. 그렇게 된다면 그 후엔 그 다름을 즐기면 된다.

조선의 조선화, 특히 주제화의 기막힌 초현실은 어쩌면 무대에 올려진 지구상의 마지막* 천진한 연극인지도 모른다. 엔조이!

다행히 나는 화가 B가 처한 특수 상황을 고려할 적지 않은 기회를 가지게 되었고 그 결과 좀 더 공정한 시각으로 작품을 고찰할 수 있는 인식을 증폭시키게 되었다.
아울러 이런 경험이 작품의 진실한 성정을 만나는 데 도움이 되었음을 밝힌다.
이 모든 과정에 나 자신이 화가라는 전문성이 크게 기여했다.

주제화의 기막힌
초현실의 연극 무대!
엔조이!

* 지구상에서 펼쳐지는 마지막 연극 무대. 지구에서 **사회주의 사실주의 미술**은 이제 여기 밖에 없다. 혹시나 하고 쿠바에 가 보았지만, 하바나에도 사회주의 사실주의 미술은 존재하지 않았다. 이 문제는 조선 주제화의 컬렉션 문제와 직결될 수도 있다. 집필 중인 다음 책에서 다룰 것이다.

조선화와
로맨티시즘의
랑데부

조선의
주제화는
로맨티시즘을
탐닉하는가

조선의 주제화가 서정성에 기반을 둔 낭만주의Romanticism적 감성—비록 그것이 날것같이 비린 기가 서리긴 했어도—을 다분히 지니고 있음을 앞서 보았다. 조선화의 미학 구조를 분석하는 과정에서 발견한 주요 특징이다. 19세기 유럽의 문학, 음악, 미술의 흐름인 낭만주의를 동아시아의 작은 나라 조선의 주제화에 대입해 연관된 특성을 비교분석하는 일은 위험하면서도 흥미롭다. 하지만 위험보다는 단연코 진지한 흥미가 앞서는 작업이기에 분석 시도에 가치를 부여한다.

낭만주의를 19세기 유럽의 예술 흐름이라고 정의했을 때, 이 정의를 (공화국 미술을 제외한) 21세기 예술에 대입시키려 한다면 그 시도 자체가 성립되기 어렵다. 첫째, 지나간 시기의 예술 흐름은 예외 없이 다수의 예술가가 동승한 운동이다. 현대는 다수의 결집이라는 의식을 태생적으로 거부한다. 개개인의 예술적 다양성을 우선시하기 때문이다. 둘째, 낭만주의의 특징 중 가장 두드러진 점은 미학적 경험에서 감정을 기본 확증 요소로 삼고 있다는 것이다. 다시 말해 감정 이입과 표현 대상의 장엄·숭고성sublimity을 증폭시켜 표현하려는 경향이 낭만주의 작품을 주도한다.

그런데 21세기 미술의 특징 중 하나는 감정을 작업 과정에서 제거하려는 의도가 뚜렷하다는 점이다. 따라서 장엄성은 동시대 미술의 테마가 될 만한 매력적인 소재가 아닌 듯하다.* 냉정, 비정, 저속, 비도덕, 조소, 무관심, 단순 패러디 등 다양한 주제로, 그리고 대부분은 정서의 깊이보다는 문화 양상의 반영, 비꼼 등이 우선시되는 동시대 미술에서 장엄과 숭고는 너무 무거운 주제로 보인다. 로맨티시즘이 탐구하는 또 다른 한 요소는 과거 역사의 모티브 설정이다.

즉, 역사의 미술적 재해석이다. 대표적인 예로 제리코Theodore Gericault의 「메두사호의 뗏목」(1819), 프랑스 군대의 만행을 그린 고야Francisco Goya의 「1808년 5월 3일의 처형」(1814), 들라크루아Eugene Delacroix의 「민중을 이끄는 자유의 여신」(1830) 등을 들 수 있다.

* 독일 작가 안젤름 키퍼Anselm Kiefer의 작품을 예외로 들 수 있다. 그는 지나간 과거 역사에 대한 검은 에너지를 장엄미로 승화시키고 있다. 현대 미술 작가 중 키퍼와 같은 작업을 하는 작가는 만나기 어렵다. 어쩌면 키퍼의 작업은 너무 장중하고 무거워 회피하고 싶을 것이다. 현대는 달콤한 가벼움과 냉정한 거리둠의 유혹에 휩싸여 있다. 현대인의 생활상이기도 하다. 그러기에 키퍼의 작업은 현대에서 좀처럼 경험하기 어려운 심연의 깊은 어둠에서 울려 나오는 절규 같은 느낌을 준다. 인간성에 대한 성찰과 회한의 절규. 유럽 문화의 DNA가 그의 의식 속에서 연결되고 있음을 본다. 예술이 랩rap 뮤직의 스쳐 지나가는 속도감을 타고 흐르는 '가벼운' 동시대에서 키퍼는 인간성 본연의 깊은 우물을 향해 소리치고 또 되돌아오는 음향을 음미하게끔 만들어주는 정신 구도의 시각적 순례자다.

한반도의 남쪽 한국에는 낭만주의가 없었는가

한반도 미술사의 개요를 조명할 때 남쪽의 근현대 한국 미술에서는 로맨티시즘의 흔적이 전혀 없었던 것일까. 근대를 볼 때, 서구 미니멀리즘의 영향이 1960년대부터 한국에도 미치기 시작하여 한국적 모노크롬화인 단색화 운동을 일으켰다. 그러나 21세기 미술로 넘어오면 시대 특성상 작가 개개인의 개체화가 극명해 무리 지을 수 있는 미술 운동이 자리 잡을 만한 시대상 형성이 어렵게 되었다. 그 결과 21세기 미술에선 어떤 '-주의'가 자리 잡을 여지가 거의 없어 보인다.

1980년대도 마찬가지였는가? 약간 무리수를 둔다면 '민중미술'의 어떤 개념을 끌어올 수는 있다. 항거의 표상인 민중미술은 확연擴延시키면 역사화歷史畵다. 저항화이면서도 시대를 반영한 현대 역사화다.

유신 시대는 한국 역사에 긴 그림자를 드리운 어두운 흔적이다. 그 흔적의 가장 어두운 부분은 인권 말살이라는 암흑이었다. 1980년 5월 광주민주화운동이 민중미술의 촉발제 역할을 한 것이 사실이다. 하지만 그 이전에 이미 유신 독재정권의 계속된 시민 자유 억압과 인권 탄압에 대한 반감이 예술적으로 폭발하려는 미술의 움직임이 감지되고 있었다. 민중미술이 표방한 저항의 대상은 독재자와 독재세력뿐만 아니라 이를 방조했다고 믿어지는 미국, 특히 코카콜라로 대변되는 미국의 대중문화였다.

민중미술 작가들은 광주민주화운동의 핵심인 시민, 가지지 못한 자의 상징인 농민과 노동자를 등장시켜 때론 상징적으로, 대부분은 직설화법으로 표현했다. 저항해야 할 대상이 권좌에 있는 상황이었기에 민중미술은 급했고, 참여 작가에 가해지는 탄압으로 여유가 부족할 수밖에 없었다. 전체를 관망하기엔 사태가 숨 가빴고 격조 높은 예술로 승화시키기엔 사색의 기간이 짧았다. 그러나 짧고 숨찬 기간이었지만 민중미술의 성과를 폄하할 수는 없다.* 고야와 제리코의 역사화처럼 1980년대를 조명한 민중미술의 역사화적 요소와 역할은 결코 간과할 수 없다.

낭만주의 작품 중 역사 사건을 주제로 표현한 작품이 많았다는 점을 특징 중 하나라고 할 때, 한국 민중미술도 역사화의 특성을 지녔으니 로맨티시즘으로 분류할 수 있지 않을까. 그리고 민중미술의 저항 표현의 특성상 감정 표출이 강한 작품이 많았다는 점도 낭만주의 한 요소로 간주할 수 있지 않겠는가.

* 민중미술 작가 중 오윤의 작품이 빛났다. 대상의 과장, 압축, 상징 그리고 시각적인 힘의 표출과 구도에서 그는 숨 고르기를 할 줄 알았다. 그것은 그가 택한 표현 방법이 대부분 목판화라는 매체의 특성과 무관하지 않다. 목판화는 일본 목판화나 고려 불화 목판화에서 보이는 세밀한 선묘 표현보다는, 목판의 질박한 재질이라는 특성에선 차라리 선이 면의 대변자 역할을 한다. 이럴 경우 선은 면의 축소된 응집, 즉 투박성으로 나타나게 되고 오윤은 이 점에서 천재적 감각을 발휘했다. 작품에 정치인을 등장시켜 조롱의 대상으로 삼거나 미국 문화에 항거하는 표현으로 코카콜라를 등장시킨 작가들에 비하면 오윤의 판화는 상징성에서 빛나며, 투박하면서도 섬뜩한 해학성으로 혼돈 시기의 한국 시각 예술을 한 단계 업그레이드시켰다. 만약, 오윤의 작품에서 인간의 숭고미를 느낀다면 그를 낭만주의자로 불러도 무방할 것이다.

그러나 민중미술을 역사화로 볼 수도 있고 감정 표출이 격한 작품들도 있지만, 낭만주의 범주에 넣기에 적합한 결정 인자는 부족하다. 내재적 속성 인자인 서정성과 숭고성의 정제精製가 일반화되어 있지 않기 때문이다. 서정성과 숭고성의 부재는 민중미술이 의도적으로 확대 표현한 '저속함' '유치함' '촌스러움'의 시각도 큰 역할을 한다.*

결과적으로 한국 근·현대를 통틀어 로맨티시즘 미술의 존재는 찾을 수 없다.

한반도 북쪽 조선에선 왜 낭만주의가 가능한가

동시대 미술뿐만 아니라 근대 미술사를 아울러 고찰해도 세계 어느 국가의 미술도 20세기에 들어와 로맨티시즘이 미술 작품 곳곳에 묻어나는 예를 찾아보기 어렵다.

너무도 뜻밖에도, 한반도 북쪽 조선 미술은 유럽의 로맨티시즘 요소를 다분히 지니고 있다. 하지만 이는 역사적 로맨티시즘의 맥락과는 하등 연결고리를 만들 수 없다. 강도 높은 이념적 주제를 담은 작품에서 서정성과 낭만성의 내재는 조선 미술의 경이로운 반전이다.

살육이 묵인되고, 합법적으로 자행되는 행위가 전쟁이다. 전쟁화는 통상 살벌함과 아비규환, 전투의 격렬함과 승전의 통렬 등이 주제로 설정된다. 이런 통상의 구조를 벗어나 서정성과 숭고미를 전쟁화에 표현한 조선화와 같은 작품은 동서를 막론하고 찾기 어렵다.

「진격의 나루터」(부분)

「부탁을 남기고」(부분)

* 한국 민중미술이 거세게 물결치기 전인 1960~70년대에 일련의 화가들의 주도하는 단색화 표현 방법이 있었다. 단색화는 2015~16년 들어 재조명받으며 세계 미술계에 파장을 몰고 왔다. 한국 미술 흐름이 국제 옥션에 부각되면서 작품 품귀현상까지 벌어졌다. 단색화에 관한 세계의 관심이 지속되리라고 보는 견해가 우세하지만 나는 그렇게 보지 않는다. 어찌 되었건 단색화가 추구하는 비서정성, 감정 이입의 배제는 로맨티시즘의 반대편에 위치한다. 일각에선 단색화의 비서정성에 반하여 일어난 움직임이 민중미술이라고 보는 견해도 있다. 단색화의 순수 예술지상주의를 반대하여 현실 참여의 기치를 내건 것이 민중미술(《미술본색》, 윤범모, 개마고원, 2002, p.148-149)이라고 보는 견해다.

선전화 《경애하는 **김정은**동지를 수반으로 하는 당중앙위원회를 목숨으로 사수하자!》 조원일

조원일, 선전화

조정만, 「무장획득을 위하여」(부분)

현재도 마찬가지지만 조선의 1970~80년대 주제화는 사회주의 이념을 농축하여 표현한다. 결과적으로 주제화는 선전성이 강한 내용을 담게 된다. 농축된 이념이 선전화와의 연결성을 쉽게 만드는 요소로 작용한다.[1]

그러나 모든 **주제화 = 선전화**라는 견해는 위험이 따른다. 조선 미술에서 출판화의 한 부분인 '선전화'는 따로 존재한다. 왼쪽 위 조원일 선전화가 한 예다.

조선 미술에서 의외의 요소로 등장하는 서정성과 숭고·장엄미는 순전히 그들만의 예술 감각과 내적 문화 양상에서 탄생했다. 여기엔 몇 가지 역설이 이를 뒷받침한다. 유교적 윤리감,[2] 도도한 자존감, 문학적 정취를 토양으로 70년 가까이 유지된 폐쇄성이 그 역설이다.

일찍 파악하지 못했을 따름이지 로맨티시즘은 면면히 이어져 오고 있는 조선 미술의 특징이며, 주제화가 선전화에 국한되기를 거부하는 문학적 대변자 역할을 하고 있다. 역설이 피어올린 기이한 꽃이다.

[1] 강도 높은 이념적 주제를 담은 작품을 주제화라 부를 때, 주제화에서 서정성과 숭고성의 발견은 하나의 희열이다. 조선의 주제화를 단순 선전화로 치부하는 시각은 언뜻 이해가 간다. 그러나 여기엔 두 가지 분명한 함정이 도사린다. 첫째는 조선 미술 전체를 파악하지 못한 결과, 초래되는 지적知的 무지의 함정이며, 둘째는 그러기에 가질 수 있는 선입견과 편견의 함정이다. 어느 함정이든 대상에 대한 공정한 시각을 견지할 수 없는 어두운 함몰이라는 네거티브한 매력에 빠지지 않도록 나 자신 늘 경계한다.

[2] 숭고·장엄미는 주로 대자연에서 느끼는 경외감이다. 사람에 국한해서는, 특히 얼굴 표정에서 숭고·장엄미는 있을 수 없는 감정으로 보인다. 그러나 인물이 처한 상황과 인물 표정을 동시에 고려하면 표현 가능한 감정 영역이기도 하다. 유교가 아직도 사회 전반을 지배하는 국가의 원형을 찾고자 한다면 유교의 태생지인 중국도 아니고 이제는 퇴색되어 낡은 유물이 된 듯한 한국도 아니다. 바로 조선이다. 그들이 타파하려 했던 봉건주의의 정신적 지주인 위엄, 자존, 체면의 세 덕목이 고스란히 보존되어 있는 사회가 조선이다. 표면에 두드러지게 드러나는 폐쇄성, 핵 위협, 가난과 같은 사회 정치 상황에 가려 잘 보이지 않을 뿐이다. 이 세 덕목이 조선화에서 장엄미로 표출되고 있으며, 1970년대에 이 경향이 특히 짙다.

신파와
서정은
현대성의
기피아
인가

20세기가 혁명과 격동의 시기였다면, 21세기는 환경과 지구 생명의 존멸을 심각하게 조명하는 성찰과 자제의 시기가 되어야 마땅하다. 과학과 인문에 관련된 21세기의 광폭, 세밀한 정보는 이 성찰에 도움이 될 것으로 보인다. 자본주의가 생산해낸 물질은 이제 인간이 다 소비할 수 없을 만큼 지나치다. 그런데도 새 물질은 거침없이 쏟아져 나오고 있다.

이런 상황을 염두에 두고, 또한 뜬금없이 신파를 생각하니 이런 질문들이 떠오른다. AI를 개발한 인간은 인간의 역할을 어느 정도까지 인공지능체에 맡길 것인가. 지적 호기심이 강한 인간은 인공지능체를 무한대로 발전시켜 그로 하여금 인류의 재난을 초래할 것인가. 화성에 탐사선을 성공적으로 보낸 인간이지만 지구상에 일어나는 엘니뇨 현상이나 허리케인에 대한 대책에는 속수무책이다. 19세기에는 없었던 엄청난 강우량을 동반하는 엘니뇨가 20세기에 등장한 것은 단지 그 현상을 20세기에 기술하게 되면서부터인가. 예전에도 존재했지만 인지되지 않았던 현상인가.

과연 인간은 인류공동체의 평화로운 삶을 추구하려는 의지가 있기나 한 건가. 국가 간의 대립이나 한 국가 내 개인 간 갈등으로 좁혀 고찰하면 공동체 삶을 위한 인간의 지향은 헛되어 보인다. 나, 내 가족, 내 동료가 당신, 당신 가족, 당신네 집단의 동료보다 우선이다. 내향적 이익 추구는 국가 단위로 표방될 때 더욱 강력한 힘을 내세운다. 나의 민족, 나의 국가가 최우선이다. 여기에 인간의 자존심과 우월감이 가세해 위세는 더욱 격해진다. 그리고 이 모든 것 위에 종교적 신념으로 무장하면 그 어떤 적도 무너뜨릴 기세다.

지성의 존재는 어떤 가치를 지니는가. 지성도 자신과 가족, 근접 공동체, 자신의 국가만을 위한 가치를 찬양할 것인가. 전 인류적으로 타애를 추구한다면 소속 공동체로부터 배신자로 낙인찍힐 것인가. 그런 두려움을 떨쳐버릴 용기를 가진 자에게만 진정한 지성이라는 타이틀을 수여할 것인가.

우주를 향해 던지는 공허한 질문을 허공에 남겨 둔 채, 이 질문들과 직접 연관이 없어 보이는 21세기 인간 삶의 정서적 양상을 짚어 본다. 21세기의 현대성과 일반적으로 인류가 지닌 '신파'의 양상을. 이유는, 조선 미술이 신파의 속성을 지니고 있다고 앞에서 천명했기 때문이다. 그리고 21세기에 들어서도 신파가 인간 삶에 위세를 떨치는지 궁금하기 때문이다.

신파와 현대성은 서로 상치되는 것처럼 보인다. 사람들은 최소한 그렇게 거리를 두고자 한다.
신파는 구식이고 현대는 첨단이다. 신파는 유치하고 현대는 고상하다.
어렴풋한 이런 통념을 사람들은 어정쩡하게 지니고 있다.
그런데 인간 삶은 과연 그런가? 여기엔 감성의 유무 및 원초성이 깊게 관여하고 있다.

고전이나 명작에서 감성을 제외한 작품은 없다. 인간이 만든 모든 예술 행위는 감성을 배제하고는 존재하지 않는다.

미술에 국한해서 보면 미니멀리즘, 한국의 단색화, 일반적 추상미술 등이 비교적 감성을 멀리한다. 의도적으로 감성으로부터 탈피하고자 하는 명백한 저의가 읽힌다. 이런 예술 행위는 무감성이라기보다는 차가운 감성으로 분류될 수 있다. 의도적 감성 탈피를 현대성의 차가움으로 치부할 수 있다. 그래서 엄밀히 말하면, 미술에서 무감성이란 존재하지 않는다.

예술창작 행위를 정신 수련의 한 과정으로 여기는 일련의 한국 단색화가들의 접근 방법도 무감성의 예술이 아닌 정제된 감성 표출 행위로 보인다.

화가는 색을 쓴다, 아주 민감하게. 색의 선택은 다름 아닌 감성의 표현이고 감성의 또 다른 상징이다. 색채 사용을 절제한다는 의도로 흰색만 사용하는 현대 화가도 있다. 아니면 극히 제한적인 한두 가지의 색만을 사용하기도 한다. 흰색은 색채학color theory에서 '색'으로 분류되지 않는다. 그러나 이는 단지 색에 명칭을 붙이지 않았을 뿐이지 흰색으로 대표되는 감성이 없다는 의미가 아니다. 그런 의미에서 단색화도 결국은 감성의 표현을 벗어날 수 없다.

지성은 신파를 통속이라 질타한다

신파는 주로 눈물을 향해 공세를 편다. 최루催淚는 막강한 설득력을 지닐 수 있는 인간의 원초적 감성이다. 울고 나면 시원해지는 감정을 솔직히 받아들이면 신파고, 창피하게 여기면 첨단이라고 한다. 잠시 한국의 1930년대를 현대로 끌어올려 신파를 소개한다. 1936년 동양극장이라는 곳에서는 <사랑에 속고 돈에 울고>라는 그야말로 신파적인 제목의 연극이 있었다. 이 신파극은 일제 식민기에 큰 인기를 끌었고 <홍도야 우지 마라>라는 이름으로도 불렸고 영화로도 제작되었다.

영화 <홍도야 우지마라> 포스터

1965년에 개봉한 <홍도야 우지 마라>는 오빠의 학비를 벌기 위해 기생이 된 홍도가 부잣집 아들을 만나 결혼하게 되지만, 결국 남편에게서 버림받고 남편의 이전 약혼녀까지 살해한 뒤 순사가 된 오빠에게 잡혀가게 된다는 스토리이다. 당시 인기 배우였던 김지미와 신영균이 주연했다.

신파,
촌스러운가
살핀다

한국의 신파는 일본으로부터 수혈받았다고는 하지만, 신파는 인류가 공통으로 지닌 감성이다. 한국에서는 1930년대에만 유행했던 유치한 예술 형태가 아니다. 70년을 뛰어넘어 2000년으로 훌쩍 건너가 보자.

<가을동화>

2000년 9월 18일부터 11월 7일까지 방영된 윤석호 PD의 사계 시리즈 제1탄. 은서와 준서 남매의 비극적인 이야기를 다룬 총 16부작 미니시리즈이다. 당시 40%가 넘는 높은 시청률과 화제 속에 방영되어, 여배우 송혜교를 단숨에 스타덤에 올려놓았다.

<겨울연가>

KBS에서 2002년 제작, 방영한 텔레비전 드라마로, 역시 윤석호 PD의 사계 시리즈의 두 번째 작품이다. 일본에서 방영(일본어: のソナタ, 영어: Winter Sonata)되어 한류韓流 열풍의 기폭제가 된 대표적인 드라마이다.
2000년대 신파의 대표적 두 케이스다.

신파는 세계적이다. <General Hospital>이란 TV 드라마는 1963년 4월부터 지금까지 무려 55년 동안 방영되며, 대낮에 미국의 주부들을 사로잡고 있다. 기네스북에 미국 최장 드라마로 오른 희대의 신파다.

통속이라고 질타하면서도 일반도 즐기고 지성도 외면하지 않는 신파. 대중은 감성, 지성은 고상함만을 내세울 만큼 삶은 무미건조하게 분리되어 있지는 않다. 신파를 문학적인 색채로 재포장하면 서정성이다. 인간의 감성이나 정서를 건드리는 서정성은 촉촉함이 배어 있기 때문에 인간적이다. 이제 다시 신파적 경향이 농후한, 서정성이 깃든 조선의 주제화로 되돌아가 본다.

그러나 신파와 서정에는 뚜렷한 차이점이 있음을 먼저 짚는다. '우연'의 설정을 어느 정도 컨트롤하는가 하는 데서 차이점이 두드러진다. 우연을 남발하고 동정과 비애, 감상感傷을 지나치게 요구하거나 도덕적인 선악의 대립을 앞세운다면 신파의 굴레를 벗어나기 어렵다. 서정성은 이러한 감정 요소를 사색의 체계 속으로 끌어들여 상징, 유추, 사유의 여운 등을 유발시키고자 한다. 서정은 감정의 표현을 일종의 사색의 여과 과정을 거쳐 나타나게 하는 예술 장치다.

신파를 문학적인 색채로 재포장하면 서정성이다.
인간의 감성이나 정서를 건드리는 서정성은 촉촉함이 배어 있기 때문에 인간적이다.

주제화에
나타나는
서정성을
어떻게
볼 것인가

사회주의 사상의 표출 및 혁명 달성을 위한 주제를 담은 작품을 주제화라 부른다. 노동의 보람된 가치, 인민 생활의 미화, 전투 속의 리얼한 용맹성, 전쟁에서의 각종 애환과 영웅적 일화 등이 주제화의 주제들이다. 이런 주제를 표출한 주제화는 현실의 반영이자 동시에 연출이다. 이 점, 세계의 다른 여느 사실주의 미술작품도 예외가 아니다. 조선의 사실주의 미술작품은 특히 작가의 강한 연출 표현을 중시한다.

자본주의를 바탕으로 하는 민주주의 세계의 사실주의 미술에서 나타나는 '작가의 의도'인 연출은 사회주의 미술에서도 마찬가지로 추구되고 있다. 차이점이 있다면 '주제'의 선택이다. 주제의 거의 무제한적 선택과 한정적인 선택의 차이다.

조선의 주제화를 연구하다 보니 지구 여러 곳에서 일어나는 현상으로 생각을 잠시 옮겨 볼 필요를 느낀다. 무엇이 진실이며 무엇이 허구인가. 아니, 무엇을 진실이라고 믿는가의 문제가 조선 내부 상황과는 어떻게 다른가.

두 가지 케이스를 들어본다.

케이스 1

전 세계 상당한 숫자의 기독교인들, 특히 미국의 기독교인들은 진화론이 허구라고 믿는다. 그 중에는 과학자들도 적잖게 포함되어 있다.

케이스 2

미국 남부의 많은 백인은 다른 이유도 있지만 미국 정부가 언제든 개인의 사생활을 침해할 수 있다는 두려움으로 총기 무장을 해 왔다. 이 현상은 오바마가 대통령이 된 후 더 늘어났다. 트럼프가 대통령이 된 후 이들은 두려움이 아닌 당연함과 자부심으로 총기 무장을 지속하고 있다.

개인의 믿음이 집단화 또는 지역화하는 현상은 개인이 소속된 사회의 집단의식의 힘이다. 과학적 사실과는 달리 성경의 내용을 실제 현상으로 받아들이는 문화와, 대농장 소유주의 DNA 속에 흐르는 사유재산 보호 문화는 두 케이스에서 보듯이 믿음의 집단 의식화이다. 이 두 케이스는 순전히 자율적이며 합법적이다. 무척 민주적이다. 또한 이런 믿음은 이들 집단의 이상향이기도 하다.

조선의 주제화에 나타나는 이상향도 강한 믿음의 집단 문화에서 창출되었다는 점에서 미국의 두 케이스와 동일 선상에 둘 수 있다. 거의 무제한인 방대한 양의 정보 중에서 극히 일부분의 정보만을 선택해 믿는 미국의 두 케이스는 결정 과정은 자율적이지만, 타인의 의견을 결단코 수렴하지 않는다는 점에서 절대 보수성·배타성을 지니고 있다. 선택과 결정 과정이 자율적이고 합법적이기에 민주적으로 보이지만 속성은 강한 폐쇄성과 폭력성을 띠기도 한다.

사회 전반이 폐쇄적인 조선은 활용할 수 있는 정보가 근본적으로 제한되어 있다. 현재로서는 거의 유일한 해외창구가 육로로 연결되는 신의주와 접한 중국의 단둥丹東이다. 단둥은 2015년 말까지 연간 63억 달러(약 7조 7,000억 원)에 달하는 북중北中 무역에서 70% 이상을 담당하고 있는 명실공히 대북 무역의 관문이다.

무역은 물자만 교류하는 것은 아니다. 문화와 정보의 흐름이 있게 마련이다. 활발한 교역지인 단둥을 통해 단편적이지만 실질적인 정보가 유입되고 있다. 그러나 육로로 유입되는 정보는 어쩌면 공중으로 파고드는 전파를 통한 정보보다는 그 전달 범위가 한정적일 수도 있다.

미국에서는 *Voice of America, Radio Free Asia, I-Media, InterMedia* 등의 단파, 중파 라디오 방송으로 조선을 와해시키기 위한 체제 비판 공세를 펼쳐왔다. 특히 근래에 들어서 *VOA*와 *RFA*는 조선이 존재하지 않는다면 방송국 자체의 존재 이유를 상실할 만큼 대조선 방송이 주요 업무라 해도 과언이 아니다. 이들 매체에 대한 미국 정부의 직간접적 지원이 2016년부터 부쩍 증가하고 있는 것도 주목된다.

이러한 라디오를 통한 정보는 자유 세계의 생활상과 더불어 탈북자의 증언 등이 포함돼 과거보다는 훨씬 더 실제적인 내용으로 뿌려지고 있다. 다만 경제 여건이 어느 정도 갖춰진 계층이 아니고서는 수신기를 소유하지 못한다는 점에서 공중에 산재한 전파를 청취하는 인구는 제한적일 수밖에 없다. 또한 수신된 정보나 육로로 유입된 정보 자체가 거침없이 확산되거나 활용될 확률은 외부에서 가하는 공세에 비해 상당히 제한적일 수밖에 없는 것이 조선 체제의 특성이다.

다시 무엇을 진실이라고 믿는가 하는 문제로 되돌아가 본다. 다시 말해 무엇을 이상향이라고 믿는가. 이 물음은, 믿음이 개인 사고체계의 고유 권리라는 명제로 일단 귀결된다. 진화론이 허위라고 믿든, 오바마 정부가 나의 가정을 침입할 것이라고 믿든, 그 믿음의 진위를 떠나 믿음은 자유다.

그런데 믿음이 자유롭게 이루어지지 않는 조선에서의 믿음이란 어떤 가치를 지니는 것인가. 자유가 허용된 사회에서의 믿음과 자유가 제한받는 사회에서의 믿음은 당연히 동일한 가치를 지니기 어렵다. 사고의 자유를 논할 때 사고를 뒷받침해 주는 정보의 깊이와 범위가 중요한 역할을 한다. 정보 확보는 지식 습득과 겹치는 측면이 많다. 정보 통제가 위협과 강압 체제 속에서 형성될 때 외부로부터 유입된 정보의 활성화는 기대하기 어렵다. 통제 속의 제한적 정보를 바탕으로 형성된 조선의 믿음은 결코 미국의 믿음과 같을 수 없다. 그러므로 조선의 미술 역시 미국의 미술과 당연히 같을 수 없다.

조선 미술 그의 신파를 탐내는 이유

이제 내재론적 시각의 중요성을 새삼 상기할 필요가 있다. Put yourself into some-one's shoes.[1]라는 영어의 고리타분한 표현을 굳이 빌리지 않더라도 지성의 시각이 요구된다. 이유는 간단하다. 현상 자체를 직관하여 보는 능력을 지성이라 볼 수 있다면, 지성의 시각으로 돌아가 조선 미술을 다시 본다면 순수한 즐거움을 느낄 수 있기 때문이다. 오만이 냉정함을 앞지를 때 지성은 그 빛을 잃는다.

미술, 특히 동시대의 난해한 미술을 접해 보면 대부분 즐겁지 않다. 미술을 전문으로 하는 나 자신이 내뱉는 양심 선언적 독백이기도 하지만 이미 대중은 그렇게 느껴왔다.[2] 더러는 인간 냄새나는 서정과 신파에 향수를 느낀다.

조선의 미술, 통제된 정보 속에서 태어났지만, 그의 신파를 탐내는 이유다.

[1] '상대편 입장에서 상황을 고려해 보라'는 이 말은 인식의 성숙도와 직결된다. 인식의 성숙도가 높은 사람을 지성인이란 범주에 포함한다. 인식의 성숙도는 나이와 비례하지만 나이 든다고 반드시 성취되는 덕목은 아니다. 나이가 들어도 인식의 성숙도가 낮은 사람 중에 소위 보수가 많다. 결국 보수의 다수는 지성에 포함되지 않는다. 보수는 인식의 융통성이 부족하기에 상황을 흑백으로 구분하는 경향이 높다. 모든 상황은 '상대편 입장에서 보면' 반드시 '흑'이거나 '백'이 될 수가 없다. 즉, 주체적 관점에서는 흑백이지만 객체의 입장에서는 그렇게 명백하지 않을 수 있다. 나의 이 견해에 분노하는 사람이 있다면 그는 분명히 보수다. 그러나 분노하지 마시라. 인간 사회는 보수가 받쳐주고 진보가 이끄는 역사 바퀴 속에서 진화하고 발전해 왔음을 상기한다면, 보수의 역할은 결코 무시되어서는 안 되는 대단한 버팀목이다.

[2] 나 자신이 창작한 무수한 작품들은 대부분 대중에게 친숙하지 않다. 내 작품을 보면, 인간 내면의 의식을 표출한다고, 더러는 어둡고 대부분 냉혹하다. 인간이 만든 예술, 굳이 차갑기만 하고 냉소적이기만 해야 하는가. 이런 양상에 가끔 스스로 질리기도 한다. 나는 신파를 저급하게 보지 않는다. 인간 삶의 기본은 신파에서 출발하고 고상함이 그 표면을 장식할 뿐이다. 사색과 철학은 신파와 유를 달리한다. 그러나 이 두 사고의 체계도 신파를 부정할 수는 없다. 사색과 철학이 인간 삶의 근본적 성찰을 의도한다면 그 근본엔 반드시 신파가 존재하기 때문이다.

1980년대 이후의 조선화 | 동양화의 전통을 유린하다

기린麒麟은 동양에선 상서로운 동물로 등장한다. 성인을 상징하기도 한다.
나는 고등학교 국어 시간에 이 단어에 주목했다.

— 기린아 —

내가 이 단어에 주목한 이유는
단지, 지혜와 재주가 썩 뛰어난 사람이라는 의미로 부각되어 왔기 때문은 아니었다.
그 이유는 명백하지 않으나 세상에 불쑥 튀어나온 아까운 재주를 지닌 인물로 생각되었다.
무언가 혁신을 몰고 올 인물로 나의 심장을 뛰게 했다. 광야에서 뽀얀 먼지를 일으키며 말 타고 달려올 초인,
아마도 그런 매력으로 나를 사로잡았던 단어였다.

조선화의 걸작들

앞에서 리석호를 소개했다. 붓과 먹을 든 작가 중에 리석호만큼 번뜩이는 예기를 지닌 1960년대의 작가가 한반도에 없었기에 그를 거론하지 않을 수 없었다. 그의 작품은 이 책의 핵심인 '주제화'와 연관된 담론을 유도하는 목적과는 거리가 있었지만, 조선화의 초기 역사에서 리석호의 붓을 피해갈 수는 없었다. 그의 바위 같은 존재감은 조선화 맥락을 개관하는 데 반드시 필요했다. 더불어 리석호의 고화질 도판을 구할 수 없었다면 그의 작품 세계를 재평가할 이런 소중한 기회를 붙잡을 수 없었기에 평양 조선미술박물관에 감사한다.

이 장에서는 1980년대 이후부터 현재까지의 조선화 작가와 작품들을 소개한다. 마치 동양화의 전통과 조선화에 대한 고정관념을 유린하듯 툭 튀어나온 걸작들이다. '기린아'라는 수식어가 아깝지 않은 김성민의 작품과 정영만의 산수화, 몽골의 귀재 최창호의 작품을 소개한다. 아울러 호랑이 그림으로 기상이 뛰어난 작품 세계를 펼치는 작가 한 명을 소개한다. 조선에서 호랑이는 많은 작가가 즐겨 그리는 대상이다. 그것은 호랑이로 대변되는 이 땅의 웅혼한 기상을 표현하고자 하는 데서 기인한 것으로 보인다. 동시에 '컨템포라리contemporary*라는 흔하고 진부한 서구의 단어가 파고 들어설 틈조차 없는 조밀하게 짜인 사회 구조, 그리고 그로 인하여 다양한 주제의 선택이 결핍된 현실의 한 징표이기도 하다.

* **Contemporary**: 현대, 동시대, 당대로 번역되어 사용되는 이 단어가 지닌 뜻은 현실성을 내포한 동질감의 표현이다. 나도 알고 너도 아는 이 시대의 공감, 그 공감의 산물, 의식, 표출 등을 대변한다. 어찌 보면 신선미를 떨어뜨릴 수도 있는 단어다. 왜냐하면 너무 자주 듣다 보니 신물이 날 듯하기 때문이다. 중국에서는 주로 '당대'로 표기하는데 이 역시 처음엔 날생선 같았으나 학자들이 연거푸 언급하다 보니 쉰 냄새가 나기 시작한다. 같은 것을 반복하기 싫어하는 예술가의 속성인가.

「지난날의 용해공들」 1980년의 기린아

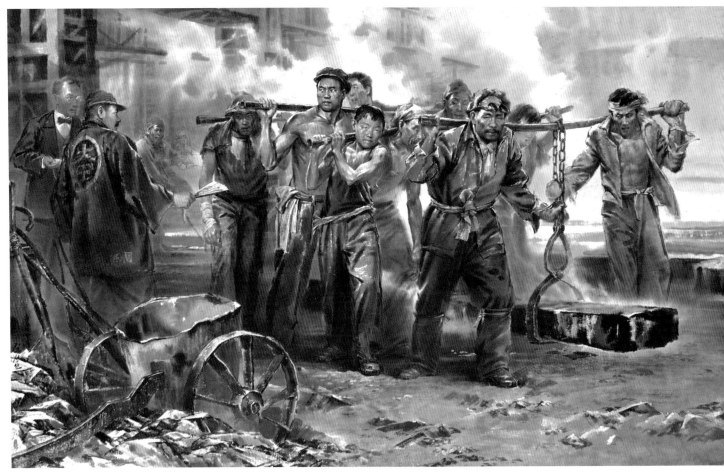

김성민, 「지난날의 용해공들」, 1980, 조선화, 139x226cm, 평양 조선미술박물관 소장

작품 배경은 일제 식민지 시대. 노동력을 수탈당하는 장면이다. 70년 조선화 미술사에서 최고의 걸작으로 간주한다. 동아시아 4개국의 인물 동양화에서 내가 꼽는 최고 작품이다. 먹과 색, 선과 면이 거침없이 내닫는다.[1] 동양화의 전통에 대한 논란을 한입에 집어삼킨 후 다시 토해내니 전통도 사라지고 논란도 증발해 버렸다. 그곳에서 홀연히 솟아난 조선화의 붉은 꽃, 김성민이 피워냈다. 그림도 이쯤 되면 그 앞에서 절을 올릴 만하다. 옹골찬 선이 활달하게 뻗어나가고 굳이 몰골이니 구륵[2]이니 거들먹거리는 입담꾼들의 기법 타령도 소용이 닿지 않는다. 조선은 이 한 점의 조선화로 동아시아 인물 동양화의 세계를 평정해 버렸다.

[1] 안료의 비영구성과 작품 보존이 가슴 아프게 한다. 1980년대 조선화 안료는 지금과는 상황이 다르다. 시간이 지남에 따라 탈색이 심하게 진행되어 작품 보존이 시급한 화두로 떠오른다. 이 책에 나온 도판 색이 창작 당시의 색채와 비슷할 것이다. 현재 조선미술박물관에 걸려 있는 원작은 완연하게 퇴색되었다. 모사하기 거의 불가능한 까다로운 작품이기도 하다.

[2] **몰골과 구륵**: 동양화 기법의 하나로 뒤에서 설명한다.

노동을 수탈당하고 있으니 당연히 분노와 원한이 사무쳐야 마땅하지 않겠는가. 나라를 잃은 상황이기에 더더욱이나.

용해공들의 얼굴에서 세계 인물화 미술 역사상 전례 없는 업적을 발견할 수 있다. 체념을 통해 열반을 성취한 표정들. 분명 도사리고 있어야 할 원망이 안 보인다. 소년, 청년, 일흔 노인까지 혹심한 역경을, 있는 그대로 받아들이는 묵묵한 해탈[1]의 모습. 노동자가 되어 나타난 부처.[2] 해탈을 삼킨 인물들.

섬세한 얼굴 표정 묘사에서 조선 인물화는 외부 사실화와 뚜렷한 선을 긋는다. 표정의 다양함과 심도 깊은 내면의 표출로 주제화는 세계 인물화 역사에서 독특한 경지에 올라섰다. 이러한 섬세한 표현을 포착하는 것은 스릴 그 자체다. 기법상 단 한 번의 실수로도 작품 전체를 나락에 떨어뜨릴 수 있기에 눈길 하나, 다문 입 모양새 하나가 다 맞아 떨어져야 한다. 붓의 실수가 용납되지 않는 절명의 스릴이 스민다.

1 해탈: 동양 철학은 이 단어가 품은 난해한 뜻에 대해 이해가 부족한 상태에서 함부로 사용하는 경향이 있다. 이 단어는 종교적인 뜻을 지니고 있지 않다. 해탈은 첨단 과학의 대체어에 해당한다. 왜 그런가. 생이 태어나고 멸하는 법칙을 그대로 보여주면서 그 과정을 꿰뚫어 본다는 의미가 바로 첨단 과학과 상통하기 때문이다. 꿰뚫어 보는 눈이 없기에 보지 못하고 그러기에 알 수 없다는 이유로 해탈을 철학의 사유 범주에 가두어둔 채 의미 분석의 공론에 매달리고 있다. 생멸을 보고 아는 이치는 곧 첨단 과학을 아는 이치. 원자는 불에 타도 없어지지 않고 우주 어디에선가 서성인다. 원자는 없어지는 법이 없다. 생은 멸하지만 원자는 불멸이다. 인간의 몸은 원자로 이뤄져 있다. 해체된 뒤에도 원자는 존재한다. 이 원리를 터득함이 해탈이다. 해탈은 그래서 첨단 과학이다.

2 '해탈'을 흔히 불교와 연관 지어 사용하고 있기에 '부처'란 이름을 붙였다. 노동자가 되어 나타난 '첨단 과학자'라는 표현보다는 '부처'가 언어 감각에 더 어울려 보인다.

이 작품은 막 출강出鋼하여 모양을 대충 굳힌 철괴鐵塊를 용해공들이 운반하는 장면을 잡았다. 철괴와 쇳물에서 퍼지는 붉은색이 주를 이루는 듯하지만 모든 핵심은 먹[墨]이 잡아주고 있다. 먹이 살아 꿈틀대고 있다. 과감하게 던진 먹은 선선線과 발묵潑墨으로 근골을 이루며 파격을 창조해 내고 있다.

전통은 기존 세력. 기존 세력을 단 일격에 무너뜨리는 상황을 쿠데타라 하고, 그 애칭으로 '쿠'라 부른다. 쿠는 무력을 전제하기에 인명 피해와 강압을 배제할 수 없다. 폭력의 상징이다.

이 조선화 한 점 ― 동양화의 쿠다

그러나 이 작품은 무폭력으로 동양권을 제패했다. 먹이라는 전통을 사용하지만 붓의 반란으로 전통을 파괴했다. 몰골과 구륵이 춤춘다. 이미 동양화의 전통을 삼켜버린 작품이기에 새삼 장르를 논하기는 어설프다.

김성민, 「지난날의 용해공들」(부분)

예술에서 전통이란 단어는 처형된 지 오래되었다. 예술가 스스로 전통의 처형을 단행했다. 인간사에서 전통은 절대로 스스로 목숨을 끊지 않는다. 누군가가 단절하지 않으면 전승된다. 전통의 단절자, 그대 이름 예술가.

먹의 자유와 절제를 동시에 표토화表吐化한 인물 동양화는 김성민 이전에는 없었다. 나는 이 작품을 먹과 안료로 그린 동양의 최고 걸작으로 꼽는다.

이 한 점의 작품이 조선화를 동양화의 범주에 안주할 수 없는 기린아로 만들어 버렸다. 이후 조선화는 그 이름이 당당할 뿐이다.

「금강산」 정영만의 불꽃

정영만, 「금강산」, 1965, 조선화, 163X291cm, 평양 조선미술박물관 소장

정영만의 작품 「금강산」 두 점을 비교한다. 각각 1965년, 1988년 작품이다.
위의 그림과 다음 쪽의 그림은 완전히 다르다. 23년의 시차 때문만은 아니다.

정영만은 평소에 제자인 최창호에게 "남하고 다른 그림을 그리라"고 조언했다고 최창호가 나에게 들려주었다. 평양미술대학을 졸업한 지 3년 만에 그린 이 작품은 공화국에서 당시 대단한 평가를 받았지만, 정갈한 맛이 있고 원경을 아우르는 구도의 장대함 외에는 특별한 화풍의 그림은 아니다. 누구나 그릴 수 있는 그림이다. 그러나 그가 타계하기까지 30년간 작가로서의 번모는 필색조의 화려힘을 지니고 있었다는 점을 간괴헤서는 안 된다.

그는 주제화, 산수화를 가리지 않고 그렸다. 그리고 모든 그림이 방정하다. 그의 이름 앞에 수식된 작가로서의 최상의 명예 타이틀(2중 로력영웅, 김일성상 계관인, 인민예술가)은 대충 획득한 훈장이 아니라는 것을 그의 예술이 증거하고 있다.
그러나 '예술성'이란 일반적 '방정함'에서 벗어나야 비로소 갖출 수 있는, 보이지 않는 '고품격 방종'의 다른 말이다. 1988년 작품이 이를 대변하고 있다.

많은 특이한 구도를 봐 왔지만 구름 속에
파묻히거나 어렴풋이 사라져야 할 바위산
의 아랫부분이 예기치 않게 노출된 구도는
처음이다.

정영만, 「금강산」, 1988, 조선화, 75X185cm, 서울 프리마 뮤지엄 소장

마치 튼튼하고 굵은 나무토막처럼 불쑥 나타나 눈을 괴롭히고 있다. 어떻게 보아야 할 것인가.
그가 살아생전 한 번도 시도하지 않았던 구꿈맞기까지 한 돌출 행위가 작품 왼쪽 아래에서 불
현듯 나타나고 있다. 아연실색하면서도 짐짓 태연한 듯 도발을 허용할밖에.

몰골의 귀재 최창호의 인물화와 산수화

조선에서 '풍경화'라 부르는 산수화를 그리는 작가는 리석호, 리창, 김상직, 김춘전, 정창모, 선우영, 리경남, 문정웅 등이다. 여기에 정영만, 최창호가 가세해 이들이 만들어낸 산수화의 다양성은 한 챕터를 할애해 다뤄야 할 만큼 높은 위상을 지녔다.

이들 10명으로 대표되는 조선의 산수화는 각 작가가 상이한 화법으로 독특한 표현의 세계를 구축하고 있다. 그림 한 점만 보아도 어느 작가의 작품인지 한눈에 특색을 구분할 수 있을 정도로 각이하다.

이 점은 한국 근현대 산수화에서 이상범, 김기창, 박대성, 최영걸로 군락을 이루는 작가 계보와 대조하면 다양성과 다수성에서 월등하다. 한국의 산수화를 일괄하면, 뚜렷한 하나의 스타일로 표현의 정형화를 성취한 이상범, 바보 산수로 정형을 깨고자 했던 김기창, 현대화를 모색한 박대성, 치열한 사실성을 추구한 최영걸의 존재가 중량을 지니고 있다.[1]

앞에서 살펴본 정영만에 이어 최창호의 산수와 인물을 잠시 들여다본다.

최창호는 선배인 정영만의 타계 후 그의 그림을 간간이 모사했다는 루머의 핵심에 선 운명을 짊어지게 되었다.[2] 그러나 시간이 지나면서 최창호는 명예롭지 못했던 멍에를 벗을 수 있었다. 그만의 세계를 구축하고 단연 최고의 조선화 화가로서 확고한 위치를 차지하게 되면서 잠시 따라 다녔던 불명예는 자취를 감추게 되었다.

2010년 무렵부터 최창호는 공화국 조선화를 호령하는 정상에 올라서게 되었는데, 그의 필치를 따를 자가 없게 되면서부터다. 최창호의 필치는 다름 아닌 몰골 기법의 운용에서 펼쳐지는 붓 기운의 괴기함에서 찾을 수 있다.[3]

[1] 한반도를 아울러 산수화를 총체적으로 점검하는 작업은 대단한 범위와 분량을 차지한다. 평양미술에 관한 다음 저서에서 한 챕터를 할애해 조심스럽지만 예술성을 논함으로써 남북의 산수화를 통렬하게 다루고자 한다.

[2] 조선화단에서의 위작, 모작의 문제는 깊이 고찰해야 할 만큼 심각하다. 조만간 한국에서도 이 문제를 어떻게 수용할 것인가에 대한 조명이 필요할 시기가 도래할 것으로 보인다. 다양한 시각으로 접근해야 할 과제이기도 하다. 나는 이 문제의 핵심을 이미 2016년 워싱턴의 *Contemporary North Korean Art* 전시 도록에서 논했지만, 다음 저서에서도 독립된 챕터로 다룰 것이다. 사안이 심각하기 때문이다. 최창호가 걸머져야 했던 루머의 불명예는 공화국 화가 전반에 적용될 수 있는 대단히 특이하면서도 일반적 현상이다. 여기엔 사회주의 체제의 의식표준[norm]이 크게 작용하고 있지만, 예술품 보존에 관련한 공화국의 독특한 의식구조 역시 크게 관련되어 흥미로운 연구대상이다.

[3] 최창호의 괴기함이란 뒤의 집체작 「청천강의 기적」(188쪽 참조)에서도 살펴보겠지만, 시적인 감수성이 궤도를 일탈하는 경지를 말한다. 집체작처럼 여러 사람이 하나의 호흡으로 작업을 해야 하는 경우는 단지 서정적인 면만 강조될 수 있지만, 그가 단독으로 벌이는 붓의 굿마당에선 귀신의 장단 소리가 들리는 듯하다. 그의 인물화 「로동자」와 산수화 두 점을 통해 최창호의 마당 굿을 볼 수 있다.

동양의 몰골은 최창호를 만나 비로소 만개했다

최창호의 조선화는 인물이든 산수든 그만의 독특한 필치가 번득인다. 인물과 산수 두 분야에서 몰골법으로 최창호만큼 동양화의 깊이를 나타낸 작가는 남북을 통틀어 없다. 한반도를 벗어난 어느 나라의 동양화가도 인물·산수에서 그를 넘볼 작가는 보이지 않는다. 오직 선배격인 공화국 화가 김성민의 초기 인물 몰골화가 그에 비길 만하지만, 김성민은 산수에 뚜렷한 발자국을 남기지 않았다.

산수화는 북에서는 정창모의 몰골이 뛰어나고 남에서는 이현옥[1]의 몰골이 범상치 않다. 그러나 산수와 인물, 두 분야 모두를 몰골로 표현한 화가 중에 최창호를 따를 작가는 없다. 산수에만 국한해 본다면, 정창모의 몰골 산수는 뽀얀 안개가 빚어내는 몽환적, 시적 분위기를 창출한다. 최창호의 몰골 산수는 기백이 넘치고 붓이 신기를 머금은 채 날아다닌다. 남북을 아우른 한반도뿐만 아니라 동양 전체의 동양화를 굽어보아도 몰골 기법으로 최창호를 넘볼 동양화가는 이전에도 없었고 현재도 없다.[2] 공화국 내에서도 최창호는 이미 최존의 위상을 획득한 작가로 추앙받고 있다.

그는 파워풀한 붓 터치를 자유자재로 구사하는 2018년 현존하는 최고의 검객이다. 붓을 장검처럼 때론 단검처럼 휘몰아쳐 섬광을 뿜어내는 최창호. 그를 만난 것이, 조선화 속의 그의 존재를 파악한 것이 나의 기쁨이다. 그는 일견 조용하다. 나지막한 체구에 낮은 음성을 깔고 있다. 무당이었으면 아마도 작두날을 탈 만큼 신기가 출중했을 것이다.

[1] 동초 이현옥東初 李賢玉(1909~2000)은 한국 근대기의 1세대 한국 화가로 천경자, 박래현, 배정례와 함께 한국 4대 여류화가로 꼽히기도 한다. 이현옥의 먹의 유희는 비범하다. 2015년인가 덕수궁 전시장에서 그의 작품, 「나무숲 속의 새들」(1950)을 통해 그를 처음 만났다. 청전 이상범靑田 李象範으로부터 그림을 배웠지만, 청전의 정형을 반복하는 답보의 복제와는 달리 이현옥은 흐드러진 예술성이 뛰어나다. 몰골이 지닌 특성이기도 하다. 1936년 조선미술전람회에 처음 입선한 이후 수차례 입선했다. 그 뒤 상하이미술전문학교에서 수학하고 1944년 귀국한 이력이 남아 있다.

[2] 출판사의 편집인들이 기겁할 만한 이런 단정을 나는 수차례 되풀이하고 있다. 적어도 내가 보기엔 그것이 사실이고, 그 사실을 적나라하게 나타내는 것이 나는 옳다고 본다. 그것이 나의 스타일이다.

최창호, 「로동자」(부분)

최창호의 조선화 인물을 보면 영국이 낳은 사실화 화가 루시언 프로이드가 연상된다. 두꺼운
유화 붓 자국으로 렘브란트 이후 최고의 사실화 거장이었던 프로이드. 먹과 채색을 닥나무 종
이 위에 그리는 동양권 작가 중에서 프로이드에 버금가는 필력을 지닌 작가를 추천하라고 한
다면, 나는 주저하지 않고 최창호를 거명할 것이다. 최창호에게 한 가지 부족한 면모가 있다
면 색채 온도에 대한 해석이 고루하다는 점이다. 따뜻한 색 일변도의 피부색 표현에 약간의
차가운 색조를 가미한다면 색감에서 생기가 돋아날 것이다.

옷에 있는 바로 이 색조를 조금만 피부색에 가미했다면. 아쉬움이 남는다.

최창호, 「로동자」, 2014, 조선화, 98.5x70cm, 개인 소장

비백飛白은 서법書法 테크닉 중 하나이다. 붓의 성김질에서 나타나는 여백, 즉 화지의 흰색이 먹의 검은 획 속에서 희끗희끗 나타나는 현상으로, 군데군데 먹이 덜 묻어서 나타나는 흰 부분을 뜻한다. 중국 고서체에서 발견되는 비백체는 체신이 낮고 기품 없는 서체이지만, 최창호 작품에서 비백은 검은 획 속에 살아 있는 '귀얄' 자국에 진중할 것을 요한다. 귀얄 자국이란 동양화 표구 과정에 사용되는 귀얄(풀칠할 때 쓰여 '풀비'라고도 부르는, 주로 돼지 털이나 말총으로 제작된 붓)이라고 부르는 성기고 거친 붓의 흔적을 말한다. 귀얄 흔적은 분청사기 표면에 백토를 바르는 기법에서도 나타나는데, 이런 붓 자국이 친근하게 느껴지는 이유는 여유 때문이다. 꽉 채우지 않은 공간의 여유. 어수룩함의 여지를 남겨두는 여유. 분청사기의 성긴 흰 붓질 속에서 서민적 풍취를 느끼듯, 자칫 흐드러지기 쉬운 몰골의 몽롱한 경지 속에서 비백의 붓 터치는 몽유도원으로 빠지려는 관객을 현실 속 풍류로 다시 불러세우는 역할을 한다. 최창호의 붓 운용은 동양화의 정통과 전통 두 의미를 새롭게 수용하는 데 귀감이 될 만하다.

최창호, 「백두산정에서」, 2011, 조선화, 약 400호의 큰 그림, 개인 소장

최창호의 산수화는 호방한 묵희墨戱로 몰골법의 대담한 신귀神鬼를 접하고 있다. 비백飛白이 파묵과 발묵을 사이에 두고 자유로이 춤춘다. 최창호가 검객이었다면, 그의 칼날이 긋는 바람 소리가 귀신을 부를 만하다.

나는 그의 나이 쉰셋일 때 그와 만났다. 평양 만수대창작사 조선화창작단 건물 3층에 있는 그의 화실에서다. 목소리는 낮고 부드러웠다. 예술로 귀신을 부르는 사람들의 체구는 작고 음성은 편한 편이다. 6척 키에 쩌렁쩌렁한 목소리로 천하를 호령할 만한 체격을 갖춘 사람은 장수로서는 제격일지 모르지만, 귀신을 부리는 데는 그리 적합하지 않다. 최창호는 매일 붓을 휘두른다.

최창호는 작업하지 않는 날에도 먹에 담근 붓을 잡고 운필의 움직임을 주시한다. 고수가 헛
헛한 새벽 바람을 가르는 허검을 내두르는 듯하다고 할까. 이미 올라 있는 기를 잃지 않기 위
한 되새김이다.

역대 동양화의 흐름을 간파할 때 중국, 한국, 일본의 산수화를 통틀어서 몰골의 휘황한 광풍
을 최창호만큼 몰고 다닌 작가의 존재는 아직 발견하지 못했다. 정영만의 직계 제자이지만 몰
골 기법의 웅혼함을 구사하는 작가로서는 스승을 능가해 필기筆氣로서는 그를 넘볼 작가가
없는 경지를 구축했다.[*]

[*]최창호의 가장 큰 적은 다작이다. 이 문제는 공화국의 재능이 탁월한 여러 인민예술가에게도 적용되는 심각한 사태다. 상상과 실험을 바탕
으로 창작하는 서구 화가들과는 달리 상상의 세계와 자유의지가 부추겨지지 않는 공화국의 예술들이 자신에게 가하는 최대의 치명적 타
격은 다작이다. 나는 여러 번 최창호와 마주했다. 그러나 다작이 그가 훗날 훌륭한 작가로서 남는 데 최대의 장애가 될 것이라는 얘기는 차
마 하지 못했다.

1980년대 이후의 조선화 | 동양화의 전통을 유린하다

최창호, 「혁명의 전구」, 2015, 조선화, 약 300호, 평양 조선미술박물관 소장

한 시인이 있어 눈 덮인 산야의 바람 소리를 듣는다. 쌓여 있는 눈이 휘날린다.
가까이서 나는 소리, 스쉬쉬 아래쪽에서 올라온다.
멀리서 땅 덮은 눈이 휩쓸려 올라 하늘을 겁박한다.

광야에선 시인의 존재도 무가치다. 대지가 자신을 집어삼킬 때 생명의 숨소리조차 들리겠는가.
최창호는 먹과 물, 그리고 약간의 푸른색으로 시인을 침묵시킨다.
시인의 숨소리마저 앗아가는 눈보라를 화가의 붓은 귀기鬼氣로 포옹한다.

공화국
조선화와
최창호의
산수화

오직
조선에서만
탄생할 수
있는
몰골 풍경화

최창호의 산수화를 다시 거론하며 공화국 조선화의 한 단면을 살펴보고자 한다.

최창호의 몰골 풍경화(산수화)는 조선에서만 탄생할 수 있는 태생적인 파워를 지녔다.

'조선에서만'이란 말은 첫째, 조선의 산세를 염두에 두고 하는 말이다.
산세를 놓고 볼 때 금강산이 지닌 깊고 높은 산세는 38선 이남에서는 설악산에서 약간의 스친 기운을 보여주고 있을 뿐 거연巨然한 웅험雄險함은 고스란히 이북에 존재한다. 한국의 다른 모든 산은 금강산과 비교하면 잔잔한 편이다. 금강산은 험준하면서도 첩첩하고 기괴한 듯하면서도 무릉도원이라는 몽환의 세계로 빠져버리지 않는 현실감을 지키고 있다. 중국의 기기묘묘한 산세는 오히려 산수화에 비현실성을 불러와 실경산수화라고 해도 꿈속이나 상상의 산세를 그린 것으로 착각을 일으킬 수 있다.
장중하면서도 현실감 있는 산세의 기백. 여기에 고난과 질곡의 삶을 강요당하는 인간의 강인함이 가파른 산세를 타고 호흡 거친 작품을 창조하기에 이르렀다.

'조선에서만'이란 말의 둘째 의미는 1970년대를 기준으로 조선화 융성 시기에 공화국의 조선화 작가들은 동양화를 철저히 공동연구한 후 모든 기법을 섭렵하기 위해 연마를 거듭했다는 데서 찾을 수 있다.
특이한 것은 이 과정에서 예상을 뒤엎고 일반화보다는 개성화가 이뤄진 현상이다. 이는 주시할 만한 연구 과제다. 공화국의 조선화를 천편일률적이고 기계적인 그림이라고 보는 유럽과 한국의 견해는 일견 수긍되는 면이 있지만, 넓고 깊은 천착이 더 필요하다고 본다. 이에 관한 자세한 담론은 다음 저서에서 펼친다. 이와 더불어 조선화의 개성적인 발전상 연구 결과를 영문화해야 할 의무는 현시점에서 한반도 학자들이 반드시 실천해야 할 대명제다. 이에 공화국도 함께 힘을 합치기 위해 문화에 대한 문호 개방을 촉구한다.

동양 산수화의 정통성 현대화 시도

1970, 80년대를 지나 21세기에 다다르면서 대한민국의 한국화는 현대 미술의 새로운 양식인 미디어아트, 인스톨레이션 등의 거센 물결로 그러잖아도 위축된 존재가 더욱 설 자리가 없게 되었다. 현대 미술의 광활한 무대에서 뒷전으로 물러나게 된 것이다.

한국화가 현대화化의 몸살을 앓는 과정에서 저지른 가장 치명적인 과오는 동양화가 지닌 고유성을 치열하게 개발, 진화시키려는 몸부림 없이 밀려 들어오는 현대화의 외적 양상에 영합하거나 왜축矮縮의 길을 택해 자신을 열세에 놓이게 했다는 점이다.

공화국의 정영만, 최창호의 작품을 비롯해 동시대 산수화 작품들에서 풍겨 나오는 각기 다른 특색을 한국의 현대 산수화에서는 찾을 수 없다는 허탈한 자괴감은 이 분야 전문가들이 깊이 숙고해 보아야 할 대목일 것이다.

한국에서 동양 산수화의 정통성을 현대화시키려는 치열함은 김기창에서 잠시 시도되었다. 그에게서 찾을 수 있는 작가로서의 우수성은 '과감'이다. 김기창은 주위의 눈치를 보지 않고 표현의 새로운 지평을 열었다. 비록 그의 새로운 표현에 대한 도전이 승화의 경지로까지 무르익지는 못했지만, 그는 실험정신이 강한 예술혼을 지녔던 작가였다. 그는 일제 식민기에 심한 굴곡의 오점*을 남겼지만, 예술가로서 그는 박수받을 만하다.

* 한국 역사에서 가장 어려운 문제가 친일과 부역附逆이다. 친일과 부역은 내용상 같은 말이다. 둘 다 국가에 반역되는 일에 동조, 가담하는 행위를 말하는데, 친일은 당연히 일본에 붙어 한국에 반역했다는 뜻이고, 아직 친일 잔재 청산에 얽힌 복잡한 사정이 미해결로 남아 있는 상태다. 내용은 같지만 부역은 한국 역사에서는 통상 한국전쟁 때 공화국에 이익을 준 행위를 일컫는데, 그 진상을 자상히 밝히기가 쉽지 않다. 부역은 친일만큼 크게 의식되지 않는 듯하고, 부역에 대한 처벌 강도도 많이 약하다. 한국전쟁이 젊은 세대에게 크게 부각되지 않는 것과 마찬가지로 그 와중에 저지른 엉클어진 한국사의 아픔인 부역 개념도 점점 역사의 뒤안길로 사라지게 되었다. 물론 그사이 많은 갈등과 처벌, 필요 이상의 멍에가 많은 사람을 옥죄임의 시간 속에 가두었다.

친일과 부역은 예술가라고 해서 면죄되지 않는다. 일반인과 마찬가지로 예술인도 '친일파' '부역자'란 딱지가 역사에 오른다. 왜 친일과 부역이 문제인가? 소속 국가의 국민으로서 그 국가의 존립을 지키려 하지 않고 이적 행위를 했다는 이유다. '이적 행위'의 구체적이고 명백한 항목은 크게 두 가지로 볼 수 있다. 적국의 행정기관(또는 군대)에서 근무(자의든 불가피한 경우든)했거나 소속 국가의 국민으로서 같은 국민을 적국에 밀고한 행위를 말한다. 이 두 가지 항목 중 하나에라도 가담한 사람은 그 행적을 증명해줄 근거가 대부분 소상하고 분명하다.

그런데 이적 행위 중에서 '찬양'이란 항목을 대할 때, '소상하고 분명'하지 않은 경우가 많다. 찬양은 주로 예술가에 해당하는 죄목이다. 적국을 찬양하는 글(시, 소설 등)을 쓰고 그림(적국의 군인, 국민, 관료, 국기 등을 그림으로 찬양)을 제작한 예술가들에게 붙는 죄명이 '적국을 찬양'한 이적죄다. 그러나 예술가에게 붙은 이적죄는 미당 서정주의 일본 식민지 시기의 찬양시, <송정 오장 송가>(<매일신보>, 1944. 12. 9)처럼 명시된 기록이 없는 한 명백한 판단을 내리기가 쉽지 않다. 미당은 <질마재 신화> <화사> <동천> 등 한국인의 오금 저리는 감성의 넋두리를 죽은 영혼, 산목숨을 버무려 가장 질펀하게 내지른 순수 시인이었는데, 어찌해서 일제에 그의 영혼을 투항했는지 의아하다. 총부리를 댄 강압이 있었던가, 그런 징후는 보이지 않는다. 미당의 시, <백일홍 필 무렵>에 나오는 "…환장한 구름이 되어서…"처럼 그가 환장했거나, 아니면 줏대 없이 권력에 붙어야만 살 맛이 나는 타고난 천성을 나무랄 일이다.

2000년대 초반의 주제화

2000년대로 들어오면 조선화로 창작된 주제화는 1970~80년대에 깊이 있게 추구했던 서정성이 더는 작품에 반영되지 않고 있다. 서정성은 지속되고 있지만 그 두드러짐이 퇴조하게 된다. 사회주의 사실주의라는 미술 기조에 따라 작품성을 논할 때 서정성은 조선의 미술에서 소중한 자산이다. 주제화에서 서정성의 고갈은 주제에만 치우치는 나락으로 떨어지기 쉽다. 즉, 선전화로 몰락할 위험이 따른다.

1970~80년대는 조선의 경제가 비교적 안정, 발전의 길을 걷고 있었다. 젊은 세대들에게 역사의식을 고취하기 위한 일환으로 일제 식민지, 한국전쟁 등 대외적 항거와 전투를 주제로 삼아 격한 상황을 묘사하는 미술 작품 수가 많았다.

항거와 투쟁 상황을 미술적으로 재현하면서 작품화하는 과정에, 상황에 부적합한 요소로 간주되는 낭만 요소를 투입하려는 의도는 상당히 문학적 접근으로 보인다. 조선화로 만들어진 주제화는 문학적 휴머니즘을 지니고 있기에, 소련과 중국의 주제화와 다른 위상을 지니게 되었다. 조선 주제화의 1970~80년대는 서정성이 무르익은 시기였다.

그러나 고난의 행군*의 시련을 겪은 후 주제화는 과거 일제 식민기와 한국전쟁의 묘사보다는 인민 생활상의 미화에 초점을 맞추는 방향으로 나가게 된다. 정책의 전환이다. 이러한 작품에서도 주관적인 감정이나 인간미의 정서를 강조하고 있지만, 1970~80년대와 같은 문학적인 서정성의 짙은 향기는 좀체 맡기 힘들게 되었다.

그런 중에서도 「보위자들」은 2005년 작품으로서는 드물게 서정성이 뛰어난 작품이다.

* **고난의 행군**: 조선은 1993년의 가뭄으로 인한 흉작과 1990년대 중반의 홍수 등으로 수많은 아사자가 발생했다. 산에서 나무가 다 없어질 정도로 초근목피에 매달려야 했던 1995~2000년 초반의 시기에 미술계도 문화적 손실을 겪는다. 미술사학자 리재현이 쓴 《운봉집》의 증언에 따르면, 이 시기 조선의 귀중한 미술품들이 중국 땅에서 물물교환으로 사라졌다고 한다. 리재현 역시 양식과 미술 재료를 구하기 위해 손때 묻히며 소장했던 수천 점의 작품들을 곁에서 떠나보냈다고 한다. 이 중에는 정온녀, 이쾌대의 작품도 있었다. 리재현은 이것을 두고두고 회한스럽게 반추했다. 이 책 뒤쪽의 《운봉집》 소개에서 그가 생생한 육필로 기록한 한반도 문화유산의 손실에 대한 기록을 만날 것이다.

「보위자들」 서정성 뛰어난 주제화

김룡, 「보위자들」, 2005, 조선화, 102x174cm, 평양 조선미술박물관 소장

「보위자들」은 무장과 삼엄이 빚는 위압감이 말[馬]과 눈[雪]으로 대변되는 서정성과 묘한 대조를 이루면서 고요 속의 긴장감을 잃지 않게 해주는 작품이다.

「보위자들」은 전투의 격렬한 장면이 없이도 '무장'의 위엄을 보여준다. 어둠이 내리는 시각, 불빛이 스며 나오는 혁명 사령부인 김일성 수상 집무실을 보위하는 모습이다. 보위자들은 땅에 서 있지 않고 말을 타고 움직이고 있다. 이들은 해방 직후의 보안서원(경찰)들이다. 눈발이 날리는 무대 세팅.

「보위자들」(부분)

테크닉 상으로 아쉬운 점이 보인다. 날리는 눈발과 군인의 어깨와 말 머리 위에 쌓인 눈 처리가 조화를 깬다. 종이의 흰 부분을 남겨두고 주위를 색칠해서 눈의 흰색이 종이 색으로 표현되어야 조선화의 맛이 살아난다. 하지만 이 작품에서는 석채로 된 흰색을 사용하여 투명성을 잃고 있다. 석채의 흰색은 불투명하기에 아예 사용하지 않거나 아주 제한적으로 한두 군데 정도만 사용해야 조선화의 멋과 맛을 살릴 수 있다.

한국 현대사에서 혁명이란 단어를 사용할 만한 사회 변혁은 4·19혁명과 5·16혁명, 두 가지였다. 그중 5·16은 상당 기간 혁명으로 불리었지만, 지금은 5·16군사정변五一六軍事政變, 5·16군사반란 또는 5·16쿠데타로 불리고 있다. 근자에 와서는 "이 정변의 주동자는 서울을 관할하는 제6 관구의 전 사령관이었던 박정희로 밝혀졌으며…"라는 표현도 심심치 않게 볼 수 있다. 5·16 당시뿐 아니라 그 후 상당 기간 '영웅'으로 불렸던 그가 시간이 지나자 군사 정변의 주동자로 개념이 바뀌었다. 박정희 대통령이 유신과 독재로 점철된 긴 세월을 민주와 언론 자유로 대체했더라면 아마도 여전히 그는 국가를 융성하게 만든 영웅으로 기억되고 있으리라. 이처럼 변혁을 주도한 세력의 개인 이력과 변혁 이후 그(들)가 행한 업적에 따라 혁명 또는 정변으로 명칭이 달라지게도 되고, 영웅 또는 주동자로 임의 개칭되기도 한다. 4·19를 4·19혁명으로 부르는 데는 인색함도 주저함도 없음을 본다. 변혁 의도가 부정부패를 척결하려는 공공 이익을 대변했기 때문이고, 또한 변혁의 주동자(들)이 변혁을 주도한 이후 권력의 핵심에 서지 않았음도 이 변혁을 혁명이라 서슴지 않고 명명하는 주요 근거로 작용한 듯 보인다. 조선에서의 혁명은 자못 의미가 다르다. 사회 변혁이 사상과 이념의 혁명, 즉 공산주의 혁명에 초점이 맞춰져 있다. 좀 더 정확하게는 공산주의 지역 확대를 위해 내세운 모든 정책, 인민·군사를 동원한 이념의 확장을 위한 투쟁이 혁명의 목표다. 그 투쟁 과정이 혁명 과정이다.

혁명
革命
혁명은 폭풍우를 뚫고

내가 평양에서 지냈던 어느 날이 혁명이라는 단어와 겹쳐 떠오른다. 조선 미술을 연구하기 위해 나는 2016년 초반까지 평양을 아홉 차례 방문했다. 많은 어려움이 따랐다. 음식은 늘 잘 챙겨 먹을 수 있었지만, 정신적으로는 항상 고난의 행군이었다. 미술관, 작가 화실, 만수대창작사 방문 등이 주목적이었지만, 미술과 관련 없는 두 곳도 방문할 때마다 찾았다. 그중 하나가 성불사였다. 성불사는 한반도에 남아 있는 고려 시대 건축물 다섯 곳 중 하나며 조선의 보물이기도 하다. 가곡 <성불사의 밤>의 발상지다.

어느 해 여름, 성불사에 가는 날. 그 날따라 비바람이 심했다. 내가 투숙한 호텔 앞 주차장에서 나와 나의 안내를 태워갈 기사의 핸드폰이 울렸다. 부인인 모양이다. 폭풍우가 이렇게 심한데, 굳이 성불사까지 가야 하느냐는 부인의 걱정이 흘러나왔다. 차가 막히지 않기에 고속도로로 약 40여 분 달리면 당도하는 거리다. 그림자같이 붙어 다니는 나의 안내도 내심 가기를 꺼리는 눈치다. 이때 이들의 염려를 잠재울 어이없는 한마디가 내 입에서 튀어나왔다. "아니, 혁명은 폭풍우를 뚫고 이뤄지지 않나요?" 갑작스러운 내 외침에 이들은 좀 머쓱해졌다. "야 이거, 문 교수님, 우리가 못 당하겠수다." 조선화를 연구하다 보면 폭풍우 속을 뚫고 전진하는 혁명 장면들이 많이 나오기에 불현듯 튀어나온 말이지만, 나 역시 돌발 발언에 스스로 놀랐다. 내 목적을 달성하기 위한 임시방편이었지만 훗날 생각해도 적절했는지는 의문이다.

「해금강의 파도」 작가 김성근

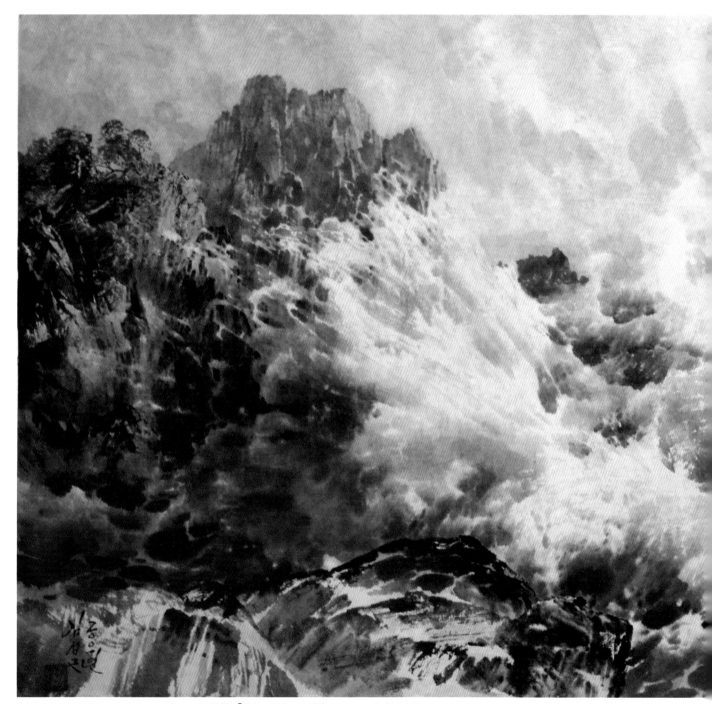

김성근, 「파도」, 2001, 조선화, 72x127cm, 개인 소장

인민예술가 김성근(1945~)은 거의 평생을 파도를 그리는 데 바쳤다. 공화국에서 물의 형상을 잘 나타내는 작가로는 문화춘과 김성근이 대표적이다. 문화춘은 강물의 물결을 잘 묘사하며 김성근은 거친 바다의 파도 묘사에 심혈을 기울여왔다. 김성근은 동양화의 재료로 역동감 넘치는 파도를 그의 전유물처럼 그려왔는데, 그가 평생 업적으로 이에 전력을 기울인 것은 어쩌면 19세기 영국의 로맨티시즘 작가인 터너William Turner(1775~1851)나 러시아의 이반 아이바조브스키Ivan Aivazovsky(1817~1900)에 견줄 만하다.

산야와 대양의 웅혼함을 격정적으로 표현한 점에서, 그리고 그로부터 느낄 수 있는 자연에 대한 외경감과 숭고미를 감안할 때 최창호와 김성근의 산수화는 외국 낭만주의 작품의 특성과 연결을 지을 수 있으리라. 다만 동양화라는 재료로 이런 격정을 표현할 수 있다는 기량적인 면에서 공화국 조선화 화가들의 표현력은 유화를 다루는 서양 화가들의 그것과 비교해 월등한 경지를 이뤘다고 보인다.

김성근이 성취한 파도 묘사 능력은 사물에 대한 단순한 묘사 수준에 머물지 않는다. 그가 저술한 《해금강의 파도》를 일독하면 그의 파도 연구는 대과업이라는 것을 알 수 있다. 동서양을 통틀어 바다와 파도를 미학적 및 조형적으로 접근해 심층 분석한 자료는 김성근의 경우가 유일하다고 본다.

이 책은 파도 한 가지 연구에 총 184페이지를 할애하고 있다. 파도를 그냥 묘사하면 될 것을 이렇게까지 분석하고 연구할 필요가 과연 있을까. 왜? 라는 의문이 들지 않을 수 없다.

이런 치열한 자세가 오늘의 조선화가 물과 먹 그리고 색채를 사용하여 닥종이 위에 그리는 사실주의 그림의 세계에서 전권을 거머쥐게 된 초석이 되었다고 볼 수 있다.

왼쪽 책의 차례를 보면 '제2장 조선화에서 바닷물결의 운동과 형태변화에 대한 형상'이라는 대목이 나온다. 김성근 화백이 약간 미쳤거나 집착증에 걸린 사람이 아닐까 할 정도로 파도에 관해 세밀하게 분석하고 있다. 나는 이 저술의 초반부에 조선화를 이렇게 정의했다. 사실주의를 밑으로 파고들어 가 마침내 마그마를 뽑아 올린 개가를 조선화가 성취했다고. 마그마에 닿으면 거의 모든 물질이 녹아 붙는다. 조선화 화가들이 파고 들어가 취택한 마그마는 모든 것을 녹일 수 있는 창작가의 괴기한 정신력의 융체다.

《해금강의 파도》에 실린 작품 중 하나. 김성근, 「해금강의 파도」, 1994, 조선화, 평양 조선미술박물관 소장

김성근을 '해금강의 파도'의 작가라고 부르게 된 작품이다. 다시 한번 동양화로 창작된 작품임을 상기하고자 한다. 유화와는 달리 작법 과정에 융통성이 현저히 낮은 동양화 기법은 매 단계 실수를 용납하지 않는다. 잘못 그은 선이나 색채를 쉽게 덧칠할 수 있는 유화 제작 과정과는 근본부터 다른 접근을 하여야 하는 것이 동양화의 숙명이다. 동양화에서 먼 산세를 담채로 표현하는 과정은 약간의 적당함이 용인된다. 하지만 「해금강의 파도」와 같은 작품은 치밀한 순차적 접근 방법이 필수이며, 조금이라도 부적절한 붓 터치가 가해지는 그 순간 작품은 절벽으로 떨어지는 치명타를 입게 된다.

대자연의 변화무쌍과 저녁노을의 감상적 포착은 이 작품과 유럽 낭만주의 계열 간의 자연스러운 연결고리를 만들기에 무리가 없어 보인다. 김성근이 정직한 표현을 공들여 완결해 가는 대가라고 한다면, 최창호는 걸림이 없는 변통의 명수라고 봐야 할 것이다.

'기계적 묘사' '공장 제품'이라는 공화국 미술작품에 대한 편협한 비판의 시각을 잠시 내려 놓을 수만 있다면 현대인의 삶에 고갈되어 버린 낭만적 고답을 탐할 수 있으리라.

「눈 속을 달리는 범」 갈필과 몰골의 시적 융합

김철, 「눈 속을 달리는 범」, 2014, 조선화, 144x197cm, 개인 소장

2015년 12월 나는 만수대창작사 김철 작가
의 화실을 방문하여 그의 작업 과정을 지켜
보았다.

「눈 속을 달리는 범」(부분)

조선 화가들은 여러 짐승 중 유독 호랑이를 많이 그린다. 선우영(인민예술가)의 호랑이는 인자한 품위가 있고, 호랑이를 가장 많이 그린 리률선(인민예술가)은 물기 머금은 붓질로 그만의 독특한 표현법을 보여주고 있다.

반면 김철(공훈예술가)은 갈필의 먹으로 호랑이 털을 한 가닥씩 그려 나가기 시작하여 전체 형상을 완성한다. 그다음 색을 입힌다. 이 두 과정에서 수채화와 동양화에 동일하게 적용되는 테크니컬한 주안점은 흰 부분에 관한 계산이다. 흰 부분은 먹이나 색을 칠하지 않고 종이 색을 그대로 남겨두는 작법이다. 치밀한 사전 계획과 계산이 필요하다.

호랑이 얼굴 부위에 드러난 흰털, 털 위에 묻은 눈송이 등이 다 흰색 처리에 해당하는 부분으로 먹이나 색을 선혀 칠하지 않은 곳이다. 대단한 공력이 요구되는 과정이다. 공력은 흰색의 표현뿐만 아니라 호랑이 눈동자에도 집중된다. 눈의 홍채 하나를 완성하는 데 7시간의 집중이 필요하다고 김철은 말한다.

세밀한 갈필로 완성한 호랑이 묘사도 일품이지만, 정작 김철의 호랑이가 높이 평가받는 것은 몰골 기법으로 형성된 흐드러진 서정적 배경을 호랑이 공필 묘사와 자연스럽게 융합시키는 작가의 탁월한 능력에서 찾을 수 있다.

무엇보다도 산 중 왕 호랑이의 기상을 김철만큼 웅혼하게 잡아내는 작가가 흔치 않다는 점에서 만수대창작사를 방문할 때마다 그를 찾게 된다.

175

「국제전람회장에서」 일상의 발견

공화국 미술을 통해 일상의 모습을 발견하는 것은 단순한 흥미를 넘어 이 사회의 한 단면이 드러나는 순간을 '관음'한다는 의미에 가깝다. 이는 일상생활이 외부에 거의 공개되지 않기에 그에 상응해 호기심이 그만큼 증폭되기 때문이다.

사회주의 사실주의 미술이 지닌 주요한 기능 중 하나는 미술작품을 통해 소속 사회를 드러내 보인다는 점이고, 동시에 드러난 일상은 외부와 크게 다르지 않은 인간성의 보편적 동질감을 발견하게 하는 역할을 한다는 점이다.

최창호의 이 작품은 공화국 미술품을 해외에서 전시 판매하는 전시공간에서 여성 봉사원들이 기록을 정리하는 모습이다. 포착된 한순간이 최창호의 몰골 붓놀림 속에 활달하게 펼쳐지고 있다.

이미 강조한 바 있지만, 최창호의 화면은 습윤하다. 충분한 물기가 화면을 적신다. 대담과 절제가 절대적인 조화를 이뤄야만 도달할 파격의 정상에 올라설 수 있는 몰골 화가는 조선화 화단에서도 손꼽을 정도다.
최상호는 그중 가장 뛰어난 필력을 지닌 작가다. 습필濕筆과 갈필渴筆의 적절한 조화를 부리면서, 인물과 산수를 두루 섭렵한, 자유자재한 최창호는 한반도 수묵화의 전통을 현대화시킨 기이한 보물 같은 존재다.

최창호, 「국제전람회장에서」, 2006, 조선화, 107x159cm, 개인 소장

「쉴 참에」 몰골 기법으로 그려낸 소녀들

최유송, 「쉴 참에」, 2016, 조선화, 112x192cm, 개인 소장

최유송의 「쉴참에」를 소개하는 이유는 여러 가지다. 우선 조선 미술에서 주제의 다양성을 꼽을 수 있다. 중학교 1, 2학년 여학생들이 학교가 끝난 후 집으로 가다가 길섶에 앉아 잠시 수다 떠는 모습인데, 일견 무척 평범하다. 이러한 인민의 일상을 표현한 그림도 공화국에서는 주제화라 부른다. 주제화의 범위는 넓게는 사회주의 체제 속에 펼쳐지는 모든 인간 활동의 포착인데 그 속에는 혁명과 전투의 모습뿐 아니라, 노동의 현장, 생산물의 수확, 인민의 일상도 포함되어 있다.

최유송(1989~)은 2012년 평양미술대학 조선화 학부를 졸업한 신예다. 공화국 조선화 화단의 최고 필력을 지닌 인민예술가 최창호의 외아들이며, 부친의 뒤를 이을 장래가 촉망되는 화가다.

최유송은 젊은 나이에 걸맞은 밝고 화기애애한 인민 생활상을 즐겨 표현한다. 이 작품은 그 어느 부위에도 외곽선을 긋지 않은 몰골 기법의 전형을 보여주고 있다는 데서 표현상의 특징을 찾을 수 있다. 또한 인물 표정의 극사실화를 의도적으로 회피하여 몽환적 분위기를 자아내고 있다. 시적 접근이다.

하지만 아직까진 수채화적 기법으로 담담하게 그려나가는 테크닉에 머물고 있다. 장차 최창호의 비범하고 과감한 붓 터치를 습득한다면 몰골화의 거장으로 성장할 자질이 엿보인다.

몰골
vs.
구륵

윤두서(1668-1715), 「자화상」(부분)

구륵법鉤勒法

구륵법이란 형태의 윤곽을 선으로 그린 다음 그 속을 색칠하는 방법을 말한다. 구륵법을 쌍구법雙鉤法이라고도 한다. **구鉤**는 '갈고리, 올가미'란 뜻이고, **륵勒**은 소나 말의 머리 부분에 얹어 '묶어놓은 줄'을 뜻한다. 결국 구륵이란 어떤 형태의 외형을 둘러싸는 선, 다시 말해, 외곽선outline을 의미한다.

동양화에서 구륵법으로 인물을 그린다면, 붓으로 눈, 코, 입, 귀, 얼굴 외곽 등 모양이 보이는 부분을 선으로 묘사한다. 선으로만 그리는 연필 스케치와 같다. 그다음 외곽선 안을 색으로 판판하게 채워 넣는 것을 말한다. 이때 명암을 약간 주기도 하지만, 명암 대비는 주요 구성요소가 아니다. 한국화가 이당 김은호 작품 대부분이 여기에 해당한다. 평양 조선미술박물관에 소장된 김기창의 초기 작품인 네 쪽짜리 사계절 미인도 역시 이 기법을 사용했다. 왼쪽 변옥자의 조선화는 구륵법을 사용한 1960년대의 대표적 작품이다. 선으로 형상을 잡고 외곽선 안은 대부분 명암이 없는 단색으로 처리해 그림의 입체감이 부족하다. 서양화의 관점에서 본다면 평면적이고 도안적이다. 동양적인 단아함이라는 장점과 입체감 부족이라는 단점을 동시에 지니고 있다. 구륵법으로 창작된 그림을 조선화 전문가들 사이에서는 '평도세화'라고도 부르며, 그리 높이 여기지는 않는다. 이런 간결한 선으로 나타낸 그림들은 메시지 전달이 빠르다는 장점 때문에 초기 만화, 아동 그림책, 교과서 등에 주로 등장하는 기법이다. 쏘아보는 눈과 거친 터럭의 묘사로 어필하는 윤두서의 초상화 역시 구륵법으로 그렸다. 약간의 음영을 제외하면 전부 가는 선으로 이루어진 그림이다.

윤두서와 변옥자는 사물에 접근하는 방법이 근본적으로는 동일하다. 변옥자는 세밀을 단순화했고 윤두서는 세밀을 사실화한 것이 다를 뿐이다.

둘 다 구륵법의 범주에 속한다.

변옥자, 「어머니」(부분), 1961, 조선화, 175x91cm,
평양 조선미술박물관 소장

몰골은
소나기이면서
안개다

강한 외곽선을 강조하면서도 정형에 얽매이지 않는,
먹의 자유가 확연한 몰골 기법.「지난날의 용해공들」(부분)

자의성, 해조, 스피드를 동시에 느끼게 한다.
숙련이 필요한 기법이다. 리석호,「백매」(부분)

몰골법沒骨法

구륵법과 대조되는 기법으로 형태의 외곽선을 그리지 않고 곧바로 먹이나 색으로 형상을 표현하는 기법이다. 한자의 뜻이 재미있는 단어다. **몰골, 뼈[骨]가 없어진다[沒]**는 말이다. **骨**은 몸을 세워주는 뼈대, 즉 **획**이다. 획을 동양화의 그림에 접목시키면 **선**이다. 몰골법은 **선이 없어진 기법** 즉 외곽선이 없는 그림을 뜻한다. 윤곽선이 없으니 먹의 퍼짐이나 농담 혹은 채색의 강약이 사물의 형태를 이루는 주된 표현 수단이다. 몰골법의 핵심은 농담의 해조諧調와 스피드다. 해조란 조화로움, 즉 먹의 옅고 짙음을 조화롭게 사용함이다. 또한 붓을 단숨에 움직여 그리는 기법이어서 조선에선 '단붓질'이라고도 부른다.

몰골은 소나기이면서 안개다. 쏟아붓기도 하고 뽀얗게 피어나기도 한다. 물의 습윤이 관건이다. 흐드러지고, 피어나고, 번지는 발묵潑墨의 자의적恣意的, 시적 변용을 꾀할 수도 있다. 수묵화에 몰골화가 많다. 때에 따라서는 붓에서 물기를 뺀 다음 거친 붓 자국을 내는 갈필渴筆 효과도 겸할 수 있다. 운필에 능해야 몰골 기법을 능수능란하게 부린다.

획의 강약, 굵기의 다양함과 함께 붓을 든 사람의 정신적인 힘[氣]이 붓끝을 통하여 전달되는 서예의 미적 구조를 염두에 둔다면, 구륵법 중에서도 **백묘법***을 생각해볼 수 있다. 검은 선만으로 형상된 사물은 나머지 흰 여백과 함께 담백하고 강건하게 최상의 미학적 즐거움을 제공할 수 있다. 더러 선비의 고고함이 서려 있기도 한 백묘법으로 그려진 동양화를 문인화의 속성으로 치기도 한다.

***백묘법**白描法: 색이나 먹의 농담을 전혀 사용하지 않고, 가는 선으로만 그리는 방법. 구륵법의 일차 단계로도 볼 수 있다. 중국, 한국의 고화에서 제대로 된 모범을 찾을 수 없어 내가 서양 여성 누드(오른쪽)를 직접 그려 백묘법의 예로 잡아보았다. 한지 위에 먹과 붓으로 그렸다. 연필로 이렇게 그린 것은 컨투어 드로잉contour drawing이라 부른다. 선으로만 사물을 표현하지만 제대로 그린 컨투어 드로잉은 간결하면서도 입체감과 함께 대상의 정수를 잡아내는 힘이 있다.

그런데 아무리 이 그림을 백묘법으로 그렸다고는 하지만 위에서 얘기한 선비의 고고함이 느껴지겠는가. 내 붓끝에 기氣가 실려 있지 않아서인가. 대상에 대한 인식 때문이다. 인식은 경험에서 추출된 선입관, 즉 일종의 고정관념이기도 하다. 서양 여인의 누드 대신 툇마루에서 익어가는 감을 쳐다보는 갓 쓴 선비였다면 어땠을까.

조선화, 집체화를 꽃피우다

전지전능한 파워와 신출귀몰한 재주로 중무장한 그대 이름,

- **당대 미술**. 당신의 도도한 전의에 아랑곳하지 않고

전진하는 조선화의 담대함은 달콤함에서 비롯

되었다. 최첨단 정상에 올라서 있는 자는

무적의 기세가 등등해 변방 세력에

눈길을 주지 않는다. 그러던

어느 순간 묘한 향내를

맡게 된다.

조

선의

집

체

화,

그 야생화의 들 냄새를.

조선화의 응집체 집체화

앞서, 사회주의 사실주의 미술에서 조선화가 꽃이라면 주제화는 화밀이라 했다. 주제화가 화밀이면 집체화는 벌을 끌어들이는 **밀향蜜香**이다. 향기가 강할수록 벌은 멀리서도 모여든다.[*]

집체화 또는 집체작이라고 부르는 작품은 1인 이상의 작가가 모여 한 작품을 완성하는 다작가 일작품多作家 一作品 형태를 말한다. 이러한 집체작은 자본주의 체제의 작가들에게는 적용되기 쉽지 않은 작품 제작 방식이다. 동시대 작가 중 환경 및 건축물을 둘러싸는 작업을 해온 불가리아 태생의 미국 작가 크리스토Christo와 그의 작업 파트너이자 부인인 잔 클로드Jeanne-Claude와 몇몇 케이스를 제외하고는 공동작업하는 작가가 많지 않다. 예술 작품이 예술가 개인의 영광과 직결되기 때문이기도 하고 또한 개별 창작가의 특이한 상상력과 창조 정신이 다른 작가와 공유되거나 타협하는 데서 오는 고유성 훼손을 가장 우려하기 때문일 것이다. 이런 관점에서 부부나 파트너 등 2인 체제의 공동작업이 아닌 3명 이상, 때론 30여 명의 작가가 한 작품의 완성을 위해 공동으로 작업하는 공화국 집체작 방식은 21세기 당대 미술에서는 유사한 예를 찾을 수 없다. 빌딩 장식이나 거리의 벽화 등 지역 사회를 위한 공동협업 방식의 작품이 아닌, 순수미술품 창작을 위한 공화국 집체작은 그 과정에서 주요하게 살펴볼 작가들의 마음가짐이 있다.

- **자아를 버린다**
- **착着이 없다**
- **전체를 위해 한다**

이 세 명제는 아이러니컬하게도 정신 수련 목표가 될 수는 있겠지만 미술창작과는 거리가 멀어 보인다.

우선 **집체화**가 제작되는 작업실로 소대한다.

[*] 나는 날개를 달았다. 벌이 되어 밀향 무르익은 곳을 향해 돌진했다. 과연 그곳에 양식이 될 화밀이 숨겨져 있는지는 나와 상관이 없었다. 향을 맡았기에 어차피 날아가는 것이 내가 해야 하는 일이었다. 두려움과 긴박감 속에서 몇 년을 윙윙거리며 돌았다. 마침내 기어이 밀향의 발향지를 찾았다. 그리하여, 조선화의 응집체인 집체화의 농밀한 향기를 풀어놓는 자비를 베풀 수 있었다. 미술로 할 수 있는 마더 테레사의 행위는 물질의 공덕이 아닌 정신 양식의 호화로움이다. 21세기 현대 미술 진영에서 더 이상 호화로움이 필요 없다던 참모들이 변방의 화려함에 몸 둘 바를 몰라 한다. 무슨 이런 것이! 이 어색한 황홀함이란! 구소련에서 사라진 지 오래된 집체화가 조선에서 억척스러운 찬란함으로 피워 오르고 있었다니! 이로부터 나는 21세기 현대 미술에서 최대 스캔들을 만든 동방의 눈부신 이단자 역할을 떠맡게 되었다.

집체작 창작과정을 만나다

2014년 10월, 평양 방문이 어느덧 여섯 번째 되던 해였다. 오전에 만수대창작사를 방문하여 작품 전시관에서 최창호 작가를 인터뷰했다. 그런데 그는 나에게 보여줄 게 있다며 몇 시간 후 작업실에 들르라고 했다. 평소 이런 일은 거의 없는데 웬일인지 최창호가 나를 부른 것이다.

아무 귀띔도 없었기에 작업실에 들어서자마자 나는 대단히 놀라지 않을 수 없었다. 집체작이 아닌가!

집체작 그리는 과정을 무척이나 보고 싶었는데, 그 바람이 예고 없이 이루어졌다. 조선화 작가 여섯 명이 작업하고 있었다. 왼편에는 너비가 4미터를 넘는 목탄화가 세워져 있었다. 이 목탄화를 밑그림으로 삼아 그 위에 고려참지[1]를 대고 본을 뜬 다음 조선화 집체화를 제작하는 과정이 진행되고 있었다.

청천강 계단식 발전소 공사장 현장의 열띤 에너지를 역동적으로 잡아낸 집체화 「청천강의 기적」. 이 집체작은 이후 나와 많은 인연을 맺게 된다. 나는 두 차례에 걸쳐 이 집체작을 해외 영문 잡지에 소개하게 되었고, 2018년 광주비엔날레[2]에서 가장 중요한 작품으로 소개하려는 부푼 마음을 가지고 있었다. 그러나 대작인 이 작품은 이미 표구를 거쳐 육중한 액자 속에 들어 있어 베이징을 거쳐 운송해야 하는 어려움 때문에 아쉽게도 광주비엔날레에서 소개하는 것은 포기해야 했다.

[1] 한국에서 '한지, 순지, 장지'로 부르고, 중국에서 '선지', 일본에서는 '와지'로 불리는 닥나무 속껍질로 만든 동양화 종이를 조선에서는 '고려참지'라고 부른다.

[2] 2017년 7월 12일, 나는 서울 아트선재센터에서 <Real DMZ Project 2017 인문학 강연: 왜 북한 미술인가?>라는 제목으로 특강을 하게 되었다. 내 강연이 있기 훨씬 전부터 DMZ 프로젝트를 주제로 다른 여러 강연이 있었는데, 나에게 이 시리즈 강연을 소개해준 강성원 평론가와 함께 중국, 독일, 미국 연사들의 강연에 나도 청중으로 참석하게 되었다. 그런데 그 자리에서 강성원 선생 주선으로 김선정 아트선재센터 디렉터를 소개받아 몇 주 후 내 강연이 같은 장소에서 성사되었다.
그 후 얼마 지나지 않아 김선정 디렉터는 2018년 광주비엔날레 대표이사로 선임되었고, 그날 내 강연을 들었던 김 디렉터가 광주비엔날레에서 내가 기획한 조선화 전을 열고 싶다는 의사를 전해왔다. 8월 7일 용산역에서 오전 8:20 발 목포행 KTX를 타고 광주에 내렸다. 김선정 대표이사, 광주시립미술관 조진호 관장, 윤익 학예실장 등 20여 명의 비엔날레 스태프에게 약 40분간 조선화를 소개하는 강연을 했다. 이후 미국으로 돌아와 전시기획안 등 필요한 자료들을 제출하였고, 2017년 12월 광주를 두 번 더 방문하여 전시팀과 만났다. 광주비엔날레에서 공화국의 주제화 전이 성사된다면 한국에서 최초로 조선화로 창작된 주제화를 본격적으로 선보이는 역사적인 계기가 될 것이다.
그러나 한국에서 본격적인 주제화 전시의 성사는, 정치 상황이 늘 그래왔듯이, 언제나 불투명하다. 나는 2017년 12월 31일 서울서 제야의 종소리를 들으며 다음날 발표될 2018년 김정은 위원장의 신년사 내용이 자못 궁금했다. 남북 정세는 북측 태도에 전적으로 기댈 수밖에 없는 불행한 현실을 실감하면서 스스로 자문했다. 나는 왜 이런 어려운 일을 자초하여 '남북 문화 교류' 운운하며 가당치 않은 짐을 짊어지고 고행의 길을 걷고 있는가. 2018년 1월 3일 남북 전화 통화가 전격 이뤄졌다. 그후 평창올림픽에서 남북 단일팀이 한반도기를 들고 입장하는 전격적인 사건으로 이어졌다. 광주비엔날레의 조선화 전시는 과연 순탄하게 개막할 것인가. 2018년의 지구운, 한반도운, 그리고 내 개인의 운세가 그 방향으로 흐른다면 무난할 것이다.

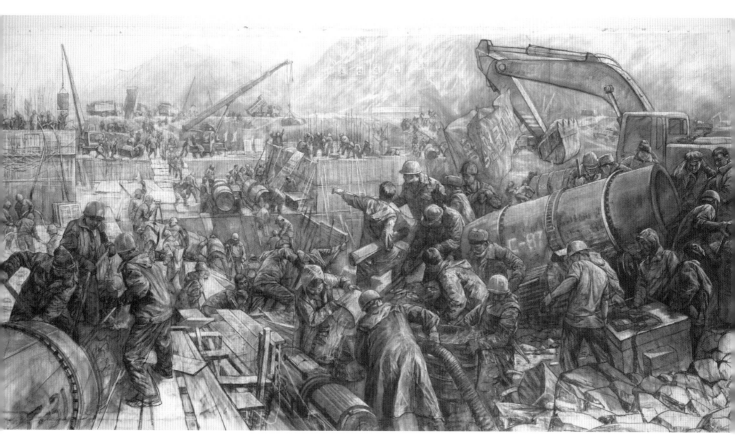

「청천강의 기적」을 위한 목탄화, 216x413cm

작품의 전체 구도와 밸런스, 거리감 확보 그리고 마지막으로 웅혼감을 불러일으키는 분위기를 창출하기 위해 작업 도중 뒤로 물러서 전체 작품을 점검한다.

조선화, 집체화를 꽃피우다

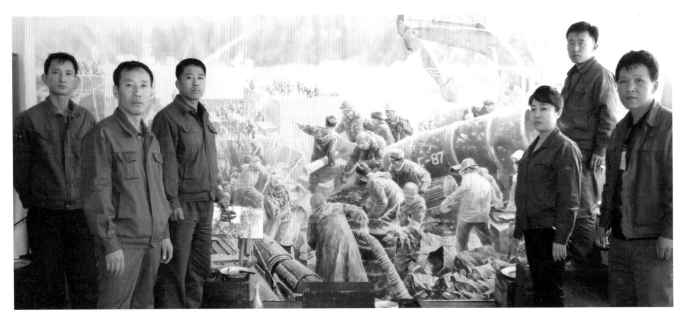

작업 중 잠시 포즈를 취해준 작가들. 왼쪽 3명 중 가운데 있는 작가가 최창호 실장이다. 오른쪽 3명 중 제일 왼쪽의 여성 작가는 오은별. 그녀는 이 집체화 작가 6인 중 한 사람은 아니다. 내가 방문했을 때 한 작가가 자리에 없었고, 어렸을 때 천재 아동화가로 이름을 떨쳤던 오은별은 나의 인터뷰에 응하기 위해 들렸다가 같이 서게 되었다.

최창호는 이 집체작의 주 창작가로서, 그의 임무는 이 작품을 서정적으로 이끌고 가는 것이라 했다.

그가 지칭하는 '서정적'이라는 표현은 기법상의 시적 표현을 뜻한다. 즉, 몰골 기법으로 모든 대상을 묘사하는 테크닉의 접근 방법이다. 사물의 윤곽선이 거의 보이지 않는 몰골 기법은 윤곽선을 그리는 묘사에 비해 무척 까다롭다. 이는 정희진의 대상 접근과도 상이하다.

최창호가 이끌어 완성한 이 집체작은 인물 몰골의 이상향에 가까운 전형을 보여주고 있다. 근·당대 동양화에서 몰골 기법으로 인물화의 장쾌함과 옹골찬 힘을 최창호만큼 뿜어내는 작가는 아직 보지 못했다. 「청천강의 기적」은 기법과 서정에서 탁월한 작품이다.

앞서 집체화에 임하는 작가들의 마음가짐을 세 가지 명제로 잡았다.

- 자아를 버린다
- 착이 없다
- 전체를 위해 한다

정신 수련의 목표가 될 수는 있겠지만, 동시대 서구 미술의 흐름으로 보아서는 21세기 미술에 결코 합류할 수 없는 명제들이다.

그렇다면, 조선 작가들은 동시대 미술의 미아인가? 조선 작가들이 지닌 자긍심과 이들이 실현할 수 있는 묘사력은 단지 우물 속 자만에 지나지 않는가? 이 질문은 마지막 장인 '조선화와 한국화'에서 그 답을 풀어보겠다.

작업 중인 최창호. 2014년 10월 29일

「청천강의 기적」 작업 과정

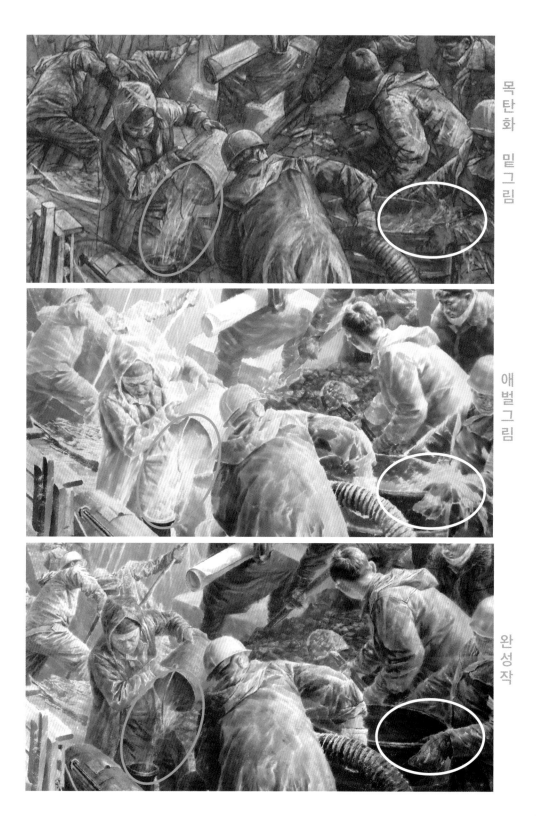

목탄화 밑그림

애벌그림

완성작

「청천강의 기적」 작업 과정에서 목탄화로 만든 밑그림은 최종 완성작과 규격과 구도가 동일하다. 목탄화가 완성되면 표면에 픽서티브fixative(정착액)를 뿌려 목탄 가루가 묻어 나오지 않게 고착시킨다. 그런 다음 그 위에 같은 크기의 고려참지를 댄다. 종이가 반투명한 점이 이 과정의 관건이다.

그다음, 참지 위에 트레이싱 종이 같은 참지보다 훨씬 더 얇은 종이를 얹는다. 이 종이 뒷면 전체에는 붉은 가루red oxide를 미리 묻혀 둔다. 목탄화 위에 종이가 두 장 올라가 있는 상태다. 그런데 두 종이 모두 반투명하기에 맨 아래 있는 목탄화의 모습이 비치게 된다.

그 다음 비치는 선을 따라 볼펜 같은 뾰쪽한 필기구로 눌러 그리면서 본을 뜬다. 필기구가 지나간 자리에 붉은 선이 나타나게 된다. 담채로 그리는 모든 정밀한 동양화는 이 방법이나 유사한 본뜨기 방법을 사용한다.

그런 후, 애벌 그림이 시작된다.

2014년 10월 29일 만수대창작사 조선화창작단 작업실에서 「청천강의 기적」의 애벌 작업이 거의 마무리되고 있었다. 목탄 그림의 기본 구조를 따라 그리면서 부분적으로는 달라진 표현도 보인다.

완성단계로 접어들면 흑백의 명암이 강해지고 대상의 묘사가 좀 더 정확히 드러나게 된다. 이 과정에서 여러 곳에서 단순화가 이루어지기도 한다. 목탄화와 애벌 그림에서 보이던 묘사가 완전히 없어진 곳도 더러 보인다.[*]

다음 쪽에 「청천강의 기적」 완성작이 펼쳐진다.

[*] **목탄화 ─ 애벌 그림 ─ 완성작**, 전 작업과정의 이미지를 한 자리에서 비교할 수 있어 그사이 힘들었던 연구 과정이 약간의 보상을 받는 듯 느꼈다. 어느 날 당 간부와 저녁 식사를 하면서 나의 불만을 슬쩍 꺼내었다. 그나마도 40도 평양 술 몇 잔을 들이켠 후 술기운에 용기가 생기기도 했지만, 도대체 왜 평양에서 내 조선화 연구가 이렇게 어려운 과정을 매번 거쳐야 하는지 안타까움과 짜증이 났기 때무이기도 했다

평양 방문 계획은 보통 3개월 전부터 시작된다. 공화국의 뉴욕 유엔 대표부에 비자 신청서를 제출하면서부터 나의 심경에는 약 전류가 흐르기 시작한다. 긴장과 흥분, 기대감과 결과를 알 수 없는 미리 챙겨보는 성취감 등으로 의식 속에서 파장이 엉키며 제멋대로 뛰기 시작한다 복잡한 파상을 한데 뭉쳐 한 가닥 줄로 만든다면, 그 이름을 아마도 '불안'이라고 부를 수 있을 것이다. 평양에 도착한 후 내가 컨트롤할 수 없는 많은 결정, 그중에서도 알 수 없는 미래에 대한 불안. 이런 심리적 부담 외에 장거리 비행과 시차로 겪는 육체의 소모 역시 무시할 수 없다. 그래서 그 간부에게 이렇게 푸념했다.

"아니, 미국에서 신청서에 기재한 내 희망 사항을 막상 평양에 오면 그중 15% 정도밖에는 성취할 수 없으니 왜 이런 겁니까?"

이 간부 하는 말이 이렇다.

"아, 그것도 문 선생이니까 그렇게라도 하지, 다른 사람은 어림도 없지요. 조국 실정 잘 알지 않습니까. 나머지는 다음에 또 오셔서 하시지요."

평양에서 내가 애국렬사릉을 방문하면 즉각 내 모든 언행이 당에 보고된다. 어느 곳을 방문해도 마찬가지다. 나는 부처님 손바닥 안의 손오공이었다. 나의 집요함을 나를 관리하는 기관에서 꿰뚫고 있다.

「청천강의 기적」 작업 과정을 볼 수 있었던 일은, 모든 상황을 감안했을 때 조선화를 연구하는 나에겐 하나의 '감격'이었다. 그것은 15%의 성취 속에서도 내 집념이 안겨 준 대단한 행운이었다.

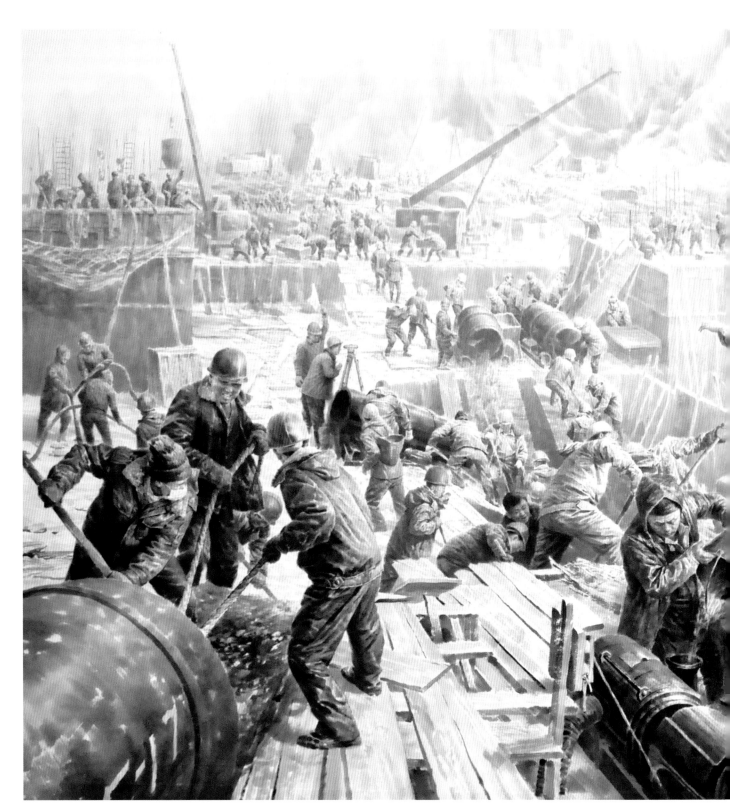

최창호·김남훈·박억철·홍명철·김혁철·박남철, 「청천강의 기적」, 2014, 조선화(집체화), 216x413cm, 개인 소장

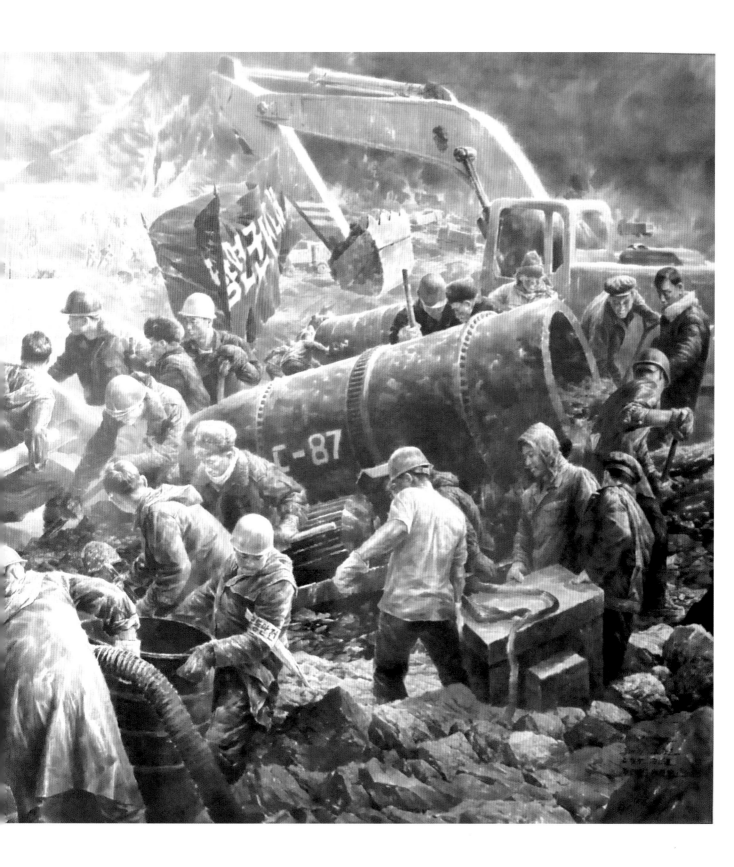

조선화, 집체화를 꽃피우다

조선화로 집체화를 그리는 이유

집체화 탐험에 앞서, 먼저 몇 가지 사항을 요약한다.

사회주의 미술에서만 가능한 하나의 미술 양상, 집체화다.
집체화는 조선화의 경우, 대형화를 지향한다.

왜 대형 집체화를 조선화로 작업하는지 그 이유를 살펴본다.

대형 집체화는 종이에 그리는데, 이는 작품 크기를 확장하기가 쉽기 때문이다. 종이를 여러 장 붙여서 원하는 크기의 작품을 자유로이 제작할 수 있다. 또한 종이 작품은 대형이라도 보관과 운반이 용이하다. 이것이 대형 집체화 대부분이 조선화로 만들어지는 첫 번째 이유다. 또 다른 이유는 조선화라는 전통 표현 양식에 대한 민족의식을 들 수 있다. 조선은 '우리식 체제' '우리식 표현' 등 독자성에 강한 집착을 나타낸다. 이것은 이미 언급한 조선의 문화의식 전반에 깔려 있는 우월감이다.

조선의 우월감. 상당히 복잡한 이 감성을 분석하기는 쉽지 않다. 외부 시각으로 볼 때, 도를 넘는 지나친 자존감은 도대체 어디서 온 것인가. 궁핍 속에서도 결코 수그러들지 않는 우월감은 '사회주의 교양'을 바탕으로 한 교육과 외부와의 단절이라는 두 측면에서 그 연원을 찾을 수 있다. 조선의 체제 교육은 사회주의 역사와 사상, 공산주의 혁명, 지도자에 대한 절대 경외심, 제국주의라고 부르는 국가, 특히 미국에 대한 적개심, 한국과 일본에 대한 비방 등이 주요 내용이다. 동시에 인성교육을 중시하는데, 지덕체가 기본 원칙이다. 누구나 지식을 갖추어야 하고, 인품을 닦아야 하고, 한 가지 운동은 할 줄 알아야 한다는 원칙이다. 여기에 악기 한 가지를 연주할 수 있게 권유한다. 외부에 대한 적개심과 비방, 그리고 내적으로는 지덕체를 중시하는 교육은 일견 불협화음을 낼 듯하다. 조선 사회가 복잡하게 인식되는 이유다.

이 같은 복잡한 인식을 야기하는 교육 체제는 외부와의 단절 속에서 지난 70년간 내부적으로만 다져져 왔다. 여기에 타의 시각을 유난히 의식하는 사회주의 교양을 곁들여 '내 식대로'의 자긍심이 자생하게 되었다. 사회주의 교양의 뿌리는 두 갈래다. 사회주의 사상과 유교 사상이다. 이 역시 상치되는 개념이다. 봉건주의의 표상이었던 유교는 조선에서 당연히 타파 대상이었을 법한데, 인간관계의 근간이 되고 있으니 간단히 단정할 수 없는 사회가 조선이다. 지덕체에서 '덕'에 해당하는 부분이 유교의 인간관계 중시와 밀접하다.

유화의 발전도着도 무시할 수 없는 상황인데 굳이 조선화를 고집하여 대형 집체작을 만드는 이유는 '우리 것'인 조선화에 대한 자존감 때문이다. '우리 것'이란 우리가 자체 개발, 발전시킨 독특한 표현 방식을 말한다. 조선화에 대한 이 의식은 뒤에 '조선화는 동양화의 다이아몬드인가 아닌가'에서 빛으로 발할 것이다.

집체화 제작의 목적

대형작품, 특히 주제화를 대형 집체작으로 제작하는 목적은 두 가지다.
역사성과 군집 역동성의 추구.

집체화 제작의 첫 번째 목적은 국가적 사안이 걸린 대토목 공사, 큰 사건, 리더의 서거 등 역사적인 기록화를 남기는 것이다.

두 번째 목적은 역사적 내용을 어떻게 표현하는가 하는 미학적인 측면을 들 수 있다. 등장하는 인물들의 움직임을 통해 역동적 구도를 연출하고, 격한 감정의 표현을 통해 군중을 선동하는 것을 목적으로 하면서도, 개개 인물의 미묘하고 섬세한 감정 표정의 포착을 중시한다.

앞에서 창작과정과 더불어 소개한 집체화 「청천강의 기적」 외에 주요 집체화를 골라 살핀다.

- 「피눈물의 해 1994년」
- 「천년을 책임지고 만년을 보증하자!」
- 「혁명적 군인정신이 나래치는 희천2호발전소 언제건설전투장」
- 「새 물결이 뻗어간다」
- 「출강」
- 「사력갱생」
- 「청년돌격대(백두대지의 청춘들)」
- 「평양성 싸움」
- 「가진의 용사들」

「피눈물의 해 1994년」 제1편: 비 오는 밤 인민들과 함께 계시며

만수대창작사 조선화창작단, 「피눈물의 해 1994년」(제1편: 비 오는 밤 인민들과 함께 계시며), 1996, 조선화(집체화), 220x960cm, 평양 만수대창작사 사적관 소장

이제껏 조선화로 창작된 집체화 중 미술사에 등재될 최고의 걸작은 「피눈물의 해 1994년」*
일 것이다. 김일성 주석 서거 2년 후인 1996년 조선화로 제작된 이 집체화는 높이가 약 2미
터, 길이가 82미터인 장대한 작품이다. 만수대창작사 조선화창작단의 전체 작가 60명이 모
두 참여한 노작이다. 약 150호짜리 그림을 50여 개 붙여 놓은 크기라고 가늠하면 된다. 총 7
편으로 구성되어 있다.

총 18개의 주제(5개의 기본편과 13개의 속편)로 나누어 제작되었고 모두 합쳐 50폭이 넘는다. 한
폭의 크기는 약 200x150cm로 제1편, 제2편, 제6편은 6폭으로 구성되어 있고, 제3편, 제4편,
제7편은 4폭으로 되어 있다. 제5편은 1~2폭으로 제작되었다.

* 이 작품을 이 책에서 소개해야 할 것인지 상당히 망설였다. 이 책에 등장하는 거의 모든 작품을 고화질 이미지로 소개하고 있는데 이 작품
만은 고해상도를 구할 수가 없었다. 이미지 없이 글로만 엮을까 주저했다. 그러나 그렇게 된다면 이 집체화가 던져주는 장쾌한 스케일의 에
너지를 달리 전달할 방법이 없어 선명도가 많이 떨어지는 사진이지만 선보여야겠다고 결정했다. 또한 「피눈물의 해 1994년」 같은 국가의, 전
인민의 총체적 공감대를 형성한 집체작은 앞으로도 다시는 창작될 확률이 거의 없다는 점을 감안해서 소개하기로 했다. 82미터의 이 집체작
은 만수대창작사 사적관에 보관되어 있다.
위의 <제1편: 비 오는 밤 인민들과 함께 계시며>와 다음 페이지에 나오는 <제2편: 만수대 언덕의 피눈물>은 이 집체작의 압권으로, 합쳐서 12
폭이며 조선화로 창작된 집체의 결정체라 할 만큼 비창慘한 작품이다. 이 집체작에 참여한 김인석 작가는 말한다.
"조선화 역사에서 한 번밖엔 나올 수 없는 작품이다. 개개인이 격정을 가지고, 몸으로 그림을 그렸다기보다는 정신으로 그렸다."

「피눈물의 해 1994년」의 구성

— <제1편: 비 오는 밤 인민들과 함께 계시며>

— <제2편: 만수대 언덕의 피눈물>

— <제3편: 비보를 받은 남녘의 인민들>

— <제4편: 비보를 받은 재일동포들>

— <제5편: 5대륙의 비분>

　　　· 천안문 광장의 조기　· 가슴늘 지는 쿠바의 병사들　· 캄보샤 앙그루와트 사원 앞에서　· 이란의 거리들에도
　　　· 미국의 로동자들　· 일본의 가정에서도　· 대양주에서도　· 아프리카의 사막에서도 등 총 10개의 속편

— <제6편: 위대한 수령 김일성 동지는 영원히 우리와 함께 계신다>

— <제7편: 인민의 결의>

　　　· 로동계급의 맹세　· 혁명의 수뇌부 결사옹위하리　· 800만의 총폭탄

<제1편>과 <제2편>이 이 집체작을 높이 평가할 업적으로 만든 핵심 부분이다. 그러나 <제3편>~<제5편>은 상당히 무리한 내용을 담고 있어 그것을 예술적 상상력의 산물로 수용한다 해도 역사화의 목적에서 크게 벗어나고 있다. 전체 대업적의 옥에 티다. 프로파간다 미술의 요체는 내용의 수위 조절에서 찾을 수 있다. 더불어 상징이 직설보다 인간 감성에 더 깊은 울림을 준다는 점을 프로파간다 미술은 문학에서 배워야 한다. 인민의 취향을 상향 조정해서 의미있는 복선을 깔아준다면 프로파간다 미술은 즐길 수 있는 묘미를 더 제공할 것이다.

「피눈물의 해 1994년」 제2편: 만수대 언덕의 피눈물

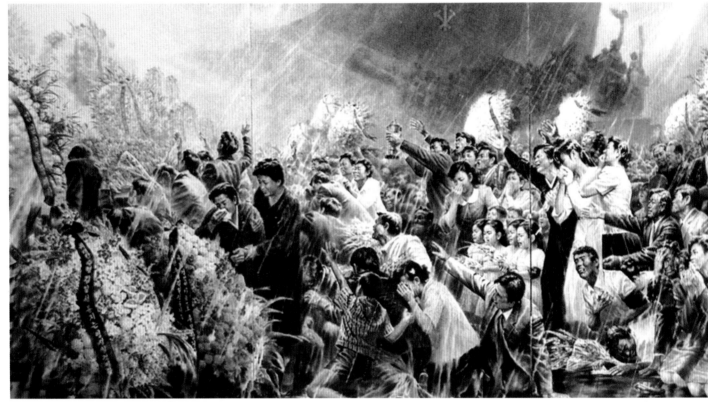

만수대창작사 조선화창작단, 「피눈물의 해 1994년」(제2편: 만수대 언덕의 피눈물), 1996, 조선화(집체화), 220x960cm, 평양 만수대창작사 사적관 소장

조선의 인물 사실화는 거의 모든 작품에 내레이션이 강하게 들어가 있다. 화자(작가)가 청자(인민)에게 일상에서 있을 법한 이야기를 시각적으로 들려주는 작품이 공화국 사실주의 미술이다.

국제태권도시합에서 금컵을 타 와서도 지도자에게 미처 보이지 못했다고 애통해하는 모습⑴, 지도자의 품속에서 행복하게 자란 네 쌍둥이의 애도 모습⑵*을 인민들이 음미하길 원한다.

* 《만수대창작사(2) 미술화첩》(만수대창작사, 2004, p.32)

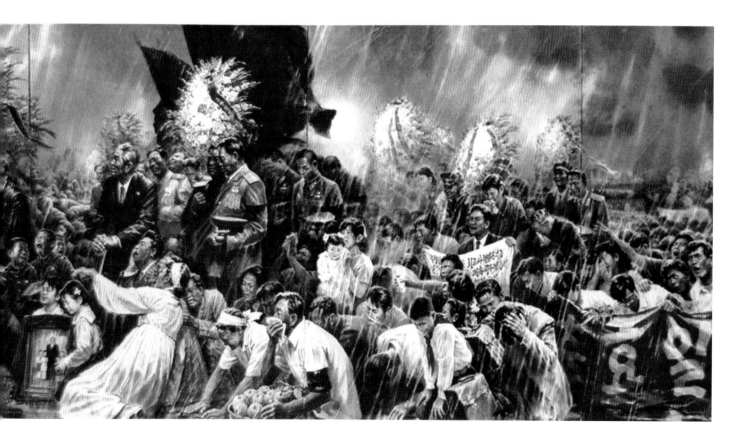

이 시점에서 이 집체화가 '동양화'라는 점을 다시 상기하고자 한다. 단 한 번의 붓 터치 실수도 허용하지 않는 작법이 수묵담채의 비정非情한 비관용성이다. 82미터 대작에 등장하는 인물 수는 수천 명에 육박할 것으로 보인다. 각 인물의 동작, 침통과 비애, 통곡과 절규의 표정을 낱낱이 감성 깊게 포착함과 동시에 화환을 비롯한 온갖 장식, 현수막, 배경 등을 나타내면서 수묵담채, 특히 몰골 테크닉의 불가능성에 도전하여 대업을 성취한 작품이다. 이런 장대한 작품을 단 일주일 만에 완성한 것은 60명의 작가가 총발기하여 작업한 결과라 하더라도 서구에서는 상상하기 어려운 짧은 시간이다.

스토리텔링은 인간 감성을 극적으로 부추기는 '밤'과 '비'라는 배경 상황을 설정했다. 특히 '비'는 조선화에 빈번하게 등장하는 요소인데, 비의 역할은 두 측면에서 조명할 수 있다. 난관의 극대화와 환경의 시적 변용이다. 이 집체화의 경우, 슬픔과 애도를 쏟아지는 비로 나타냄으로써 상황을 절정으로 끌어올린다. 동시에 비는 작품 전체를 시적인 감수성으로 감싸기에 아주 적절한 요소다. 극적 연출은 동시대 서구 미술이 유기遺棄한 멜로드라마적 감성으로 연결될 수 있는데, 서구가 방기放棄한 멜로를 조선은 최고의 미적 가치로 극대화하고 있다.

「천년을 책임지고 만년을 보증하자!」 최창호 군단의 저력

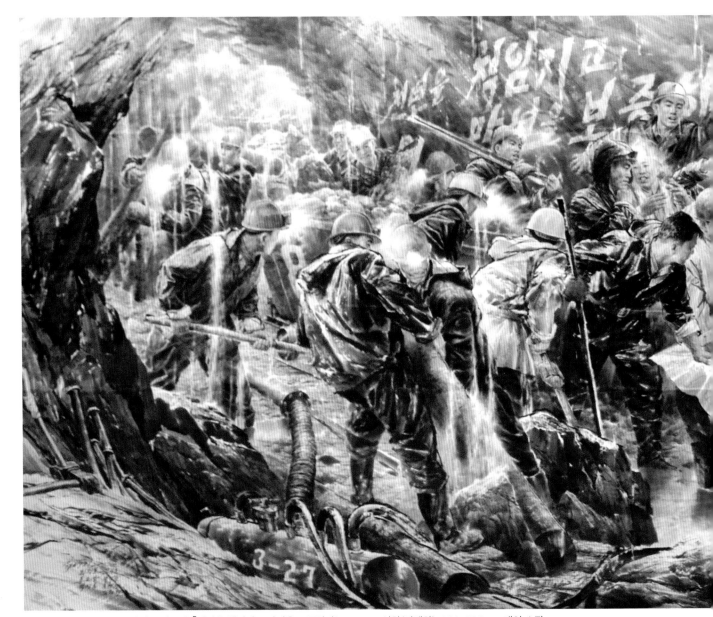

최창호 외 6명, 「천년을 책임지고 만년을 보증하자!」, 2011, 조선화(집체화), 200x500cm, 개인 소장

「천년을 책임지고 만년을 보증하자!」는 《조선문학예술년감》*(2012, p.383)에도 중요 작품으로 게재되어 있다.

* 《조선문학예술년감》은 그 전해에 일어났던 모든 문학, 예술에 관한 주요 내용을 총괄한다. 또한 중요 미술작품 정보가 담겨 있기도 한데, 해가 지날수록 게재되는 미술작품 수가 줄어들고, 미술 행사 정보도 줄고 있어 안타깝다. 《조선문학예술년감》은 주요 작품의 진위를 가리는 데도 무척 소중한 자료로 활용된다.

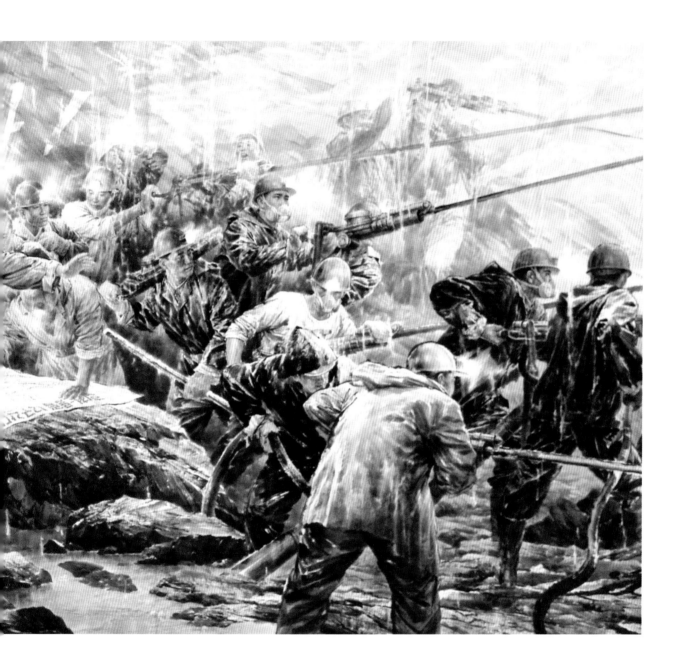

2011년 가을이었던가, 만수대창작사 최창호 작업실 벽에 미완성 조선화 한 점이 걸려 있었다. 먹이 주를 이룬 담채였는데, 그 먹그림이 이 집체작의 습작이었음을 몇 년 후 완성작을 만나고서야 알게 되었다.

조선화, 집체화를 꽃피우다

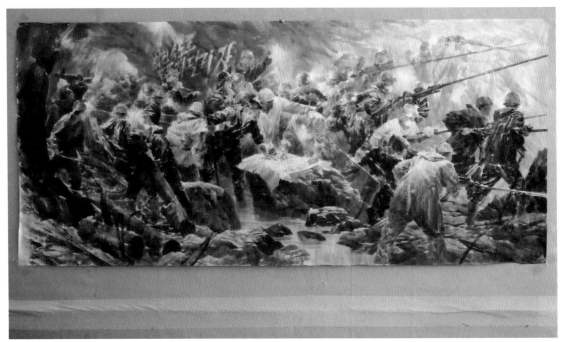

최창호, 「희천 속도로 폭풍쳐 달리자」, 스케치 조선화

미완성의 조선화 한 점은 바로 위의 그림이었다.* 약간의 색채를 머금은 채 거의 먹으로만 그려져 최창호의 작업실 벽에 붙어 있던 담채화. 물굴(굴 형태로 만든 수로)을 파는 작업 광경을 대작으로 만들기 위해 미리 작게 그린 「희천 속도로 폭풍쳐 달리자」는 후에 총 7명의 작가가 참여한 대형 집체작으로 다시 태어났으니, 이 그림은 밑그림에 해당한다고 볼 수 있다. 완성 후 제목도 「천년을 책임지고 만년을 보증하자!」로 바꿔 달았고, 좀 더 진한 색채가 입혀졌다.

* 최창호의 작업실을 비롯하여 만수대창작사의 여러 작가 작업실을 몇 년에 걸쳐 여러 차례 방문하다 보니 이런 창작의 변천 과정도 목격하게 되었다. 이러한 발견은 집요한 현장 추적의 소중한 결과며 행운이다. 나는 이런 행운을 우연이라고 보지 않는다. 불빛을 향해 덤벼드는 부나방처럼 목숨 따윈 안중에도 없이 팔자에 없는 리서치를 한다고 철없이 날뛰는 그 행적을 안쓰럽게 여긴 천지신명의 보살핌이다. 이렇게 말하면 이 무슨 신파냐 하겠지만, 나는 그런 멜로가 좋다. 신파의 속을 까보면 '진정'이라는 이름의 쓴 엑기스가 석류알처럼 박혀 있고 나는 그 쓴맛을 자학하듯 즐긴다.
소중한 삶의 흔적은 경험에서 얻은 깨달음이다. 그 경험이 쓰거나 달콤하거나를 떠나 결국은 버릴 것 하나도 없다는 결론에 도달한다는 것이 깨달음 아니겠는가.
내가 어릴 때 우리 할머니는 시도 때도 없이 정성을 들였다. 다른 많은 할머니처럼. 우리 할머니는 그러나 바깥에 존재한다는 신을 향해 기원하지 않았다. 내면을 향해 지성으로 갈구하며 자손의 안녕에 손을 모았다. 그런 할머니의 내면이 외부로 현현顯現한, 바람 같은 형체가 천지신명이다. 천지신명이란 물신物神의 다른 이름이 아니다. 헛헛한 집념의 다른 이름이다.
앞서 (70쪽) 살펴본 정영만의 파란 불꽃 영혼이 조선화를 탐구하는 외부자(나)의 발길을 최창호의 작업실로 이끌었을 그 가능성도 나는 헛되이 생각하지 않는다. 우연이란 보이지 않는 필연의 대리인이란 생각이 점점 잦아진다. 일어나는 모든 생각을 추려내어 단 한 가지 집념의 송곳 끝으로 모을 때 인간 의식 진화의 광활한 불덩이, 그 찬란함! 우연은 내 삶이 종료된 뒤에도 나를 따라다닐 것이다.

위, 스케치 조선화(부분). 아래, 완성작 「천년을 책임지고 만년을 보증하자!」(부분)

조선화, 집체화를 꽃피우다

「혁명적 군인정신이 나래치는 희천2호발전소 언제건설전투장」

정희진·윤건·최동일·리기성, 「혁명적 군인정신이 나래치는 희천2호발전소 언제건설전투장」, 2010, 조선화(집체화), 217x600cm, 개인 소장

조선 미술계에서 최창호와 정희진은 조선화를 이끄는 쌍두마차다. 기법 면에서 차이가 두드러진다. 최창호는 외곽선을 거의 나타내지 않지만, 정희진은 외곽선을 중시한다.

최창호는 강한 붓 터치를 남기지만 정희진은 외곽선 외에는 붓 터치가 부드럽다. 소위 피움법의 대단한 경지를 보여주고 있다. 최창호와 정희진의 상이한 표현 방법을 다음 페이지에서 비교한다.

A

정희진의 집체화 부분들. 전반적으로 외곽선이 강조되었다.

B

최창호, 「로동자」, 조선화(부분)
외곽선이 거의 나타나지 않는다.

A와 B는 표현 방법에서 조형 감각의 큰 차이를 보여주고 있다. 언뜻 보기엔 큰 차이가 없는 듯하고, 미술 전문인이라도 지적하기 전까지는 그 차이점을 구별하기가 쉽지 않을 것이다.

하지만 A와 B는 사물에 대한 해석이 완전히 다른, 극과 극의 접근 방법이다. 나는 이 두 가지 상이한 표현법에 대해 나의 작품 창작에서도 고민해 왔고, 수십 년간 강단에서 미국 학생들을 지도하면서 언급해 왔다.

그러나 이 방법의 차이에 관한 명확한 설명은 가능했지만, 관객 입장에서 왜 다른 느낌으로 다가오는지에 대해서는 이 책을 집필하기 전까지는 구체적으로 정리하지 않고 있었다.*

* 회화에서 선묘의 특성과 효과를 명료하게 제시한 예는 아직 없었던 것으로 안다. 이 책을 집필하지 않았다면 나도 생각으로만 간직하고 구체화할 기회가 없었을지도 모른다. 조선화를 연구하는 과정에서 수많은 어려움을 겪었지만, 전문 분야의 이런 개념을 정리할 수 있는 기회를 얻은 것은 큰 위안이다.

외곽선이 안고 있는 문제점과
외곽선이 관객에게 던져주는 매력의 함정에 관해 구체적으로 분석해 본다.

외곽선 문제

정희진 A에서 보여지는 입체감의 표현은 동양화로서는 거의 완벽에 근접한다. 특히 얼굴 형
상법은 소위 우림기법*이 적용되어 대상의 실제감이 생생하게 살아난다.

그런데 A¹에 나타난 강한 외곽선은 대상의 입체감을 무효화, 약화시키는 역할을 한다. 이 점
이 외곽선의 치명적 결함이다. 다행히 이 강한 먹선이 모자, 헬멧, 코트에 집중되어 있고 얼굴
에는 큰 영향을 미치지 않고 있다. A² 얼굴 외곽선은 아주 가늘게 처리되어 위험 부담을 줄이
고 있다. 정희진은 절묘하게 컨트롤하고 있다.

외곽선의 장점과 취약점

앞에서(127쪽) 이쾌대 회화의 매력을 언급하면서 이 문제를 제기했다. 그중 일부를 여기서 다
시 언급한다. 그만큼 가치있는 중요한 내용이다.

회화에서 선의 형태가 도드라지면 신선미가 살아난다. 반면 회화성은 떨어진다. 결과적으로
회화의 묵직한 중후감에서 멀어지게 된다. 이 중후감은 회화의 정통성이라고도 볼 수 있는
데, 600년이 흐른 오늘에도 그것을 부정하기 어려운 이유는 과학적인 요소가 그 근거로 작
용하기 때문이다.

* 우림기법이란 채색을 진한 데에서부터 점차 연하게 피워 나가면서 입체감, 질감 등을 나타내는 공화국 조선화의 기법이다. 즉, 그러데이션
gradation 방법으로 어두운 데서 밝은 데로 서서히 명암을 바꾸어 입체감을 표현하는 방법이다. 여기엔 피움법과 평도법이 있다. 피움법은 위에
설명한 우림기법과 같은 기법이기에 두 단어가 같은 의미로 사용된다. 평도법은 색을 판판하게, 명암의 차이가 없이 채워 넣는 방법이다. 이
렇게 그린 그림을 평도세화라고 부른다. 한국화가 이당 김은호의 채색화가 여기에 속한다.

「새 물결이 뻗어간다」 조소를 예견하다

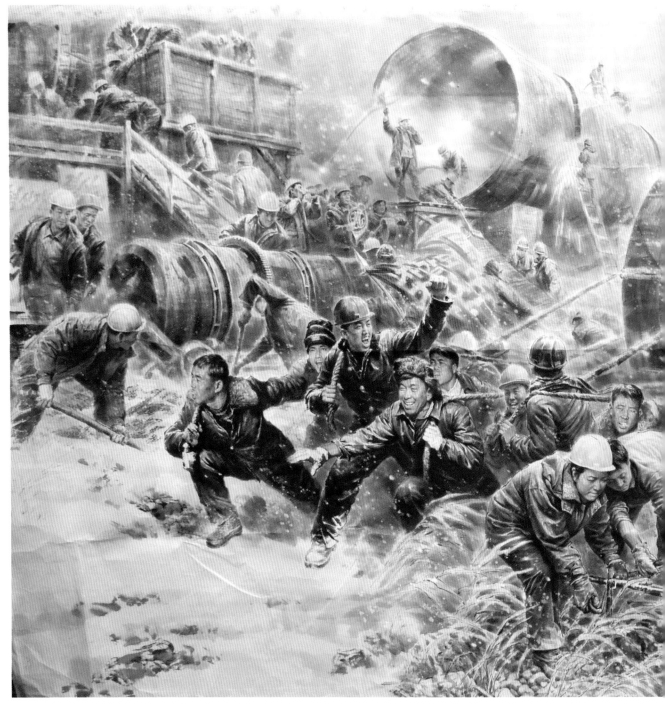

김수동·남성일·김원철·정광혁·계찬혁, 「새 물결이 뻗어간다」, 2016, 조선화(집체화), 210x437cm, 개인 소장

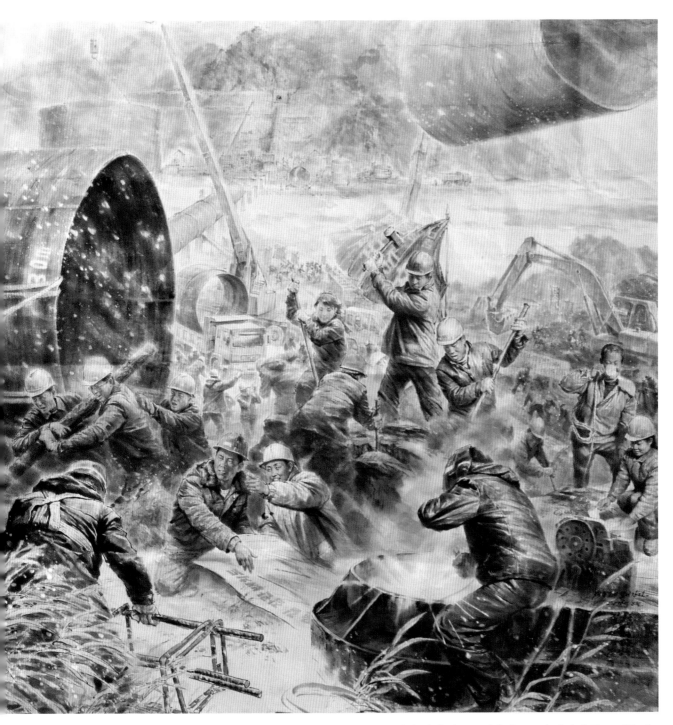

이 집체화는 앞으로 소개할 여러 집체화와 함께 인물 표정에서 조소의 대상이 될 소지를 안고 있는데 그 허실을 살펴본다.

조선화, 집체화를 꽃피우다

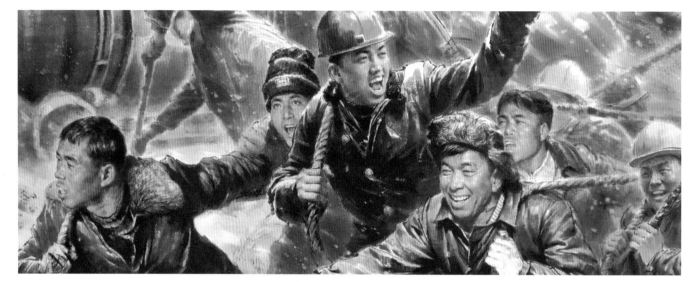

「새 물결이 뻗어간다」(부분 1)

세계 미술사를 훑어보면 인간의 웃는 모습을 담은 작품은 수 세기 동안, 수십만 점의 작품에서 손꼽을 정도로 그 숫자가 미미하다. 왜 그런가. 중세 교회 그림에서부터 당대 미술에 이르기까지 인물을 담은 작품에서 미소 띤 표정 찾기가 어려운 까닭은 무엇인가.*

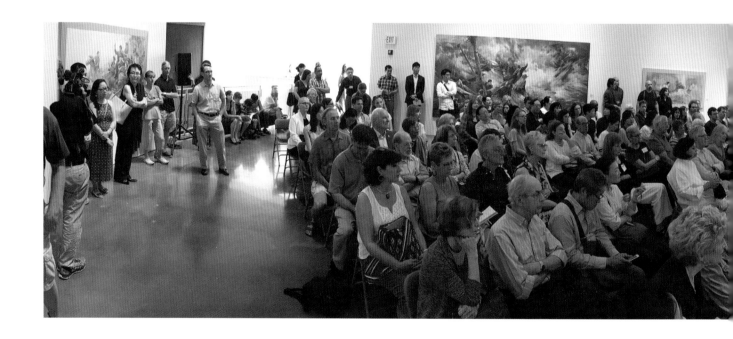

* 뉴욕 메트로폴리탄 미술관the Met의 미술사학자 Kathy Galitz에 따르면, 웃음을 드러낸 미술작품(조각 포함)이 상당수 있다(Connections / Smile 동영상 www.metmuseum.org/connections/smile#/Complete/). 그러나 웃음을 표현한 작품을 모아서 일별할 때, 그 수가 꽤 되는 듯 보이지만 사실 미술사 전체를 놓고 보면 무시될 정도로 아주 적은 수다.

「새 물결이 뻗어간다」(부분 2)

「새 물결이 뻗어간다」(부분 3)

워싱턴 아메리칸대학 미술관의 조선화 기획전 오프닝 때
강연하는 모습.(2016. 6. 18. Photo by Bruce Gruthrie)

'신비의 미소'를 지닌 작품으로 칭송받는 「모나리자」 외에 인구에 회자되는 작품 중 웃는 얼굴이 담긴 작품을 기억하는가. 당대에 들어와서는 하얀 이를 틀니처럼 드러내고 웃는 중국 웨민쥔岳敏君의 작품이 특이할 정도나. 그런데 웨민쥔의 미소는 사실 웃는 모습이 아니다. 중국 역사의 참을 수 없는 비애에 대한 극기랄까. 문화혁명의 아픔을 달리 표현할 수 없어, 반전을 꾀한 도식화된 웃음으로 드러났다. 극심한 고통을 당하면서 오히려 웃는 것, 미쳐서 웃는 것이다. 웨민쥔은 미친 웃음을 예술로 희화화했다.

공화국 미술 작품에 나타난 웃음은 「모나리자」나 웨민쥔의 작품과는 다르다. 이 상이점을 「새 물결이 뻗어간다」를 통해서 조명한다.

웃는 것이 문제인가?

미술작품의 인물 표정에서 드러난 현상을 분석한다

2016년 여름, 내가 책임 기획한 공화국 조선화 전시 <Contemporary North Korean Art: The Evolution of Socialist Realism>(6.18~8.14)가 워싱턴의 아메리칸대학 미술관American University Museum에서 두 달 동안 진행되었다.

전시할 작품을 선정하는 과정에서 집체화인 「새 물결이 뻗어간다」를 많은 우수한 조선화 중에서 굳이 소개할 필요가 있을까 하고 잠시 갈등했다. 망설인 첫 번째 이유는 이 작품이 감동을 줄 만한 구도나 역동성, 테크닉 등에서 특별함이 없다는 점이었다. 단지 대작 집체화라는 이유 외에는 선뜻 전시에 내걸고 싶은 마음이 들지 않았다. 사실 그것보다 더 마음에 걸렸던 것은 이 한 점 때문에 발생할 가상의 문제가 미리 점쳐졌기 때문이었다.

짧은 고민의 시간이 흘렀고 전시에 포함하기로 결정했다. 마음에 걸렸던 가상의 문제를 오히려 부각할 필요가 있다고 생각했기 때문이었다. 그것은 다름 아닌 짙은 '선전성'이었다. 이 전시에 대한 언론의 관심은 사뭇 뜨거웠다. 생전 보지 못했던 희한한 그림들을 신기해했고 조선화의 붓 터치에 대해 놀라워했다. 그러나, 언론은 「새 물결이 뻗어간다」의 인물들 표정에 조소를 보냈다. 선전화의 영역을 넘지 못하고 있다는 비아냥이 그 조소를 타고 흘러나왔다. 내 예상이 적중했다. 바로 이 점 때문에 이 작품을 전시에 포함할 것인지 망설였었다.

전체 전시는 대단한 중후감과 신기한 볼거리를 제공한 좋은 전시였으나 이 작품 한 점으로 격이 많이 추락하게 되었다. 이렇게 예상했음에도 불구하고 나는 왜 이 작품을 전시에 포함했을까. 내 의도는 우수한 조선화로 된 주제화를 미국에 최초로 소개한다는 사명감을 지닌 채 한두 점 정도는 조선 미술의 허점을 드러내고 싶었다. 그 허점이란 바로 조선 미술의 숙명인 프로파간다의 속성이다. 고된 노동판에서의 노동자들의 웃음! 같은.

그런데 미국 관람객은 공화국 조선화에 나타난 노동자의 웃음에 굳이 비하의 조소를 던져야만 했던가. 내가 예상했고 걱정했던 현상이 현실이 된 것인데도 나 자신에게 스스로 묻지 않을 수 없었다. 이 자문은 나를 두 가지 사색으로 몰아넣는다. 조소가 흘러나온 현상에 대해서 공화국 내부에서 심각하게 고민하는 것이 필요하다고 느꼈고, 동시에 공화국 밖 사람들의 무지를 생각하게 되었다.

조선의 미술은 모두 선전화인가

공화국이 안고 있는 고민해야 할 문제는 무엇인가. 조선의 미술은 선전성 짙은 작품을 만들어야 한다는 부담이 있다. 이 당위성은 원초적인, 완화될 수 없는 운명 같은 완강함이다. 공화국 내부에서는 고된 노동을 즐거움으로 표현해야만 하는 미화의 의무가 있다. 그런데 의무로 하는 표현에 조금도 부자연스러움을 못 느낀다는 데 문제의 핵심이 있다. 반면 이런 의무적인 미화가 외부인들에게는 선전화로 각인되고 부정적으로 인식되기에 양자의 괴리는 더 커진다. 먹고 살기도 힘들다고 들었는데, 노동판에서 웃음이 과연 나올 수 있는가. 자발적이 아닌 가식으로 창조된 웃음이 분명하다는 생각이 드는 것은 자연스럽다.

이런 자연스러운 인식을 인정했을 때, 이와 관련하여 공화국 외부의 관점, 즉 조선 미술은 선전화가 전부라고 보는 관점이 정당한가 하는 문제도 짚어봐야 한다. 추상적으로 보면 이 관점은 정당하다.

그러나 이 정당성은 공화국 내부 사정을 세밀하게 들여다볼 수 없는 상황이라는 조건에서 출발했기에 불완전하다. 그리고 여기엔 조선 내부 상황을 정확히 파악할 수 없는 제약과 제한이 동시에 존재한다. 이 경우 제약과 제한은 강요된 무지로 귀결될 수 있다. 개방된 사회가 아니므로 그에 따른 내부의 제약과 외부의 접근 제한은 결국 외부의 무지를 부추길 수밖에 없다.*

사안을 180도 뒤집어 이해할 수도 있다. 아무리 어려운 상황이라도 인간은 웃을 수 있다. 노동의 고단함 속에서도 농담을 나눌 수 있고 따뜻한 차를 따라주는 여성과 이를 받아 마시는 남성이 연인 관계일 수도 있기에(부분 3) 이런 짧은 순간 속에서도 연정을 나누면서 웃을 수 있다. 실제로 조선의 인간관계에서 '농질'(농담)의 여유를 무시할 수 없다.

그러나, 조선의 상황이 사실이더라도 조선뿐 아니라 세계 미술의 전반에서 웃음의 취사선택 문제를 재고하고자 한다.

* 공화국 사회를 그만큼 이해하기 어렵다는 방증이기도 하다. '무조건 처형된다더라' '다 굶어 죽는다더라' '한국의 드라마를 밀수해 몰래 본다더라' '졸부가 많다더라' 어느 표현이, 어느 정도가 진실을 대변하는가. 횡적인 정보 유통이 원활하지 못한 사회의 이탈주민(탈북인)이 전하는 증언은 진실이면서 동시에 제한적이다. 가끔 이들의 증언이 과장된 부분도 있어 시간이 지나면서 증언의 신뢰성이 희박해지기도 한다. 요점은 외부인이, 그것도 많은 외부 사람이 오랫동안 조선 내부의 일상을 경험할 수 없는 직접 체험 부족이 무지의 전반적인 바탕이 되고 있다. 깊이 있는 네가티브한 내부 정보가 흘러나와도 그것에 대한 진위 여부를 확인할 방법이 없다. 결국 외부인의 공화국에 대한 인식은 무지를 강요받을 수 없다. 이 모든 정황과 무지를 지금, 이 시각 수용할 수밖에 없는 상황일지라도, 작품에 나타나는 헤픈 웃음은 작품성을 저해하고 있다. 왜 그런가?

조선화, 집체화를 꽃피우다

윤택한 환경에서의 웃음은 적합하고, 척박한 환경에서의 웃음은 진실하지 않다는 생각은 공정한가

금동미륵보살반가사유상(부분)

「새 물결이 뻗어간다」(부분)

서양의 「모나리자」 미소에 필적할 동양의 미소를 찾는다면 한국 보물 83호인 삼국시대 「금동미륵보살반가사유상金銅彌勒菩薩半跏思惟像」을 들 수 있겠다.

「모나리자」의 미소와 「금동미륵보살반가사유상」의 미소에는 찬사를 아끼지 않는 우리는 조선의 여성 노동자 미소엔 조소를 보낸다. 한쪽은 자연스러운 미소라 반색하고 다른 한쪽은 가식의 미소라 질타한다. 정당한 평가인가. 무슨 근거로 그런 평가가 정당하다고 당연시하는가.

흔히 반가사유상의 미소는 자비의 미소라고 부른다. 혹은 깊은 사유의 끝에서 오는 깨달음의 희열을 은밀하게 표현하고 있다고도 볼 수 있다. 그렇다면 조선 여성의 미소는 어디에서 오는 것인가. 단지 추파를 던지는 가증스러운 미소, 각박한 처지를 감추려는 가식의 미소인가. 이것이 사실이든 아니든 이 미소를 관객이 조소하는 이유는 무엇인가.

환경에 기인한다.

모나리자가 속했던 르네상스 귀족의 환경, 삼국 시대 불교의 환경, 조선의 열악한 환경이 이 세 가지 미소에 대한 관객의 평가를 크게 좌우하고 있다. 미소의 존재가치 평가이기도 하다. 르네상스 시대와 삼국 시대의 융성한 환경에서 보이는 웃음과 각박한 조선의 환경에서 짓는 미소는 같을 수 없다는 가치를 스스로 부여함으로써 생겨났다. 윤택한 환경에서의 웃음은 적합하고, 척박한 환경에서의 웃음은 진실하지 않다는 생각은 공정한가.

환경을 근거로 평가한 미소의 존재가치 인식은 많은 부분 선입견과 고정관념에서 비롯되었다. 조선의 노동자는 반드시 험한 얼굴로 찡그리며, 아니면 최소한 무표정으로 노동에 임해야 한다는 선입견은 앞서 언급했듯이 조선의 노동판을 경험하지 못한 무지에서 기인한다.

조선 미술에 나타나는 노동판에서의 웃음에 대해 조선화 작가 김인석과 얘기를 나누었다. 2017년 여름, 베이징에서였다. 그는 강변한다. "아, 가 보시라요. 오전, 오후 쉬는 시간에 악기를 켜고 노래하고 얼마나 흥에 겹게 노는지. 모두 다 후세들이 더 좋은 환경에서 살게 될 터전을 만드는 공사를 하기 때문에 힘들어도 웃음이 절로 나오지요." 그러면 다음에 내가 평양 가면 공사장에 좀 데려다주시오, 멀리서나마 어떤 표정을 지으며 노동하는가 보고 싶소, 그랬더니, 그는 "얼마든지 가능하지요."라고 한다. 하지만, 나에게 노동판을 직접 관찰할 기회는 주어지지 않을 것이다. 어디까지 접근이 허용되는지 알기 때문이다.

그런데 노동자의 표정은 세계 어느 나라 노동 현장을 가 보아도 그리 다르지 않다. 미국 공사장에서도 웃음 띤 노동자는 거의 없다. 실실 웃으며 일하는 얼빠진 일꾼은 보지 못했다. 그렇다면 노동판에서는 '웃지 않는다'가 진실이다. 그것이 어디 노동 현장뿐인가. 학교, 사무실, 관공서 어디에서도 사람들은 평소 웃지 않는다. 농담하거나 즐겁게 대화를 나눌 때나 웃지, 일반적인 상황에서는 영문 없이 웃지 않는다. 혼자 웃는 모습은 핸드폰을 들여다보며 그 속에 빠져 잠시 탐닉하는 순간 외엔 거의 찾아볼 수 없다. 그런데 조선 미술에선 웃는 노동자가 숱하다. 1990년대 중반 고난의 행군 시기 김정일 위원장이 '가는 길 험난해도 웃으며 가자'라는 구호를 제시함으로써 미술에도 많이 반영되었다고 한다. 웃음은 조선 미술의 최대 허점이다.

그런데, 미술 작품에 미소를 넣을 것인가, 넣지 않을 것인가 하는 취사선택은 무척 작위적인 발상이다. 이 발상을 탐구하기 전에 우선 미술 작품에서 미소 띤 표정을 찾기 어려운 것은 왜 그런가부터 파고든다. 이 문제는 작품에 미소 띤 얼굴이 등장하면 도대체 어떻게 되는가 하는 질문을 먼저 하는 것이 순서다.

미술 작품에 파안대소하거나 은근한 미소를 짓는 인물을 넣으면 어떻게 되는가. 당대 인물화의 최고 고수인 루시언 프로이드의 작품에서도 웃는 모습은 거의 본 적이 없다. 도대체 왜 그런가. 등장인물은 하나같이 근엄하거나 무표정하다. 기실 우리가 길거리에서 마주치는 거의 모든 표정이 그러하다. 사무실에서 보는 대부분의 모습이다. 그러나 사람은 웃는다. 불행한 상황에 처해 있지 않다면 웃는 것 역시 일상의 일부다. 미술 작품에 이런 일상을 넣을 것인가 말 것인가는 작가의 선택이다.

작품에 미소 띤 얼굴이 등장하면 도대체 어떻게 되는 것인가

웃음을 취사선택 하는 작위성

미소가 들어간 작품은 미소 때문에 작품의 격이 추락한다. 특히 동시대 작품에서는. 인물이 웃으면 작품 전체의 격이 그 미소에 휩쓸려 유실되는 위험에 처한다. 웃음 때문에 작품 속에 깃든 다른 깊이 있는 의미 탐구가 어렵기 때문이다. 미술에서 웃음은 운명적으로 천형天刑이다.

앞에서 미술 작품에 미소를 넣을 것인가, 말 것인가 하는 취사선택은 무척 작위적인 발상이라고 언급했다. 화병과 꽃을 그리고, 저녁노을 창연한 고궁을 담은 그림도 미술이다. 그러나 동시대 하이엔드high-end 미술은 복잡한 인간 생활상, 심리 상태, 정치, 공포, 테러, 환경, 젠더 등 다양한 범지구적 문제를 다루고 있기에 주로 의미의 복선이 깔려 있고 그로 하여 난해하기까지 하다.* 미술에 이런 의미층이 나타나기 시작한 것에는 1차 세계대전(1914~1918)이 큰 역할을 했다. 대량 살상, 파괴를 낳은 세계대전은 유럽 지성을 각성의 제단에 오르게 했다. 오랫동안 향유해오던 문학, 미술, 법 질서, 철학, 이성 등 서구를 지탱해 온 사회 가치 체계가 무자비한 대량 살상을 막지 못했다는 점에 지성은 참괴함을 느꼈다.

참괴에 대한 각성 운동이 생겨났다. 이름하여 다다예술운동Dadaism이다. 대략 1915~16년경부터 일기 시작한 다다는 전통에 대한 조롱, 권위에 대한 비하 등 기존 체제를 표적 삼아 비틀기 시작했다. 그토록 안위를 누릴 수 있었던 사회체계가 세계대전을 막지 못했다는 비꼼이다. 모나리자에 콧수염을 그려 넣기도 하고, 남자 소변기를 '분수'라고 명명하기도 했다. 그런데 단순한 비틂, 비꼼, 조롱을 예술의 목표로 삼지는 않았다. 이런 미술 행위 뒤에는 권위에 대한 도전, 전통의 파괴, 고정관념의 타파가 깔려 들기 시작했다. 지금 벌어지고 있는 당대 미술의 어머니가 바로 다다다.

지금 이 시각 세계 각 곳에서 개최되고 있는 많은 아트페어, 비엔날레, 뮤지엄, 첨단 화랑에서 선보이는 하이엔드 미술은 다다이즘의 후손들이다. 첨단 장비, 새로운 재료를 동원하여 현란한 인스톨레이션을 생산하고 있는 당대 미술은 매년 하루쯤 날을 잡아 다다 어머니에게 와인 한잔 올리는 경건제敬虔祭를 지내봄 직하다.

* 동시대 미술을 하고 있는 나 자신도 이 미술이 지겨울 때가 있다. 복잡한 의미의 복선, 그로테스크, 난삽, 무정감, 차가움 등 안온함보다는 비인성적으로 포장된 미술이 난무하기 때문이다. 그 속에서 관객은 의미 추구를 강요받는다. 관객이 하이앤드 미술에서 멀어지고, 동시대 미술은 오직 전문 컬렉터의 소장물로만, 미술관의 전시용으로만 치닫는 경향이 늘어나고 있다.

하이엔드 미술의 흐름 속에서 그대가 인물을 그린다! 인물화를 그린다! 설치미술의 도도한 물결 속에서 그대가 인물화로 국제 비엔날레의 화려한 무대에 등단할 수 있을까. 가능성을 축하한다. 100%다. 거부당할 확률이.

인물화, 즉 사실주의 미술이 국제무대에 제대로 명함을 내밀려면 최소한 루시언 프로이드 정도가 되어야 가능할 것이다. 상황은 살벌하다. 인물화는 동시대 미술에서 폐기되어야 하는 미술 장르로 여겨지고 있다. 아직도 많은 화랑, 뮤지엄에서 인물화를 전시하고 있다. 하지만 이런 전시 흐름은 최첨단 비엔날레의 품 안으로 들어가기 어렵다.
상황이 이러할진대 인물화에 '웃음'이란 어불성설이다.

음흉 陰凶
관음 觀淫
비소 誹笑

여기서 한 가지 기막힌 제안을 밀사에게 전하듯 그대에게 속삭인다.
음흉, 관음, 비소 이 세 가지 요소를 잘 버무려 인물화를 그려보라. 비소誹笑란 비웃음이다.

인물화를 그리는 그대는 더 이상 서러움을 당하지 않고 국제무대에 히어로로 등장할 것이다. 사실주의 하나만 가지고 대히트를 칠 것이다. 그림의 분위기는 어두운 색조로, 상징성을 강하게 품고, 아이콘 하나를 책정하라. 원색을 가능한 한 제한하라.

웃음을 취사선택하는 작위성을 이렇게 구사한다면
그대는 반드시 면류관을 쓸 것이다
웃음이 비엔날레에 등장하는 최초의 인물 사실화!

조선화, 집체화를 꽃피우다

집체화,
예술인가
완전한
선전화인가

집체화를 더 소개하기 전에 잠시 비판의 날을 세워본다.

앞에서 만수대창작사 조선화창작단의 집체화, 「피눈물의 해 1994년」에 대해 언급하면서 '이런 장대한 작품을 단 일주일 만에 완성한 것은 60명의 작가가 총발기하여 작업한 결과라 하더라도 서구에서는 상상하기 어려운 짧은 시간이다.'라는 단순 사실만 적시했다.

이 시점에서 '예술성'이라는 개념에 대해 다시 한번 지나치듯 곁눈질해 본다. 지금쯤 독자들은 이 책 중간에 반복해서 언급되었던 문제, 즉 조선 미술과 예술성의 관계를 벌써 망각하고 있을 것으로 짐작되기 때문이다. 앞에서도 장황하게 설명했지만, 내가 이 책을 집필하는 동안, 그리고 평양미술에 대한 강연을 계속하고 있는 가운데 간간이 들려오는 비판의 소리가 있기에 재고하고자 한다.

그 비판의 소리는 이러하다.

"예술 창작에 있어서 자유는 생명이다.
자유가 거세된 예술이란, 공장에서 찍어낸 상품과 같다."

조선 미술에 대한 이 비판 명제는 언뜻 틀린 말이 아닌 것처럼 보인다. 집체화 「피눈물의 해 1994년」을 보면서 이 명제를 재음미하는 심정은 착잡하다. 이 거대한 집체작을 제작한 60명의 조선 화가는 한결같이 북받친 감정으로, 순전히 자발적으로 이 작품 창작에 밤을 패면서* 매진했다는 얘길 참여 작가인 김인석을 통해 들었다.

이렇게 창작된 작품이 '공장에서 찍어낸 상품과 같다'는 비판의 도마 위에 성큼 올려져야 한다고 보는 견해는 편협하다. 하지만 이 편협한 비판의 시각도 당대 미술이 지닌 당위성에 따른다면 타당하지 않은 것도 아니다. 동시대 미술이 지닌 당위성이란 자유가 방종을 움켜쥐고 현세를 농락하는 예술 창작의 시대정신이다.

* '밤을 패다'란 '밤을 새다'란 뜻의 조선말로, 한국에서는 사용되지 않지만 조선에서는 일상 대화에도 자주 등장하는 순수 한반도어이다.

이 과정에 동시대 작가의 몸의 태도는 오히려 자유가 방종하는 시대정신의 반대편에 서 있다. 철저히 자기를 제어하고 시간을 절제한다. 지나간 19세기적 작가정신은 낭만과 태만 속에서 번뜩이는 창조력이 술과 담배 연기 사이를 교묘히 항해하는 일종의 습윤한 로맨티시즘 속에서 가능했다. 그리고 이런 노스탤지어를 아직도 대부분 현대인은 작가의 모델로 기억하고 있다. 시대착오적 망상이다. 21세기의 작가는 드라이한 노동을 마다하지 않는다. 작가는 몸을 절제하고 시간을 통제하면서 작업에 매진한다.

동시대 작가들이 택하는 주제는 때론 치졸하고 때론 광대하다. 매우 개인적이고 동시에 통합적이다. 무의미한 색과 빛의 현란을 즐기기도 하고 심오한 사색의 장을 만들기도 한다. 풍자와 니힐리즘이 진정한 의미 추구를 거부한 채 펼쳐지기도 한다. 설치미술, 미디어아트라는 더 이상 새롭지 않은 매체가 난무하는 동시대 미술은 대중의 발밑에 밟히기도 하고 너무 높게 위치해 쳐다보기도 어려운 경우도 많다.

당대 미술과 공화국 미술

동시대 미술(작가)의 이런 특성과 경향은 공화국 미술(작가)의 그것과는 연결성과 유사성에서 거의 상통하지 않는다. 처해 있는 환경이 불일치하기 때문이다. 이런 관점에서 본다면, "예술 창작에 있어서 자유는 생명이다. 자유가 거세된 예술이란, 공장에서 찍어낸 상품과 같다."라는 명제로 공화국 미술(작가)을 폄하하는 것은 지극히 부적절하고 비과학적이다. 비교와 비판은 반드시 동일 선상 또는 동일한 그룹 내에서 이뤄져야 학문적으로 타당하다. 이 범주를 벗어나서 시도된 비교와 비판은 사색적으로는 불공정하고 과학적으로는 무의미하다.

여기서 다른 각도의 시각을 전개하는 것도 흥미롭다. 지구 역사에서 「대충 400~1,400년대에 걸치는 1,000년이란 긴 시간을 중세라 부른다. 미술에서는 이 시기를 암흑의 시기였다고 본다. 미술이 종교의 예속물이었고 왕권의 종속물이었던 그런 시기였다. 중세 미술은 선전화였다. 종교라는 옷을 걸쳐 입은 선전화. 큰 틀에서 관망하면 공화국 미술은 체제 선전화다. 마치 중세 천 년의 미술이 종교 신전화였던 것처럼. 그러나 큰 틀을 헤집고 파고들면 비인성적인 중세의 선전화와는 달리 공화국 선전화는 인간 감성의 다양한 표현을 존중하고 있다. 또한 공화국은 선전화 외에도 여러 미술 장르에서 의외의 다양성이 표출되고 있다. 이에 대한 예증을 제공하는 것이 이 저술의 역할이기도 하다.

계속해서 4점의 집체화를 소개한다. 되도록 설명하지 않았다.
집체작의 웅장함과 더불어 앞서 언급한 '웃음'을 만날 것이다.

「출강」

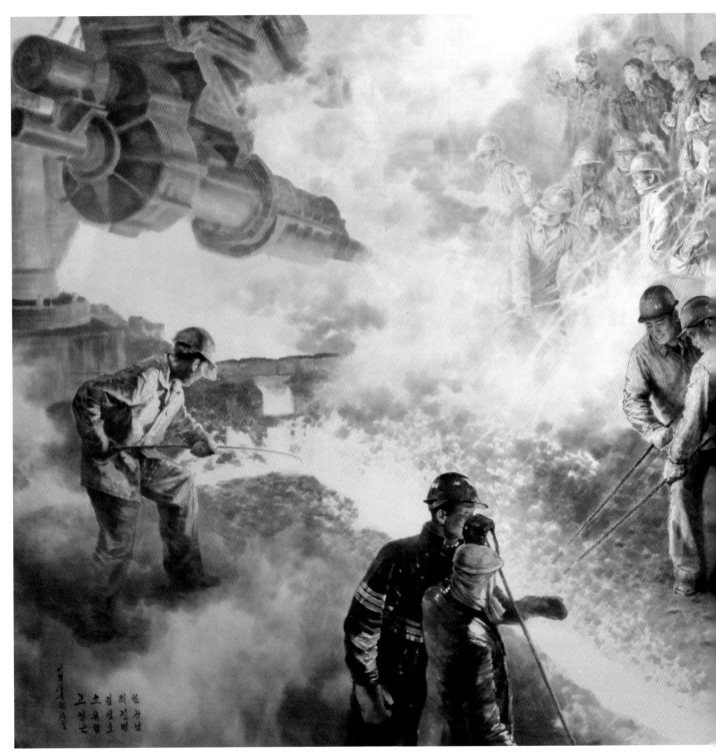

고영근·로유담·김성호·리진명·한광남, 「출강」, 2016, 조선화(집체화), 198x397cm, 개인 소장

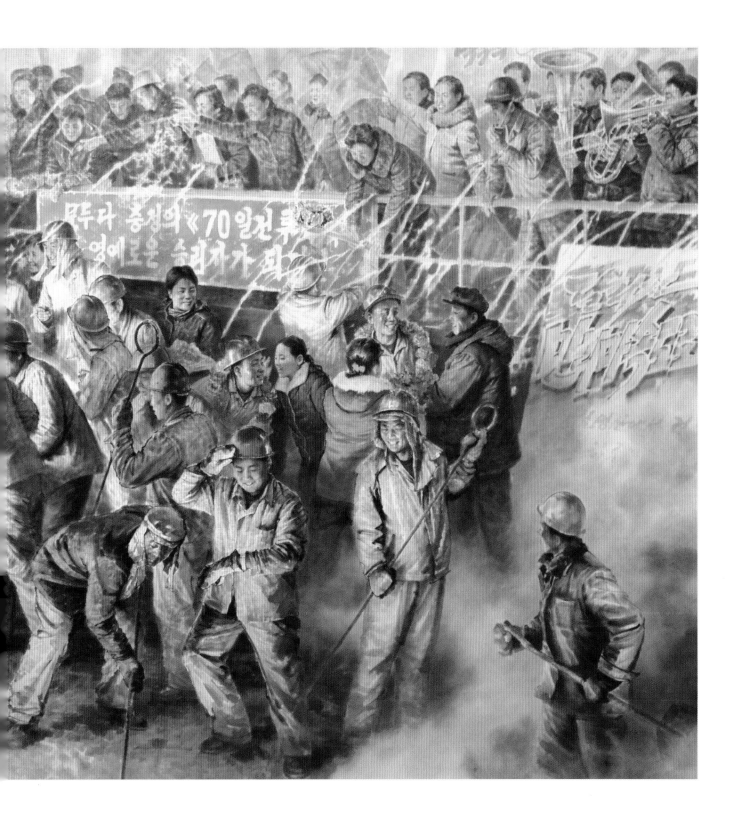

조선화, 집체화를 꽃피우다

「자력갱생」

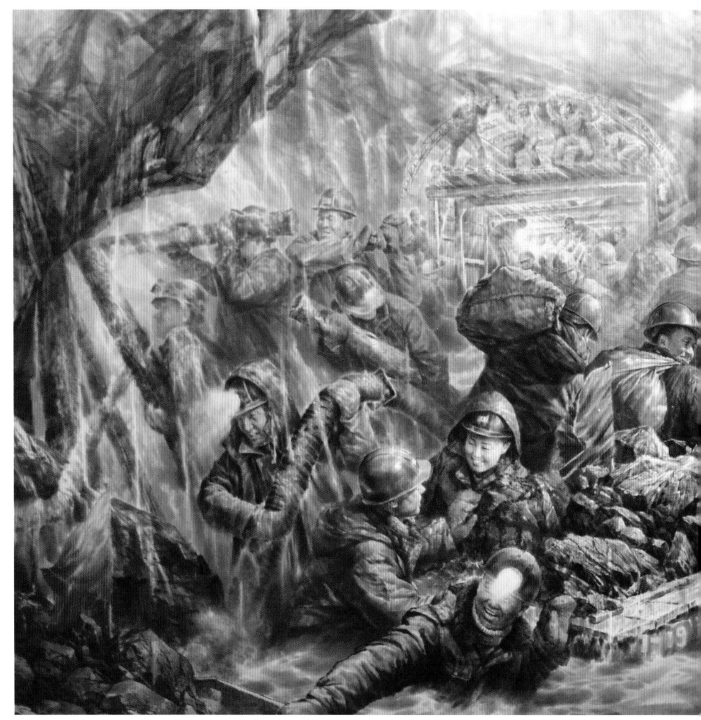

김남훈·강유성·강윤혁, 「자력갱생」, 2017, 조선화(집체화), 201x405cm, 개인 소장

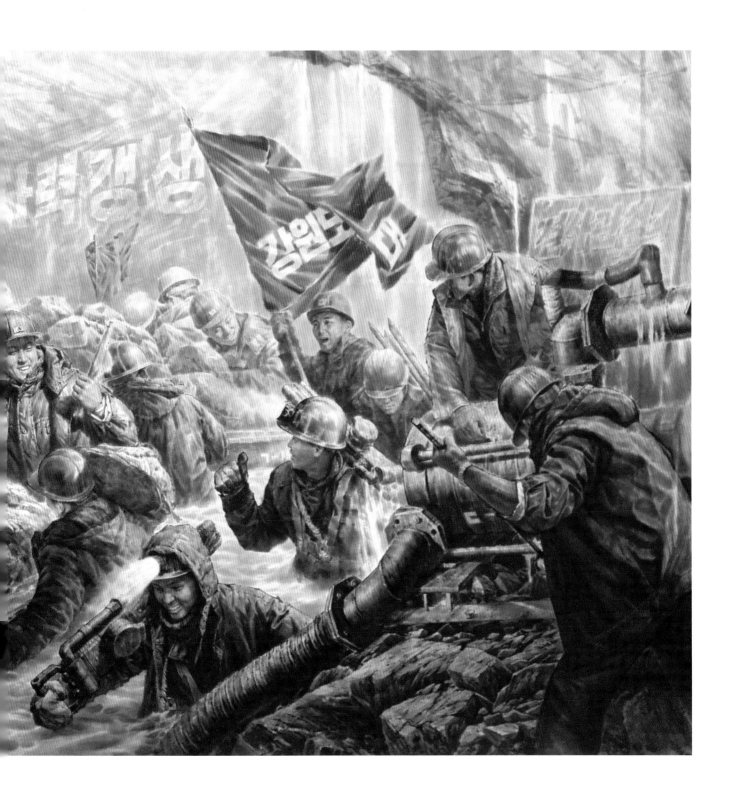

조선화, 집체화를 꽃피우다

「청년돌격대(백두대지의 청춘들)」

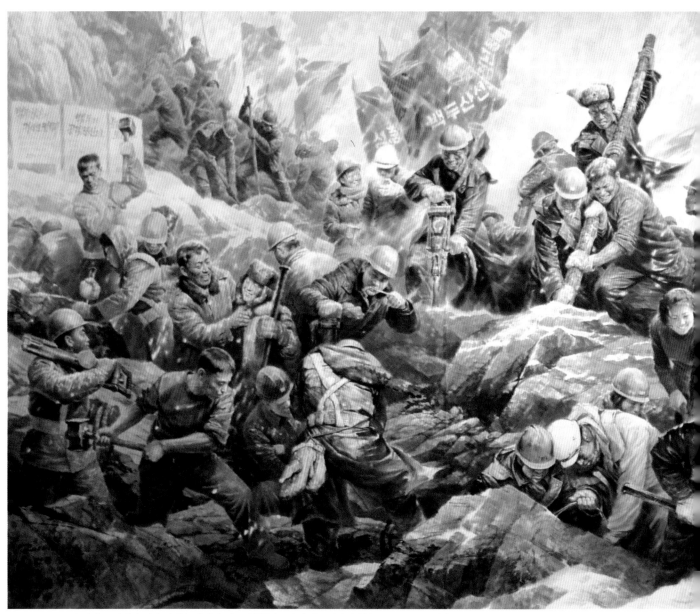

윤건·왕광국·남성일·정벌·김현욱·백일광·림주성, 「청년돌격대(백두대지의 청춘들)」, 2016, 조선화(집체화), 212x524cm, 개인 소장

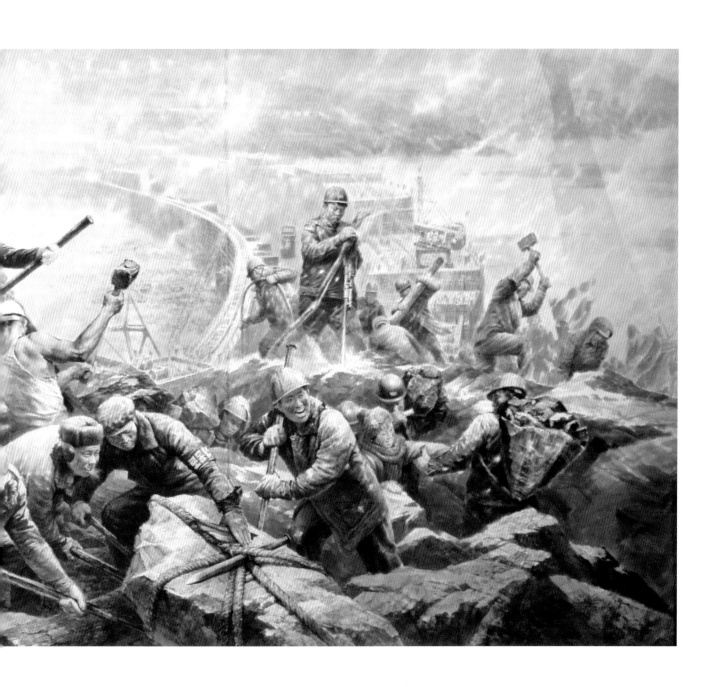

조선화, 집체화를 꽃피우다

「평양성 싸움」

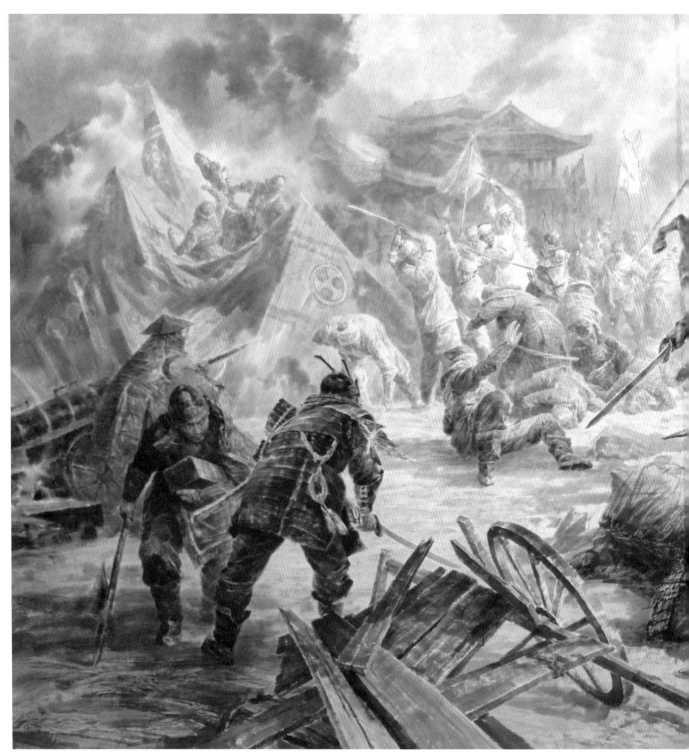

홍명철·서광철·김혁철·김일경, 「평양성 싸움」, 2016, 조선화(집체화), 206x407cm, 개인 소장

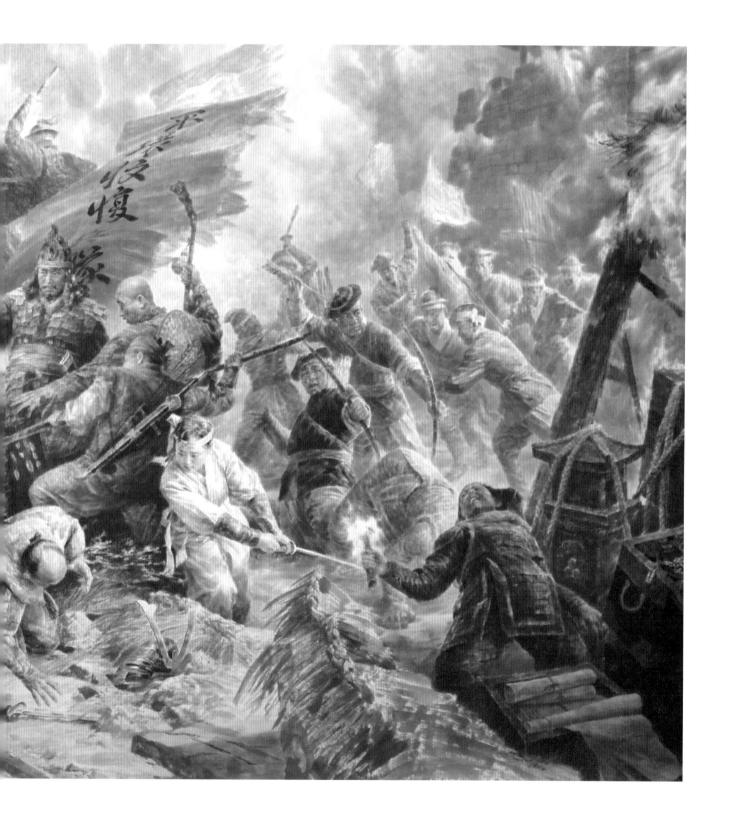

조선화, 집체화를 꽃피우다

조선화는 동양화의 다이아몬드인가 아닌가

조선화에서 추구하는 사실주의는
동아시아 동양화[1] 전반에 걸쳐 사실성에서 제왕 자리에 군림했다고 볼 수 있는가.

내가 제기한 두 화두: 다이아몬드와 제왕

나는 미술평론가도 아니고 미술사학자도 아니다. 그렇기에 오히려 자유스럽다. 내 글은 논리가 비약하고 단정이 난무한다. 나는 그 점을 즐긴다. 내 창작 페인팅의 한 과정으로 여기기 때문이다. 그렇지만 공화국 미술에 대해서만은 내 사색은 송곳처럼 끝이 날카롭다. 가시밭길을 헤치고 들어선 그곳, 평양. 언어와 문화는 비슷하지만, 분명 그곳은 이방異邦이었다. 거기서 작품을 직접 보고 작가의 증언을 들으면서 반복해서 체득한 현장감은 어떠한 탁상논리로도 획득할 수 없는 소중한 것이었다. 공화국의 폐쇄성을 감안하면 이 체득은 더 값지다.

동시대는 제왕이 아니더라도 누구나 다이아몬드를 가질 수 있다. 다이아몬드는 지위의 상징이 아니라 부의 부속물이기 때문이다. 그렇다면 조선화가 성취한 사실성은 다이아몬드로 장식된 제왕의 면류관을 썼는가? 나의 모든 예술 감각과 내가 탐지한 조선 미술 현장을 근거로 볼 때, 조선화는 반짝이는 대관식을 이미 치렀다.

내가 던진 위의 질문에 대해 지난 6년간 고민했다. 그리고 분명한 결론에 이르렀다. 조선화의 사실성에 초점을 맞춘다면, 2018년을 기준으로 조망할 때 동아시아[2]의 여러 나라에서 유사한 위상에 올라 있는 사실성의 작품군이 발견되지 않는다는 점이다. 이 현상은 직시해야 할 문화가치文化價値다.

각국 동양화의 사실주의는 사방으로 '현대성'[3]을 찾아 떠나 버렸다. 떠나지 않고 그 자리에 주저앉은 동양화 사실주의는 전통을 철저히 고수固守하고자 하는 강한 인습의 매력을 떨쳐버리지 못하고 있다. 전통의 고수는 곧 먹 냄새의 고수로, 답습의 낙후를 즐기고 있다. 이 점, 키치kitsch가 대중에게 필요하듯 답습도 대중에게 안도감을 안겨줄 수 있다는 점에서는 긍정적인 면을 제공한다. 또한 먹에 대한 향유는 다분히 문화적 전유專有인 동시에 傳遺의 시간성을 가지기에 그에 대한 존중에 이유가 붙을 수는 없다.

1 동양화는 재료로 분류해 동아시아(한국, 조선, 중국, 일본, 대만)에 국한된 미술 양식으로 볼 수 있다.

2 고백한다. 일본의 동양화, 특히 인물 일본화는 아직 연구하지 못했기에 일본을 동아시아라는 이유로 여기에 포함한 것은 정당하지 못하다. 시간이 허락하면 앞으로, 큰 기대는 하지 않지만, 일본에도 조선의 인물화와 비교가 될 자료가 있는지 연구할 것이다.

한 가지 짚어야 할 점은 조선화의 사실주의 천착은 동아시아의 사실주의가 지향하는 전통의 고수와는 궤를 달리한다는 점이다.

지난 70년 동안 사실성의 표현만을 극치로 파고 들어간 조선화는
오늘 동시대 미술에서 어떤 위상을 점유할 수 있는가.

외부의 일부 학자들은 공화국 미술에 대한 평가를 '유보'하고 있다. 나는 그들의 태도가 공정하다고 본다. 원작을, 그것도 수백 점의 원화를 직접 보지 않고는 평가할 수 없기 때문이다. 더군다나 원화 중에서도 주제화의 우수한 작품을 파고들지 않고서야!
클릭 몇 번으로 세계 모든 작가의 작품 성향을 훤히 들여다볼 수 있는 지금과 같은 사이버 시대에 평양미술의 실체에 대해서는 '유보' 입장을 표명해야 하는 불투명성이 오늘의 현실이다.

나 역시 내가 리서치한 평양미술을 100%라고 할 수는 없다. 조선미술박물관을 수도 없이 방문하여 수백 점의 원화를 면밀히 관찰했으며, 작가 창작실을 방문하여 그들을 인터뷰했고, 국가미술전람회장을 방문하고 평양미대를 둘러보았고, 인민대학습당에서 여러 차례 자료를 연구하였다. 그러기를 6년이나 계속했다. 그러나 평양미술을 다 섭렵했다고 결코 말할 수 없다. 어쩌면 빙산의 일각을 만졌을 뿐이다. 영롱한 다이아몬드의 빛을 발하는 빙산의 일각을.

3 한국화라고 부르는 한국의 현대 동양화에서 현대성을 추구한 작가 중 김기창을 크게 꼽는다. 그는 넘치는 에너지로 자유분방한 작품을 남겼다. 그러나 아무도 하지 않은 말을 한마디 하고자 한다. 정제되지 않은 투박한 촌스러움과 미순치未馴致된 색감은 그가 나름대로 변신을 꾀한 현대성에 묻혀 잘 드러나지 않는 면모다. 정제되지 않은 투박한 촌스러움을 지극히 한국적인 우직함의 정서로 간주하는 의식이 한국인에게 널리 퍼져 있다. 한국인의 관용이다. 김기창의 작품은 조형성에서 상당한 후진성을 면치 못하고 있다. 그의 명성에 눌려, 보이지만 보지 않았던 허술한 미학의 한 측면이다. 운보의 기개가 절정으로 표현된 수묵담채의 4폭 병풍「군마도群馬圖」(1955) 이후 가끔 수묵(담채)으로만 그린 말 그림은 중국 쉬베이홍의 말 그림과 마찬가지로 사물의 정수를 겉모습으로만 파악한 데서 오는 먹의 유희일 뿐이다. 두 작가의 전반적 역량을 낮게 평가하려는 것은 아니다. 다만 정당한 비평이 부재할 수밖에 없는 문화 토양을 지적한다. 토양의 문제는 한국 내에서 이우환의 작품에 대한 비평다운 비평이 없다는 사실에서도 발견된다. 체면과 인맥이 거미줄처럼 얽힌 한국 사회는 미술 비평도 날카롭게 모날 수가 없다. 그러나 선진의 지성은 늘 용기를 앞세워 왔다. '좋은 게 좋은 것이다'는 인류 문화의 발전에서 결코 좋은 게 아니다.

조선화, 집체화를 꽃피우다

「가진의 용사들」 제리코의 낭만에 대적하다

김성근·김철·차영호·리기성, 「가진의 용사들」, 1997, 조선화(집체화), 206x370cm, 개인 소장

조선화, 집체화를 꽃피우다

제리코, 「메두사호의 뗏목」, 1818-19, 캔버스에 유채, 491x716cm, 프랑스 루브르박물관

역사 재조명의 주제가 로맨티시즘을 표방하는

제리코의 「메두사호의 뗏목」은 로맨티시즘이 탐구하는 테마이자 역사의 미술적 기록의 한 예다.

두작품

조선의 집체화 「가진의 용사들」은 역사의 순간을 포착한 로맨티시즘의 노작이다.

제리코의 「메두사호의 뗏목」은 19세기 로맨티시즘의 아이콘이다.

・ 역사의 한순간을 모티브로 잡고 있다.
・ 작품에서 인물들을 둘러싼 환경이 격정적이다.
・ 인물의 표정이 내면의 감성을 극적으로 나타내고 있다.

조선의 집체작 「가진의 용사들」 역시 위의 요소를 모두 내포하고 있다.

・환경은 오히려 더 격정적이고 구도 역시 더 역동적이다.
・역사의 순간을 극적으로 포착했다.

「가진의 용사들」

먼저 두 작품의 배경을 소개한다.

「메두사호의 뗏목」은 좌초된 프랑스 해군 함정인 메두사호에서 급조된 뗏목이 표류하면서
발생한 휴먼 드라마를 그린 19세기 프랑스 화가 제리코의 유화 작품이다. 때는 1816년, 프랑
스는 아프리카의 세네갈을 식민지화하기 위해 약 250명의 승객과 150여 명의 해군을 실은
메두사호를 출정시킨다. 이 함정의 함장은 출정 전까지 거의 항해한 적이 없는 장교로, 함정
은 항해 미숙으로 떠돌다 세네갈 근처 얕은 수심의 모래톱에 걸려 좌초하게 된다. 구멍보트가
있었지만 모든 사람을 태우기엔 역부족이었다. 약 140명은 뗏목을 급조해 탈출을 시도한다.
식량과 물 부족으로 많은 사람이 죽었다. 구조되기까지 13일 동안 단지 10여 명만 생존했다.
그 사이 인육까지 먹어야 했던 처참한 드라마를 지닌 역사의 한 사건이었다.

「가진의 용사들」은 표류하는 한국 어부들을 공화국 어부들이 구출하는 장면을 재현한 집체
조선화라고 만수대창작사 조선화 화가인 김인석이 말해 주었다. 그의 얘기는 솔깃했지만, 남
북의 민감한 정치 이슈와 연결될 소지가 있다. 이 사건의 진위 여부를 확인하는 것은 관련 당
국의 일일 것이다. 나는 오로지 로맨티시즘의 격정적 요소를 지닌 이 작품 자체의 분석에 집
중한다.

「메두사호의 뗏목」

「가진의 용사들」

「메두사호의 뗏목」은 여러 곳에서 역동적인 운동감을 찾을 수 있다. 대표적인 것 하나를 소개한다. 작품 하단 왼쪽의 누워 있는 시체로부터 사람들의 머리를 따라 손을 흔들고 있는 흑인 머리로 이어지는 강력한 대각선의 움직임이 눈길을 끈다.

2016년 워싱턴 아메리칸대학 미술관의 조선미술 전시는 미국 언론의 뜨거운 취재 경쟁을 불러일으켰다. 세계적인 잡지인 *National Geographic*에서는 작품을 9점이나 게재하는 웹사이트 공간을 이례적으로 열었다. 집체화인 「가진의 용사들」을 19세기 프랑스 낭만주의 작품인 제리코의 「메두사호의 뗏목」과 연관 지어 언급했다. *National Geographic*이 두 작품의 '연관성'을 언급한 것은 흥미롭다. 우선 작품의 구도를 보면, 돛대 위치와 각도의 유사점이 눈에 띈다. 또한 '해양' 구도라는 테마가 같다. 작품 구도의 역동성에서도 두 작품 모두 대각선의 대단히 드라마틱한 구조를 지녔다.

「메두사호의 뗏목」의 '영향'에 관한 언급은 흥미로운 관점이지만, 우연에 불과해 보인다. 두 작품의 주제가 유사하다는 이유로 영향받았다고 보는 것은 무리가 있다.

「가진의 용사들」의 구도는 클래식한 X자 구조이다. 작품의 역동성과 안정성을 추구하는 미학적 의도가 높은 구조이다. 조선 미술은 모두 '프로파간다'라는 선입관 때문에 흔히 작품 속에 내재된 미학적 요소를 간과하게 된다. 오히려 「메두사호의 뗏목」보다 역동성에서 장쾌함이 훨씬 뛰어나다.

사람들로 연결되는 강렬한 대각선 구도를 지닌 「가진의 용사들」. 물을 흑백으로 처리하여 어부들 색만 살려두었다.

「가진의 용사들」은 유화로도 나타내기 어려운 파도를 조선화로, 일렁임과 부서져 흩어지는 물보라와 물거품의 장대한 드라마를 연출해 내고 있다. 233페이지 오른쪽 아래, 검푸른 물결은 수묵담채의 기개와 도전을 대변한다.

다시 한번 정통 담채화 기법을 상기한다. 모든 흰색은 닥종이 자체의 색이다. 즉, 불투명한 흰 물감을 사용한 것이 아니다. 이런 투명성이 조선화가 지닌 담채의 매력이다. 먹과 색이 짙을수록 한 번 붓질은 되돌아갈 수 없는 치명의 길을 내디딘다. 수정이 불가능하다. 담채화는 불투명한 덧칠이 용납되지 않기에 단 한 번의 실수는 수정할 수 없는 불구의 화면을 만든다. 수묵담채에서 '먹'은 대단한 파워를 지닌 권력자가 아닐 수 없다. 검게 농축된 먹을 마음대로 휘두르고 싶은 욕구를 치솟게 하는 것이 먹이 지닌 방임의 힘이다. 절제된 예술가는 이런 함정에 걸려들지 않는다. 조선화 「해금강의 파도」로 널리 명성을 알린 파도 그림의 대가, 인민예술가 김성근이 물 처리를 맡아 생동감 넘치는 격정의 파도를 생생하게 탄생시켰다.

「메두사호의 뗏목」에서는 여실함이 부족한 물결의 격랑과 유려함을 오히려 조선의 집체화 「가진의 용사들」이 서정적으로, 시적으로 보여주고 있다. 이를 통해 자연의 외경감을 중시하는 19세기 프랑스 로맨티시즘과 조선화의 내연 관계를 설정하는 것은 의미 있어 보인다.

물결의 일렁임에 초점을 맞추기 위해 어부들을 흑백으로 처리하였다.

조선 집체화는 유럽 낭만주의가 추구하는 역사의 반영, 격한 감성, 과장된 휴머니티 등 많은
부분에서 유사한 특징을 지니고 있다. 이런 맥락의 설정은 미술사가들의 부질 없는 연결고리
만들기에 불과할 수도 있지만, 아직 아무도 그런 고리조차 만들지 않고 있다.

조선화, 집체화를 꽃피우다

공화국 조선화 집체화 중 가장 문제작들을 살펴보았다.

공화국 집체화 중에는 파노라마 Panorama 라고 부르는 형태의 제작 방식이 있다. 전경全境 벽화라고 보면 될 것이다. 실내의 둥근 벽을 따라 360도 빈틈없이 이미지를 채워 넣은 벽화 형태의 대형 작품을 일컫는다. 180도로 공간을 둥글게 차지하는 그림은 반경半境화라고 부른다. 반영구적으로 설치해두는 벽화이기에 주로 캔버스에 아크릴화로 창작된다.

현대 파노라마의 기원은 아마도 모스크바에 있는 「보로디노 파노라마 Borodino Panorama」일 것이다. 1812년 나폴레옹이 러시아를 공격해 벌인 보로디노 전쟁을 그린 작품이다.
높이 15미터, 총길이 115미터의 캔버스에 그린 유화로, 러시아 작가 프란츠 루바드 Franz Roubaud가 정부의 지원을 받아 제작했고, 1912년에 전쟁 100주년을 맞아 처음 공개되었다. 19세기 나폴레옹과의 전투 중 9월 7일의 장면을 재현한 역사화다. 이런 대형 원형벽화는 주로 디오라마 Diorama 라는 입체물들을 벽화 앞에 설치하여 실제감을 돋우고, 평면 벽화와 자연스럽게 이어지게 해 거리감을 만드는 데 도움을 주고 있다.
여러 작가가 만든 집체작이 아닌 작가 한 사람이 15x115m 라는 엄청난 크기의 유화를 완성한다는 것은 필생의 업적으로 보인다. 조수를 몇 명이나 두었는지는 알 수 없지만 작가 루바드의 초인적 능력에 경의를 표한다.

조선의 작가들은 모스크바에 유학가서 이 전경화의 웅장함과 치밀함을 배워왔다. 그러나 조선화로 제작된 집체화는 소련의 거대한 스케일의 전경화와는 사뭇 다르다.
소련은 실제 현실에 치중하여 생동감을 돋보이게 했고, 조선은 인간의 감성 표현에 중점을 두어 낭만적 요소를 부각시켰다. 소련은 역사의 현장성에 충실했고, 조선은 역사적 사건에 등장하는 인간의 감성 극화를 앞세웠다. 전자는 건조한 사실성에 치중했고, 후자는 신파성이 강한 인간 드라마에 역점을 두었다.*

공화국 집체화와 소련 전경화

드라이한 사실성과 신파의 인간 드라마

*이 문제는 컬렉션과 결부시켜 다음 저서에 자세히 피력했다. '세월이 흐른 뒤' 조선화 컬렉션에 눈을 뜬다면 조금 늦은 감이 있을 것이라고 본다. 선구자의 첨예한 감각을 지닌 컬렉터라면 지금 당장 조선화 수작에 눈길을 줄 만하다. 그중에서도 집체화 컬렉션은 대단히 중요한 의미를 지닌다. 컬렉션에 관심이 있다면 다음 저서의 일독을 권한다.

조선화와 한국화

한국화의 현 위치를 조명한다

1980년대를 기점으로 한국의 시각예술 분야는 일각의 움직임이었지만, 단청과 한복 색동저고리의 문양 색에 집착한 적이 있었다. 단청과 색동저고리는 전통의 복고 및 재조명이라는 명제로 선택된 많은 양상 중 상징적인 두 가지 예에 불과하다. 우리 것에 대한 재탐구, 토속과 전통에 대한 새로운 접근. 그리하여 '토속적인 것이 곧 세계적'이라는 말을 되새기며 이를 우리 문화에서 확인하고 자긍심을 내세우려 했던 적이 있었다. 이 과정에서 단순한 과거로의 회귀를 택한 작품도 상당했다. 쉬운 방법이었기 때문이었다. 창작보다는 템플릿 복제 과정이 쉬운 건 당연하다.

다양성을 적용하면 문제가 명료하게 드러난다. '우리만이 지닌' 전통은 그리 특별할 것이 없다. 현실과 냉정의 시각으로 접근하면 편하다. 세계 어느 곳을 가 보아도 그 지역의 특산물이 있듯, 문화도 각기 다르고 전통도 각각 특이하다. 다양성에서 출발해서 각 지역의 고유한 토속과 전통을 보는 관점을 택하면, 토속과 전통이란 세계 속에 존재하는 '하나의 상이한' 지역 문화일 뿐이다.

'가장 토속적인 것이 가장 세계적'이라는 먼지 자욱한 표현. '토속 = 세계성'이라는 등식으로 간주하려는 이 고집은 촌스럽다. 전통은 어느 사회나 집단을 막론하고 각각 다른 의미가 있다. 개인의 기호에 따른 선택이 아니라 서로 다름에 대한 인정, 다양성에 대한 인식을 바탕으로 했을 때 각각의 전통과 토속이 지닌 미학을 발견하고 존중할 수 있는 여유가 생긴다. 나의 전통만을 최고선으로 간주해 기치를 세운다면 패권주의 시작의 발판이 될 것이다. 내 문화와 전통, 나아가 '나·우리'만이 세계 제일이라는 의식이 독일과 일본의 세계 침략의 근거가 되었던 역사를 되돌아보면 이 의식이 얼마나 비선진적이고 고루한 사유체계인지 간파할 수 있다.

남에 대한 배려와 어른에 대한 예의를 존중하는 행위를 '한국의 미풍양속'이라며, 이것이 손상되거나 부족할 때 한국의 가치체계가 허물어졌다며 안타까워해 왔다. 그런데 이런 미풍양속의 철학적 바탕인 유교의 발상지는 어디인가? 무엇이 진정한 한국의 것이며, 그것이 왜 그리 소중한가. 인류공동체의 인간 유대 관계 존중은 굳이 한국만의 미덕은 아니지 않은가.

'정체성 확립'과 '한국성 모색'이라는 두 개념이 예술에, 특히 시각예술에서 강하게 대두될 때 반드시 함정이 있다. 정체성과 국지성이 승화되지 않은 채 재래성에 집착하면 예술 창작을 위한 천착보다는 관념의 포로로 전락할 위험이 있다. 과거에 매여 동시대와 미래 가치를 밀쳐두는 게 전통과 정체성 확립이라는 생각은 의식의 박제를 자초할 수 있다. 토속적인 것은 토속적일 뿐이다. 국지성은 국지성에 머물 뿐이다. 토속과 전통의 메케한 시간 축적은 앤틱으로 더 빨리 연결된다.

여기서 보편성에 대해 짚고 싶다. 2010년부터 세계 여러 곳에서 떠들썩했던 K팝과 한류, 그리고 싸이와 방탄소년단BTS이 만든 대중문화를 보자. 그것은 토속이 아니라 짜임새. 내용이 즐길 만하기 때문이다. K팝 및 BTS의 주인공들은 '가장 한국적인 것'을 벗어나려는 뼈를 깎는 노력으로 세계에서 통하게 되었다. 그들의 외모 변형이나 음악 양상을 보면 그들은 한국의 대표적 토속이 결코 아니다. 치열한 대중성일 뿐이다. 이미 오래된 얘기지만 한때 TV 드라마 <대장금>이 라틴아메리카, 중동에까지 위세를 떨쳤다. 이를 두고 드라마의 역사적 배경과 시대 상황을 들어 한국의 토속, 전통 이야기로 분류하기 쉽다. 그래서 우리 전통과 토속성이 다른 곳에서도 통한다며 역시 '토속적인 것이 세계적'이라고 자찬할 수 있다. 그러나, 단순한 토속이 아니라 스토리의 참신함과 독창성이 타 문화에 수용된 것이다. <대장금>은 매회 거의 두 번의 클라이맥스를 만든다. 새로운 사건의 발단과 전개, 해결 과정에서 보여주는 탄탄한 연출력과 기발한 해결 방안을 제시하는 스토리텔링은 탁월하다. 얘기를 바깥으로 돌려 보자. 공전의 히트 작품 <레미제라블>. 여전히 세계 곳곳에서 공연된다. 프랑스의 토속과 전통이 아니라 작품 속에 흐르는 휴머니즘에 매료되기 때문이다. 과거의 미학적 소중함을 응용하여 재창조하는 것은 의식의 진화와 상통한다.

단색화가 세계적으로 각광받는 보다 근본적인 이유는 토속이 아니라 역시 콘텐츠 때문이다. 미술 작품으로 괜찮기 때문이다. 그러나, 모든 한국 단색화가 작품성이 뛰어난 것은 아니다. 여러 작품 중 박서보의 작품이 가장 탄탄하다. 그의 작품은 일군의 다른 단색화 작품보다 거짓 꾸밈과 허구가 비교적 적다. 여기서 허구란 손재주의 날렵함과 시각적으로 튀는 질감으로 만드는 현란한 아둔함과 일맥상통하는 말이다. 박서보는 타의 영향으로부터 자유로운 그만의 확고한 작가적 경지를 구축했다고 본다.

한국의 단색화가 뒤늦게 세계적으로 히트한 상황(그것이 지속될지는 의문이지만)을 어떻게 설명할 수 있을까. 이미 단색화가 주목받기 시작한 후 생긴 일이지만, 단색화를 영어 텍스트화한 미시간대학의 Joan Kee 교수가 최대 공신이다. 그녀의 저서는 개인의 공적이 아니다. 한국 미술과 수십 년간 그늘에 놓여 있던 단색화에 세계의 조명을 받게 해 세계 미술사의 찬란한 업적을 성취했다. 내가 한국화, 조선화의 영어 텍스트화를 부르짖는 이유도 이와 같은 맥락이다.

한국화 스터디 케이스 | 이진주와 이은실

현대로 내달리는 '한국화'라 부르는 한국의 동양화. 한편으로는 난을 치고 먹 향기 그윽한 수묵화의 전통을 지키려는 세가 도도하지만, 또 다른 한편으로는 젊은 작가들의 실험정신이 돌출하고 있다. 실험적인 작업을 하는 작가 수가 아직은 많지 않지만, 그들은 단지 동양화 재료를 사용할 따름이지 작품 내용은 동시대의 첨단과 나란히 걷고 있다. 이 분야에서 선두 주자인 박대성을 비롯해 이진주, 이은실, 최영걸 등 네 작가가 특히 돋보인다.

이 장에서는 이진주와 이은실의 작품 세계를 조명한다. 두 여성 작가 모두 고혹적인 상상력으로 동양화의 일반적 전통미를 파괴하고 있다. 단순한 파괴가 아닌 파괴를 넘어 전통에 대해 두려움 없는 도전정신을 보여준다. 또한 근본적인 질문을 제기한다. 과연 우리의 미적 인식은 편안함에 안주하는 것이 최선인가 하는 질문을.

한국화 스터디 케이스 | 이진주

이진주, 「가짜 우물」(부분), 2017, 린넨 위에 동양화 물감, 260x529cm

이진주, 「가슴」(부분), 2014, 린넨 위에 동양화 물감, 119.5X239.5cm

이진주는 기법적으로는 수채화의 투명성과 극사실의 세밀 묘사로 기존 동양화 영역에서 벗어난 참신한 개척의 한 경지를 보여주고 있다.

동양화 재료를 사용하면서도 이러한 세밀 묘사가 가능한 것은 그리는 바탕이 전통적인 동양화 종이(한지, 장지)가 아닌 세직으로 짠 천 위에 아교 처리를 한 화판이라는 점도 기여하고 있다.

이진주, 「얇은 찬양」, 2017, 린넨 위에 동양화 물감, 100x162cm

이진주는 작가의 내면세계로 관객을 초대하는 경로가 독특하다. 관객의 유도를 자극하는 은밀한 영상으로 길을 터주고 있다. 쉬르리얼리즘의 영역을 슬쩍 터치하면서 현실성의 시각을 잃지 않고 있다. 간간이 보이는 산만함과 과도한 제시가 작품 몰입을 방해하는 걸림돌이 되지만, 전반적으로 투명의 매혹과 상징성이 눈길을 사로잡는다.

한국화 스터디 케이스 | 이은실

이은실, 「Self Injury」, 2007, 장지 위에 수묵채색, 128x192cm

이은실은 섹슈얼리티의 은밀성뿐만 아니라 그것이 지닌 환상적인 터부까지 관조하는 어두운 에로티시즘의 세계를 펼치고 있다. 이는 현실 불가능한 관능의 예술적 니르바나다. 인간 의식의 영역에서, 예술을 음미 가능한 분야의 가장 심오한 의식 확장*이라고 보는 것은, 다름 아닌 시각의 니르바나에 도전하는 정신 때문이다.

* 의식 확장의 최상 도달점은 영적으로는 성불의 경지라고 볼 수 있다. 성불은 단지 불교에 국한되는 개념은 아니다. 붓다의 행적에서 의식 확장의 최대치를 발견했을 뿐이다. 붓다 이후 더러 의식 확장의 최대치를 성취한 자들이 지구상에 있었다. 이러한 영적 의식 확장을 제외하곤 그 아래 단계에서의 의식 확장은 여러 분야에서 일어날 수 있는데 철학, 과학, 예술에서 그 순수성이 돋보이고, 특히 예술에서는 상상력의 영역에서 가장 활발하다.

이은실, 「Stuck」, 2007, 장지 위에 수묵채색, 180x245cm

이은실의 경우 음산과 신비를 우위에 둘 것인가, 괴기와 외설을 내세울 것인가. 그가 헤쳐 나갈 화두다. 전자는 상징성으로 대변될 수 있고, 후자는 직설화법으로 나타날 수 있다. 상징성이 직설화법을 누를수록 예술의 묘미는 깊어지게 마련이다.

조선화와 한국화의 인물화 현주소

동양화로 그린 남북의 인물화를 잠시 비교한다. 동양화 전통의 맥을 이어 진화시켜 나가는 과정에서 남북의 인물화는 어떤 방향으로 발전하였는지 사뭇 궁금하다.

이 비교 관찰에서 남은 현대적 기법을 수용했고, 북은 전통을 다양하게 발전시켰음을 알 수 있다. 남은 물기 없는 표현에 치중하고, 북은 습윤의 다양성에 주목한다.

이진주, 「가늠」(부분), 한국화 김성민, 「지난날의 용해공들」(부분), 조선화

왼쪽의 A와 B는 대상에 대한 서로 다른 해석을 보여준다. 한국화의 현대 인물화에서는 이진주 같은 극사실 묘사가 젊은 작가들 사이에 대세를 형성하고 있다. B는 몰골 기법으로 그린 공화국 인물화의 대표적 케이스다. 극사실 기법(A)과 몰골 기법(B)의 상이함이 뚜렷하다. A는 대상의 직시에 치중하고 B는 우회적 융통성을 중시한다.

조선화 인물화(부분): C-최창호, D-정희진, E-박광림, F-김기철

A, B, C, D, E, F는 대상에 대한 접근 방법의 상이함을 보여주고 있다. 한국화의 동시대 인물화는 대부분 A와 같은 극사실 묘사를 선호하며, 현시기를 관통하는 한국화의 추세다. B, C, D, E, F는 공화국 인물화의 다양함을 증명하는 예들이다.

조선화의 인물 묘사, 동서의 경계를 허물다

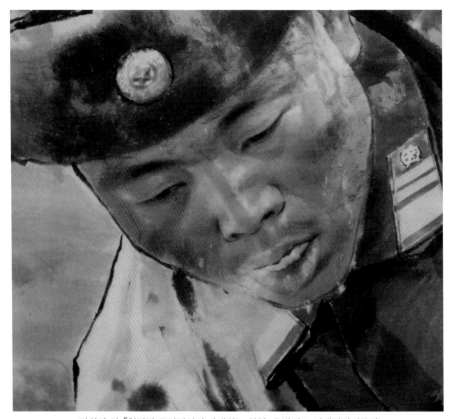

정희진 외, 「혁명적 군인정신이 나래치는 희천2호발전소 언제건설전투장」(부분)

조선화가 성취한 또 다른 경지, 인물화

주제화의 핵심은 인물이며, 목표는 스토리텔링이다. 스토리텔링의 핵심엔 당연히 인물이 있다. 또한 스토리를 가장 효과적으로 전달하기 위해 인물의 감정 표현을 최우선시한다.

조선화 묘사 과정에서 선을 중시할 것인가, 면을 중시할 것인가, 아니면 선과 면을 적당히 활용하여 표현할 것인가를 두고 치열한 토론을 벌인다.* 최창호의 몰골을 따라가느냐, 아니면 정희진의 선을 우선으로 삼을 것인가를 두고 교수와 학생의 토론이 이어졌다.

사회주의 체제는 획일과 통제의 사회다. 이런 자유로운 토론이 벌어지고 결론에 연연해 하지 않고 각자 선호하는 표현 방법을 추구하는 것을 보고 나는 내심 놀랐다. 그리고 신선하게 느꼈다. 대부분 학생은 조선화에 선이 반드시 필요하고 가장 중요하다고 생각하고 있었다.

* 평양미술종합대학을 방문한 것은 2013년 11월 22일이었다. 수업 참관은 허용되지 않았다. 대신 내가 묵었던 호텔에서 이 대학 관계자와 학생들을 여러차례 만나 미술교육에 관해 진지한 얘기를 나눴다. 동대학 송춘남 부학장, 김기철 조선화 학부 강좌(교수), 조선화 학부 6학년 학생인 김광일과 류옥임이었다.

김기철, 「보천보의 밤」(부분), 2012, 조선화

정희진과 김기철은 선과 면을 적절히 혼용한다. 정희진의 인물에 등장하는 외곽선은 일견 면의 3D를 저해하는 위험을 안고 있다. 김기철의 초기 조선화는 외곽선이 강했으나 점차 선의 역할이 줄어들고 그 대신 면의 명암을 선 못지않게 중시하고 있다.

이 모든 것은 인물의 감정 표현을 위해 동원된다. 입김이 서리는 겨울, 공사장에서 작업하는 군인의 얼굴은 무아의 상태로 몰입해 있고(**정희진**), 지도자를 만난 자리의 노인과 뒤편의 젊은이, 눈가에 그렁그렁한 감격의 물기를 동양화 재료로 완벽하게 구현하고 있다(**김기철**)*.

* 여기서 주시해야 할 포인트는 이 모든 처리가 담채라는 점이다. 동양화라도 석채를 사용할 경우 덧칠로 먼저 그렸던 부분 위에 새 형상을 입힐 수 있기에 창작 과정이 용이하다. 즉 유화처럼 실수가 용납된다. 그러나 담채로 그린 동양화는 관용의 여지가 거의 없다. 특히 담채로 그리는 인물화는 고난도의 테크닉이 필요하다.

최창호, 「로동자」(부분), 조선화

만수대창작사의 최창호는 조선화 작가 중 몰골법을 가장 무섭게 다루는 화가다. 그림에서 무섭다는 말은 예기藝氣의 섬광이 번뜩인다는 뜻이기도 하다. 화법이 타의 추종을 불허할 만큼 섬뜩하다는 속뜻을 품은 채 .

외곽선이 거의 전무한 몰골법으로 묘사한 위 노동자 초상은 동양화 안료와 부드러운 붓으로 표현했다는 것이 믿어지지 않을 만큼 표현의 자유가 방종한다. 많은 붓 터치가 확연하면서도 절제가 명백하다. 중국의 장자오허가 생전에 보았다면 이 앞에서 허리를 크게 꺾었을 만하다.

박광림, 「해방된 조국산천을 더 푸르게 하시려」(부분), 2012, 조선화

평양미대 교수 박광림의 작품은 환하면서 고상한 자태를 의연히 드러낸다. 몰골 기법이 완숙의 경지에 이르면 농염이 지나쳐 자칫 흐트러질 수 있다. 그러한 습윤의 유혹을 절묘하게 컨트롤한 박광림의 기량이 먼 산 진달래처럼 아련히 피어나고 있다.

조선 사실주의를 대표할 4점의 주제화 인물을 솎아 올려 보았다. 순도 높은 다이아몬드* 중 일부다. 공화국 그림은 거의 다 같은데 왜 수백 명의 작가가 필요한가 하는 의아심이 한국 평단에서 있었다. 특색이 각기 다른 이런 작품을 발굴하기 전의 연구 결과였으니 그리 탓할 일도 아니다. 작품 하나를 더 소개한다. 김인석의 인물화다.

* 이런 주제화 작품들은 전부 국보급이다. 근래 들어 이런 작품들의 근접 촬영은 금지되었다. 나 스스로 많은 부분 운이 따랐다고 겸허해 하지만, 반드시 필요한 작품을 발굴하여 우수함을 세상에 알리려는 집념이 없었다면 턱도 없었을 환경이었다. 매 순간 기지와 재치를 발휘해야 할 때도 있었고 '조선의 대단한 미술을 세계에 드러내놓고 자랑하고 싶다'는 충정이 간파되게끔 마음을 다 드러내놓기도 했다. 공화국에서 간과하는 부분이 있다. 아무리 순도 높은 다이아몬드라도 빛을 쐬지 않으면 빛날 수 없다.

김인석, 「입당 청원서」(부분), 2016, 조선화

김인석은 앞서 4인의 작가와 다른 길을 걷고 있다. 가장 현대적인 표현법을 개발하여 개성화시키는 작가다. 몰골 기법과 거친 선을 자유자재로 활용한다.

김인석은 공화국 조선화 작가 중 해외 창작 경험이 가장 많다. 그는 세네갈, 캄보디아, 나미비아를 비롯해 중동 지역에서 현지 창작에 참여하였다.

조선화에서 사실주의는 예술 전반에 근본 질문을 던질 수 있다. 포토리얼리즘을 조선화에서는 어떻게 보고 있는가 하는 질문이다.

포토 리얼리즘을 배척하는 사실주의

포토리얼리즘(또는 하이퍼리얼리즘)의 주된 관심사는 사물을 사진과 같이 보이게끔 정밀 묘사하는 것이다. 그러나 단지 사진과 같은 닮음만 추구하는 것이 아니라 육안으로는 놓치기 쉬운 정밀성을 부각해 묘사함으로써 사실에 대한 착시현상을 유도하기도 한다.

조선화 작가들은 기법상 뛰어난 재주를 지녔지만 포토리얼즘을 경시한다. 격이 낮다고 본다.

두 가지 이유에서다.

첫째, 포토리얼리즘은 그림답지 않다.
둘째, 우리 정서에 맞지 않는다.

둘째 이유를 먼저 보자. 폐쇄 속의 척박한 환경이라는 조선의 특수한 문화를 감안한다면 사진같이 매끈한 표현은 수용하기 어려울 것이다.
첫째 이유는 여러 측면에서 고려될 수 있다. 포토리얼리즘이 작품으로 볼 때 예술성이 떨어진다는 말은 맞지 않는다. 왜냐하면 동시대 예술이 지닌 특성 중 사물에 대한 예술의 다양한 접근 방법이라는 측면을 간과할 수 없기 때문이다. 특히 하이퍼리얼리즘은 추구하는 바가 시각의 일루젼 유도뿐 아니라 극도의 사실적 묘사로 오히려 비현실성을 유발한다는 점에서 당대 삶의 한 단면을 투영한다는 의의를 무시할 수 없다.

그러나 회화의 역사적 인식, 즉 정통성을 바탕으로 접근한다면 포토리얼리즘이 작품으로는 품위가 없다는 말이 그리 어긋나는 말도 아니다. 특히 자의적 붓 터치를 회화의 우수성으로 중시한다면 포토리얼리즘에 강한 비하감이 생길 개연성이 클 수밖에 없다.

동양화: 인체의 사실성에 대한 각성

한국화에서 먹의 실험성은 대부분 추상적인 표현

**공화국 조선화에 나타나는 인물화와
한국 한국화에 나타나는 인물화**

이 두 가지 카테고리는 정색하고 대면해야 할 현상이며, 이 현상을 곱씹지 않고 그냥 지나쳐 버린다면 한반도 동양 미술계에 이득이 없기에 양쪽 미술계의 현안을 짚고자 한다.

조선화 인물화는 인체의 재현을 철저히 연마한 결과로 나타난 숙성된 표현이다. 반면 최근 한국화에 나타나는 인물 형상은 사진의 단순 카피에 가깝다. 다시 말해 개성화를 이루고자 하는 노력이 한국화의 인물화에서는 찾기 어렵다.

위험천만의 이 진단. 그러나 독설은 진화에 기여한다.

예술의 속성 중 하나가 개성화다. 이 관점에서 한국화의 인물화는 표면상의 사실성은 획득했지만, 표현의 개성화 모색은 등한시해온 기색이 역력하다. '표면상의 사실성만의 획득'은 가벼움과 왜축으로 대변된다. (동양화의 전통, 그리고 그 전통의 업그레이드를 염두에 둔 측면에서 보면) 한국화에서는 먹과 채색의 호방한 유희가 인물화에 적용되지 않고 있다. 한국화에서 먹의 실험성은 대부분 추상적인 표현(예: 김호득, 「폭포」, 1988)에 한정되어 있으며, 인물의 재현에는 먹과 붓 터치의 과감성이 발현되는 징후를 찾기 어렵다.

동시대 미술에서 경시하는 풍조—인물의 철저한 탐구와 인물 재현을 위한 부단한 노력—는 사실상 화가의 기본 덕목이며 의무다. 당대 미술은 이런 덕목을 경시하는 경향이 뚜렷하다. 이런 풍토가 만연한 가운데 작가 홀로 인물 재현의 파격적인 모색에 외로운 시간을 투자하기엔 벅차다. 게다가 넘치는 자유 표현과 디지털의 현혹이 작가의 인물 모색에의 몰두를 가로막는 장벽으로 크게 한몫하고 있다.

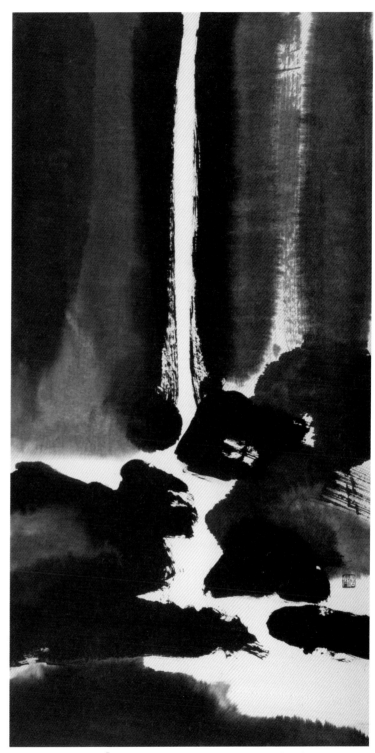

김호득, 「폭포」, 1988, 한지에 수묵, 서울시립미술관 소장

조선화 인물화가 인체의 재현에서 사실의 숙성된 표현으로 높은 위상에 도달한 것은 앞서 고찰한 대로 공간의 폐쇄성과 시간의 정체성이 낳은 기이한 역설적 현상이다.

희대의 신생아

동시대 미술의 이단아

한국화와 조선화에 나타나는 인물의 재현, 표현의 현저한 차이점을 주시한다.

왜 이런 극단의 양상이 나타나는가. 그것은 미술교육 과정이 크게 영향을 미치기 때문이다. 작가를 양성하는 교육 체계가 작가의 '기본 덕목'(인물에 대한 철저한 탐구와 인물의 재현을 위한 부단한 노력)을 중시하지 않는 방향으로 치닫기 때문이다. 이 경향은 결과적으로 그리고 자연스럽게 동시대 미술의 양상과 직결된다.

한국의 미술교육은 (그리고 모든 자유 세계의 미술교육은) 자유분방한 표현을 중시한다. 미술학도들은 인체 탐구, 개념 접근, 동시대라는 현 시간성의 고찰 및 비판적 시각, 사실주의와 표현주의 그리고 추상의 경계를 확연히 구분하지 않은 이상적인 미술 환경에서 표현의 자유를 보장받는다. 자유 세계 미술의 강점이다. 그러나 역설적으로 이런 환경에서 작가는 '사실주의의 철저한 탐닉'이라는 테마는 그리 매력적인 표현 영역이 될 수 없다는 무언의 동조를 강요당한다. 동시대 미술의 양상이자 트렌드다.

조선은 이런 트렌드를 외면해 왔다. 완전히 차단해 왔다. 반면, 100% 사실성 추구와 인물 표정의 내면 표현에 집요하게 매달렸다. 공화국 미술은 천편일률적인 표현으로 아무 개성이 없는 작품뿐이라는 한국과 유럽의 견해는 이제 막강한 도전을 받게 되었다.

정희진, 최창호, 김기철, 박광림, 김인석의 개성적인 조선화 인물화의 특징을 살펴보면서, 예상을 뒤엎는 희대의 신생아이자 동시대 미술의 이단아인 조선화로 창작된 인물화의 발전상을 확인하게 되었다.

쟁취와
상실의
두 얼굴

조선화 인물화는 현대(당대) 미술의 양상을 차단한 채 자체적으로 표현의 심오함만 키워왔다. 자만의 깊은 늪이다. 한국화 인물화는 현대 미술의 현란함에 몸을 기대면서 표현의 질박함을 상실했다. 전통의 통렬한 단절이다.

자만의 늪에서 조선화가 성취한 인물의 내면 묘사는 동양화 전통을 부수고 새롭게 탄생시킨 신인물화의 괴물이다. 예술에서 괴물은 긍정적인 에너지의 반어적 상징으로, 기린아로 불러도 무방하다.

동양화의 전통—그 진부한 의미— 내부엔 무엇이 들어 있는가. 먹의 운용과 채색 유무에 관한 역사적 논쟁이 고스란히 점철되어 있다. 먹의 운용에는 선과 몰골이 주안점이다. 그러나 채색 유무는 미학의 핵심 측면에서는 논쟁의 가치가 없는 부분이다. 색은 미술에서 쫓겨날 수 없는 인자이기 때문이다. 그렇다면 동양화의 전통 논쟁은 결국 먹의 운용으로 국한되고, 용필用筆이 가세한 모든 현상을 의미한다.

한국화의 인물화는 많은 부분 이런 전통을 상실했다. 습윤의 서정성을 잃었다. 사진의 재현적 표현에만 충실한 현상이 강하게 나타나고 있다. 대상을 재해석하는 과정이 탈락되었다는 말과 상통한다. 이 상실을 복구하려면 교육에 엄청난 시간을 투자해야 한다. 그래서 전통의 단절이 더욱 통렬하게 다가온다.

결과적으로, 조선화 인물화는 당대 미술의 현장감을 미취득했고, 한국화의 인물화는 현대 미술의 동시대적 시간에 편승했다는 안도감은 있지만 전통을 상실하게 되었다. 미취득은 때가 되면 쉽게 반전할 수 있지만, 상실한 전통을 되찾기에는 많은 인내와 인식 변화가 요구된다.

문화혁명으로 잃어버린 10년 전통을 회복하려고 중국이 국가화원國家画院의 대대적 사업을 펼치는 의지는 시사하는 바가 크다.

한국화와 전통의 맥

공화국 조선화의 테크니컬한 발전을 주시하노라면 한국화라는 이름으로 명맥을 유지하는 오늘 대한민국의 동양화, 특히 전통을 간직하려는 분야에서는 조선화가 시사하는 점이 많다. 전통 산수화의 맥이 현저히 약화된 한국화가 만약 스스로 재도약하려는 의지가 있다면 공화국 조선화는 의미 있는 참고 자료가 될 만하다.

또한 인물화 분야를 살펴보면, 조선화 인물화의 습윤한 사실주의와 담대한 몰골 기법은 단지 사회주의 이념으로만 표현된, 외면해야만 하는 방식이라고 밀쳐버리기엔 조선화 인물화의 표현 미학이 아깝다.

2017년 6월 나는 중국 베이징에서 공화국 조선화의 장점을 닮고자 하는 움직임이 일고 있음을 간파했다. 중국이 잃어버린 문화혁명 시기의 문화 단절은 단지 10년(1966~76년)을 의미하진 않는다. 중국은 끊어진 전통 미술의 절벽 위에서 쉽게 건설할 수 없는 다리를 놓고자 고심하고 있다. 공화국 조선화에서 사라진 전통의 맥을 찾고자 함은 오히려 자연스럽게 보인다.

수묵화의 전통적인 선묘법을 무시하고 몰골법을 중시한다며 공화국 조선화를 폄하해온 한국의 시각은 이제 좀 더 융통성이 필요하다. 색채 사용에서도 조선화가 색을 너무 중시한 나머지 전통 수묵화의 맛을 잃어버렸다고 질타했던 것이 엊그제 같다. '전통' 개념을 좀 더 진중하게 생각할 필요가 있다. '전통'이 지닌 가치 체계의 미학과 더불어 그 말이 얼마나 진부한 사유 체계의 답습을 요구하고 있는지. 전통과 진화는 반드시 이율배반적일 필요는 없다. 상호 보합을 노린다면 시너지 효과를 기대할 수 있다.

한국에서 수묵담채를 앞세운 전통 동양화, 그중에서 인물화는 미술계 전반의 지지 기반이 무척 부실하다. 위상이 낮다. 공화국에서 조선화가 모든 미술 양식 중에서도 가장 우위를 차지하며 발전해온 양상과는 사뭇 다르다. 공화국 조선화의 괄목할 만한 발전상은 당의 정책 지원이 가장 컸다고 보이지만, 분단 70년이 지난 이 시점에서 대한민국의 한국화가 인물화에서 전통의 맥을 발전시키고자 어떤 노력을 해왔는지 자성해 봄 직하다.

조선화, 세계 미술사에서 재고되어야 한다

공화국 조선화를 연구하면서 세계 미술사에서 해석한 사회주의 사실주의 미술을 주목했다. 그런데 이 분야를 망라해 시각 자료를 집중 분석한 논문은 거의 없었다. 구소련의 사회주의 미술에 관한 책은 꽤 많이 발간되었지만, 시각적 미학적 측면에서 작품을 분석한 전문 연구는 찾아보기 어려웠다. 더군다나 공화국의 사회주의 사실주의 미술에 관한 책(영문, 국문 포함)의 숫자적 열세는 많은 것을 생각하게 했다. 그뿐만 아니라 '조선화'에 대한 독립적 조명은 공화국 밖에서는 지금까지도 전무한 실정이다.

이런 전반적인 상황을 염두에 두고, 공화국 미술 연구가로서 세계 미술사의 사회주의 사실주의 미술에 대한 항목을 다음과 같이 수정할 것을 제언한다.

다시 써야 할 세계 미술사: 사회주의 사실주의 편

1930년대, 스탈린 통치 하에서 태동한 **사회주의 사실주의 예술 사조**는 여러 공산국가의 미술에 영향을 미쳤다. 세계 미술사는 사회주의 사실주의 미술 흐름을 1930년대에 시작하여 1990년에 막을 내린 미술 양식으로 본다. 구소련 미술을 사회주의 사실주의 미술의 전형으로 보기 때문에, 소련이 붕괴한 1991년과 직결하여 이 양식 역시 그 시기에 종료되었다는 견해이다.

그러나 소련 붕괴 이후, 지금까지도 사회주의 사실주의 미술이 지속적으로 유지되며 발전하고 있는 동아시아의 조선민주주의인민공화국 미술을 주시할 필요가 있다. 조선 미술은 국가 차원의 미술 부흥 정책에 힘입어 독자적인 노선을 걸으며 성장해 왔으며, 사회주의 사실주의 미술 중에서도 독특한 표현방법을 천착해왔다. 특히 동양화 재료를 사용하여 사실주의의 새로운 경지를 개척한 **'조선화'**라는 미술 양식의 발전은 괄목할 만하다.

조선화는 동양화 분야가 없는 구소련에서는 물론 찾을 수 없는 미술 양식이며 인적, 물적으로 동아시아 4국(한국, 중국, 일본, 대만) 중 가장 막강한 형세를 구축한 중국의 동양화인 중국화와 비교할 때 **조선화**의 독자성과 기법상 탁월함은 간과할 수 없는 성취다. 이 성취는 산수화에서도 역력하지만, 인물화에서 특히 두드러진다. 인간 내면의 미묘한 감정을 섬세하게 포착하여 과감한 붓 터치로 다양하게 표현해낸 조선 인물화는 중국이나 일본, 한국에서 찾아보기 어렵다. **조선화**는 미술 체제로나 발전 양상, 그간의 성취로 보아 세계 미술사의 새로운 한 장르로 자리 잡아 마땅하다.

(2018년, 공화국의 사회주의 사실주의 미술은 현재 진행중이다.)

평양미술 조선화 너는 누구냐를 마치며

요약한다

조선화의 정수인 주제화를 고찰하면서 조선화의 맥을 짚어보았다.

시공이 막힌 사회는 전통의 답습이 자연스러운 행보다. 공화국은 전통을 부정만 한 것이 아니라 전통의 과감한 타파와 자체 표현법을 개척해냈는데, 그 의식은 어디에서 온 것인가. 조선화는 전통적인 동양화에서 강조되어온 선을 외면한 채 채색 위주로만 발전하였다고 알려져 왔는데, 과연 그것뿐이었던가 하는 큰 질문을 가지고 이 책을 시작했다.

내가 중시한 것은 색보다는 표현이었다. 사실성 포착을 오늘의 조선화로 이끌어오기까지 조선의 화가들은 무엇에 천착해 왔는가 하는 문제를 제기했고 실증을 들어 검토했다. 또한 공화국 조선화의 사실주의 천착은 동아시아의 사실주의 전통과는 궤를 달리한다는 점을 주시했다.
사실성의 치열한 확보는 조선화가 이룩한 최대 성과다. 아직도 일제에 항거하는 투쟁담과 한국전쟁의 무용담을 주제 삼아 작품을 해야 하는 비현실성이 시대감 상실이라는 문제를 제기하고 있다. 이 상황은 체제가 바뀔 때까지 불변할 것이다. 내가 접근하고자 하는 핵심은 변할 수 없는 상황은 있는 그대로 인정하면서 조선화가 성취한 다른 그 무엇을 발견하는 일이었으며, 그리고 그 발견한 것을 평가하는 일이었다.

여러 조선화 작품 소개와 작품 분석에서 조선회의 위용을 보았다. 조선하에 대한 미학적 분석과 비교 데이터는 조선화의 위상을 담보하는 역할뿐 아니라 공정한 평가를 내릴 수 있는 과학적 근거를 마련했다는 점에 의미를 둔다.

평양미술 연구를 위한 제안

한국의 동양화가 재료와 주제의 폭을 넓게 펼쳐 나간 반면, 공화국의 조선화는 70년 동안 현대라는 감각을 차단한 채 자체 표현력의 골수를 아래로 파 내려갔다. 심층으로 깊이.

70년이란 시간은 가두어졌고 멈추었다. 70년 동안 멎어 응고된 시간 속에서 초점은 지속적인 토론과 이론 발전에 맞춰졌다, 당 정책이란 이름으로. 색과 조형성의 새로운 방향 설정이 응고된 시간 속에 스며들어 융합되었다. 시간과 정신적 에너지의 응축은 마침내 '조선화'라는 이름으로 용해되어 중국과 한국에서는 찾아볼 수 없는 표현으로 재창조되었다. 마치 공화국 작가들이 지치지도 않고 계속 그려내는, 쇠를 용해한 순간을 표현한, '출강의 기쁨'처럼.

최창호의 산수에서 보이는, 귀성이 춤추고 무당의 신기가 서린 먹과 물의 흡인력을 현대의 다른 어느 나라 동양화에서도 찾아볼 수 없는 이유가 바로 이러한 사회 구조와 생태 환경 때문일 것이다. 제도에서 비롯된 환경, 그 환경이 만든 문화. 그 문화 속에서 울부짖고 갈구하며 탄생시킨 조선화. 단지 감성과 정서만을 짙게 표현한 것이 아니라 집념의 불화산이 작가 자신을 삼켜 버린 정영만의 케이스처럼 공화국의 우수한 작가들은 거개 다 작품을 향한 치열한 영혼을 지니고 있다.

유럽의 아이든 포스터-카터Aiden Foster-Carter와 케이트 헥스트Kate Hext가 '공화국 미술은 모두 키치kitsch'*라고 했던 분석은, 아마도 주먹 불끈 쥐고 고함지르는 선전화에서 강한 인상을 받았기 때문이 아닌가 생각된다. 아니면 관광객을 상대로 한 판매대 위의 수북한 그림들을 일컬었을 수도 있다. 이 두 종류의 그림들은 키치라는 레이블을 붙일 만하다.

* 아이든 포스터-카터와 케이트 헥스트 두 학자가 기고한 글 "DPRKrazy, Sexy, Cool: The Art of Engaging North Korea"(*Exploring North Korean Art*, Wien University, 2011, p. 41).

그러나 선전화는 선전이라는 목적으로 제작되었기에 키치라는 개념 적용은 적합하지 않다. 또한 관광 기념물로 판매되는 그림 역시 기념품으로 제작된 것이니 심각하게 주시할 가치가 없다. 이 문제의 핵심은 그 무엇보다도 서구 의식을 조선 사회에 직접 대입해서 성급하게 도출한 결론이라는 점이다. 학문 연구에서 이런 범주화는 논리 정돈에 도움이 되면서도 한편으로는 선정적 위험에 빠질 수 있음을 이 책에서 지적했다. 그러나 외부로부터의 이러한 질타는 공화국 자체 내에 부족함이 있음을 돌아볼 기회를 제공한다는 점에서 반드시 부정적인 것은 아니라 본다.

외부의 편협한 시각에 대응할 한반도 자체의 준비는 하나로 귀결된다. 서구인들에게 알릴 영문 연구서이다. 절실하다. 북녘 산수화의 깊이를 연구한 남녘 학자의 영문 책이 출간되어야 한다. 남북 산수화를 동시에 비교 분석할 수 있다면 최상이다. 영문 연구서는 지금 상황을 감안한다면 조선에서는 어려울 수밖에 없기에 한국에서 많이 출간되는 것이 바람직하다. 네덜란드, 영국을 비롯한 유럽권에서 공화국 미술 연구가 그나마 지속되고 있는 편이고, 모두 영문으로 발간된다는 점에 한국 학자들은 분연히 일어설 필요가 있다. 여기엔 필수 조건이 따른다. 분석할 충분한 자료의 축적이 바로 그것이다. 영문 번역은 하등 문제가 될 수 없다. 자료 확보가 최대 관건이다.

공화국 미술도 한반도의 빛나는 문화유산이 될 것이다. 이 문화유산이 키치로 평가받는 현실을 직시하는 것은 바람직하다. 공화국은 많은 학자가 연구할 수 있는 터전을 마련하기 위한 개방—이 분야만이라도—을 서둘러야 하고, 영문 연구서의 절대적 필요성을 절감하고 한국 및 영어권 학자와의 공동 집필도 염두에 둘 만하다.

부록

부록 I

운봉 리재현과 《운봉집》

부록 II

조선화: 무엇에 홀려 평양, 그녀를 만났나

부록 | 운봉 리재현과 《운봉집》

미술사학자 운봉 리재현은 문인화가이기도 하다. 최초로 소개하는 《운봉집》은 리재현이 붓과 먹으로 직접 기록한 미술사와 자신의 사의화에 관한 생각, 그리고 주옥같은 문인화를 곁들인 서화집이다. 한반도 미술사에 문화재적 가치가 높은 자료다.

운봉 리재현

그는 남북이 모두 인정하는 미술사학자다. 남쪽에서는 그의 존재가 《조선력대미술가편람》[1](1994년)을 쓴 미술사학자로 알려져 있는데, 이 책 증보판이 1999년에 발간되면서 그의 이름이 남쪽 미술계에 새롭게 각인되기에 이르렀다. 이유는 이 증보판에서 남쪽이 애타게 찾고 있던 이쾌대의 행적 자료가 처음으로 소개되었기 때문이다. 때문이다. 이쾌대 등 몇몇 작가의 소개는 김정일 위원장의 특별한 배려로 가능했다고 운봉은 피력하고 있다. 리재현에 관해 남쪽이 지닌 정보는 그 정도에 그친다.

북쪽에서 리재현은 대단한 인물이다. 리석호 시대의 작가들과 친분을 쌓았을 뿐 아니라 2000년대 직전까지 모든 뛰어난 화가를 집대성해서 공화국 미술사를 엮은 장본인이다. 그는 1942년 1월 20일 평안북도 향산군 운봉리에서 태어났으며, 올해(2018년) 76세다. '운봉'은 그의 출생지에서 따온 호다. 4년 동안 평양미술대학에서 미술 이론을 전공하고 1965년 7월 졸업했다. 졸업 즉시 문예출판사(당시) 기자로 1973년까지 8년 동안 일했다. 그 후 미술 관계 여러 요직을 거치면서 미술작품국가심의위원회 종합심의원도 지냈다. 여러 권의 저작과 백수십 편의 평론, 논설 등을 발표했다.

리쾌대 이력, 《조선력대미술가편람》 p.289

운봉은 언제부터인가 조선화를 그리기 시작했다. 2012년 평양 국제문화회관에서 있었던 송화미술전에서 운봉이 출품한 두 작품을 처음 만났고, 나는 그가 작품에 써놓은 제발題跋[2]이 특이하다고는 느꼈지만, 단순히 작가의 시흥詩興 정도인 줄 알았다. 또한 당시엔 '운봉'이 리재현인 줄도 몰랐다. 왜냐하면 리재현이 조선화를 창작한다는 사실을 몰랐기 때문에 호만 보고는 그와 연결할 수 없었기 때문이다. 그 후 4년이 지난 어느 날, 평양에서 그의 많은 작품을 만나는 기회를 얻으면서 그에 대한 수수께끼를 풀 수 있었고, 작품에 등장한 제발이 작가의 순간적인 흥을 기록한 것일 뿐 아니라 미술사의 귀중한 사료임을 알게 되었다. 비록 몇 구절씩만 드러내놓은 미술사 파편이지만, 흩어진 파편을 모으다 보니 미술사 책에서는 찾을 수 없는 많은 뒷얘기가 사금砂金처럼 반짝거린다.

[1] 《조선력대미술가편람》은 공화국 미술가를 망라한 작가 인명 사전이다. 한국에서는 월북작가에 대한 관심이 지대하기에 이 편람은 월북작가의 활동과 생사를 확인하는 유일한 공식 채널이 되어 왔다.

[2] 제발題跋은 동양화에 써넣는, 그림과 관계되는 산문이나 시다. 작가뿐만 아니라 컬렉터도 한 줄씩 쓰기도 한다.

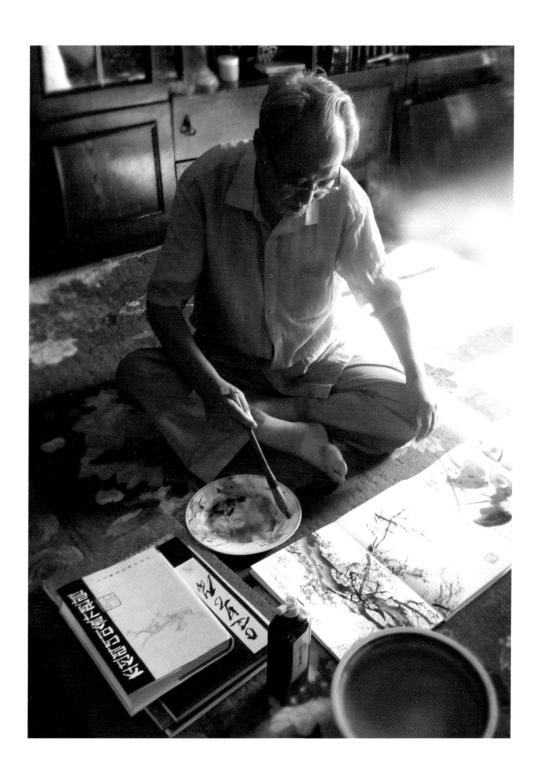

새로운 《운봉집》을 창작하고 있는 리재현(2015). 그의 역저 《조선력대미술가편람》과 함께 놓인 《운봉집》 세 권이 보인다. 다음에 소개하는 《운봉집》 두 권이 사진 속 《조선력대미술가편람》 바로 아래 놓여 있는 책들이다. 이 모습은 선생이 작품을 창작하는 마지막 모습이다. 그는 2017년 들어 몸 상태가 좋지 않아 더는 창작 활동을 할 수 없게 되었다는 소식을 접했다. 나는 조선화 연구를 위해 평양에 뛰어든 지 5년 만에 운봉 작품을 다량으로 접할 기회를 만났다. 우연을 그리 믿는 편이 아니기에, 그렇다면 그의 작품을 만난 것은 필연일진대, 그의 작품세계를 최초로 발굴한 희열을 인연의 순환에 깨질세라 조심스럽게 끼워 넣는다.

리재현, 「고향의 봄」, 2015, 조선화, 57x75cm, 개인 소장

세계적인 미술가 함창연 선생은 국제미전에서
도합 7차례 입상하였다 그중 판화 밭갈이는
1959년에 있은 세계미술콩클에서 금메달을
수여받았다 이 전람회에서 세계최우수미술가
피카소도 금메달을 받았는데 함창연은 총각으로
26세였다 그 전람회를 본 유럽의 미술계는
조선의 미술을 새로운 눈으로 보게 되였다

(작품에 쓰인 대로, 조선어 어투를 그대로 옮겨 적었다.)

작품 속 제발에 등장하는 '1959년의 세계미술콩클'은 독일 라이프치히에서 개최된 세계판화 콩쿠르를 말한다. 이 콩쿠르concours는 공모전으로, 공화국의 함창연(1933~)이 피카소와 공동 금메달을 받았는데, 일흔이 넘은 피카소에 비해 함창연은 총각으로 불과 26세였다고 밝히며 공화국 미술에 대한 은근한 자부심을 나타내고 있다.

함창연의 작품은 한국에서도 개인이 상당수를 소장하고 있으며, 밀알미술관 등에서 열린 전시에서 소개되었지만 일반적으로 널리 알려진 작가는 아니다. 한국에서와는 달리 함창연은 공화국 미술계에서는 히어로다. 1933년 자강도에서 태어난 그는 평양미술대학 도안학부 재학 시절 한국전쟁이 일어나자 학업을 중단하고 전선으로 나갔다. 1953년 폴란드 바르샤바대학교 미술과에 입학해 6년간 유학하면서 판화에 집중했다. 지금도 그렇지만 당시 공화국에서 외국 유학이란 흔하게 주어지는 특혜가 아니었다. 특출하게 우수하지 않다면 불가능한 일이었다. 라이프치히 세계판화콩쿠르에서 금메달을 수상한 「밭갈이」는 작품의 우수성뿐 아니라 그가 당시 유학 중인 '학생'이라는 점에서 유럽 미술계에 파문을 일으켰다. 그의 활약은 1961년 구소련 미술사에도 등장한다. 귀국하여 평양미술대학에서 35년간 김영훈 등 제자 양성에 힘썼다.

함창연, 「어부의 안해」, 동판화

함창연은 판화뿐 아니라 수채화, 유화 등도 다양하게 창작했다. 또한 선전화 제작에도 열정을 보여 1987년 모스크바에서 개최된 국제정치선전화 경연에서 선전화 「비핵지대, 평화지대」로 특별상을 받았다. 그해 6월 25일, 소련의 국영 통신사인 타스통신에 수상과 관련한 그의 인터뷰 기사가 실리기도 했다. 함창연은 소설 《압록강에서》의 삽화를 그리기도 했다. 또한 판화, 삽화, 장식미술에 관한 많은 저작과 논문을 남겼고 백과사전 집필에도 참여했다.

은퇴한 후 1996년부터는 송화미술원에 소속되어 창작 생활을 지속했다. 함창연에 대한 사료는 운봉의 저서 《조선력대미술가편람》에 쓰여 있으며, 운봉의 작품 「고향의 봄」에 제발로 다시 등장해 지난 미술사의 하이라이트를 재조명하고 있나.

운봉의 서체

운봉 조선화의 매력은 그림에 배어 있는 어리숙함이다. 그 매력은 제발題跋에서 깊이를 더한
다. 이 희한한 서체는 무엇인가. 그만의 독특한 필체가 던지는 덫에 걸리면 빨려 들어가 필경
만나게 되는 이질감. 공화국의 일반 서체와는 행보가 다른 운봉만의 특이한 글씨체는 공화국
인민들조차 쉽게 해독하지 못하는 묘하게 자유분방한 기운을 지니고 있다.

운봉의 제발

정현웅 선생의 부인 남궁련 선생이 수차 찾아와서
그의 창작 공로를 잘 서술하여 줄 것을 당부하였다
··· 정현웅 선생의 창작에서
중요한 몫을 차지하는 것은
강서안악고분 벽화에 대한 모사이다 ···

정현웅은 한국전쟁 때 정온녀, 리석호 등과 함께 월북했다. 남에서 이미 결혼했던 정현웅은 북에서 역시 월북한 배우 남궁련*과 재혼했다. 정현웅의 화가로서의 업적은 북에서 크게 인정받고 있다. 흥미로운 점은 부인 남궁련이 미술사학자인 운봉을 찾아와 작고한 남편의 창작 공로를 빠짐없이 잘 챙겨달라고 한 점에서 미술이 사회에서 차지하는 위치를 짐작하게 해준다. 당연히 당이 내린 강령綱領에 따라 작품을 해야 하는 것이 아닌가. 명령을 받아 작업할 뿐이라면 굳이 예술가로서의 공로가 제대로 기록되기를 요청할 필요까지 있을까. 다시 말해, 기계처럼 선전 목적의 작품만 할 뿐이라면, 즉 개인의 창조 정신이 전혀 배어 있지 않은 작품만 한다면 굳이 창작 공로, 예술가로서의 개인 업적에 연연해 할 필요가 있을까. 그것도 사후에까지. 맡겨진 임무만 완수하는 손재간 있는 숙련공일 뿐일 텐데. 남궁련은 정현웅이 남편이라는 오직 그 이유만으로 그의 이름을 미술사 책에 몇 줄 올리기 위해 운봉을 수차례 찾아간 것일까. 미술은 존중할 만한 문화 가치가 있는 분야라는 인식이 인민들에게 각인되어 있다.

* 정현웅의 처 남궁련은 예술영화 <민족과 운명>의 제1부~4부 최덕현(최덕신) 편에서 누이(현옥 분) 역을 맡기도 했다. 이 다부작 영화에는 세계 태권도연맹 총재였던 최홍희 편(6~9부)도 포함되어 있다. 정현웅의 아들 정명구는 조선미술박물관 제작과장을 지냈다.

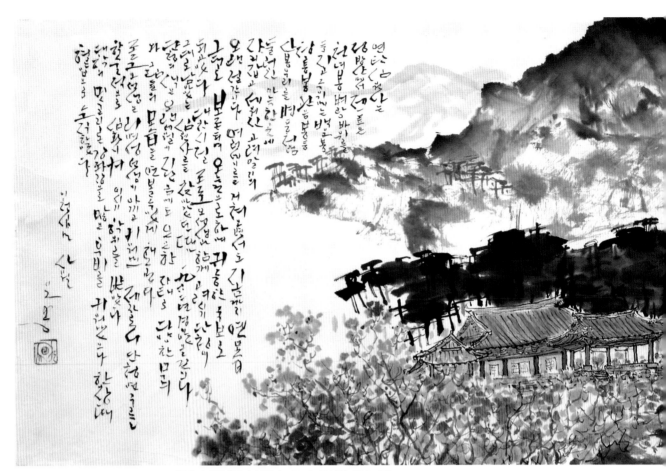

운봉 리재현, 「연탄 심원사」, 2010, 조선화, 63.5x119cm

운봉 그림의 또 다른 매력은 조선에서 맥이 사라졌다고 여겼던 '문인화'의 부활에 있다. 사회주의 국가에서 지탄의 대상이자 제거되어야 할 계급은 양반 지주 세력이었다. 문인화는 선비로 대표되는 양반의 특권물이었다. 한국의 채용신, 김은호의 화풍으로 대변되는 궁중 화풍의 공필화*와는 달리 주로 먹과 사의寫意로 대상을 탐하였던 세계가 문인화의 영역이다. 사의화란 '눈으로 사물을 참관한 후 오랫동안 되새기면서 마음에 담아두었던 모습을 정신으로 그린다'는 추상적인 사유과정을 거친 그림이다. 사물의 정밀한 묘사보다는 핵심을 잡아내는 데 주력한다. 문인화의 또 다른 특징은 제발題跋의 포함이다. 제발은 짧은 문장 속에 예술적 감상을 녹여내는 산문 또는 시의 형태를 띤다. 제발은 그림 내용을 설명하거나, 그림과 관련된 감흥을 표현하기도 하고, 또한 그림 소장자의 감상을 표현하는 등 다양한 내용을 담는다. 운봉의 제발은 미술사학자로서의 소견이 포함되어 사료 가치도 뛰어나다. 더러 소소한 일상의 감상도 드러나 있어 조선 미술의 감성을 이해하는 데 도움이 된다.

전통 문인화는 공화국에서 멸절되지 않고 정창모 등을 통해 숨죽이며 이어져 오다가 운봉을 만나 화려하게 만개했다. 채색이 적절하게 사용된 운봉의 문인화는 조선화의 색채를 빌려 입고 전통의 사의를 품은 채 현대 문인화로 탈바꿈하여 나타났다.

* 공필화는 공을 들여 정밀하게 표현한다는 뜻이 어휘에 담겨 있듯이 사물의 세밀한 표현을 강조한다. 궁중에서 임금의 초상[어진御眞]을 그리거나 선비, 관료의 초상을 그리는 데 널리 사용된 기법이기도 하다.

연탄 심원사[1]는 정방산에서 제일 높은 천녀봉 벼랑 바위를 등지고 주위에는 백운봉 청룡봉 관음봉 등 산봉우리를 병풍처럼 둘러친 아늑한 곳에 자리잡고 세워진 고려 말기의 오랜 절간이다 여러 세기를 거쳐오면서도 지금까지 옛 모습 그대로 보존되여 오는 것으로 하여 귀중한 국보로 되고 있다 대학 시절 조준오 선생과 함께 고려 시기 단청이 그대로 남아 있는 심원사를 찾아갔던 때가 1962년경이었을 것이다 단청의 색은 오랜 세월이 지났음에도 은은한 자태로 다양한 무늬와 그림들의 모습을 엿볼 수 있게 해주었다 조준오 선생은 리여성 선생이 아끼고 키워낸 제자로서 단청 연구를 학술적으로 심화시켜 이 시기 학위를 받았다 대학의 미술리론 강좌장으로 많은 후비[2]를 키워냈으나 한창때 혈압으로 순직하였다. 이천십년 사월 운봉

나의 조선화 연구에서 운봉처럼 사의화와 조선화를 과감히 접목한 작가의 존재는 찾을 수 없었다. 이 접목은 다음 페이지에 소개하는 《운봉집》에서 집약적으로 현현顯現하고 있다.

1 연탄 심원사는 황해북도 연탄군 연탄읍 자비산에 자리 잡은 사찰이다. 심원사의 기본 불전인 보광전은 정방산 성불사의 응진전, 극락전과 함께 한반도에 몇 채 남지 않는 고려 말기 건축물 중 하나다. 연탄 심원사의 보광전은 14세기 말에 세워진 건축물로 현존하는 고려 건축물 중에서 가장 웅장하고 화려하다. 또한 기둥을 고려하지 않고 두공을 배치한 독특한 수법과 포의 수보다 두공을 높이 짜 올린 건축적 기교, 희귀한 고려 시기의 단청의 색조를 지니고 있다.(《연탄 심원사》, 리기웅·변용문, 조선민족유산보존사, 2013) 운봉 그림 속, 왼쪽에서 두 번째 위치한 큰 건물이 보광전이다.

2 후비後備: 앞날을 대비하여 키워내는 사람. 후배, 제자.

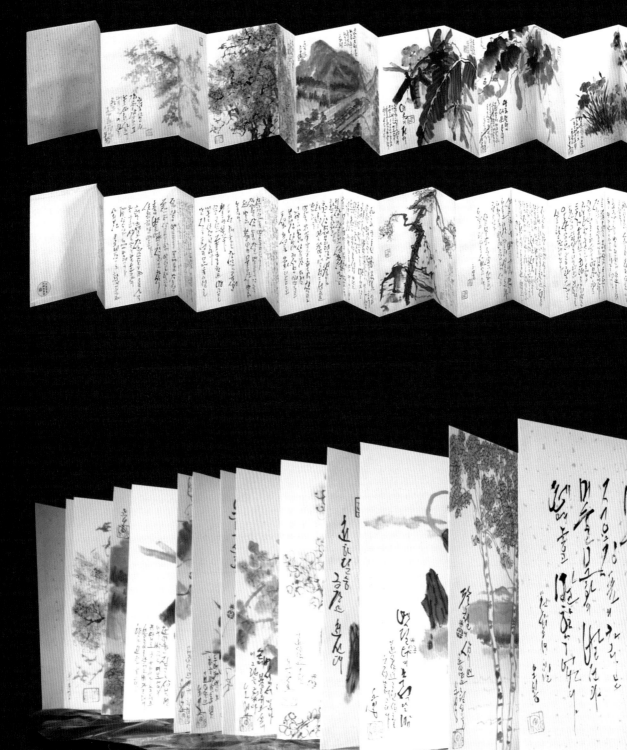

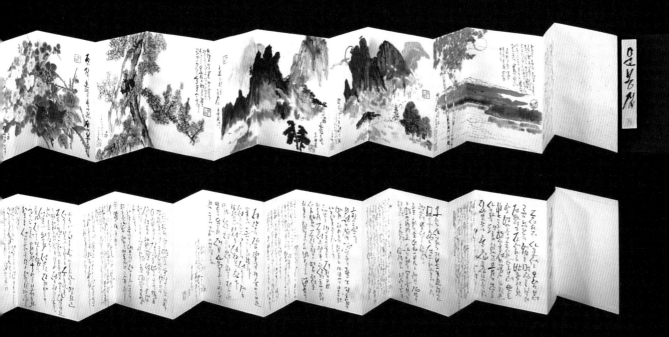

《운봉집》

《운봉집》은 일종의 서화집이다. 운봉이 그린 조선화와 함께 제발이 담겨 있고, 미술사 기술과 함께 사의에 대한 그의 담론이 피력되어 있다. 독특한 구성이다. 공화국 미술의 제1세대에 해당하는 리석호, 정종여, 김용준, 정관철에서 2015년의 화가에 이르기까지 거의 모든 화가를 총망라해 그들과의 접촉을 기술하고 있다. 장장 60년이 넘는 세월의 편린을 떠오르는 대로 적고 있다. 이를테면 미술사의 야사野史에 해당하지만, 그가 저명한 미술사학자라는 점에서 정사正史이기도 하다.

《운봉집》은 현재까지 총 8권이 집필된 것으로 알려져 있다. 여기 소개하는《운봉집》은 2015년 말에 발굴했고 당시까지 완성된 가장 최근 서화집이다. 따라서 이 운봉집을《운봉집 2015》로 명명한다.

운봉은 2013년 4월에 뇌졸중으로 쓰러진 적이 있었다. 그 후 다행히 회복되어 2015년 말까지는 지택 서재에서 생의 마지막 장을 창작 활동에 쏟았다. 책으로 만들어진《운봉집》과 더불어 그가 개별적으로 그린 여러 조선화 속에 남긴 제발을 통한 미술사의 편편片片은 한반도 미술계의 귀중한 사료로 남을 것이다.

여기 소개하는《운봉집 2015》은 크기가 33x22cm, 두께가 2cm.
이 책을 아코디언처럼 펼치면 거의 5m에 달한다.

《운봉집》앞 뒷면의 조선화와 글, 2015

《운봉집 2012》와 《운봉집 2015》*

운봉은 《조선력대미술가편람》을 편찬하여 한반도 미술계에 큰 업적을 남겼다. 운봉은 이 책을 편찬하기 전에 자신의 생에서 세 가지 일을 하리라 다짐한다.

첫째, 미술 유산을 정리하면서 역대 미술가들의 자료를 종합 정리하는 것이고,
둘째, 미술작품을 수집하는 것이며,
셋째, 동시대 미술가들에 대한 그간의 관계를 정리해 본인의 그림과 함께 엮어 《운봉집》을 만드는 것이다.

첫째의 결실이 1994년 《조선력대미술가편람》으로 맺어졌고, 증보판(1999)으로 이어졌다.
둘째의 수집가로서의 임무는 아픈 추억을 안게 된다. 후에 기술한다.
셋째의 결심인 《운봉집》은 무척 기이하지만 미술계의 위대한 유산으로 남게 된다.

* '운봉집'이라고 쓴 붓글씨체는 그가 창작한 서예 예술이다. 남북을 통틀어 한글체에서 이처럼 예술적인 서체를 본 적이 없다. '예술적'이라는 진부하게 들리는 이 말의 속뜻은 '자유'다. 그의 필체에는 북에도 없고 남에도 존재하지 않는 서예의 자유가 숨쉰다. 왼쪽 《운봉집》은 2012년에 창작되었기에 《운봉집 2012》라 명명한다. 규격 35x25cm, 두께 1.2cm다. 두 권 다 한반도의 귀중한 문화유산이다.

《운봉집 2015》 중 일곱 페이지를 소개한다

《운봉집 2015》 뒷면에 나오는 글. 운봉의 대학 졸업 후 발자취와 그의 세 가지 결심이 나타나 있다.

사회에 진출해서 미술기자로 몇 년간 세월을 보내고 동맹으로 조동된 후 조인규 선생의 슬하에서 도를 닦고 미술 창작 실천을 많이 체험하면서 머리를 틔우고 정돈 정리를 거쳐 오늘에 이르렀다 성장에서 최영화 정관철 장혁태 등의 고무와 지도를 잊을 수 없다 1976에 이르러 사회생활 10년을 분석 총화해 본 후 세 가지 문제를 찾고 해결할 결심을 하게 되었다 첫째가 미술 유산을 정리하면서 력대 미술가들의 자료를 종합 정리하는 것이고 둘째는 미술작품을 수집하는 것이며 셋째는 동시대 미술가들의 필적과 인상을 그림과 함께 직접 받아 운봉집*을 만드는 것이다

* 《운봉집》을 제작한 그의 노력은 가긍하다. 미술사가로서, 조선 화가로서 개인을 내세움 없이 불편한 몸을 이끌고 여러 권의 예술작품집을 완성한 성과는 당연히 그가 속한 사회에서 대접받아 마땅하다. 《운봉집》 속 여러 곳에 조국 산천과 문화에 대한 그의 애정이 깃들어 있고, 국가에 대한 충정심이 드러나 있다. 정관철, 리석호 그리고 정영만의 사후 《정관철 작품집》(평양 문학예술종합출판사, 1999), 《조선화 화가 리석호의 화첩》(평양 예술교육출판사, 1992), 《정영만과 그의 창작》(평양 문화예술종합출판사, 2000)이라는 화첩이 각각 발간되었고, 당시 생존작가였던 김승희의 《인민예술가 김승희 작품집》(만수대창작사, 2004)이 출판되었다. 공화국에서는 개인이라도 예술의 업적이 출중하면 개인 이름이 들어간 서적이 출판된다. 운봉의 조선 미술계에서의 기여도를 생각하면 그의 공적 역시 정당하게 평가받아야 할 것이다.

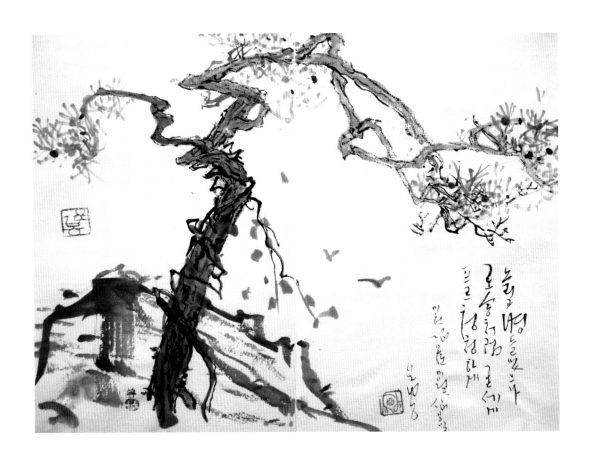

늙고 병들었으나
로송처럼 굳세게
프르 청청하게
이천십오년 이월 십오일
운봉

간결한 상징성, 신선한 화면 구도, 심정의 형상적 표출, 소나무 그림. 풋풋한 압권이다.
《운봉집 2015》 뒷면은 글로 가득 찼는데, 그 속에 유일하게 홀연히 들어선 한 점의 조선화.
운봉은 그가 토로한 과거 역사의 한 자락을 회고한 뒤 안타깝고 허전한 마음을 달래고자 이
그림을 그렸다. 다음 페이지에 그 역사의 한 자락이 펼쳐진다.

근 이십여 년의 고심 어린 세월이 흘러 1994년에 《조선력대미술가편람》 초판을 내놓았고 1999년에 증보판을 발행시켰다 이 책으로 하여 신상에 우여곡절이 있었으나 시대와 력사 앞에 지닌 의무를 조금이나마 수행할 수 있었다 책을 만들기 위해 사망했거나 생존한 미술가들을 수없이 찾아다니는 과정에 유작도 적지 않게 수집하고 운봉집도 몇 권 만들게 되었다 수많은 유작들이 고난의 행군 시기를 거쳐 이천공이년 베이징 전람회까지 연길 심양 2차 도합 4차에 수천 점을 내놓아 부족된 쌀과 미술자재와 교환되어 류실되었다 그중 아깝게 생각되는 것이 정종여 리석호 강호 정관철 한상익 김관호 배운싱

조선의 미술품 수천 점을 유실하게 된 가슴 아픈 사연이 담겨 있다.

길진섭 리쾌대 정영만 황영준 함창연 림군홍 홍종원 정온녀 최도렬 김기만을 비롯한 이름 있는 미술가 림홍은 김석룡 최남인* ⋯ 아깝고 귀중하며 손때 묻혀 수집한 그림들이 내 곁을 떠났다

두 차례 송화미전에도 5점 출품했었다 2013년 사월 십이일 불행하게 뇌혈전으로 오른쪽 마비가 와서 글도 그림도 제대로 쓰고 그릴 수 없게 되였다

운봉의 붓끝에 펼쳐진 지난 역사의 한 토막은 육필을 통해 혈서만큼 진하게 느껴져 애를 끊는다. 한반도 문화유산이 산산이 흩어져 버린 것에 대한 역사적 증언이다. 아프지만 이를 증언하는 《운봉집》은 그래서 값지다.

* 최남인은 채남인의 오기誤記. 호가 북강인 채남인(1916-1959)은 무대미술가로 활동하며 많은 업적을 남겼다.

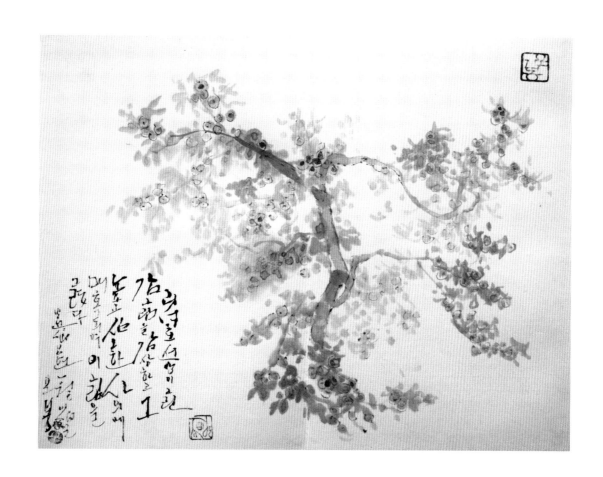

리석호 선생이 그린

감 그림을 감상하고

그 높고 심오한 사의에 매혹되여

이 그림을 그렸다

운봉

《운봉집 2015》에 들어 있는 조선화는 앞면에 12점, 뒷면에 1점 등 총 13점이다. 마치 말씨는 어눌하지만 인간미 깊은 사람에게서 풍겨오는, 또는 포장되지 않은 시골길을 한참 걷고 난 후 몸에 안겨 오는 아른하면서도 싫지 않은 느낌, 운봉의 조선화. 13점 모두 우수하지만, 이 중 서너 점은 특히 빼어나기에 소개한다.

운봉은 1956년부터 현계승에게서 조선화를 배웠다. 현계승은 리석호와 동급 수준의 조선화 화가였다고 한다. 최초의 《운봉집》은 2007~8년 사이에 완성되었다.

화창한 봄을 그려 보면서

장미 장미 한 떨기 들에 핀 장미꽃이여

공화국
미술과
미술가

평양에서 미술의 여러 분야를 직접 눈으로 접하고 사람들과 대화하면서 미술에 대한 인민의 순수한 존중심을 느낄 수 있었다. 단지 운봉의 글을 통해서만 미술에 대한 소중함과 애틋함의 표현이 발현되는 것은 아니다. 미술가와 미술관을 벗어나서도 미술에 대한 존중이 보편인 현상이 조선 사회가 지닌 면모다.[*]

공화국 미술을 연구해 오는 과정에서 조선화 화가들뿐만 아니라 평양미술종합대학교 학생들과 교수들을 인터뷰할 기회가 있었다. 또한 미술관, 창작사 등에서 적지 않은 미술 관계자들을 만났다. 인민들과의 접촉은 제한적이었지만 빈도가 꽤 됐다. 이런 경험에서 감지한 사실은 미술이 비교적 다양한 양식과 표현으로 창작되고 있으며 또한 미술에 대한 인민들의 인식이 예상보다는 훨씬 따뜻하고 긍정적이었다는 점이다. 거리에 붙은 선전 벽화를 보면 미술이 오로지 체제 선전을 위한 경도된 도구로 이용되고 있는 듯 보인다.

그렇다. 선전용 미술이 분명 넘치고 있는 것이 사실이다.
그러나 그런 미술만이 공화국 미술의 전부는 아니다.

선전용 미술 속에서도 창작성이 뛰어난, 번뜩이는 작품이 존재한다는 사실을 아는 외부인들은 거의 없다. 또한 체제 선전 미술과는 다른 장르에 속하는 예술성이 뛰어난 작품도 함께 공존하는 사회라는 실상은 드러나지 않고 있다. 아무리 체제 선전을 위한 작품만을 강요당해도 예술적 재능이 있는 인간은 제도의 서슬을 비켜서 무엇인가 독자적인 표현을 하고자 하는 내적 욕구가 있게 마련이다. 그 욕구는 제한적이기는 하지만 당당히 표출되어 작품에 나타나고 있다. 외부에서 그 사실을 충분히 인지할 소통 창구가 없었기 때문에 확인이 안 되고 있을 뿐이다.

이런 독자적 표현의 독특한 케이스가 운봉이라고 할 수 있다. 또한 이런 독특함이 당의 제재를 받지 않고 있음을 주시할 필요가 있다. 이는 제한적 환경 속에서도 미술작품의 표현이 체제와 이념을 비판하지 않는 범위 내에서라면, 어느 정도 선택의 자유가 허용될 수 있다는 융통성의 일례로 볼 수 있다.

[*] 조선 사회를 아는 외부 사람은 나를 포함해 아무도 없다. 조선민주주의인민공화국을 연구하는 군사전문가, 정치가, 외교 전략가, 이 모든 전문인이 하나같이 공화국 내부 사정을 모르고 있다. 그러면서도 다들 그 속을 훤히 들여다보고 있는 듯 발설하고 예측한다. 이 현상은 두 가지 측면에서 해석이 가능하다. 첫째, 공화국을 향한 외부의 모든 정책과 예견이 지난 수십 년간 실패와 부정확한 결과를 낳았다는 점과, 둘째 그 결과를 지속적으로 경험하면서도 개선할 방법이 없다는 점이다. 이럴 경우 개선의 왕도는 단 한 가지다. 부단한 접촉이 그것이다. 모든 방면의 접촉과 교류 시도가 없다면 지구상 가장 완고한 사회주의를 이해할 방법은 없을 것이다.

6년에 걸쳐 치열하게 공화국 미술 현장 연구를 해 오면서 이런 평가를 내리게 되었다.

조선 미술은 93%가 키치다.[*]

하지만 키치가 아닌 7%의 작품, 이 7%가 무시할 수 없는 보물이다. 그 보물은 자본주의의 동시대 미술과는 사뭇 다르다. 조선 미술, 조선화의 7%는 사람 냄새가 짙게 배어 있는 신파의 보물이다. 서구에는 당연히 존재하지 않고 동아시아에도 전무한 미술의 신파—공화국 미술의 매력이다.

추상이나 미니멀리즘이 존재하지 않는 고도孤島에 핀 한 떨기 꽃, 신파화!

공화국 화가들은 예술가로서 자신의 위치에 대한 자긍심이 대단하다. 더불어 화가를 존중하는 사회 풍토가 자본주의 사회보다 오히려 더 공고하다는 것을 실감하면서 나도 연구 초기엔 상당한 혼란에 빠지기도 했고 의아한 생각이 들기도 했다.

대부분 미술이 오로지 당의 정책을 선전하는 도구로써 존재하는 것이 사실이다. 그러나, 적지 않은 작품이 체제 선전과는 상관없이 존재한다는 것을 알게 되었다. 이런 발견은 현장 리서치가 아니고서는 실상 파악에 한계가 있고, 전체 에너지를 파악하기도 극히 어렵다.

조선 미술은
93%가
키치다.
그러나
7%는
보물이다.

[*] 나의 이 위험천만한 천명을 듣는다면 만수대창작사는 난리가 날 것이다. 조선 미술을 싸잡아 폄하한다고.

그러나 잠깐! 그리 흥분할 일은 아니다. 나는 미국에서 공화국 미술 강연을 통해 이렇게 짚고 나간다. 한국 화단의 80%, 미국 화단의 85%의 미술이 이발소 그림, 즉 키치라고 평가한다. 이 엉뚱한 듯한 발상은 대충 짚은 결론이 아니다. 오랜 기간 세계 첨단 미술 현장에서의 체험과, 대학에서의 현대 미술 강의, 나 자신 숨 막히게 걷고 있는 화가의 길, 그리고 감별사의 태생적 감각이 내가 주저 없이 내린 키치 분포율의 근거로 작용했다.

본문에서 '조선 미술'이라고 했지만 사실은 '조선화'를 의미한다. 그런데 어찌하여 조선화 중 우수한 보물의 점유율을 7%라고 확정 지을 수 있는가? 그리고 5%도 아니고, 10%도 아닌, 어정쩡한 7%라고 하는 이유는 무엇인가. 100점의 괜찮은 조선화를 보았더니 그중 7점이 유난히 반짝였다. 전체 소유 귀금속에서 순도 높은 다이아몬드가 7%를 차지한다면 수준급의 보석상을 꾸릴 수 있다.

이런 내 독단의 만용을 나 스스로 위태롭게 바라본다. 예술가의 만용은 언제나 허용되는 편인데, 사회가 녹록해서 그런 것만은 아니다. 예술가의 만용 속에는 그들만의 슬픈 어리석음이 스며 있고 사회는 그것을 묵인할 뿐이다.

그녀를 만났고,

산 자와
죽은 자
　　　룰

　　만
　　났
　　다
　　　.

세 케이스를 열거하며 이 책을 마친다.

케이스 1 신미리 애국렬사릉

"문 선생님은 가족이 여기 묻혀 있습네까?"
내가 평양을 방문할 때마다 이 공동묘지를 찾아오니 여기 담당 강사가
나한테 의아한 듯 묻는다. 아무 연고도 없는데, 나는 왜 사람이 죽어 묻
혀 있는 무덤을 해마다 거의 두 번씩이나 찾아가는 것인가. 불같은 햇
볕이 내리쬐는 7월에도 찾았고, 잔설이 쌓인 12월 크리스마스 날에도
찾았다.

애초의 의도는 예술가들이 죽어서 어떤 대우를 받는지 궁금해서, 어떤
예술가가 이곳에 묻힐 영광을 받았는지 궁금해서 찾았다. 조선화 연구
의 일환이었다.
그러다 많은 죽음을 만났다. 한반도 독립을 위해 투쟁한 독립투사도 있
었고 한국전쟁의 영웅도 더러 있었다. 한국에서 보면 철천지원수 같
은 존재이겠다. 탄광부, 농민, 과학자, 체육인, 방송원, 교육자, 정치가,
군인, 그리고 예술가가 묻혀 있다. 김규식 선생도 있고 최승희도 있다.

내가 찾던 화가 정관철, 정영만, 최하택을 만났다.

현생에서 살다 죽으면 그것이 끝이다. 내생의 존재는 없다고 못 박아버
린 국가, 죽음 후 사후 세계에 대한 생각마저도 미리 정해주는 국가가
조선이다. 내생에 대한 사고는 쉽게 종교 세계로 연결될 수 있기에 내생
이 부정당하고 있는 것처럼 보인다.

그렇다면 이 많은 무덤은 무엇을 의미하는가.
국가에 대한 헌신과 자기희생이 이 무덤 속 주인공들이 성취한 덕목이
다. 헌신과 희생의 보답으로 목숨바친 이들의 이름과 돌에 새겨진 얼굴
은 결국 산 자들이 찬양해야 할 훈장의 프로파간다로 다가온다.
(나의 다음 저서에서 여기 죽음에 대한 통섭적인 접근을 약속한다.)

고운 자태 위에 석양빛이 외롭다.
최승희 묘.

박미란 강사와 함께 2016년 3월

박미란 강사와 함께 2015년 12월 25일

백광옥 강사와 함께 2014년 10월 27일

백광옥 강사와 함께 2013년 11월 18일

케이스 2 인민대학습당

2015년 크리스마스, 평양 김일성광장이 내려다보이는 인민대학습당에서 참고
문헌을 펼친다. 결연한 의지로 전장터로 나가는 투사의 정신을 지니지 않았다면
돌집으로 만들어져 냉기가 엄습하는 인민대학습당에서 크리스마스를 맞을 엄두
가 나지 않았을 것이다. 시간이 흐른 후 다시 생각해 보니 나는 그때 뭣에 홀린 탐
구자의 오롯한 기개를 지니고 있었던 것 같다. 나를 몰입시킨 일이 과연 그럴만
한 가치가 있는 일이었는지에 대해 한 번도 숙고하거나 의문을 품어 보지 않은
채, 명확한 명분도 없는 사명감에 사로잡히지나 않았는지. 6년이란 기간에 집중
한 에너지의 농도가 너무 짙어 스스로 나를 질리게 했나. 만약 다시 평양을 찾는
다면 조선화 연구는 뒷전으로 밀쳐두고, 일주일 내내 낮에는 대동강을 거닐고 밤
이면 40도짜리 류경술만 마실지도 모르겠다.

구하기 어려운 자료 《조선미술년감 1992》를 열람할 수 있었다. (인민대학습당, 2013. 11. 20)

《조선화 화법기초》, 《조선화 화가 리석호의 창작활동에 대한 연구》 등 내가 요청한 책들이 보인다. (인민대학습당, 2015. 12. 25)

인민대학습당 내부. 에스컬레이터가 놓여 있으며 조명과 건물 디자인이 웅장하면서도 산뜻하다. 서적을 열람하고 가극, 영화의 영상자료를 감상하는 평양 시민들의 수가 상당했다. 여러 강연이 수시로 진행되고 있었다. 나도 언젠가는 여기서 조선화 강연을 한번 하겠다고 했더니 외국어대학 출신의 학습당 안내가 영어로 해 주면 더 멋질 것이라 요청한다.

케이스 3 현장 인터뷰

베이징 만수대창작사 미술관에서 조선화 화가이자 공훈예술가 김인석을 인터뷰하는 문범강
(김인석의 진행 중인 조선화 작품,「버스 정류소의 소나기」가 배경으로 보인다.) 2016. 5. 20, Photo by Jean Lee[*]

조선화가 김인석과의 인터뷰　　우리는 같은 한반도에서 태어났다. 그도 나도 화가다. 나는 그를 인터뷰하고 한 가지라도 더 캐기 위해 정성을 다한다. 그는 짐짓 태연하고 내심 도도하다. 그의 대작이 20만 달러를 호가하지만, 막상 구매자가 마음에 들지 않으면 절대 팔지 않는다. 현실과 괴리된 이 당당함은 어디서 오는 것일까・・・・・・・・

김인석은 해외 경험이 풍부한 작가이다. 상식과 견해가 폭넓어 대화가 유익했다. 악기를 좋아해 초등학교 5학년까지 바이올린을 즐겨 켰는데, 조선화 화가인 아버지의 일방적인 이끎으로 화가의 길을 걷게 되었다. 만수대창작사 부사장 김성민이 꼽는 미래 유망한 조선화 화가 중 일인이며 최고 엘리트 창작실인 2·16실 소속 작가이니, 그에게 이미 화가 DNA가 내재하여 있음을 알 수 있다. 베이징 만수대창작사 미술관에 파견 나온 그와 여러 차례 만나 미술에 대한 깊은 대화를 나누었다. 어릴 때 악기를 다루어서인지 모차르트를 즐겨 듣는다.

BG Muhn and Kim In Sok at the Mansudae Art Museum in Beijing, China
(Kim's work in progress in the background, *Rain Shower at the Bus Stop*), May 20, 2016, Photo by Jean Lee

나는 나름 공화국 미술계를 짚어 보았고 그 맥락을 어느 정도 파악했다고 생각했지만, 전체 사회가 그렇듯 미술계 내부의 복잡한 다이내믹스를 수박 겉핥기로 파악한 셈이다. 공화국 미술을 프로파간다 일색이라고 치부하든, 아니면 또 다른 깊이가 있다고 주장하든, 그 심층 분석은 지난하다. 사회가 닫혀 있기 때문이다. 지속적인 평양 방문 외에는 다른 왕도가 없다. 화가로서의 내 경험과 개인적 집요함, 그리고 척후병의 깨어 있는 의식이 그나마 도움이 되었다.

* 위 사진을 촬영해 준 Jean Lee는 Korean American이다. 아이비리그인 컬럼비아대학에서 저널리즘을 공부했으며, 차가운 위트가 뛰어난 지성이다. AP통신사 평양 지국장을 맡아 평양에서 5년이나 살았던 베테랑 언론인이며 조선 전문가다. 가끔 조선에 관한 핫 이슈가 발생하면 CNN에서 그를 초청해 전문 견해를 라이브 뉴스로 내보내기도 한다. 현재는 연세대학교에서 조선 언론 강의를 영어로 하고 있다. 짬을 내 베이징까지 날아와 나의 김인석 인터뷰를 취재했다. 나는 각고의 노력으로 워싱턴에서 <Contemporary North Korean Art> 전시(2016년 6월~8월)를 기획하여 개최했는데, 이 전시는 미국 주류 언론으로부터 많은 조명을 받았다. 나의 다음 저서에서 상술하겠지만, 이 전시는 미술사에서 하나의 역사적 사건이었다. 미국에서 개최된 공화국 주제화의 최초 전시였기 때문이다. Jean Lee는 The U.S. News & World Report에 이 전시에 대한 자세한 소개를 실었다.

작가 찾아보기

작품 찾아보기

평양미술 조선화 너는 누구냐

1판1쇄 발행 2018년 3월 12일
1판2쇄 발행 2018년 8월 17일

지 은 이 문범강
펴 낸 이 김형근
펴 낸 곳 서울셀렉션㈜

등 록 2003년 1월 28일(제1-3169호)
주 소 서울시 종로구 삼청로 6 출판문화회관 지하 1층 (우03062)
편 집 부 전화 02-734-9567 팩스 02-734-9562
영 업 부 전화 02-734-9565 팩스 02-734-9563
홈페이지 www.seoulselection.com

ⓒ 2018 문범강

ISBN 978-89-97639-91-5 53650